新世紀福爾摩斯｜編年史

SHERLOCK
CHRONICLES

新世紀福爾摩斯｜編年史
SHERLOCK
CHRONICLES

史提芬 · 崔伯
STEVE TRIBE

理查 · 艾金森 RICHARD ATKINSON｜設計

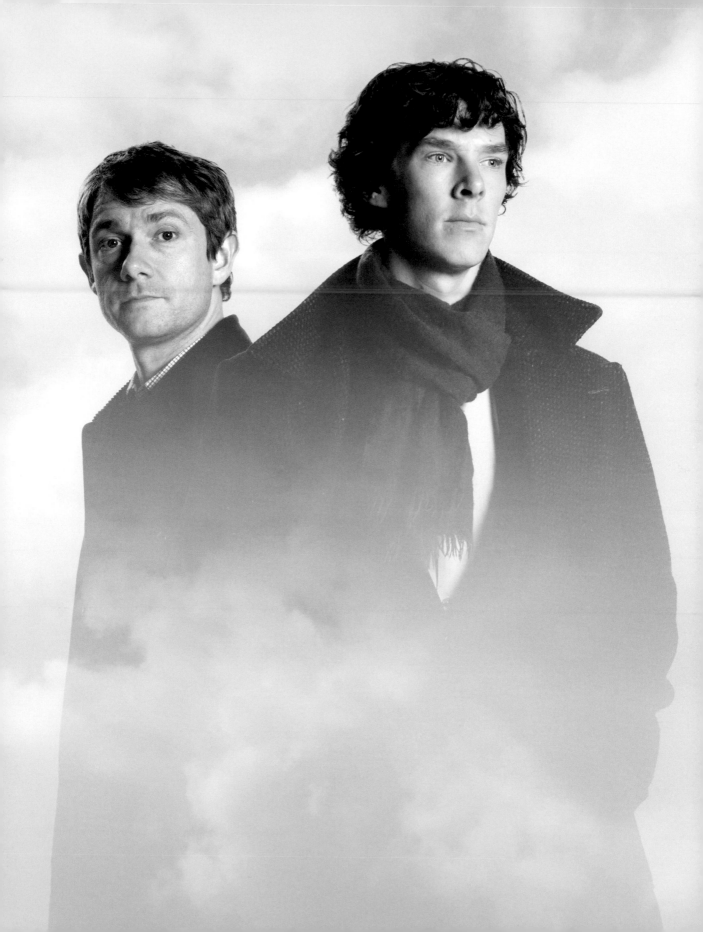

Dream World 09

新世紀福爾摩斯：編年史
Sherlock: Chronicles

作　　　者／史提芬・崔伯（Steve Tribe）
譯　　　者／嚴麗娟
企 劃 選 書／余筱嵐
責 任 編 輯／黃靖卉

版　　　權／林心紅
行 銷 業 務／張媖茜、黃崇華
總 編 輯／黃靖卉
總 經 理／彭之琬
發 行 人／何飛鵬
法 律 顧 問／台英國際商務法律事務所羅明通律師
出　　　版／商周出版
　　　　　　台北市104民生東路二段141號9樓
　　　　　　電話：(02) 25007008　傳真：(02)25007759
　　　　　　E-mail:bwp.service@cite.com.tw
發　　　行／英屬蓋曼群島商家庭傳媒股份有限公司城邦分公司
　　　　　　台北市中山區民生東路二段141號2樓
　　　　　　書虫客服務專線：02-25007718；25007719
　　　　　　服務時間：週一至週五上午09:30-12:00；下午13:30-17:00
　　　　　　24小時傳真專線：02-25001990；25001991
　　　　　　劃撥帳號：19863813；戶名：書虫股份有限公司
　　　　　　讀者服務信箱：service@readingclub.com.tw
　　　　　　城邦讀書花園：www.cite.com.tw
香港發行所／城邦（香港）出版集團有限公司
　　　　　　香港灣仔駱克道193號東超商業中心1樓
　　　　　　E-mail:hkcite@biznetvigator.com
　　　　　　電話：(852) 25086231　傳真：(852) 25789337
馬新發行所／城邦（馬新）出版集團Cite (M) Sdn Bhd
　　　　　　41, Jalan Radin Anum, Bandar Baru Sri Petaling,
　　　　　　57000 Kuala Lumpur, Malaysia.
　　　　　　Tel: (603) 90578822 Fax:(603) 90576622
　　　　　　email:cite@cite.com.my

美 術 設 計／賴維明
印　　　刷／中原造像股份有限公司
總 經 銷／高見文化行銷股份有限公司
　　　　　　地址：新北市樹林區佳園路二段70-1號
　　　　　　電話(02)2668-9005　傳真(02)2668-9790　客服專線0800-055-365

■2015年4月14日初版一刷　　　　　　　　　　　　　　　　Printed in Taiwan
定價680元

國家圖書館出版品預行編目(CIP)資料

新世紀福爾摩斯：編年史 / 史提芬.崔伯(Steve Tribe)作；嚴麗娟
譯. -- 初版. -- 臺北市：商周出版：家庭傳媒城邦分公司發行,
2015.03
　面；　公分. -- (Dream world；9)
　譯自：Sherlock: chronicles
　ISBN 978-986-272-756-0 (精裝)
　1.電視劇
989.2　　　　　　　　　　　　　　104002116

Sherlock is a Hartswood Films production for BBC Cymru Wales, co-produced with MASTERPIECE.

Executive Producers: Beryl Vertue, Steven Moffat and Mark Gatiss
Executive Producer for the BBC: Bethan Jones
Executive Producer for MASTERPIECE: Rebecca Eaton
Series Producer: Sue Vertue

Text copyright © Steve Tribe 2014
All images copyright © Hartswood Films
First published by BBC Books, an imprint of Ebury Publishing. A Random House Group Company
Complex Chinese translation copyright © 2015 by Business Weekly Publications, a division of Cité Publishing Ltd.
Published by agreement with Woodlands Books Ltd., part of The Random House Group Ltd. through the Chinese Connection
Agency, a division of The Yao Enterprises, LLC.
All Rights Reserved.

目　次

前言

馬克·加蒂斯

兩個男人，坐在車廂裡，火車轟隆轟隆穿過鄉間。兩人若有所思，斟酌玄妙而深奧的問題。車上的培根三明治很令人失望，但要不要冒險再吃一個呢？

那兩人是我跟史提芬·莫法特，坐在從卡地夫開往倫敦的火車上，現在感覺像半輩子之前的事了。親愛的讀者，就在這列火車上，我們漫無目的地閒聊，從《神祕博士》跳到詹姆士·龐德，跳到黃赤交角[1]（我可能記錯了），最後聊到一個問題……夏洛克·福爾摩斯。原來，除了很多共同的愛好外，我們也都很愛這位名偵探跟他忠誠的傳記作家[2]。各種表現形式都愛。很少人看過道格拉斯·威爾默和彼得·庫辛的影集；超讚的漢默製片公司後來出品的《地獄犬》又由彼得·庫辛演出，偉大的傑若米·布瑞特為英國獨立電視台主演的系列更是時代巨作——震顫觀眾的神經，流露出愛德華時代的活潑精神；眾所熟知的羅傑·摩爾也曾演出《福爾摩斯在紐約》。但在我們心中，最優的兩個版本則是比利·懷德和I.A.L.戴蒙的作品《福爾摩斯的私生活》，製作豪華，甜中帶苦，還有貝索·羅斯朋和奈吉爾·布魯斯於1930到1940年代的一系列電影，用了很多輕浮的笑料。光看劇本，兩者可說是大相逕庭。一個是維也納電影大師向從小就喜愛的角色表達愛意，另一個則是一系列便宜而粗製濫造的B級片，製作人很聰明，仍密切注意主流的機會。不過很奇怪的是，兩者之間看得到福爾摩斯和華生醫生的精神——心意。想要更了解亞瑟·柯南·道爾原始的想法，兩名截然不同的年輕人居然結為好友，展開令人想不到的冒險，激勵所有的讀者。

這本書提供豐富的細節，說明我們怎麼創造出《新世紀福爾摩斯》，讓貝克街的兩名男孩來到21世紀。很令人興奮，也讓人精疲力竭，也很高興我們的影集吸引了世界各地觀眾的注意、忠誠和熱愛，並把主要演員推上巨星寶座。故事裡有冒險、忠心、危險、染髮劑、長外套和羅曼史。還有厚臉皮跟趣味、威爾斯寒冷的冬天和溫暖的人情味、莎莉大嬸[3]和大狗，以及墜樓。但最重要的，有整組專業人員投入工作，他們愈來愈喜歡夏洛克跟約翰，就像我和史提芬一樣。這本好書要獻給《新世紀福爾摩斯》的工作人員。對我們所有人來說，參與這部影集，我們的人生都改變了。

直到今日，我們在火車上想到的點子依然無可取代。

馬克·加蒂斯
2014年9月

注1：指黃道面與地球赤道面之交角，平均約為23度26分54秒。

注2：原文Boswell是英國傳記作家詹姆士·包斯威爾，引申為替好友作傳的人。

注3：園遊會裡的玩偶，通常是叼著菸斗的老婦人，打掉菸斗就能得獎，引申為眾人攻擊的對象。這裡則是指飾演哈德森太太的優娜·斯塔布斯（Una Stubbs），曾在兒童節目中飾演莎莉大嬸（Aunt Sally）。

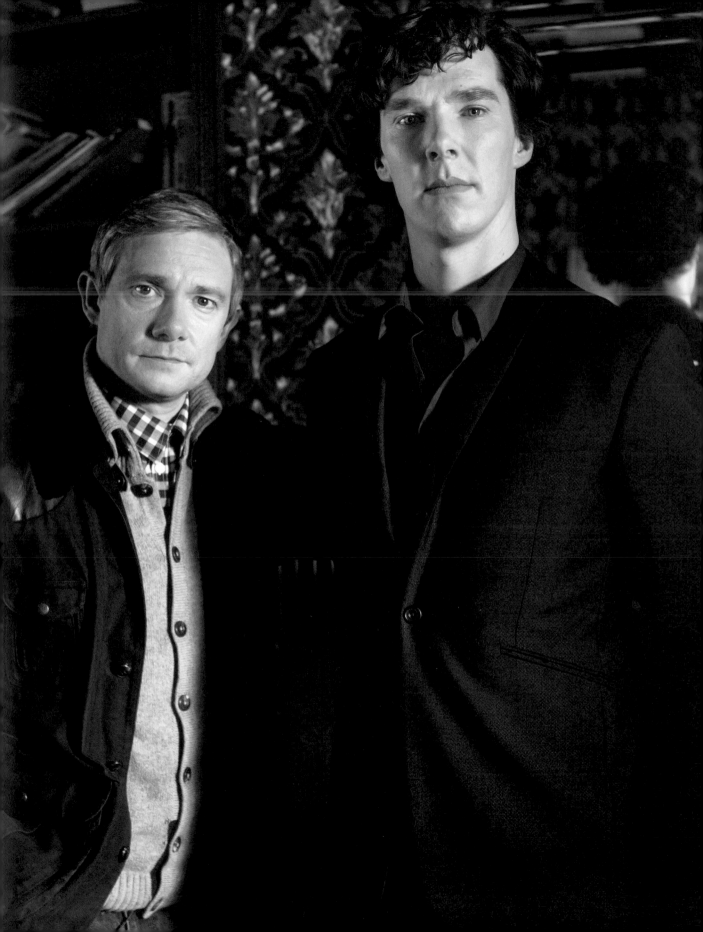

傳奇偵探
的冒險

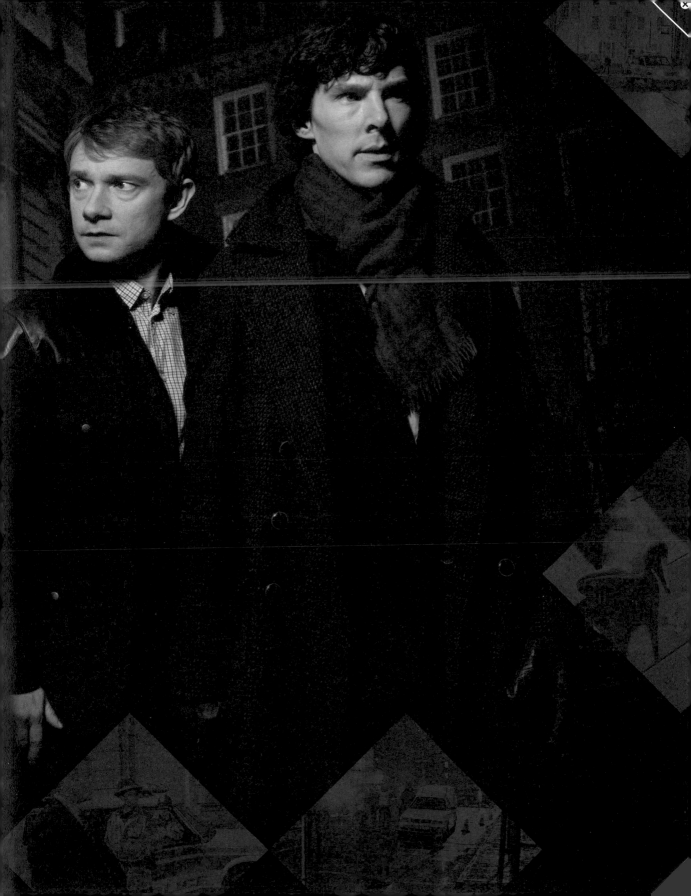

夏洛克

很得體的穿著，衣服挺貴的——

颼！鏡頭拉近史提芬的外套。

夏洛克

——但不是金融城的打扮。他們來卡地夫出差，但**不在**企業服務。我猜是媒體人，因為另外那人身上的粉紅色老實說挺嚇人。

颼！馬克全身入鏡。

夏洛克

從髮型和姿態看來，他們很成功——已經是這行的頂尖人物，幾乎有什麼想法都能實現——不過他們在火車上的對話——

鏡頭倒轉：馬克和史提芬討論得很起勁。

夏洛克

——有熱情，有創意……**粉絲男孩**。那麼——專業媒體人。卡地夫有什麼？金融？產業？不對——BBC影視中心。電視業。當然！

颼！鏡頭帶到馬克手上，抓著一本顯然翻過很多次的平裝書。
看不到完整的封面，只瞄到「血字」。

夏洛克

沒有爭論，沒有歧異，只有熱情——在討論想法。所以他們都很喜歡同樣的東西。熱情背後是什麼？童年時代的英雄？冒險故事？調查？疑案？還有那本平裝書——

鏡頭倒轉。颼！鏡頭停在馬克的手，放大他的書。

夏洛克

小說。快翻爛了，跟鑰匙硬幣放在同一個口袋裡的樣子。我面前這人應該很愛惜書，所以這本書看過很多次——很久以前就買了，數十年了。兩個人都從小就很愛的主題。他們要重現回憶。接下來就容易了——你也知道。電話響了。

鏡頭倒轉：史提芬撥號給手機上的連絡人。對話片段：
「嗨，蘇……孩子沒事吧？……喔，是嗎？好，很好，大　家都喜歡雕像，取個像樣的名字就可以了……沒，我現在跟馬克要回去了……對啊，聽我說，我們想到……」

夏洛克

　好，蘇，她是誰？他問起小孩──家人吧。也可能是朋友或姊妹，不對──他一開始就問孩子，所以是**他的**小孩。蘇是他太太。不過他也說起在卡地夫的工作，她認識馬克，他也直接了當把新的想法告訴她。看來她有影響力。不光是妻子，也是同事，另一位專業人士。經紀人？編劇？製作人？假設是製作人好了，因為他要她幫忙推動這件事。那麼，偉大的新想法是什麼？

鏡頭倒轉：貼近馬克那本書的封底。急速往下移動到──
「……傳奇名偵探。結合了謀殺、懸疑、謎樣的線索、轉移焦點的情節和復仇。帶我們認識全球最有名的……」

夏洛克

　「全球最有名的」。顯然是代表性人物，幾百萬人都認識的名字。他們想讓這個人回來，回到螢幕上，現代版，新版。神祕博士？羅賓漢？梅林？化身博士？不，是「傳奇名偵探」。異於常人的聰明、很敏銳……而且**受歡迎**──不限於某個時代，能離開原本的時間設定，為現代觀眾重新打造。他們很有信心能成功，所以已經有人試過了──知名的虛構偵探，不論什麼時代、背景或媒體，都行得通。那麼──應該是瑪波小姐。對吧，懂了沒？你說對了。警察不會找外行人幫忙。

朝氣勃勃的超級英雄

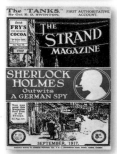

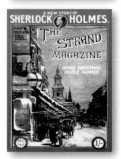

「**馬**克‧加蒂斯跟我正在討論我們兩個有多愛夏洛克‧福爾摩斯，」與加蒂斯共同發想《新世紀福爾摩斯》的史提芬‧莫法特說，「我們只想，要是能再拍一次該有多好玩，用現代的角度拍。」

「我們說到，1940年代改成現代背景的福爾摩斯電影有多邪異，刺激到難以想像，真的很好看，我們都很喜歡，」馬克跟著證實，「我說，很奇怪，在道爾第一個故事裡，華生醫生在阿富汗服役後，受傷返國——這場戰爭又開打了，同樣一場贏不了的戰爭。那時候就好像電燈泡突然亮了：我們想，**當然**要拍成現代版。我們點點頭，喝了茶，同樣的話題重複了二十次，總說會有人開拍。」

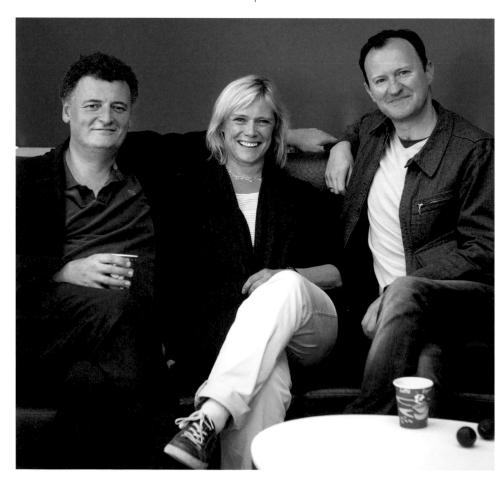

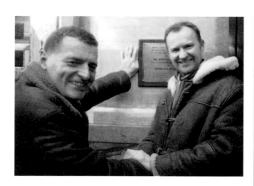

「那我們就會很氣!」史提芬接著說,「『應該是我們!』很多事情我都跟蘇講,這件事也不例外,她可沒錯過機會。」

蘇‧維裘從1991年起開始擔任電視節目製作人,有九集《豆豆先生》由她負責。接下來的作品有系列也有單集,包括《醫院》、《給我給我給我》和《蒂博雷的牧師》,不是製作人,就是執行製作人,還有1999年的歡喜救濟會活動,以《神祕博士》特輯為號召,以及亦由史提芬編劇的《冤家成雙對》。她也是史提芬的配偶。

「很有趣,她從來沒表現出對夏洛克‧福爾摩斯有興趣的樣子。不過她不肯罷休,要我們詳細介紹夏洛克‧福爾摩斯。在蒙地卡羅吃午餐的時候——我們去蒙地卡羅,不是為了吃午餐,有其他的目的。」

「其他的目的」是三人共同參加的產業獎頒獎典禮。這時,他們在電視界的地位都很穩固。1990年代中期,馬克參與《紳士聯盟》的編劇和演出,非常成功,接著在二十多部電影和影集中演出,也寫了不少膾炙人口的劇本,包括《我的鬼搭檔》、《崎屋》和《克莉絲蒂的名偵探白羅》。史提芬初次打出名號,則是1989年

的《強徵入伍》,後來則有《言歸正傳》、《粉筆》、《化身博士》和《丁丁歷險記》。他們也熱愛《神祕博士》,2005年,羅素‧戴維斯重拍新系列時,一開始也找他們編劇。在電視界有了這樣的背景,要對電視公司推銷《新世紀福爾摩斯》應該不難,但等到蘇有興趣,概念才慢慢成形。

「我還留著蒙地卡羅那家餐廳的餐巾紙,」蘇回憶起過去。「他們在講話的時候,我用餐巾紙寫下問題——有什麼角色?怎麼彼此稱呼?住在哪裡?約翰結婚了嗎?他們坐在那裡,把夏洛克‧福爾摩斯細細講給我聽……」

最基本的

夏洛克‧福爾摩斯,顧問偵探,1887年在《比頓聖誕年刊》首次登場,故事是亞瑟‧柯南‧道爾的《血字的研究》,他是蘇格蘭裔的醫生,也是作家。接下來的四十年內,柯南‧道爾寫了另外三本福爾摩斯小說,以及五十六個短篇故事,多半刊在《斯特蘭德月刊》上。主角和冒險故事馬上廣受歡迎。

「很難說有多受歡迎;非常叫座,」史提芬說,「大家迷上了福爾摩斯,把他當成真實人物。道爾也很支持讀者把它們想成真實故事,讓福爾摩斯對他現身的故事發表負面評論——很巧妙的小說筆法。在故事裡也提到這些故事會刊登在《斯特蘭德月刊》上。大家知道是虛構,卻很開心地配合,想像如果自己進入純屬虛構的這個地址……」

道爾的故事確實很成功,當時在最靠

最早刊登在《斯特蘭德月刊》上的福爾摩斯故事(最左邊),和BBC叢書最近出的版本(上)。

史提芬‧莫法特、蘇‧維裘和馬克‧加蒂斯(左)。

史提芬和馬克在「標準」吃傳說中的午餐(左上)。

近貝克街221B號這個地址的房屋抵押貸款協會甚至雇人回覆寫給福爾摩斯的信件。1893年，作家想賜死福爾摩斯，則體驗了等同於今日的推特風暴。「在街上被生氣的女性攻擊，」馬克說，「時髦的年輕男性在帽子上裝了黑皺綢，為福爾摩斯服喪！」

福爾摩斯在大眾的想像中，立刻讓前輩黯然失色。「有幾個前身，」馬克告訴我們。「愛倫坡有個角色歐古斯特・杜邦出現在兩篇故事裡，主要是《莫爾格街凶殺案》，有點像福爾摩斯的原型。道爾確實提過他；感覺就像他需要指出他所受到的影響，不過又用筆下的角色來詆毀自己！」

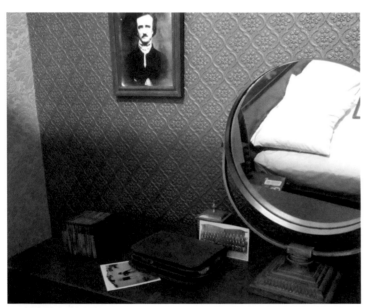

> 福爾摩斯站起身來，點了菸斗。「難怪你以為拿我跟**杜邦**比，是在**恭維我**，」他說出他的觀察。「好，在我看來，**杜邦**的**能力不怎麼樣**。他會耍花招，在沉默十五分鐘後能用中肯的評論侵入朋友的**思維**，完全就是**賣弄**，非常**膚淺**。他確實有些分析天份；但他絕對不是愛倫坡想像中的**天才**。」

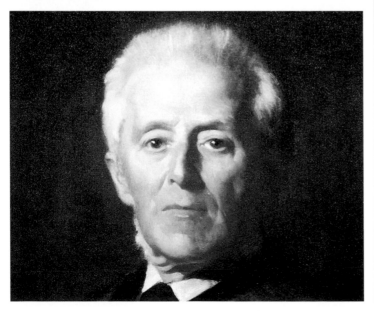

《新世紀福爾摩斯》的貝克街場景也向愛倫坡致意——作家的畫像掛在偵探的臥房內——不過馬克指出，現在記得杜邦的人很少，主要是因為道爾往前一大步：「他採用這些想法，根據自己認識的約瑟夫・貝爾來發揮。貝爾的才能很嚇人，光

看患者走進來的樣子，就能診斷有什麼問題。」亞瑟·柯南·道爾常說，在創作福爾摩斯的故事時，外科醫生約瑟夫·貝爾就是他主要的靈感來源。貝爾的確參加過幾次愛丁堡的警方調查，不過他也向道爾說過，「你自己就是福爾摩斯，你也知道。」

馬克認為道爾是個「很不錯的人；他對生命的態度很容易理解。他當過醫生、士兵、捕鯨人、唯心論者……他是個大塊頭，魁梧高大的蘇格蘭人，外表符合華生的描述，內心卻是福爾摩斯。故事裡原創的演繹法非常吸引人，看來大多從他自己的想法，貝爾的領域一定很狹窄。他應該認識患者，蘇格蘭那個時代的工人，比方說，他們在木材場工作，大拇指可能會碰到什麼狀況，他就能推論出來。道爾有天分，繼續延伸，想像偵探工作的方法。」

史提芬接著說：「道爾創造的問題很有趣，因為他認為電視影集的內容是他的發明，不過很奇怪。他發覺市面上《斯特蘭德月刊》之類的雜誌有個缺口，因為有短篇，也有連載小說，不能從書中間看起，所以他想到把兩者結合成同一個角色的冒險經歷。除了小說內容增加，你讀到的小說也變多，但你不需要每次連載都買——隨時可以開始，不需要考慮順序。基本上，他就這麼發明了電視影集的內容，也是第一個創造出系列短篇故事結合成小說的人，每個故事都是新的，可以獨立存在，而角色是同一個人。」

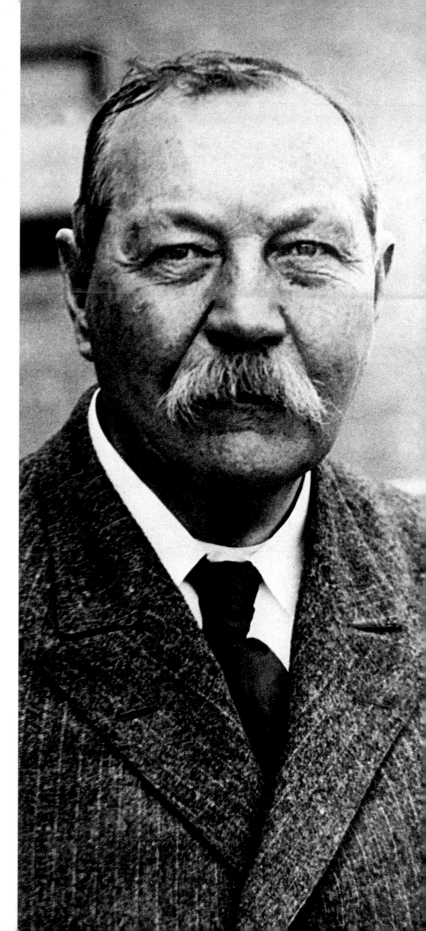

SIDNEY PAGET
1893

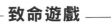

致命遊戲

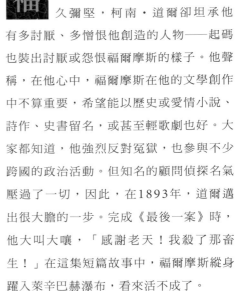

福爾摩斯在英美各地大放異彩，歷久彌堅，柯南·道爾卻坦承他有多討厭、多憎恨他創造的人物——起碼也裝出討厭或怨恨福爾摩斯的樣子。他聲稱，在他心中，福爾摩斯在他的文學創作中不算重要，希望能以歷史或愛情小說、詩作、史書留名，或甚至輕歌劇也好。大家都知道，他強烈反對冤獄，也參與不少跨國的政治活動。但知名的顧問偵探名氣壓過了一切，因此，在1893年，道爾邁出很大膽的一步。完成《最後一案》時，他大叫大嚷，「感謝老天！我殺了那畜生！」在這集短篇故事中，福爾摩斯縱身躍入萊辛巴赫瀑布，看來活不成了。

「道爾確實說了好幾次，他殺了福爾摩斯，他真的死了，沒有機會回來，」史提芬說，「他的話我一個字也不相信，因為福爾摩斯沒死在舞台上；福爾摩斯一定要死在華生的懷裡，可是他沒寫出來，沒有相關的情節。屍體該浮在水面上，卻沒出來，他知道那是什麼意思！所以他早就知道得一清二楚，他留了一扇門，讓福爾摩斯回來，不過他要先去做別的事情。《斯特蘭德月刊》的原創連載非常叫座，他覺得膩了——要我來想，說不定就是這樣，因為他一定一個月要寫出一篇來。」

「我不認為他是裝出來的，」馬克附和著說，「一年一年過去，他的人生有更多有趣的體驗，因為他是作家，又從事社會政治運動，也擔任隨軍記者等等職位，我覺得他對福爾摩斯的態度也軟化了。」

「他其實說了，他發現實際上不會造成什麼妨礙，」史提芬指出，「不是彌天大謊；身為作家就會這樣——內心住了個

說故事的人——知道故事有多棒，無法就此放棄。有時候我覺得，他不喜歡自己沉溺其中，但他喜歡寫這些東西，因為福爾摩斯的故事充滿生命力和趣味。或許，他年輕的時候個性誠懇，只覺得自己不該愛寫這種故事——應該嚴肅看待寫作——沒發覺自己創造出有史以來最偉大的小說人物。」

銷聲匿跡八年後，福爾摩斯回來了，新的冒險背景設在他死前的某段時間。從1901年8月開始連載的《巴斯克維爾的獵犬》在全球各地都非常暢銷，馬克指出，「這篇故事目前的知名度依然居冠，因為1902年留下的衝擊。因著這本書，美國人付他一筆錢，以現代的價值來說天文數字，要他寫更多故事出來，他還堅持了一下。後來他們開出一個故事大約六千英鎊[4]的價格，在1903年真的是鉅款，他最後回了電報，『很好』。然後他重出江湖，表現優異。

「大家都以為他真的唯利是圖，」史提芬說，「不過事實上，他就是職業說謊

席尼・派吉為《斯特蘭德月刊》繪製的插畫，1893年《最後一案》的情節高潮（最左邊）。

福爾摩斯再度出場，追捕巴斯克維爾的獵犬……（下）。

注4：約合台幣三十萬。

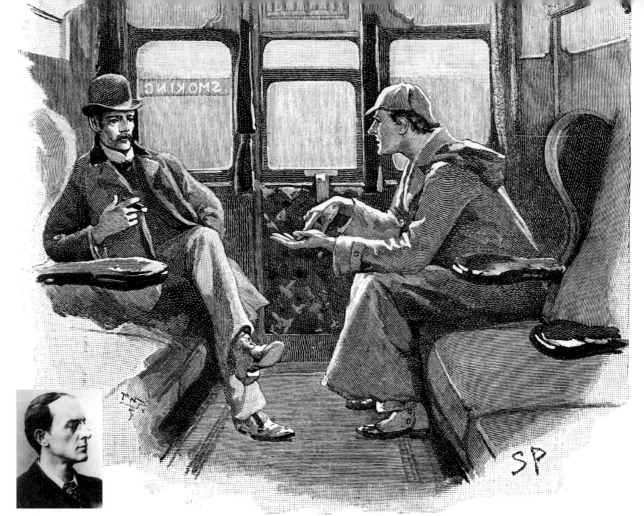

席尼・派吉描繪的福爾摩斯（最上面）據說以他的弟弟華特為藍本（上圖）。

派吉和弗雷德里克・多爾・史蒂爾的插圖（上圖）影響到螢幕上福爾摩斯的模樣（右圖）。

家（也就是所謂的作家）。他說，他不怎麼喜歡福爾摩斯，可是到死之前，他都在寫福爾摩斯的故事。」

私家偵探

據說，《斯特蘭德月刊》開始連載後來集結成《福爾摩斯探險記》的故事時，原本要委託藝術家華特・史坦利・派吉繪製插圖。編輯卻不小心把邀請函寄給他哥哥席尼・愛德華・派吉。雖然他們的大哥（亨利・馬利歐特・派吉）澄清情況並非如此，但很多人都相信席尼描繪福爾摩斯的時候以華特為模特兒——「因為搶了他的工作，只好用這種方法回報，」馬

克猜測。「你看華特・派吉的照片，基本上就看到了福爾摩斯。華特面貌英俊，而福爾摩斯最吸引人的地方或許就因為他是個大帥哥。」

「沒有華特・派吉當模特兒的話，」史提芬也表示贊同，「就不會由貝索・羅斯

朋、傑若米‧布瑞特或班奈迪克‧康伯巴奇來飾演這個角色，因為我們現在認為，福爾摩斯一定長得很帥。」

《福爾摩斯探險記》也在美國的《科利爾周刊》上連載，插畫則由弗雷德里克‧多爾‧史蒂爾繪製。「福爾摩斯肯定看起來比較老，」馬克指出，「也促成我們心中的形象。他比較結實，兩鬢已有白髮，還有令人讚嘆的大衣、側影跟帽子。所以從《血字的研究》初次描述福爾摩斯的外型後，他的形象仍不斷變化。」

> **高度嘛**，他確實超過**六呎**，極度精瘦，所以看起來更高得多。眼神**機敏銳利**……瘦削的鷹勾鼻讓他整體的表情給人一種**警覺果斷**的感受。他的下巴也一樣，方方的凸了出來，表示這人非常**堅定**

初版時，《血字的研究》插畫來自道爾的父親，查爾思‧亞特蒙‧道爾，史提芬說他的作品是「福爾摩斯書中第一個不連戲的地方」：他幫偵探畫了鬍子。派吉的插畫去掉了鬍子，但提出了另一個福爾摩斯的模樣，「跟道爾心目中他應該有的形象很不一樣，然後有了頂獵鹿帽，在故事中從未提及，只說過旅行戴的帽子。從很早很早開始，福爾

摩斯的形象就是這樣。」

在《巴斯克維爾的獵犬》出版前長達八年的空檔間，經典的福爾摩斯形象又加入其他的東西。福爾摩斯回來了，不過這次在劇院，一開始由美國演員威廉‧吉勒特飾演。「外表也很英俊，」史提芬說，「很符合我們心目中福爾摩斯的樣子。他戴著獵鹿帽，叼著第一次上場的海泡石菸斗。」劇本是吉勒特寫的，有句話也是他

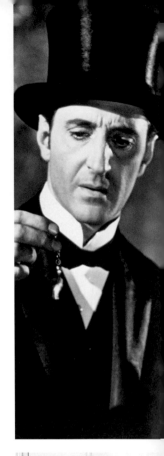

默片，並不是第一部福爾摩斯的電影，當然也不是最後一部——事實上，從1900到1939，改編電影就有幾十部。1939年3月，貝索·羅斯朋和奈吉爾·布魯斯在《巴斯克維爾的獵犬》中分別飾演福爾摩斯和華生，後來總共拍了十四部系列電影。史提芬指出，第一部電影「絕不是第一個新版福爾摩斯，而是第一個**古裝**福爾摩斯。那是好萊塢有史以來第一次拍攝背景在維多利亞時代的福爾摩斯電影。但創新的做法延續兩部片後，換了製片公司，改由環球影業製作，預算縮水，以現代為背景，拍出片長較短的快節奏通俗片。」

想的，非常出名，但在道爾的作品中絕對找不到：

喔，親愛的夥伴，這是**最基本的**。

「後來，絕對不會放過搖錢樹的道爾，」史提芬評論說，「發覺該讓福爾摩斯回來了。他在戲院裡大受歡迎，他會賺大錢，所以才有《巴斯克維爾的獵犬》。他屈服了，承認自己並未真的殺了福爾摩斯。」

吉勒特的舞台演出在1916年翻拍成

「大家都覺得有點不太對，」馬克接著說，「但我們覺得很興奮，這些片子太奇特了，簡直是**邪門**的生活樂趣——很能凸顯道爾的風格。」

馬克跟史提芬都同意，比利·懷德和伊希·戴蒙德在1970年拍攝的《福爾摩斯的私生活》對他們的《新世紀福爾摩斯》影響甚鉅，羅伯特·史蒂芬斯飾演福爾摩斯，柯林·布雷克利飾演華生。「儘管好笑到不行，」馬克宣稱，「從頭到尾都帶著點憂鬱的氣息，我覺得我們的影集也有同樣的感覺。不怎麼受歡迎，大家都覺得失敗了，不過也不丟臉。我們兩個一直牢記在心，因為劇本寫得太好了，好到令人無法置信。有種迷你案件相當美好的小結構，一名芭蕾舞伶要福爾摩斯當她孩子的爸爸。為了脫身，他聲稱自己是同性戀，華生聽了大為驚恐！還有另一個相當詳盡的案件，有女間諜和尼斯湖水怪……我們採用了很多那部電影的元素。當然，我們

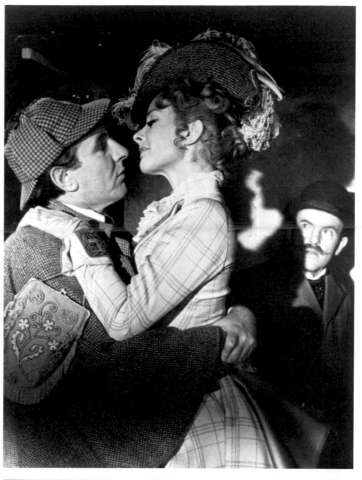

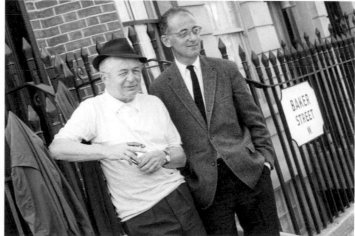

威廉·吉勒特製作的舞台劇（左上）和1916年的電影版（左下）；羅斯朋和布魯斯（左）；羅伯特·史蒂芬斯和柯林·布雷克利（上）演出《福爾摩斯的私生活》，由比利·懷德和伊希·戴蒙德（下）製作。

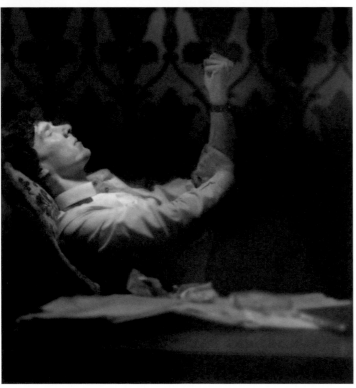

也納入了同性戀的玩笑，很歡樂。懷德和戴蒙德也為夏洛克的哥哥麥考夫發展出性格：不再只是偉大的名字和想法，他變成一個更有勢力、更危險的角色，基本上**等同於**英國政府。他們讓兩兄弟間的關係充滿挑釁，也暗示第歐根尼俱樂部就是英國特務機構。我們全盤採納，太精彩了。

「完全不是偵探故事；而是和偵探有關的電影。兩者間的差別很大，那也是我們口中的《新世紀福爾摩斯》——不是偵探影集，而是以偵探為主角的影集。他的生活，和他碰到的事情，他跟其他人的關係。所以拍《新世紀福爾摩斯》的時候，不能光拍攝每周一報。我們必須探討這件事對夏洛克有什麼意義，對華生有什麼意義——他們的生活會怎麼跟著改變？」

蒙地卡羅全面展開

「我們在蒙地卡羅，跟蘇坐著，一五一十告訴她福爾摩斯的事情，」史提芬回憶起當時的情況。「很怪，因為那時候還沒有影集，沒有那麼多該怎麼動手的想法，只有道爾、原始的影集和所有的角色。」

「之後一直是那個模式，」馬克指出。「在討論的時候，我們興奮得要命，點子蜂湧而出，尋找怎麼轉換成現代的樣子……如果夏洛克又是三十出頭，就不會抽菸斗，菸斗太荒謬了——那，該怎麼辦？所以道爾要抽三斗菸才能解決的問題變成要貼三張尼古丁貼片。轉換成現代感覺是種邪道，但深入思索，就發覺後期的柯南·道爾故事在1920年代出版，最早的影片拍攝時，感覺福爾摩斯跟華生就是那

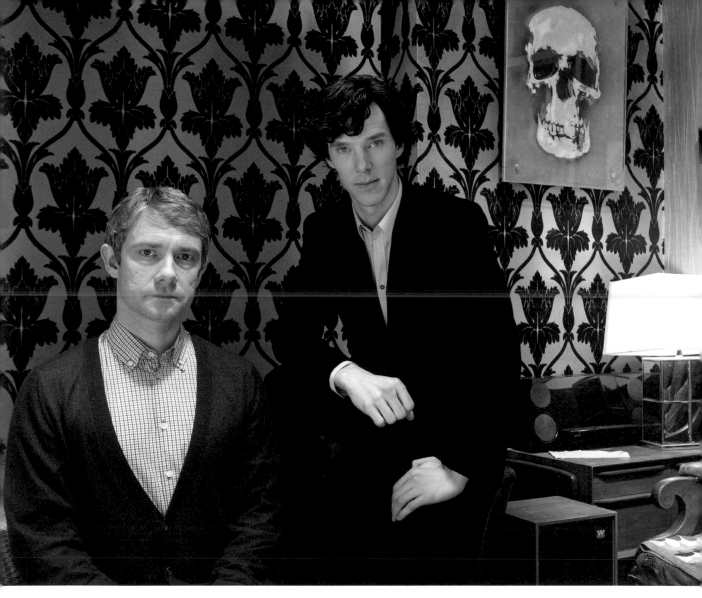

個時代的人。他們感覺很現代，不屬於朦朧的過去。一路上走來，主要的角色說實在已經被數次改編跟維多利亞時代的服飾弄得模糊不清，但依舊屹立不搖，因為福爾摩斯跟華生之間的情感太深厚了。」

「《斯特蘭德月刊》上的原創故事深受歡迎，也是因為迎合現代，」史提芬補充，「上面有日期──『這個故事發生在1882年9月4日』──真能告訴讀者故事的日期，離現代也不遠。來到福爾摩斯書房的角色都說他們讀過華生的故事。所以讀者總覺得跟自己同一個時代。故事裡沒有大量的時代細節，因為不需要──大家都知道維多利亞時代的倫敦長什麼樣子，因為那就是他們的生活背景。過了許多年，福爾摩斯的那個元素已經流失了。」

《福爾摩斯的私生活》，羅伯特・史蒂芬斯和柯林・布雷克利到第歐根尼俱樂部探險（左上）。

班奈迪克・康伯巴奇思索需要三塊貼片的問題（左下）。

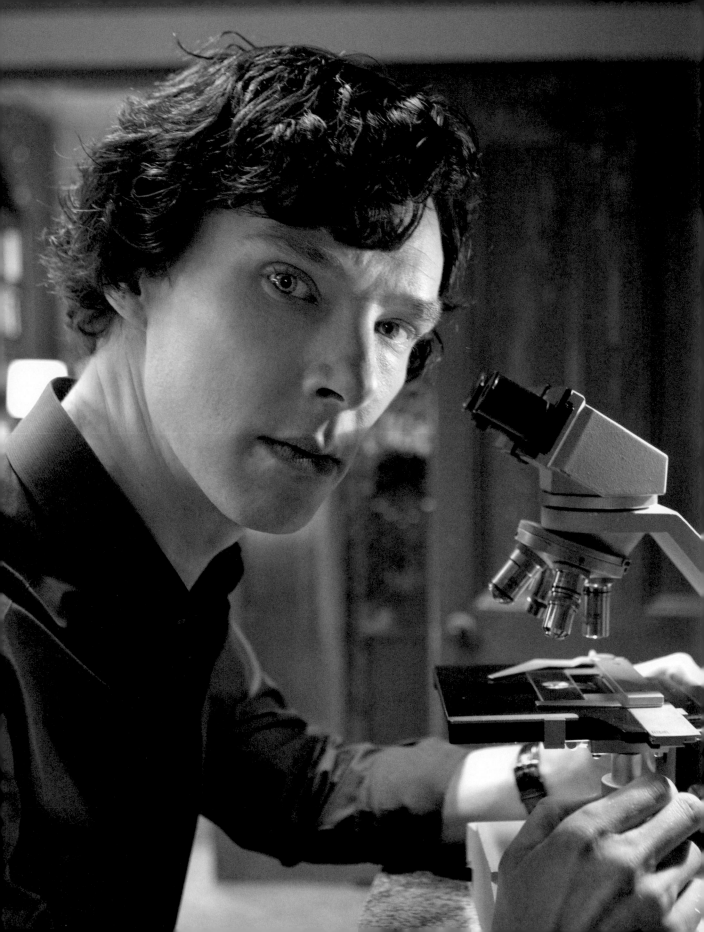

貝克街。
方便的話立刻來。

夏福

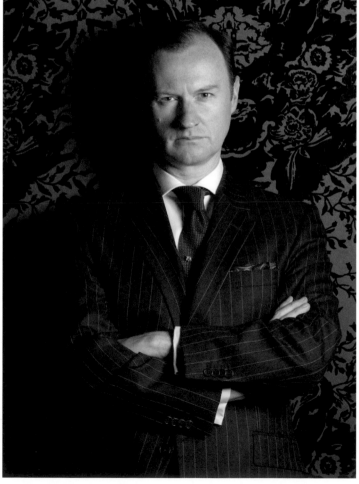

第二次共進午餐的時候，史提芬和馬克補充更多細節，把想法講給蘇聽——這次在倫敦的標準餐廳，因為這是《血字的研究》的場景，華生醫生跟斯坦佛見面，由他引介給福爾摩斯。「我們更有組織了一點，」馬克說，「我們討論華生醫生的故事怎麼用現代的方法呈現，我說，『嗯，不就是部落格嗎？對不對？一定是部落格。』」

「那時候，」史提芬指出，「我們發覺有些東西要**現代**才對。」比方說？「我們重新發明了電報！電話流行了這麼多年，我們發現其實我們只想彼此發電報。現在叫作簡訊，才是大家偏好的溝通模式。我不懂為什麼，不過我們寧可打字給別人看。」

「有一度，我們在想，是不是應該拿維多利亞時代的福爾摩斯當成推銷重點就好，」馬克透露，「但是，發現他依然切題，我們真覺得，你想到福爾摩斯在**你**的世界裡是什麼樣子，他的形象就更清楚了。怪怪的年輕人，自以為是的態度令人惱怒，哥哥是神祕的公務員，跟愛好刺激的同伴一起解決罪案——原創的故事裡都涵蓋了。我們雖然熱愛維多利亞時代的版本，但那時的故事已經變成古董，在眾人心目中是用來瞻仰的宏偉建築物，跟道爾心目中的想法完全背道而馳。所以我們想吹去維多利亞的迷霧，回到兩人之間的美妙情誼，那就是我們的成果。」

展現雙方情誼時，關鍵在於決定兩人怎麼彼此稱呼。「不好過的關卡，」史提芬承認，「但一定要過，非常重要——他們要互稱約翰和夏洛克。在道爾的故事裡，他們總叫對方福爾摩斯和華生，在那個時代很正常，符合習慣。但如果在現代

倫敦，兩名年輕人互稱福爾摩斯和華生，他們應該是私校的學生，我們不希望他們兩人都給人明星學校的感覺。我記得，我心想，好激進啊。尤其是想到『約翰』，更覺得困難重重。我們花了很長的時間擔憂他們要怎麼對談，當成一個大問題來對待。然後，編劇開始了，其實不是什麼大問題。讓他們像現代人一樣說話，有種釋放的感覺，他也不會說『最基本的』或其他口頭禪……把那些東西都拿掉，他說話的方式就跟現在一樣。」

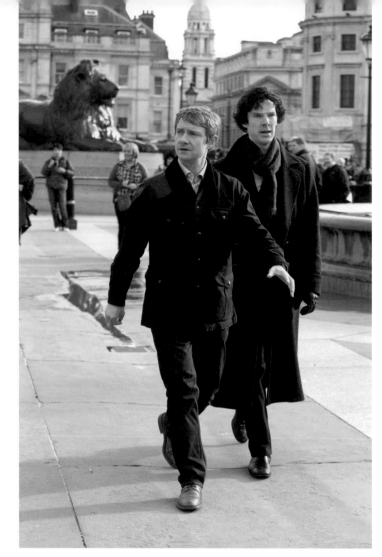

「我覺得，或許能找到方法，讓他來說這些口頭禪，」馬克笑了。「不過，很像為原創的文字跟性格描述揭開序幕。他們本來講話就跟真人一樣，但我們聽起來很過時。現在，他們的對話就跟朋友一樣。」

馬克提出另一項重要的策略，就是讓約翰・華生變成第二男主角。「在擬定方案的時候，這是很重要的工作。影集的名字雖然叫《新世紀福爾摩斯》，但我們一定要扶正華生。這麼多年來，很多改編作品──連那些非常棒的作品──都不知道要怎麼處理華生。在故事裡，他負責敘述，所以你知道有這個人，但改編成戲劇後，他就是在書裡亂畫亂寫的人……有些改編作品把他改成福爾摩斯；想給他一點福爾摩斯的力量，彷彿可以感染他。但很重要的是，我們要塑造出更立體的角色。」這個做法也用在其他角色上。「比方說哈德森太太，她有自己的生活，跟其他哈德森太太不一樣。這個角色由優娜・斯塔布斯演出，也影響到角色深度，但她不光是拿著茶杯輕快出場退場的人物；她的往事不斷成長變化，也非常有趣。」

錄製試播影集（下）。

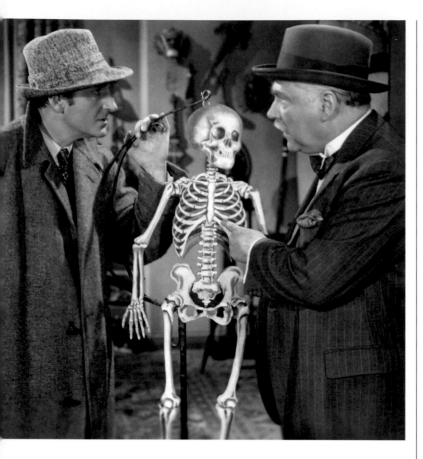

《福爾摩斯之蜘蛛女》，貝索·羅斯朋和奈吉爾·布魯斯，1944年（上）。

史提芬同意，之前很多改編作品都不知道怎麼處理華生醫生的角色。「大家通常都忽視他。奈吉爾·布魯斯的表現很優異，不過會冒犯純粹主義者——他把華生變成搞笑的丑角，一個顯然連鞋帶都綁不好的人。但他的表演很棒，很可愛很好笑，率先讓自己跟貝索·羅斯朋享有同樣的立足點；很難想像少掉其中一個人是什麼樣子，應該也會有點無聊。貝索·羅斯朋身邊沒有奈吉爾·布魯斯，就不是福爾摩斯。我覺得柯林·布雷克利在《福爾摩斯的私生活》中，也是出類拔萃的搞笑華生，也覺得他的角色舉足輕重。所以我們要怎麼辦？我認為，我們演繹了一番。我們不知道華生是什麼模樣。他一定很喜歡

冒險刺激！他總說沒有案子的時候福爾摩斯會很無聊，其實他自己也很無聊。他也渴望辦案：心中的顫動，外套裡的左輪手槍——他愛死冒險了。」

馬克記得他們討論過「現代戰爭的退伍軍人，失去了魔力。他旁邊則是快變成心理變態的夏洛克。他們相逢的時間再恰當也不過，基本上就這麼合而為一了。所以，兩個角色必須有一樣的重要性，賦予豐富的經驗。在《粉紅色研究》裡面，麥考夫說，『華生醫生，戰爭不是你的夢魘，你想念戰爭。』那個時刻非常重要，解釋約翰·華生所忍受的一切，以及他為什麼要忍受——因為到最後，他覺得很值得。」

「他一樣上癮了，」史提芬說，「他喜歡裝出他是健全、理性、正常的那個，其實他跟夏洛克一樣糟糕。他跟夏洛克一樣喜歡冒險，沒有冒險機會的時候一樣暴躁易怒。我想大家都沒忘，在福爾摩斯碰到的這麼多人裡面，他選擇依賴華生。根據天才的判斷，他很聰明。他並非聰明絕頂，不過夏洛克不需要智囊。他需要全世界最能信賴、最能幹、最可靠的人。在故事一開始，約翰以為他這一生就這麼完了，他覺得所有的冒險都結束了，他現在要消失在塵土之中。所以在《粉紅色研究》一開始，約翰就說，『我都碰不到什麼事，』然後音樂放出來。看著這個故事，我們知道，只是開始而已，接下來要發生的會讓以前的事情都不夠看。」

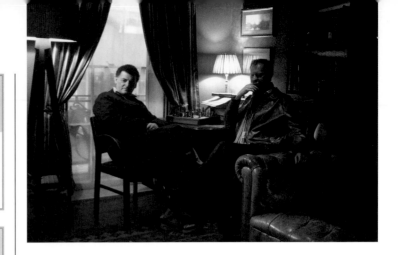

主旨：新世紀福爾摩斯

寄件者：史提芬・莫法特
收件者：馬克・加蒂斯
寄件日期：2008年3月8日

好，亂七八糟的《新世紀福爾摩斯》好了。終於。有些地方不夠鮮明，但我還在處理。我們或許需要之前剪掉的殺人過程片段。總算有個起頭了。

史提芬

主旨：新世紀福爾摩斯

寄件者：馬克・加蒂斯
收件者：史提芬・莫法特
寄件日期：2008年6月4日

嗨，史提芬：

蓋瑞奇要導演「稀奇古怪」的現代夏洛克電影！
準備交劇本吧！

馬克

主旨：回覆：新世紀福爾摩斯

寄件者：史提芬・莫法特
收件者：馬克・加蒂斯
寄件日期：2008年6月4日

沒問題！
我覺得我的劇本不錯，如果你同意的話。我們不如花半天來處理連續性的問題，如何？然後繼續努力！

史提芬

主旨：新世紀福爾摩斯已委約！

寄件者：蘇・維裘
收件者：馬克・加蒂斯
寄件日期：2008年8月3日，11:06

親愛的馬克：

史提芬跟我（當然還有孩子）現在正在希臘度假──好吧，我們三個來度假，史提芬正在房間裡發愁，想把劇本寫完！不論如何，我們剛聽到好消息，看來珍很想拍《新世福爾摩斯》第一集的試播片！！！真沒想到，因為我們還在想辦法寫出更多劇本，我覺得反正都要寫。
我不清楚細節，不過希望回去的時候能開個會。我聽說她想要一小時，三月的時候！日期一定，我就有點緊張，因為我們當然要拍出最好最棒的《新世紀福爾摩斯》，而不是隨便拍拍而已！
希望就此踏出第一步，邁上長遠的旅途。

蘇

主旨：回覆：新世紀福爾摩斯已委約！

寄件者：馬克・加蒂斯
收件者：蘇・維裘
寄件日期：2008年8月3日，11:14

親愛的蘇：

太棒了！好怪！今天早上起來我才在想，「什麼時候會聽到《新世紀福爾摩斯》的消息？」
太好了，接下來呢？
我的拍攝工作快完了，明天就知道我的鬼故事怎麼樣，不過秋季還算沒事，可以全心投入偉大的偵探。好棒呀！
做得好！再聊了。

馬克

主旨：新世紀福爾摩斯

寄件者：馬克・加蒂斯
收件者：史提芬・莫法特
寄件日期：2008年9月7日

嗨，史提芬：

新劇本很讚。有幾個想法。電話上聊？

馬克

主旨：回覆：新世紀福爾摩斯

寄件者：史提芬・莫法特
收件者：馬克・加蒂斯
寄件日期：2008年9月8日

懂了，我再找一次。
跟蘇講過了，把我的時間表稍微挪動一下，好再寫一集《新世紀福爾摩斯》──你也可以嗎？我這麼說，因為上星期把兩集都重讀過──我覺得可能會很難！主要還是因為我太愛了。
約個時間見面吧，我們可以擬定一整季，獵犬、莫里亞蒂、花斑帶、喝醉、揍警察。
肯定會很讚！

史提芬

BBC戲劇部即將推出新的犯罪影集《新世紀福爾摩斯》，於BBC ONE播出

　　BBC威爾斯戲劇部、BBC One和哈慈伍德製作公司宣布即將推出《新世紀福爾摩斯》，從現代角度重拍亞瑟‧柯南‧道爾的經典作品，由**班奈迪克‧康伯巴奇**（《戀愛學分》、《倒帶人生》）飾演新一代的夏洛克‧福爾摩斯，**馬丁‧費里曼**（《辦公室風雲》、《終棘警探》）演出他的忠實好友，約翰‧華生醫生。**魯伯特‧格雷夫斯**（《上帝之審判》、《午夜惡魔》）飾演雷斯垂德警探。

　　影集由翹楚二人組**史提芬‧莫法特**（《神祕博士》、《冤家成雙對》）和**馬克‧加蒂斯**（《紳士聯盟》、《神祕博士》、《畸屋》），由**蘇‧維裘**（《冤家成雙對》、《聖盃》）製作。

　　莫法特寫的單集長六十分鐘，將在2009年1月開始拍攝，由**柯奇‧吉德諾克**（《童貞女王》、《黑池》、《孤雛淚》）執導。

　　《新世紀福爾摩斯》刺激有趣，用快速步調拍攝犯罪影集，背景是現代的倫敦。柯南‧道爾原著中的經典細節也留存下來——他們住在同樣的地址，名字一樣，而且在2009年的倫敦某處，莫里亞蒂正在等著他們。

　　BBC威爾斯戲劇部主任**皮爾斯‧溫格**說：「我們的夏洛克是現代世界中的百變超級英雄，很傲慢的天才偵探，想證明自己比罪犯跟警方更聰明，事實上想壓倒所有人。」

　　《新世紀福爾摩斯》將由哈慈伍德製作公司承接，延續他們和BBC成果豐碩的合作關係。之前他們的作品包括《冤家成雙對》、《淘氣男人》、《化身博士》，最近的作品則是為BBC Two製作的《聖盃》。

　　史提芬‧莫法特說：「福爾摩斯和華生相關的重點不變，柯南‧道爾的原著本來就跟長禮服和煤氣燈無關，重心放在聰穎的偵探技巧、可怕的壞人和令人毛骨悚然的罪案上——說老實話，更不用管裙撐了。」

　　「其他的偵探辦案，福爾摩斯則去冒險，這才是最重要的。」

　　「馬克跟我討論這項計畫好多年了，去卡地夫拍《神祕博士》要搭很久的火車，我們就在火車上聊。說真的，如果哈慈伍德製作公司的蘇‧維裘（很巧，也是我太太）沒有趁我們吃午餐時好好討論，逼我們動工，我們到現在也只是嘴巴上說說。」

　　馬克‧加蒂斯說：「史提芬跟我，還有無數的人，依然很迷柯南‧道爾的精采故事，表示它們歷久彌新。從以前到現在，一直充滿活力、令人震顫、引人入勝。

　　「能製作新的電視影集，等於美夢成真，班奈迪克和馬丁是完美的現代福爾摩斯跟華生。」

　　蘇‧維裘說：「史提芬和馬克真的很迷福爾摩斯的故事，我覺得他們就會一直談下去，所以我選標準餐廳吃午餐，因為我知道福爾摩斯跟華生就在這裡會面，具有重大的意義，或許能喚醒這兩位的注意力！

　　「確實有效，從那次午餐後，我們的進展一日千里。」

　　《新世紀福爾摩斯》由BBC戲劇部的總監班‧史蒂芬森和BBC One頻道總監杰‧杭特定製，將於2009年1月在威爾斯開拍，也會在倫敦出外景。

　　《新世紀福爾摩斯》的執行製作人包括貝若‧維裘、馬克‧加蒂斯和史提芬‧莫法特。

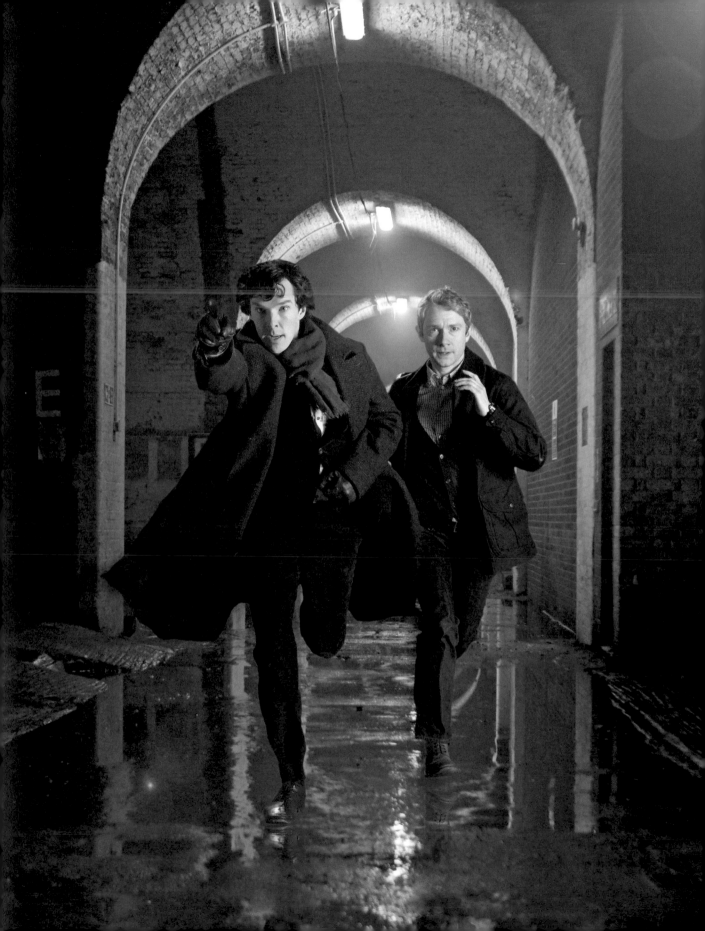

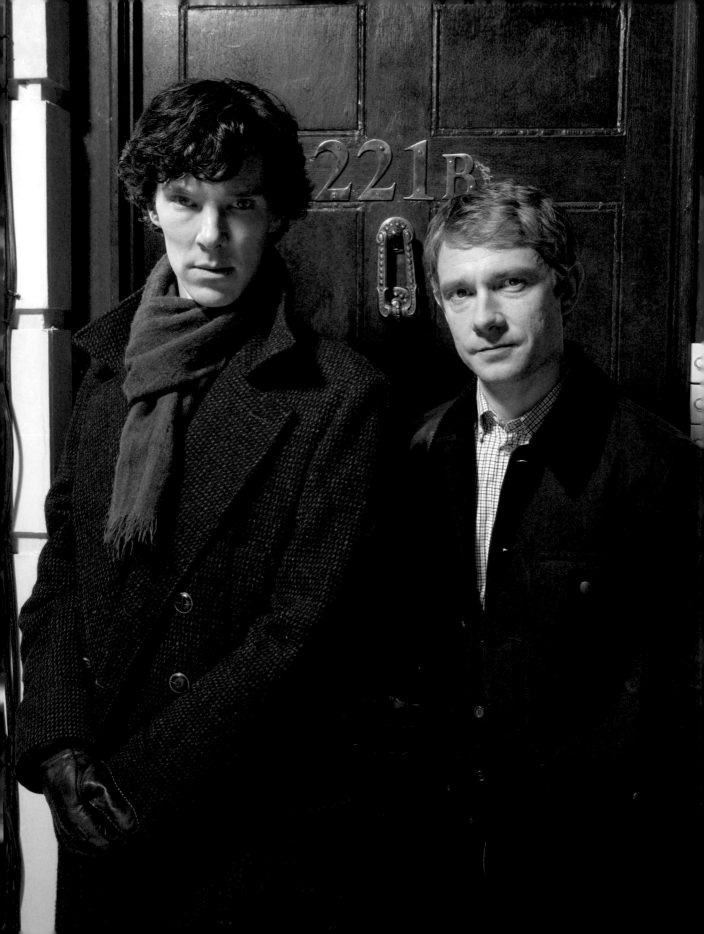

試播集的幕後花絮（上）。

想法逐漸成形後，馬克、史提芬和蘇提案給當時BBC威爾斯的戲劇部主任茱莉・嘉納。「我們有一小時可以詳盡說明我們的提案，茱莉說，『現代的福爾摩斯？好哇。』在BBC看來，太簡單了，因為福爾摩斯是最受歡迎的虛構人物，又不像古裝劇那麼貴。所以我們用那一小時告訴茱莉我們想說的話！說實在，那場會議很特別。要創造出我們想要的東西，顯然更為複雜，不過那天非常非常愉快。」

史提芬相信，那表示他們的想法會大受歡迎。「蘇一聽就迷上了，茱莉・嘉納一聽就說好——表示時候到了。我不懂大家怎麼知道他們想要現代的福爾摩斯。觀眾還不知道在哪裡，要在播出的第一天才知道。他們怎麼曉得會很好看呢？成功的節目就是那樣：不光是好而已——時候也對了。現在大家就想要福爾摩斯。」

六 十分鐘的《粉紅色研究》本來預定是六集裡的第一集。結果變成試播，只有挑選過的人看到。他們的回應很有趣，蘇注意到：「我們發現，大家很喜歡夏洛克跟約翰在一起。他們也覺得我們讓雷斯垂德和警方看起來有點蠢，但我們本意不是那樣。還有，他們只想知道莫里亞蒂在哪裡！沒看過書的人也知道有個莫里亞蒂。

沒有人擔心把場景設在現代的問題。」

BBC的回應甚至更耐人尋味……他們立刻定製一季——但這一季分三集，每集九十分鐘。「他們很喜歡，」馬克回憶說，「喜歡到要我們改變格式！」《新世紀福爾摩斯》突然從標準的電視影集變成在電視上播出的迷你電影，感覺格局更大。

在史提芬看來，優點在於新的格式讓主角的個性鮮明，他們的關係有發展空間，和他們要解決的罪案能夠並存。「要給兩者足夠的空間。我們不能插入額外的情節——必須重寫劇本來配合更長的時間。」

因此，他們必須全面重來……

《新世紀福爾摩斯》的「影集寶典」，由史提芬·莫法特和馬克·加蒂斯在試播集製作完畢後準備，在拍攝九十分鐘的三集前，為即將參加製作的影集編劇扼要介紹內容。

《新世紀福爾摩斯》

「你可以跟他結婚、殺了他、要拿他怎樣都行。」
聽到要讓福爾摩斯在舞台劇裡結婚的要求，柯南·道爾爵士如是回應

我們愛福爾摩斯。史上最完美最聰明的人，在所有文學作品中最常被搬上大銀幕小螢幕。再說一次，文學作品中**最常被翻拍**的角色。超越吸血鬼、泰山和耶穌，所以，為何再來一次？

因為，透過無數的改編和詮釋，有的精采，有的很好，有的很差，有的爛透了，這些一流故事的本質有點流失了。福爾摩斯和華生醫生——最不可能在一起的組合，卻也是最佳拍檔。他們截然不同，卻彼此傾慕。他們的世界充滿了崇高的冒險、要人全心投入的危機和壞到骨子裡的惡行。

我們的使命就是要解救福爾摩斯跟華生脫離維多利亞時代。也就是說，吹走這兩名出色人物身上的迷霧，讓他們再活一次。最簡單最有效的方法就是拍攝影集，釋放他們進入現代社會。不要凍結在維多利亞時代，而是要體現出柯南·道爾創造的人物。盡可能符合最初出版時的樣子，立體而現代。

好，就從要點開始。把他們想成夏洛克跟約翰，因為現代人不用姓氏彼此稱呼了！如果聽起來就覺得很邪——很好！就從邪的角度去重新塑造角色跟故事。

我們在製作試播集的時候發現，換成現代背景非常適合。放肆而新潮，才是節目最精采的地方。不知道為什麼，很神奇的，更有福爾摩斯的風格。去掉了維多利亞時代的陷阱，彷彿真能讓角色更加明顯。我們想要蒼白可怕的感覺，但不要相關的陷阱。從前的濃霧和暴風雨夜真的很可怕，現在重用就覺得可笑。我們想要這些瘋狂老故事裡永遠不變的情節，很吸引人，但要用全新的方法呈現。同樣的結局，不同的過程。

夏洛克

當然跟原創人物一樣自大，也隨時按著心意變得冷冰冰，但放肆、現代、好笑。自信態度充滿吸引力，**總是**欣然自得。他喜歡當夏洛克·福爾摩斯。對，他很古怪，但絕對不改變，你只得接納。畢竟，他**並非從**維多利亞時代移植到2009年來等著解凍。他全然是個現代人，很習慣現代生活。他現在就是夏洛克·福爾摩斯！

約翰

很難妥貼形容，但一樣很重要。比外表看起來更強悍。敏銳、警覺、能幹。站在夏洛克旁邊，當然就像個白痴。每個人都這樣。但身為白痴，他看得出誰是天才，也有力量和自信心去崇敬他，不覺得憎恨。骨子裡是軍人，勇敢機智，熱愛冒險，碰到恰當的時機，樂於聽命於恰當的人選。把約翰放在故事的核心，讓他清楚訴說他們各種處境有多荒謬／危險／可怕，讓故事更活龍活現。道爾有兩次把華生從福爾摩斯的故事裡抽掉，結果就是很無聊——你必須透過約翰來活出冒險，也透過他來認識夏洛克。說了半天，簡而言之，盡量讓這兩個人在一起——約翰是主角，不能沒有他。

哈德森太太

同樣的，也有很多改變。通常哈德森太太被描繪成步履蹣跚，有點古怪，但我們的哈德森太太很親切，

像母親一樣。她當然會被古怪的房客惹得一肚子氣，但他們就像她的兒子，他們出外冒險時也讓她擔心死了。她也有過精采的人生，除了管家外也有自己的生活。

雷斯垂德

我們覺得，如果沒有夏洛克，雷斯垂德也可以當主角。他的辦案能力優秀，深知自己的能力到哪裡。他覺得夏洛克很討人厭，但也知道他的偵探才華超乎一般人的想像。「平庸者看不到比自己厲害的人物。有才能的人辨得出天才。」雷斯垂德就是有才能的人。

值得一提的是，雷斯垂德不需要每集都出現。其他的警察不論男女，在故事裡也會來來去去。有些可能很支持夏洛克的方法，有些則公開表示敵意。安德森、唐娜文和琥珀小姐等角色也可能上場：夏洛克跟約翰的固定班底。

冒險

我們從約翰‧華生在阿富汗戰爭中受傷開始。基本上跟現代阿富汗戰爭沒什麼兩樣。每次想到現代化，這場戰爭就是我們的王牌。所以，夏洛克駭人聽聞的罪案紀錄無可計數，解讀成上網跟用PDF。至於吸古柯鹼的習慣，解讀成用三塊尼古丁貼片來幫助思考。維多利亞時代的線人解讀為一群販賣《大誌》的人：夏洛克的倫敦街頭耳目。華生醫生刊在《斯特蘭德月刊》上的故事，則是約翰的部落格：夏洛克因此出名。這些互相比擬的東西不只好玩，也讓我們成功了！

因此，至於故事內容，謹記：其他的偵探辦案，夏洛克**冒險**。我們眼中最忠實的改編在別人眼中看起來或許是邪道，也就是貝索‧羅斯朋和奈吉爾‧布魯斯在30和40年代拍攝的電影。因為他們忠實表現出柯南‧道爾的精神。扣人心弦、陰鬱可怕、步調緊湊、令人毛骨悚然的短篇故事，製作不精緻，卻一本正經地提供娛樂效果。

採取混雜的做法。《五個橘核》的核心聳人聽聞，可是改編次數很少。能不能把核心想法放到不同類型的冒險裡？看看原創故事，能看得出模式。文件遭盜取、被偷走的寶石、偽裝、詐騙、過去犯下的輕率行為、報復、解碼。這些元素構成我們認識的福爾摩斯，把你喜歡的湊成怪異奇妙的整體。

第一季

我們碰到了稀有的機會。在改編作品中，福爾摩斯跟華生幾乎都已經安然步入中年，是多年好友。我們要從頭開始。在第一集，夏洛克遇見華生，在冒險的過程中，身心受創的約翰發現結交這位與眾不同的好友後，他的人生也變得完整。

從這個全新的起點出發，我們想把第一季拍成「夏洛克‧福爾摩斯的崛起」。我們希望每場冒險都很黑暗很瘋狂，也應該要反映出這是兩名年輕人一生中最好最單純的時光。對，很可怕很危險，但那就是我們熱愛的地方！我們希望每個故事都能反映出冒險的樂趣。醞釀出不明顯的線索，暗指每季結束時情節會更添邪惡。

單集

極其時髦的倫敦南岸藝廊。裝滿獰笑小丑的玩具倉庫。從泰晤士河拖上來的裸身男屍，喉嚨被割開，傷口長及雙耳。夏洛克為什麼覺得新發現的維梅爾畫作不是真跡？誰是那個可怕的捷克殺手？大家只知道他的外號是跛腳。

倫敦各處出現神祕的密碼。藏在鐵道拱門下，塗寫在蘇活區骯髒的小巷裡。為什麼大型跨國商業銀行非常關心這件事？傑出且備受尊崇的企業跟古老的黃龍會有什麼關係？

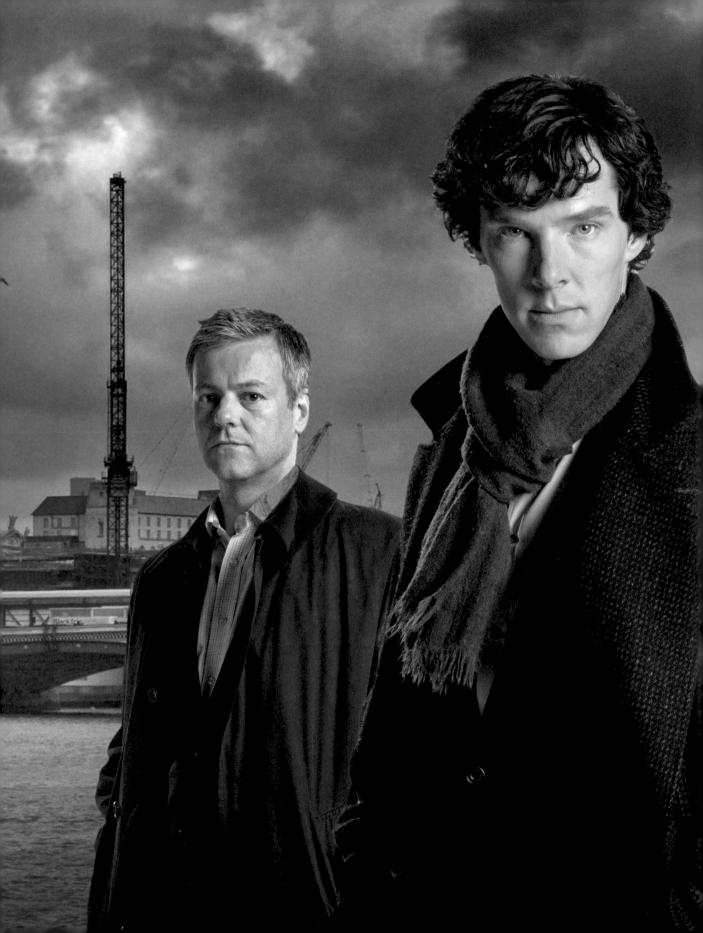

班奈迪克·提摩西·卡爾登·康伯巴奇，1976年7月19日生於倫敦漢默史密斯

得獎紀錄

最佳電視偵探《新世紀福爾摩斯》（英國國家電視獎，2014）

最性感電影明星（廣播影評人協會獎，2013）

年度最佳英國藝人大不列顛獎（2013）

最佳男演員《科學怪人》（劇場影評人協會獎，2012）

迷你影集或電視電影最佳男演員，《新世紀福爾摩斯》（衛星獎，2012）

最佳男演員《新世紀福爾摩斯》（犯罪驚悚片獎，2012）

電視影評人特選獎，最佳電影／迷你影集男演員《新世紀福爾摩斯》（電視影評人協會獎，2012）

最佳男演員《科學怪人》（勞倫斯奧利弗獎，2012）

最佳男演員《科學怪人》（英國倫敦標準晚報劇院獎，2011）

GQ雜誌英國版，年度最佳男演員（2011）

最佳男演員《新世紀福爾摩斯》（犯罪驚悚片獎，2010）

迷你影集最佳男演員《直到世界盡頭》（蒙地卡羅國際電視節，金仙女獎，2006）

最佳古典舞台表演《海達·嘉布樂》（伊恩查理森獎，2005）

電視電影最佳男演員《霍金》（2004）

精選電影作品

2014	《哈比人：五軍之戰》 史矛革
	《模仿遊戲》 艾倫·圖靈
2013	《危機解密》 朱利安·阿桑奇
	《哈比人：荒谷惡龍》 史矛革
	《八月心風暴》 小查理
	《自由之心》 威廉·福特
	《闇黑無界：星際爭霸戰》 可汗
2012	《哈比人：意外旅程》 史矛革
2011	《戰馬》 史都華少校
	《第三者》 大衛
	《諜影行動》 彼得·吉勒姆
2010	《追密者：失控正義》 尼克·菲利普斯
	《尋找第三顆星》 詹姆士
	《四個傻瓜》 艾德
2009	《愛，進化》 喬瑟夫·虎克
2008	《舞孃童話》 亨利·克拉克
	《美人心機》 威廉·凱里
2007	《贖罪》 保羅·馬歇爾
2006	《奇異恩典》 威廉·皮特
	《戀愛學分》 派崔克·瓦茲

精選電視作品

2012	《隊列之末》 克里斯多弗·蒂金斯
2010–2014	《新世紀福爾摩斯》 夏洛克·福爾摩斯
2010	《梵谷：畫語人生》
2009	《小島》 伯納德
	《戰場轉振點》 蓋伊·伯吉斯
	《瑪波小姐探案：殺人不難》 路克·費茲威廉
2008	《最後的敵人》 史蒂芬·艾薩德
2007	《倒帶人生》 亞歷山大·馬斯特斯
2005	《突發新聞》 威爾·帕克
	《直到世界盡頭》 艾德蒙·塔伯特
	《內森·巴利》 羅賓
2004	《霍金》 史蒂芬·霍金
	《敦克爾克大撤退》 吉姆·蘭利中尉
2003	《男人四十》 羅利·史里派瑞
	《英國特警隊》 吉姆·諾斯
	《劍橋風雲》 愛德華·漢德
	《心跳》 查爾斯／托比
2002	《無聲的見證》 華倫·雷德
	《輕舔絲絨》 佛瑞迪
	《金色麥田》 傑瑞米

精選廣播作品

2013	《無有鄉》 天使伊斯靈頓
	《哥本哈根》 維爾納·海森堡
2011	《湯姆和維芙》 艾略特
2009-2014	《郎姆波》 年輕的郎姆波
2009	《晚安》 杜德利·摩爾
2008-2014	《艙壓》 馬丁·克里福機長
2008	《意亂情迷》 默奇森醫生
	《查特頓：亞靈頓的解答》 湯瑪斯·查特頓
	《與威靈頓並肩作戰》 威靈頓公爵
	《恩典的末日》 GF
	《枕邊書》 淺野藩主
2006	《群魔》 尼古拉·斯塔夫羅金
2005	《雞尾酒派對》 彼得·奎普
	《七個女人》 陶維

精選舞台劇作品

2011	《科學怪人》
2010	《孩子們的獨白》 慈善義演
	《舞會之後》
2008	《大城市》
2007	《縱火犯》
	《犀牛》
	《調整期》
2005	《海達·嘉布樂》
2004	《海上夫人》
2002	《羅密歐與茱麗葉》
	《皆大歡喜》
	《多美好的戰爭》
	《愛的徒勞》
	《仲夏夜之夢》

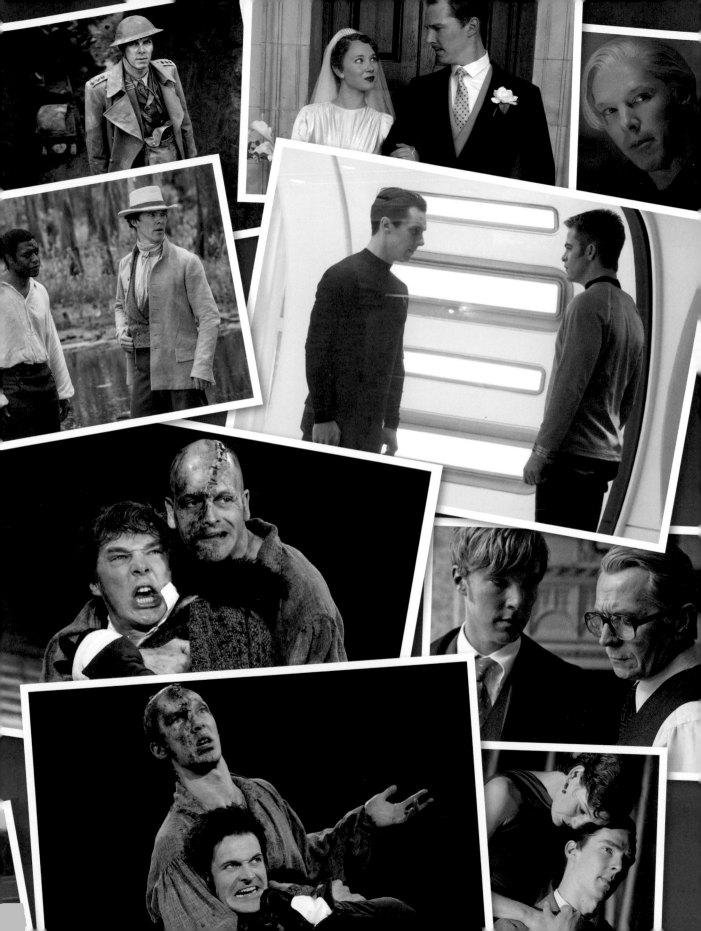

《新世紀福爾摩斯》第一季　　　　　　　　　　　　　　　粉紅色研究

切至：

8　　**內景：郊區的倫敦街道——白天**　　　　　　　　　8

暴雨狂下。

字打在螢幕上。

4月26日

兩名年青人，十八九歲，穿過雨陣朝我們走來。蓋瑞和吉米。蓋瑞撐傘，吉米卻只把外套拉到頭上。旁邊來了台計程車。吉米招手，但車子連速度都沒放慢。吉米現在遲疑著停下腳步，在暴雨中左右張望。

　　　　　　　　　　吉米
　　等我兩分鐘。

　　　　　　　　　　蓋瑞
　　怎麼了？

　　　　　　　　　　吉米
　　回去一下——我媽有傘

　　　　　　　　　　蓋瑞
　　我們一起撐啊。

　　　　　　　　　　吉米
　　（已經往回走了）兩分鐘！

　　　　　　　　　　吉米
　　（在他身後大叫）一起撐傘一點也不娘。

切至：

過了幾分鐘。蓋瑞苦著臉撐著傘。看看手錶。他去哪裡了？門鈴響起。

切至：

9　　**內景：吉米家——白天**　　　　　　　　　9

中年婦女——吉米的母親——拉開了門，蓋瑞出現在螢幕上，還撐著傘，雨依然很大

　　　　　　　　　　蓋瑞
　　吉米呢？

　　　　　　　　　　吉米的母親
　　我以為他跟你出去了。

　　　　　　　　　　蓋瑞
　　他回來拿傘。

　　　　　　　　　　吉米的母親
　　他根本沒回來。

主旨：新世紀福爾摩斯

寄件者：蘇・維裘
收件者：史提芬・莫法特、馬克・加蒂斯
寄件日期：2008年9月26日

好，班奈迪克很願意在下星期找個時間跟我們會面（或許順便讀一下劇本），再接下來那個禮拜他要拍戲。史提芬，我知道你星期一很忙，然後其他天要寫劇本。馬克，下星期後面幾天你有空嗎？沒辦法的話，或許要約在傍晚，不過如果要讀劇本，還是白天比較好。
太興奮啦！

蘇

主旨：新世紀福爾摩斯

寄件者：馬克・加蒂斯
收件者：史提芬・莫法特、蘇・維裘
寄件日期：2008年9月28日

哈囉兩位：

看了班奈迪克，好興奮！下星期我要休假，但不會連休，所以約早上開會比較好（愈早愈好，我才能快點回溫莎堡——引用女王的說法）。

馬克

主旨：新世紀福爾摩斯

寄件者：史提芬・莫法特
收件者：班奈迪克・康伯巴奇
寄件日期：2008年9月28日

嗨，班奈迪克！

短信一封，只想告訴你，你能當我們的夏洛克，我們都高興死了。我跟馬克日思夜想，一直想做這齣戲，想了不知道有多久（大概四年吧，我們記不了太久的事），能看到影集誕生，超級興奮。貝克街！可怕的謀殺案！說不定還有忍者（應該要有忍者才對）！我們一定會樂在其中！

史提芬

很想梳復古的油頭。我們試了好幾種髮型，尤其在拍試播的時候，最後則選了這頭鬈鬈的蓬髮，顯然能讓人看了就心裡小鹿亂撞。

　　「第一幕就是夏洛克・福爾摩斯在停屍間裡，停屍間不論何時都是不同凡響的場景，不過在這裡見到主角真的很特別。你能清楚看見他的臉，他俯身到屍袋上拉

開拉鍊，你的視界上下顛倒，彷彿你就是從屍袋裡看到外面的屍體。第一天當死人，就看到夏洛克這張全世界最無情的面孔，不過能演他真的很棒。

我**需要知道**接下來的二十分鐘內會形成什麼樣的**瘀青**。傳簡訊給我。

「別人確實問我，我演出前做了什麼準備。我對法醫病理學有點興趣——比方說程序的東西跟你在犯罪現場會做的事情、實際上發生了什麼事和相關的醫學知識——不過我主要還是會回到書寫文字。夏洛克可以運用多媒體，也有現代的犯罪現場和相關的鑑識工作，我們也都看過《全民目擊》、《CSI犯罪現場》、《心靈緝兇》、《莫爾思探長》等等屬於歐美文化的製作……但這不一樣，因為這個人看一眼犯罪現場，用他的PDA、在電腦上輸入，一收到資訊就能憑著本能想到故事，電腦絕對做不到。我們最愛的虛構偵探多半要用一

整季的三集才能破案，他卻一眨眼就想到了。他沒辦法每次都對——很接近了，但有些東西他一開始還是猜不到……

「一個很吸引人的地方是他碰到的障礙無窮無盡。可能跟原始故事裡一樣傳統；可能是像莫里亞蒂一樣的幕後黑手。但也改成現代版，很令人激動：包括恐怖主義、生化戰爭、炸彈或劫機或包圍的情形……有政治劇情，從上到下都很腐敗，警力似乎也有點墮落的跡象，誰知道，毒瘤可能就在裡面……現在有更多白領犯罪[5]，也一樣引人入勝，可能就要用到他邏輯學家的才智，能解讀密碼，用數學觀念解出型態，推論出發生了什麼事，誰放出了病毒或想要哄騙財務機構……他要對抗現代的敵人，非常刺激，真是太棒了。」

註5：動機在於取得錢財（尤其是鉅額）的非暴力犯罪。

主旨：新世紀福爾摩斯試裝

寄件者：雷・霍爾曼

收件者：蘇・維裝、史提芬・莫法特、馬克・加蒂斯

寄件日期：2008年12月3日

大家好：

這件事很費時，我們試了很多不同的造型，我拍了六十二張照片，不過你們不會覺得看了很無聊。班奈迪克跟我覺得應該有一件深灰色或黑色的大衣，我說服他穿上顏色鮮豔的緊身襯衫，內搭T恤，外面配織紋西裝外套和大衣，或許最外面還要一條圍巾，大衣不變，裡面的衣服則按劇本要求變化。

我們試了兩件很不錯的大衣，一件是Crombie[6]，剪裁很奇特（衣領是絲絨，不過可以換掉），一件則是全黑的雨衣。我們最初的想法已經很明確了，不過我也想聽聽看你們的意見。

雷

主旨：新世紀福爾摩斯試裝

寄件者：雷・霍爾曼

收件者：蘇・維裝、史提芬・莫法特、馬克・加蒂斯

寄件日期：：2008年12月11日

大家好，

這些是班奈迪克跟我都很喜歡的衣服。Belstaff[7]的外套大受歡迎，先跟你們說，還有可拆卸的黑色兔毛領，走動的樣子很好看，班奈迪克選了很久才選中，穿脫好幾次，非常滿意。　雷

「同事？
＿＿你怎麼會有同事？」＿＿＿

下子就找到了理想的夏洛克，史提芬、馬克和蘇現在則需要找到第二男主角，這就花了比較長的時間。「我們看到一些很不錯的人，」蘇說，「但一把兩個人放在一起，我們就說，『嗯，就是他了，對不對？』你幾乎可以用眼睛看見，簡直跟通了電一樣。」

「我們一直說『高矮配』、『胖瘦配』——一定要對比，」史提芬指出，「你不能有兩個長相很怪的高個子，一定要有對比。我們看了一群華生，選了幾個，讓他們站在班奈迪克旁邊，都還好。然後馬丁站到班奈迪克身邊，他們立刻變成夏洛克・福爾摩斯跟華生醫生。馬丁的平凡簡直是登峰造極。他的外表平凡，專精演出非常平凡的人。而約翰・華生就很平凡。馬丁的表演很逗趣，也很精采，不過他並沒有讓華生醫生變得更有聲有色來增加趣味。他演出的華生非常真實誠懇。馬丁的演出也改變班奈迪克的表演方式。班奈迪克投入的方法立刻有點變化——更有趣也更親切。」

注6：英國服飾公司，生產高級服飾，最有名的就是長度及膝的羊毛大衣。

注7：英國服飾公司，知名產品是防水外套。

《新世紀福爾摩斯》第一季　　　　　　　　　　　　　粉紅色研究

15　<u>外景：蘇格蘭警場的屋頂——白天</u>　　　　　　　　　15

雷斯垂德穿過閘門，走到平坦的屋頂上。他點起香菸。他的口氣輕快隨便，知道有人在聽他講話。

　　　　　　　雷斯垂德
其實我想戒了。我想過抽菸斗。
菸斗跟香菸還不是一樣？

停一拍——文雅的嗓音從鏡頭外傳來。

　　　　　　　夏洛克
（在鏡頭外）下顎會得癌症。

雷斯垂德笑了，轉頭看看。一名高瘦男子背對我們站在屋頂右邊，俯瞰倫敦的景色。只有剪影。

　　　　　　　雷斯垂德
OK。我這次又做錯什麼事了？

　　　　　　　夏洛克
沒有留下字條。先前沒有徵兆。地點都很奇怪，對他們來說沒有意義，不是他們生前去過的地方……我就不會用這種方法自殺。

鏡頭帶到雷斯垂德身上。他渾身不自在，瞥向屋頂邊夏洛克站著的地方。

　　　　　　　雷斯垂德
……嗯，你最近好嗎？

《新世紀福爾摩斯》第一季　　　　　　　　　　　　　粉紅色研究

17　<u>外景：公園——白天</u>　　　　　　　　　　　　　　17

麥可和約翰拿著咖啡，離開賣卡布其諾的攤位（標準餐廳的卡布其諾攤）。麥可忍不住一直看約翰的枴杖。

　　　　　　　麥可
你沒事吧？

　　　　　　　約翰
就腿不太舒服。

　　　　　　　麥可
很糟糕嗎？

　　　　　　　約翰
我的治療師覺得是心理影響。

　　　　　　　麥可
你認為呢？

　　　　　　　約翰
我認為我挨了一槍。

兩人找了張桌子坐下……
　　　　　　　約翰
你還是在聖巴嗎？

馬丁・約翰・克里斯多福・費里曼，1971年9月8日生於漢普夏的奧德勻特

得獎紀錄

最佳男主角《哈比人：荒谷惡龍》（史特拉獎，2014）
最佳男主角《哈比人：意外旅程》（史特拉獎，2013）
最佳奇幻演員《哈比人：意外旅程》（短片獎，2013）
最佳男主角《哈比人：意外旅程》（MTV電影大獎，2013）
最佳男主角《哈比人：意外旅程》（帝國電影雜誌獎，2013）
最佳電視節目角色及最佳影集男配角
　　《新世紀福爾摩斯》（Tumblr電視獎，2012）
最佳迷你影集或電視電影角色
　　《新世紀福爾摩斯》（泛美電影與電視記者協會獎，2012）

最佳男配角《新世紀福爾摩斯》（犯罪驚悚片獎，2012）
最佳電視電影／迷你影集男配角
　　《新世紀福爾摩斯》（金賽馬電視獎，2012）
最佳男配角
　　《新世紀福爾摩斯》（英國電影電視藝術學院獎，2011）
最佳男喜劇演員《歡樂五金行》（金玫瑰電視節，2004）

精選電影作品

年份	作品
2014	《哈比人：五軍之戰》比爾博・巴金斯
2013	《沃爾曼的謎題》威廉斯醫生
	《哈比人：荒谷惡龍》比爾博・巴金斯
	《拯救聖誕老人》伯納德
	《斯文加利》唐
	《醉後末日》奧利佛・張伯倫
2012	《哈比人：意外旅程》比爾博・巴金斯
	《海賊天團》戴圍巾的海盜
2011	《先生你哪位》賽門
2010	《狂野標靶》迪克森
2009	《換妻遊戲》艾文・芬克爾
	《聖誕頌》保羅・馬登斯
2007	《夜巡林布蘭》林布蘭
	《綁票一屋親》克里斯・艾許沃斯
	《終棘警探》倫敦警察廳巡佐
	《晚安好夢》蓋瑞・夏勒
	《為愛獻身》傑瑞米
2006	《非法入侵》山迪
	《幸福米》麥特
2005	《星際大奇航》亞瑟・丹特
2004	《活人蚛吃》迪克蘭
	《通話紀錄》凱文
2003	《愛是您愛是我》約翰
2002	《誰與爭瘋》瑞奇・C
2001	《扮裝》海盜

精選電視作品

年份	作品
2014	《冰血暴》萊斯特・尼加德
2010–2014	《新世紀福爾摩斯》約翰・華生
2009	《微型人》克里斯・卡里
	《男孩遇見女孩》丹尼・瑞德
2007	《老古玩店》寇德林先生
	《喜劇新星》葛雷哥・威爾森
2005	《羅賓森家族》艾德・羅賓森
2004	《獅群》佛列克
2003–2004	《歡樂五金行》麥可
2003	《查理二世：權力與激情》沙福茲貝里爵士
	《瑪潔瑞和葛萊蒂絲》史川格偵查佐
	《債務》泰瑞・羅斯
2002	《琳達・格林》麥特
	《海倫・威斯特》史東偵查佐
2001–2003	《辦公室風雲》提姆・坎特伯里
2001	《酒吧的世界》飾演多角
	《僅限男性》傑米
2000	《布萊克書店》醫生
	《兩根槍管》雅普
	《拳師》飾演多角
1999	《排氣管》車主
1998	《彌補創傷》布蘭登
	《急診室》瑞奇・貝克
1997	《這一生》史都華
	《法案》克雷格・帕內爾

精選舞台劇作品

年份	作品
2014	《理查三世》
2010	《克萊保公園》
2007	《最後的笑聲》

「尋找約翰‧華生的過程就比較複雜，」馬克的說法也一樣，「因為我們要找到對比的體型，還要引發對比的情感。不過馬丁‧費里曼一出場就是全壘打。他的演出非常真實，可信度很高。約翰‧華生是醫生，也是身經百戰的士兵，負傷返鄉後，活得渾渾噩噩。馬丁正好有種滿心困擾的風格。」

「我們很不一樣，」馬丁說，「我一開始就很喜歡班奈迪克，不過我不認識他。我一直都很喜歡他的作品，也很期待有機會一起拍戲，不過不能保證能合作愉快。感謝天，我們合作真的很愉快！我們的演出風格很不一樣，但是我覺得我們兩人擁有共同的目標。

「聽說班奈迪克要演出的時候，我覺得選角很棒，因為他的外表很適合——你馬上就相信他是福爾摩斯。不過他反應也很快，能駕馭長篇大論的對話，而且夏洛克的台詞很長，豐富到聽得人暈頭轉向。他確實也有缺點，他又不是神，不論怎麼說，他不是絕對完美的人類，可是他的推理和分析能力絕對比大家都優異。

「之前的華生對我來說都沒有什麼幫助，只讓我看到有什麼東西要**避免**。奈吉爾‧布魯斯和貝索‧羅斯朋是我最早開始看的華生和福爾摩斯，也算我最喜歡的，不過我知道我不能模仿，也不該模仿。能演出一個不會常常出錯的華生，是很好的機會，不需要光把他當成助手。大家都知道夏洛克是主角，沒什麼好懷疑，不過我不必限制自己。從自私的角度來看，我想盡情發揮，除了動腦筋，也要展現身手。

「我真的很喜歡道爾的原著，我期望原始故事就是劇本的源頭，但是我並未

刻意演出原著華生的樣子。我覺得我演的是史提芬和馬克的華生，不是柯南·道爾的。我們並沒有脫離柯南·道爾，沒有他，就沒有這齣戲。為了好劇本，要我怎樣都可以，他們的劇本真的很棒。甚至在拍試播集的時候，我都覺得我從來沒讀過這麼好的劇本。一開始，我不太能接受現代的福爾摩斯，因為──現代的流行文化就是這樣──很容易給人自滿的感覺，似乎以錯誤的時代自豪。不過《新世紀福爾摩斯》做到了，不會太虛偽或花俏。」

「最好能更加嚴密地監控他們」

「自從約翰·華生負傷返鄉，就碰到了這麼一件最有趣的事情，」史提芬宣布。「正好滿足他的心願。他正期待能碰到有趣的事情，所以他到實驗室裡跟一個心理變態見面──『就夠了！』」

蘇覺得約翰為夏洛克添了一點人味。「我很喜歡想像夏洛克參加晚餐派對的樣子。你希望夏洛克來你家吃晚餐，因為他能娛樂其他人，但你也知道他會讓別

人嚇一跳，很沒禮貌，不體貼，可能也討厭你準備的食物。約翰會提高他受人歡迎的程度。馬丁太優秀了——我不知道大家在《新世紀福爾摩斯》播出前，有沒有發現他演技這麼好。他演出我們心中這個不怎麼熟悉的人物，表現極佳。他倆第一次見面的時候，約翰就代表我們：『天啊，真沒想到。』『太讓人驚奇了。』『噢，我沒料到……』在第一季裡很適合。劇情繼續發展，約翰當然不能一直說『我不懂』。一路走來，得找其他被夏洛克嚇一跳的人。」

馬丁認為，約翰遇到夏洛克的時候，他發現自己離開軍隊後少了什麼：「刺激、決心和生活中的衝勁，早上讓自己起床活動的理由，再度恢復活躍。在夏洛克身上，他找到最理想的舞臺，去碰觸有點危險、有點可怕的東西——想要立即得到刺激，最好就跟著夏洛克。」

「約翰和夏洛克可說是南轅北轍，」班奈迪克說，「最完美的歡喜冤家。夏洛克的腦袋按著演繹原則運作，很快就能做出決定。約翰則是行動派，也喜歡刺激，不過他回歸平民生活後，才發現自己的生活風平浪靜。在《粉紅色研究》裡，這個有點反叛的超級天才幫一個人從內心深處的沮喪裡釋放出來——這個人崇尚正義，但不願循規蹈矩。

「從某行台詞就可以看出來，夏洛克說天才需要觀眾，他指的是天才殺人犯，大家卻知道約翰認為他在說自己。他確實需要約翰的幫忙和醫學的看法等等，也需要有人來欣賞他的行動。」

「他們的組合太棒了，」馬克說，「光看《粉紅色研究》裡他們第一次見面的場景，夏洛克發號施令，立刻假設他們要住在一起——我覺得很令人興奮。也很有趣，儘管從阿富汗回來後一肚子怒氣，約翰沒說『不要』。因為他很好奇——**這傢伙是什麼人……？**」

「執行製作人也在現場的話，你知道不是你做錯事，就是有大事要發生了，」班奈迪克說，「不過蘇、史提芬和馬克就有點讓人搞不清楚，因為他們常到現場來……我覺得主要是因為他們太愛這部戲了。約翰和夏洛克第一次見面的時候，他們三個都在現場。」

刪減片段

《新世紀福爾摩斯》第一季　　　　　　　　　　　　粉紅色研究

25　**外景：火車站──白天**　　　　　　　　25

計程車招呼站上排了一隊人。珍妮佛‧威爾森拖著腳加入隊伍。她從頭到腳都是粉紅色，拿著粉紅色背蓋的iPhone在講電話。

　　　　　　珍妮佛

　　　我再過一個小時就到了。真的，我一定會去。你先準備喝的吧。

她在隊伍中慢慢前進，離開了鏡頭，畫面轉入一片黑暗。

燈光慢慢變亮：

　　　　　　　　　　　　　　　切至：

26　**內景：勞悅斯頓花園──白天**　　　26

藥瓶。放在空空如也的地板上。鏡頭在藥瓶上停一下……一隻塗了粉紅色指甲油的手伸進鏡頭，拿起藥瓶……

《新世紀福爾摩斯》第一季　　　　　　　　　　　　粉紅色研究

　　　　　　　莎莉

　　（呼喊）來了！
　　（她離開時說）離夏洛克‧福爾摩斯遠一點。

她朝著雷斯垂德走去。
鏡頭到約翰身上，目光跟著她，若有所思。
大喊：

　　　　　　　約翰

　　　再見！

鏡頭到約翰身上，一臉嚴肅，若有所思。他轉過身，開始一跛一跛沿著街道離開──抬頭看看，有個東西吸引了他的視線。轉到約翰的視角。對面房子的屋頂上有個逆著月光的側影──夏洛克‧福爾摩斯。他站在那裡，非常平靜，沒注意到自己在什麼地方。他手上拿著PDA，東看西看，彷彿在審視下方的街道……鏡頭到約翰身上，抬頭往上看。他到底在做什麼？不過他也停在那裡，直視前方，被吸引住了──電話響起。他環顧四周。有個無人的電話亭，就在前面，電話響了。

因為本能，他又瞥了夏洛克一眼，彷彿希望是他打來的──可是不對，夏洛克還在細看地平線。現在他蹲了下去，躲到其他地方去。約翰轉身繼續走。鏡頭仍對準電話亭。約翰一走開，電話鈴聲也停了……

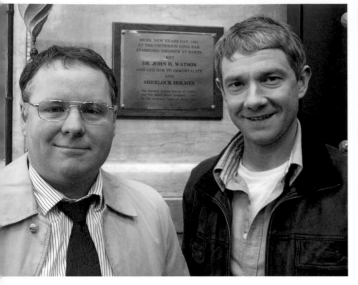

大衛·奈利斯特（麥可·斯坦佛）和馬丁·費里曼（左上），在標準餐廳前面，在道爾《血字的研究》中，斯坦佛和華生在這裡偶遇，促成華生和夏洛克·福爾摩斯第一次碰面（右上）。

「聖巴那一幕很少有人拍，非常奇怪，」史提芬指出，「夏洛克·福爾摩斯和華生醫生第一次見面，夏洛克·福爾摩斯立刻推論出他從阿富汗回來，真的拍出這幕的電影少之又少。不確定有沒有人拍過，我們應該算有史以來第一個了。」

「想到就會抖一下，」馬克說，「不過很奇怪，幾乎每個版本都從比較後面開始：模式都固定了：他們認識多年，是很要好的朋友，哈德森太太帶客戶上樓……你當然想跟著這個模式。但是這是第一次見面，親眼看到發生了什麼事，很令人激動。而且他們才剛認識，要摸清對方的底細，很好玩，因為跳脫了舊有的模式。」

「所以，」史提芬做了結論，「一個是極度自我中心、有點自閉的心理變態，一個是非常正派且努力工作的士兵，兩個完全不一樣的人，很有可能一輩子都不會結交，事實上卻彼此傾慕，最後一起租房子……」

「才剛認識，就要一起去看房子？」

《新世紀福爾摩斯》下一個主角當然就是聞名全世界的倫敦住址：貝克街221B號。照蘇的說法，「一開始，我們在想221B應該是現代公寓，可能在倫敦東邊的碼頭區，或是改裝的倉庫。不過我們馬上也想到，不對——大多數倫敦人仍住在維多利亞時代的房子裡。所以把221B留在原本的地方也合理，但是要改成現代風格。」

這時，阿威爾·溫·瓊斯上場了。《新世紀福爾摩斯》的三季都由阿威爾擔任美術指導，從一開始就加入。他負責《新世紀福爾摩斯》的美術部門和劇作的整體外觀。2012年，他以這部戲贏得英國電影電視藝術學院獎，過去十年來，也參與過BBC威爾斯許多最熱門的電視節目，包括《神祕博士》、《火炬木》、《莎拉簡大冒險》、《男孩烘焙師》、《糖果城》、《樓上樓下》以及

出自《血字的研究》
作者：亞瑟‧柯南‧道爾爵士

[⋯⋯]車夫進來的時候，他正忙著打包。

「車夫，幫我扣上這個釦子，」他跪在皮箱旁，頭也不回地說。

那人走過來，神態有點鬱悶，有點挑釁，他彎腰伸手幫忙。就在那一刻，卡嗒一聲非常響亮，金屬才會發出的尖銳聲音，福爾摩斯跳了起來。

「各位，」他放聲大叫，雙眼精光四射，「讓我向你們介紹傑夫遜‧霍普先生，他謀害了伊那其‧德瑞伯和約瑟夫‧史丹格森。」

出自《粉紅色研究》
作者：史提芬‧莫法特

夏洛克（旁白）
誰在人群中尋覓獵物？

砰砰！鏡頭拉近哈德森太太──再越過她的肩膀，停在⋯⋯她後面那個人身上。一抹陰影擋住了他的臉──不過鏡頭靠近他脖子上掛的徽章，在他胸前閃爍。

[⋯⋯]然後另一個東西舉高了進入畫面。粉紅色的電話！（《致命遊戲》裡也有同樣的道具，粉紅色的iPhone。）

回到正常速度。夏洛克瞪著陰影下的人。發生了什麼事，是什麼？計程車司機按了電話上的鈕。轉身，下樓。

出自《血字的研究》
作者：亞瑟‧柯南‧道爾爵士

我有很多話要說，」我們的囚犯緩緩說道，「我要全部告訴你們。」

「你要不要留到審判的時候再說？」督察問。

「我可能不會接受審判，」他回答。「你們別看起來那麼驚訝。我並不想自殺。你是醫生嗎？」他眼神殘酷的黑眼睛轉到我身上，問了這個問題。

「我是醫生，」我回答。

「把你的手放在這裡，」他微微一笑，用銬住的手腕指指胸口。

我照做了；立刻發現異乎尋常的跳動，胸腔裡一團騷動。他的胸壁震顫抖動，彷彿裡面正有強力引擎在運作的老舊房屋。在一片寂靜中，我聽到同一個地方傳來模糊的嗡嗡響。

「哎呀，」我叫了出來，「是主動脈瘤！」

出自《粉紅色研究》
作者：史提芬‧莫法特

夏洛克
你認罪了？

計程車司機
喔，對啊。我還有話要對你說──如果你現在就去找條子來，我不會跑，我會安靜坐在這裡，等他們來逮捕我。我保證。[⋯⋯]

夏洛克
你快死了，對不對？

計程車司機微笑，神色和藹可親。他拍拍頭。

計程車司機
動脈瘤──就在這裡。隨時可能死掉。

夏洛克
就因為你要死了，你殺了四個人。

計程車司機
我比這四個人活得更久。如果你得了動脈瘤，這才好玩。

《巫師大戰外星人》。《新世紀福爾摩斯》製作試播集的時候,他和BBC威爾斯的老手愛德華‧湯瑪斯共同負責設計,第一季重拍《粉紅色研究》時就接管整個部門。

「我們想創造出他們的『窩』,」阿威爾回憶當時的想法。「你們身為觀眾,會想到裡面去,跟他們一起消磨時間。我們要他們住在你也想進去的地方——進去拿起東西,玩弄裡面的擺設。我們也希望背景看起來很有趣,夏洛克跟約翰的角色才有趣味。」

「貝克街的裝潢一定要對,」馬克說,「我們希望這個地方擺滿了東西,但不要髒亂;單身漢的凌亂感。房子裡住了兩個男人,但仍給人溫馨的感覺。所以要很舒適,像家一樣。不光是把維多利亞式

的場景重新改造;試播集裡有維多利亞時代的壁爐,不過我們改成比較接近1950年代的設計。夏洛克把廚房完全改成實驗室——他的興趣和迷戀像黴菌一樣散播到整棟房子裡。」

公寓內的家具和裝潢走現代感,不過蘇也說了,「不算是現代家具,是**還可以**的家具。壁紙也很**現代**,但感覺很久沒換了。相當古典,相當大膽,不過可能已經貼很多年了……」

221B拍攝現場的那個特殊元素令阿威爾頗感自豪——也鬆了一口氣。「客廳裡沙發背後的壁紙很出名——大家都不知道我在幹什麼。比方說,愛德華‧湯瑪斯走過攝影棚的時候,他會看看牆壁,搖搖頭,『我希望阿威爾知道他想幹什麼!』就連熱愛壁紙的導演保羅‧麥格根也問了

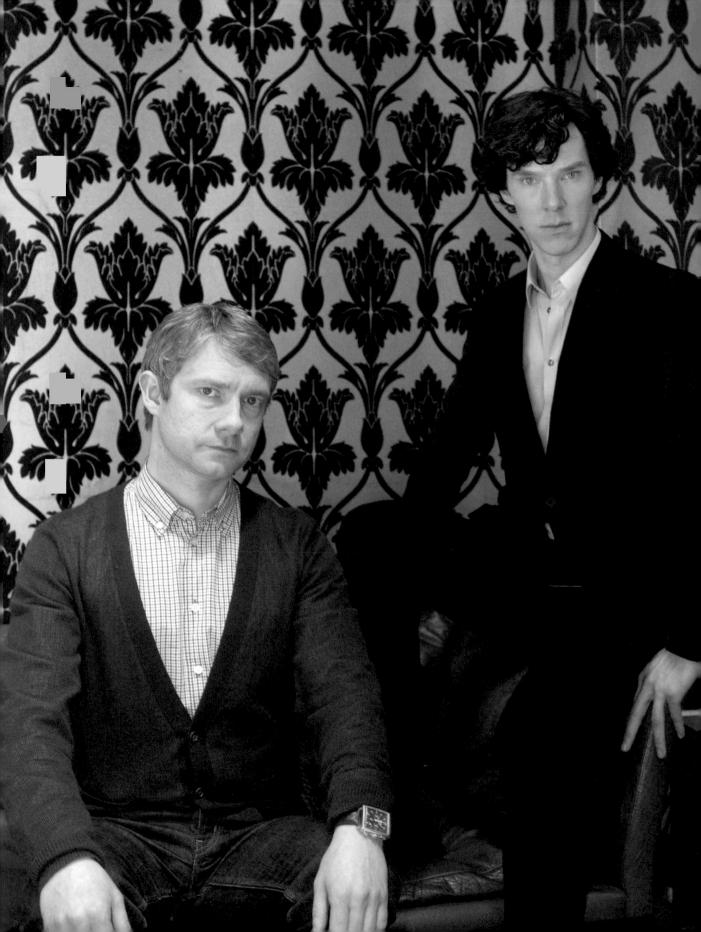

美術部門幫內景的攝影棚建造了真正的外牆，
非常仔細，跟北高爾街的磚牆結構一模一樣。

《最終的問題》用到的茶具出自英國知名瓷器設計師愛麗・米勒之手。第三季裡，哈德森太太用的新茶具恰巧也是愛麗・米勒的設計，Sherlockology粉絲網站向阿威爾問起，他才發現有這樣的巧合。

播出集數愈來愈多，夏洛克「罪案牆」上貼的東西也愈來愈多，不過，由於拍攝並非按著播放順序進行，牆上的東西要仔細規劃，在每個階段都要細心安排跟記錄。

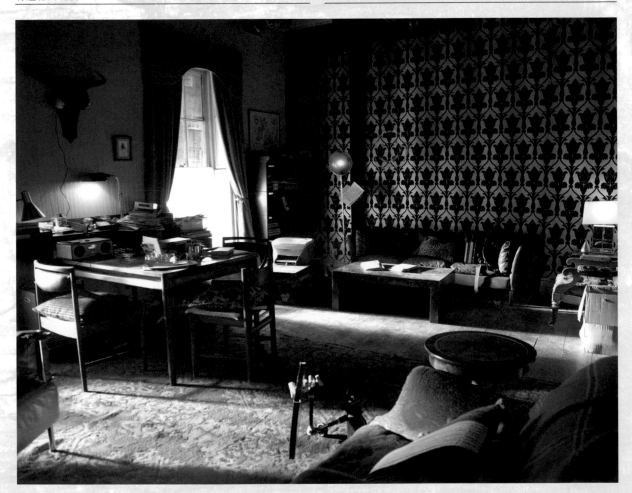

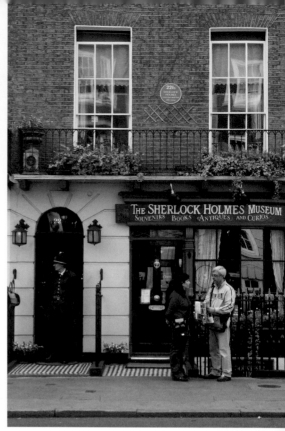

倫敦北高爾街221B號外面（左上）跟真正在貝克街上的福爾摩斯博物館（右上）。

好幾次，『你確定嗎？』我每次都說，『確定啊……不，不太確定……』後來我去過《新世紀福爾摩斯》的博覽會，看到皮包、裙子、洋裝、上衣都用同樣的圖案；很多網站也用這個圖案當底圖。」

「所以我們玩得很高興，試了不同的表層跟材質，搭配不同的東西。外景地點當然在倫敦，也得考慮搭配的結果，所以有些元素要跟著外景走……」

「找到221B的地點也花了不少功夫，」蘇坦承。「我們想要正宗的感覺，我們要有窗戶、有門、隔壁有咖啡廳……我們去看了貝克街，不可能。我們不能在那裡拍攝——外面是五線道大馬路，到處都是福爾摩斯的酒吧跟博物館！我們在威爾斯、布里斯托和倫敦都勘過景。我們拍攝的地點其實離真正的貝克街不遠。」

「我們的貝克街在北高爾街，」馬克

透露。「看起來像貝克街，但有好處沒壞處。沒有幾千名要進杜莎夫人蠟像館的遊客，而且很安靜。」

安靜？嗯，蘇說，以前很安靜。「我們現在在倫敦拍攝的時候，感覺就像巨型派對。粉絲全都出現了——我不知道他們怎麼曉得拍攝時間——來自全球各地。他們很守秩序，但人實在太多了。」稍後，我們還會舉辦更多場《新世紀福爾摩斯》的街頭派對……

「這裡是犯罪現場，我不希望遭到污染」

《粉紅色研究》另一個關鍵取景點則是勞悅斯頓花園的房子，夏洛克跟約翰在這裡檢驗珍妮佛‧威爾森的屍體。史提芬的劇本只籠統指出犯罪現場的狀態：「陰暗、廢棄。不算太破爛，但

又冷又空……走廊很暗很窄，壁紙都剝落了……沒人使用的廚房污穢不堪……旁邊的房間也昏暗陰沉，壁紙一樣開始剝落。房間中間則橫躺著粉紅色的身形。」阿威爾跟手下就照著這幾句話來動手……

「開始動工前，屋況還不錯，準備要出售。不過我們需要謀殺案現場，壞人把沒起疑心的受害人帶來這裡，知道房子空無一人，離開的時候也沒人看到。我們毫不留情，大肆凌虐牆面地板跟裡面所有的東西，產生想要的質地跟氛圍。一走進去，就覺得進了鬼屋。在試播集裡，改造的規模不大，重拍的時候我就放大了範圍，放膽去做。」

《新世紀福爾摩斯》原本構思為一集六十分鐘，也如此宣布，BBC當時的小說部主任珍·特蘭特把馬克口中「今年剩下來的影集預算」都撥給試播集。《粉紅色研究》的第一版由柯奇·吉德諾克執導，在2009年1月拍攝。

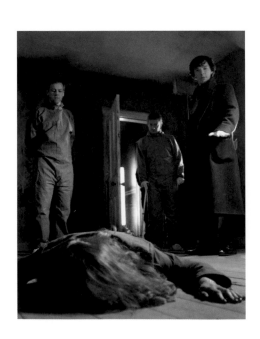

《新世紀福爾摩斯》第一季　　　　　　　　　　粉紅色研究

47　**內景：約翰的臥房——晚上**　　　　　　　　　47
　　跟之前看過的一樣，很無趣的房間。約翰走進來。直接走到書桌旁，一把拉開抽屜。一把槍！

　　　　　　　　　　　　　　　　　切至：

48　**內景：豪華轎車——晚上**　　　　　　　　　48
　　約翰上了後座。女人的眼睛幾乎沒離開過她的黑莓機。

　　　　　　　　約翰
　　對不起，有點事要忙。

　　　　　　　　女人
　　拿到槍了嗎？

　　　　　　　　約翰
　　……是啊。

《新世紀福爾摩斯》第一季　　　　　　　　　　粉紅色研究

54　**外景：貝克街——晚上**　　　　　　　　54

　　　　　　　　夏洛克
　　這是他尋覓獵物的地方。就在市中心。我們現在知道受害人被他誘拐，一切都翻盤了。因為所有的受害人都從人群中、繁忙的街道上消失——但沒有人看到他們離開。他們跟著陌生人離開自己的人生，信任他，一直到吞下他給的毒藥。這個人，能人所不能，他的表現非常精采。

　　　　　　　　約翰
　　如果是個「他」。粉紅色女人寫了「瑞秋」……

　　　　　　　　夏洛克
　　對，很奇怪。除非我們知道瑞秋是誰，不然就不要猜測了。沒看到事實前，不該隨便推論。

　　夏洛克從牆邊跳開。

　　　　　　　　夏洛克
　　不過，快想！快想！
　　就算不認識，我們也會相信的人是誰？不論去哪裡，都不會引人注意的是誰？誰會在人群中尋覓獵物？

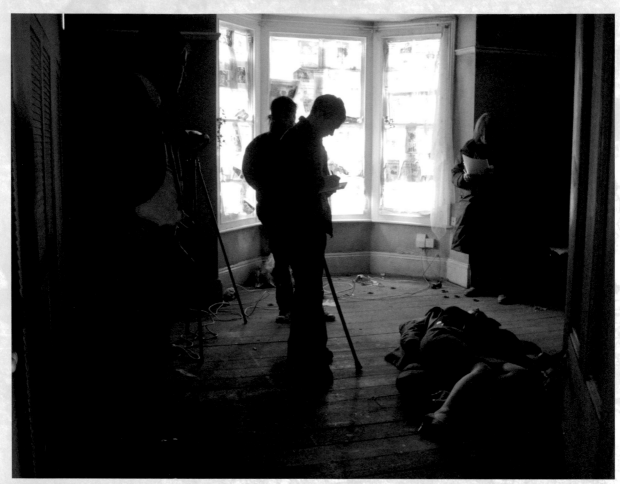

阿威爾·瓊斯和小組成員手下去探勘勞悅斯頓花園的拍攝地點時——位於威爾斯紐波特的菲爾茲大宅——房子正要出售。「裡面不是白色就是乳白色……走廊則是粉紅色。我們把裡面改得很破舊，破破爛爛的。之後還得恢復原樣，所以我們花了一整天的時間把原本的裝潢蓋起來，用無氣噴槍粉刷。三天後，整個地方從天花板到地板都噴成粉紅色。完工的時候，我們的粉刷工頭史提芬·法吉整個人都變成粉紅色了。真該幫他拍張照片！」

刪減片段

《新世紀福爾摩斯》第一季　　　　　　　　　粉紅色研究

83　**內景：學院的教室——晚上**　　　　　　　83

夏洛克看著面前的藥丸。

計程車司機

我剛給你好瓶子，還是壞瓶子？隨你選。你不得不承認——就連續殺人犯來說，我算人很好的了。

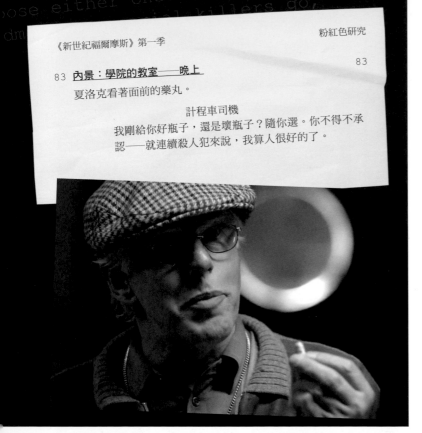

這時，珍有了別的安排，班·史蒂芬森繼任BBC戲劇部的主管。他要求拍三集，每集九十分鐘。

「大家都很喜歡，我們每個人都覺得很驕傲，不過改變格式，很多東西都要重做，」馬克解釋，「我們本來規劃的整季劇情進展現在得縮短，讓莫里亞蒂那些東西提早浮現。不過我們也得擴大規模！九十分鐘等於一部電影，基本上要拍三部電影——不是一般的影集，而是迷你影集。我們仍想用《粉紅色研究》來揭開序幕，但是馬上就看到，不是在結尾或中間接半個小時故事那麼簡單。我們必須擴展劇情，不能光用補的。規模更大了。」

「我們必須用原本的故事來擴展，步調不能變慢，」史提芬指出，「我們也有機會改變一些決定。值得注意的是，我們發現在試播集裡效果最好的場景都帶有很明顯的現代風格，非常能襯托出我們的角色。或許有點試探的味道——如果你讓班奈迪克和馬丁在昏暗的光線下，站在維多利亞時代的牆邊，根本看不出我們改成現代版。然後，我們發覺應該每個鏡頭都要讓觀眾知道，這是現代的福爾摩斯，因為要在當下，我們的成果才會充滿能量，最讓人感到興奮。我覺得221B的場景有點太傳統了，從頭來過，改得更現代一點。」

「我們覺得能讓倫敦上鏡，真的更有利，所以很多場景改成出外景，」蘇補充，「我們也改動了攝影棚，中間少了一塊，所以大家要上上下下。多了一個房間。在試播集裡，哈德森太太是樓下三明治店的老闆，也是樓上公寓的屋主；現在她只是房東太太。」

「在試播集裡，樓上的廚房很奇怪，」馬克也說，「本來也算是樓下咖啡廳的廚房，所以最終設計成標準的餐廳廚房，全用不鏽鋼，後來改成家裡的廚房，被夏洛克拿來當成他的實驗室。阿威爾的成果很不錯，但在試播集裡看起來怪怪的。所以我們又從頭來過，換成比較有家居風格的廚房。」

從技術面來說，預算增加，也能換不同的攝影機，「高級多了，」蘇指出，「比試播集用得起的那台好得多。」鏡頭前後的人員大致上沒變。「有兩個人其實不能來，但工作人員差不多都一樣，作

曲家也沒換。我們換了新的攝影指導，史提夫・勞斯，柯奇・吉德諾克無法空出時間，所以導演換成保羅・麥格根。」

保羅・麥格根的貢獻良多，其中一項立刻對整個系列帶來重大衝擊。「《粉紅色研究》最後拍，因為史提芬在寫劇本，而我們正在剪接第三集《致命遊戲》，」蘇說。「保羅說他不想近拍手機——他要把簡訊放在螢幕上。史提芬看到《致命遊戲》的成果，覺得可以用在劇本上，利用文字來增強故事效果。所以我們從一開始的錄製中學到了這招，才演變出後來的結果。」

思這穩定的一槍怎麼開出來，講求道德的職業軍人，注重自尊和原則，一看到約翰就彷彿給他當頭棒喝，這人會幫他記錄案件，變成他的夥伴、他的好友。所以那一刻非常重要，他還差點認定他的救命恩人有罪。」

馬丁表示贊同。「對第一集的友誼發展而言，那或許就是最終鞏固關係的要素。夏洛克現在知道約翰站在他這邊，他必須要把這股力量納入自己的生活。」

史提芬覺得這是兩人情誼的核心。「從很多方面來說，約翰·華生都是夏洛克·福爾摩斯的救命恩人。如果沒有碰到約翰，夏洛克會變成孤僻的怪人，在這一集結束的時候就死了。這裡的意義是，夏洛克學會了尊重別人的價值。一開始，夏洛克覺得約翰像新添購的東西，某種會乖乖待在角落的寵物，叫他做什麼就做什麼。就某種程度而言，他們的關係裡少不了這項元素。約翰隨時提醒夏洛克他也是凡人，他讓自己身陷危險。

「本來是這樣沒錯，」馬克說，「但約翰賦予夏洛克人性，讓你不覺得他很討人厭。他獨一無二，覺得其他人都是蠢蛋，連他最好的朋友也一樣。但對他聰明的腦袋來說，他的朋友也能變成不錯的檢驗標準，幫這個連『早安』都不知道怎麼說的人應付人際關係。」

「男生常常都這樣，」史提芬說，「一旦成為好友，一輩子不變。他們的關係過了二十年還是一樣；認識之後，對彼此來說永遠不變。」

「約翰和夏洛克的組合太棒了，」班奈迪克指出，「史提芬的劇本成就斐然，

最棒的就是第一集的結局，真的很令人感動，兩人的現代男性情誼只用短短一句話就能溝通。『晚餐？』『餓死了。』『有家不錯的中國菜……』非常二十一世紀，非常單身漢，就那麼稀鬆平常，但到了第一集結束時已經確立了，你不會懷疑，你會相信他們願意為彼此赴湯蹈火。」

3

寫對了，演對了

密碼和暗號，
從第一版草稿到第一次拍攝……

「我覺得你應該知道哪些餐廳好吃」

世紀福爾摩斯》最初的編劇指導原則要劇本寫得充滿樂趣。馬克‧加蒂斯和史提芬‧莫法特從小就迷上了福爾摩斯，對我來說太棒了，因為他們兩個就是現成的劇迷，每季又有三集，我便受邀加入他們的粉絲團。

「我們是福爾摩斯粉絲團。所以指導原則是寫出無比歡樂的冒險──不要寫成驚悚劇。史提芬一直對我說：這是冒險，要讓這場冒險盡量生動逼真、光怪陸離。所以我讓大家在屋頂上跑來跑去，在鐵路隧道裡用十字弓發動攻擊，還有中國來的空中飛人，搶匪飛奔上牆闖入倫敦銀行……我還是第一次有機會寫這種東西。」

《新世紀福爾摩斯》的第二集加入了生力軍：史蒂夫‧湯普森。史蒂夫寫過《神祕博士》、《醫生團體》、《皇家律師》和《樓上樓下》等影集的劇本。他的劇作也曾得獎──第一齣戲《毀壞》在2004年贏得梅爾惠沃獎的新作獎──正因在戲劇方面的表現，他才有機會接下《新世紀福爾摩斯》的劇本。他的第二齣戲《煽風點火》2006年在倫敦的布希戲院首演，卡司包括老牌演員理查‧威爾森和羅伯特‧巴瑟斯特。《衛報》的評論家邁可‧比林頓稱其「尖刻嘲弄黨鞭辦公室」，評論說：「能看到承諾實現，真好。」

「《煽風點火》轉到倫敦西區後，史提芬‧莫法特也去看了。結束後我們碰頭，他邀我吃晚餐。馬克‧加蒂斯也在。結果我們當然聊到福爾摩斯，原始的故事和所有的電影版本。然後他們說要改成現代版，老實說，我的反應跟大家一樣：『別吹牛了！』不過他們問我能不能幫忙寫劇本，居然就這麼接到工作，真好！等他們拍完試播集，我看了以後，完全能接受。

福爾摩斯對福爾摩斯

出自《小舞人探案》
作者：亞瑟·柯南·道爾爵士

「這些象形文字絕對有意義。如果純屬抽象，我們就解不出來。另一方面，如果自成體系，我們絕對能弄清楚。但這個獨特的樣本太短了，我無計可施，而且你告訴我的事情太含糊，不能構成調查基礎。我建議，你回去諾福克，保持高度警戒，要是出現新的小舞人，就依樣畫下來。太可惜了，窗台上用粉筆畫的沒能複寫下來。附近出現陌生人，也要暗中調查。等你收集到新的證據，再來找我。」

出自《銀行家之死》
作者：史蒂夫·湯普森

夏洛克

這個世界少不了密碼和暗號，約翰……銀行裡價值百萬英鎊的安全系統……你很不以為然的提款機……人生在世少不了密碼學[……]但全是電腦產生的。電子碼是用電子方式產生的暗號。這不一樣：古老的發明。現代的解碼方法派不上用場。

「一開始，我們真的都不知道成果會怎麼樣。過了一陣子才決定該是什麼樣子。不過，跟史提芬和馬克合作輕鬆得不得了。做電視節目時，多半需要不斷商議合作，開會開個沒完……《新世紀福爾摩斯》呢，我們三個常到不同的餐廳裡開聊我們喜歡什麼！所以，沒有所謂的指導原則（除了要充滿樂趣）——我們的話題常常從『你最喜歡哪個故事？』起頭。」

在第一季裡，史蒂夫的靈感來自柯南·道爾《福爾摩斯歸來記》中的第三個故事《小舞人探案》。「我想寫《小舞人探案》，因為故事內容跟密碼有關，而我

對解碼很有興趣。我學數學出身——本來是數學老師，2003年才改行——在劇作中沒什麼機會寫到數學的情節。《銀行家之死》的主題在於解碼，所以我能在劇本裡加入數字和資料，以及解碼的模式。」

故事的場景在史蒂夫劇本中「地表上最大的銀行……鋼鐵和玻璃構成的巨大神殿——城裡最高科技、最奢華的新大樓」，摩登的意象和故事中的中國幫會元素形成強烈的對比。「馬克提議混入這些情節，讓這一集的視覺韻味格外濃烈。我特別去劍橋的費茲威廉博物館參觀，研究古時候的中國藝品、語言和數字系統——調查在

刪減片段

《新世紀福爾摩斯》第一季　　　　　　　　　　　　　　銀行家之死

1　　<u>內景：博物館——古董室。白天</u>　　　　　　　　　　　1

素玲
過了一段時間，留在陶土上的沉澱物生出這美麗的光澤。有些壺的陶土四百多年前就用茶浸潤過。

一群小學生看著她。她把杯子遞給男孩。他接過，神色緊張，小口喝了一口。

素玲
你喝的這個壺曾經是明朝大將軍譚倫的器皿。

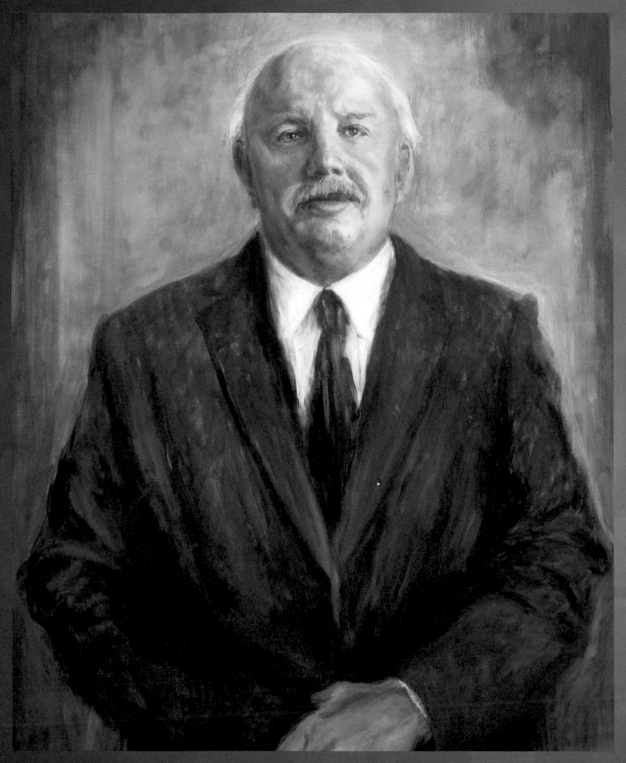

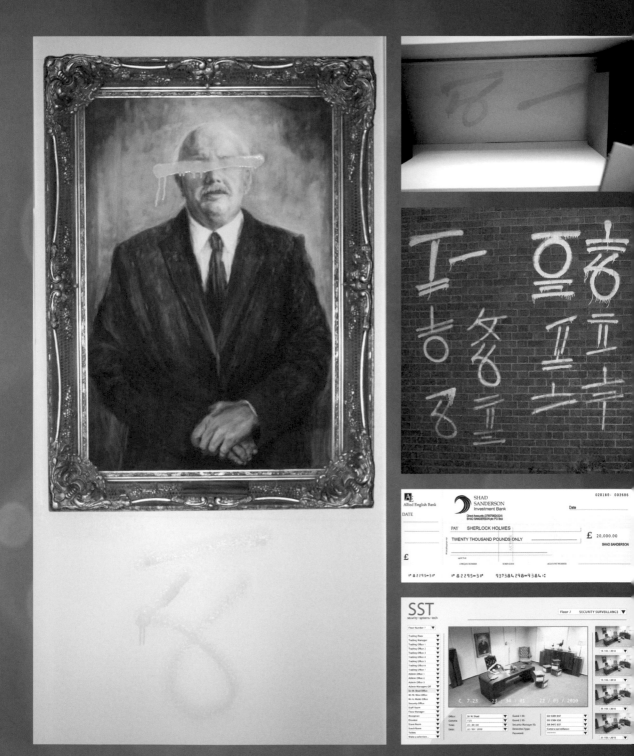

場景佈置的每個元素幾乎都由美術部門找來或親自製作。在噴漆前，他們必須先繪製威廉·夏德爵士的肖像畫和設計塗鴉。阿威爾的手下也設計了其他作品，包括閉路電視的電腦螢幕，夏德山德森銀行付給夏洛克的支票也由他們設計出來。

刪減片段

《新世紀福爾摩斯》第一季　　　　　　　　　　　　　銀行家之死

5　外景：愛迪家——晚上　　　　　　　　　　　　**5**

道格斯島。凌晨一點。
計程車停到公寓大樓外……豪華的都會公寓，每座都有私人陽
台。愛迪跳下車，他三十出頭，深色西裝上有白色細條紋，牙
齒矯正器是紅色。他一定在銀行工作。他丟了二十英鎊的紙鈔
給司機。

　　　　　　　　　　計程車司機
　　　　　　　　　　要收據嗎？

但愛迪已經走了。他恐慌到無法思考。迅速衝上大樓，渾身是
汗，用力按下數字鍵盤。門開了，他飛奔而入。

6　外景：愛迪家——晚上　　　　　　　　　　　　**6**

叮！電梯門滑開。六樓。愛迪衝出來，急忙翻出鑰匙插進鎖孔。

　　　　　　　　　　愛迪
　　　　　　　　　　快點。快點。

進了門之後把門甩上，呼吸急促。
　　　　　　　　　　　　　　　　　　　　　　跳接至：

閂上門，固定門鏈。在家裡亂跑，到處找東西。
　　　　　　　　　　　　　　　　　　　　　　跳接至：

他家裡東西很少——牆壁是羊皮紙的顏色；廚房像沒用過。沒
有家具。倫敦金融城交易員的簡潔風格。

找到了！在廚房抽屜裡。
一把九釐米手槍，半自動。他放在嘴邊吻了一下，鬆了一大口
氣。然後他聽到嚇人的聲音遠遠傳來——鼓聲。單一節奏的單
音調。原始風格。帶有威脅。
他衝進臥室。
　　　　　　　　　　　　　　　　　　　　　　跳接至：

沒有床架，只有床墊。角落堆了一大疊書，還有一個行李箱。
窗戶開著。灰白的薄紗窗簾隨風飛舞。街上傳來的鼓聲還沒
停。愛迪用椅子抵住門，癱倒在床上。鼓聲鑽入他的腦袋——
令人盲目的恐懼。

其他情況下一般人不會探索的奇異世界。那個舞台有點像考前死記硬背：我突然變成古代陶器茶壺的專家。不過，馬戲團和相關的表演，就是為了好玩。」

研究結束後，史蒂夫開始編劇。「我打了草稿，然後跟史提芬和馬克一起吃午餐，吃了很久，也吃了很多次，蘇‧維裘也來了，在劇本裡開出一條路來。那時候覺得很悠閒：本來應該要驚慌不安，不過做《新世紀福爾摩斯》卻能閒閒一句『要來個甜點嗎？』我們合作無間，一直交換意見，竊取別人的點子也不覺得可恥。幾個人常笑不可支。我們馬上就發覺還是小聲點好——在餐廳裡討論《神祕博士》或《新世紀福爾摩斯》最機密的情節時，一定會有人偷聽——不過要是有人整段發布在推特上，我們馬上就會發現！」

「福爾摩斯最吸引我的地方在於，」史提芬‧莫法特說，「演繹法——太刺激了。在《四簽名》裡，他只看了某人的懷錶，就推論出他的一生，好精采。我們在《粉紅色研究》裡也有類似的一段，用手機來推論，因為手機就等於現代的懷錶，無時無刻都帶在身上，會反映出你的個性。要想出怎麼推論難如登天；在寫《新世紀福爾摩斯》的時候，很難很難，我們想到地老天荒，不斷討論。蘇為《銀行家之死》想到很出色的推論：夏洛克看了一眼范孔恩的公寓，光看到刀子上的奶油、扶手椅上的茶漬位置、筆記本放在電話哪邊，就明白他是左撇子……」

《銀行家之死》裡的幫派分子用密碼交換訊息，在倫敦各處按著策略留下裝成

《新世紀福爾摩斯》第一季　　　　　　　　銀行家之死

7　內景：附近的超市——白天　　　　　　　7

　　約翰在特易購快捷超市買東西。輪到他結帳。他把商品過了自助掃描器。電子聲音帶他一步一步完成購物程序。

　　　　　　　　電子聲音
　　請將您的貨品放在購物袋裡。

《新世紀福爾摩斯》第一季　　　　　　　　銀行家之死

15A　**內景：貝克街221B——白天**　　　　　15A

　　　　　　　　夏洛克
　不妨說，不到一分鐘吧，我就猜到了。跟諾克斯堡[1]差得遠了。

　　　　　　　　約翰
　你猜到我的密碼！？

　　　　　　　　夏洛克
　四十三種。

　　　　　　　　約翰
　什麼？

　　　　　　　　夏洛克
　四十三種類型的密碼。像你這種人會用到。

　　　　　　　　約翰
　什麼意思？「像我這種人」。

　　　　　　　　夏洛克
　普通人。

　　　　　　　　約翰
　很蠢。最好換一個。

　　　　　　　　夏洛克
　沒有必要。

　　　　　　　　約翰
　沒有必要。是沒有必要。

　　夏洛克點進約翰的部落格網頁——

　　　　　　　　夏洛克
　你開始寫部落格了——

　　　　　　　　約翰
　（一驚）你——你看過了？

　　　　　　　　夏洛克
　「飛揚跋扈」。從沒聽別人這樣形容我。

　　　　　　　　約翰
　我也說了你的好話——我說你知道哪些餐廳很好吃。

　　　　　　　　夏洛克
　「自負」，你寫錯字了。

　　　　　　　　約翰
　是喔。謝謝你。

　　約翰搶過電腦，啪一聲關上。

　　約翰倒進椅子，查看今天的郵件。很多帳單。　　　　切至：

　　　　　　　　約翰
　我該找份工作了。

THE PERSONAL BLOG OF
Dr. John H. Watson

You're are logged in as Shan | Log Out | Your dashboard | Create a new post

Tuesday | **BLOG**

"I've never tried to write a blog before. I guess that's what everyone puts at the start of theirs. I kept a diary when I was nine. Someone bought me one for Christmas from Smiths. Wrote up what I was doing every day. (who I fancied. What I watched on TV). Lasted until January the twelfth.

But this block isn't about me, really. It's about my flat mate. It's about Sherlock Holmes. The most arrogant, exciting, skillful, weird, infuriating, brilliant, imperious, pompos man I've ever met. (Also - he knows some good restaurants).

There is no puzzle, no enigma that my friend Sherlock cannot solve. (Mind you, that does little to alleviate the fact that he has turned being an arrogant tosser into an Olympic-level sport). Every day is an adventure. Every hour is like a chapter from boy's own annual. I'm bursting with so much excitement - so many stories - I just had to tell someone. So I'm telling this computer."

About me
I am an experienced medical doctor recently returned from Afghanistan.

My photos

My links
► (Barts) St Bartholomew's Hopital

注1：美國國庫存放黃金的地方，固若金湯。

出自《恐怖谷》
作者：亞瑟・柯南・道爾爵士

「嗯，好吧，當然沒那麼糟糕。暗號一開始就是大大的534，對不對？或許可以當作現行假說，534就是暗號指的那一頁。所以這本書一定很厚，是別人送的。至於這本厚書，還能從什麼地方看出來是什麼書呢？下一個符號是C2。華生，你認為是什麼？」

「我認為是第二章。」

「華生，不太可能。我認為章數不重要，如果看到那頁，你也會同意我的看法。此外，如果第534頁才到第二章，第一章一定長到讓人不耐煩。」

「第二欄吧！」我喊。

「華生，很好。今天你算很聰明了。如果不是直欄，那我就真的被騙了。所以，你看，我們可以想像有一本很厚的書，分兩欄印刷，每一欄都很長，因為其中一個詞可以編到第兩百九十三號。我們還能繼續推論下去嗎？」

「我覺得到盡頭了。」

「你真是太冤枉自己了。我親愛的華生，再發一次光吧——再動一次腦！如果是本少見的厚書，他應該會把書寄給我。可是他沒寄，反而想在計畫中斷前，把線索裝在信封裡寄來。他的字條也是同一個意思。所以，那表示他覺得我要找那本書的話應該不難。他有這本書——他覺得我應該也有。華生，簡而言之，這本書到處都有。」

「你的話感覺合情合理。」

「所以，我們已經縮小範圍，要找的書很厚，印成兩欄，大家都有。」

「聖經！」我很得意，覺得自己想到了。

「很好，華生，很好！但我要說，還不夠好！就算我說出這個答案，也覺得自己很棒，但我還是不知道莫里亞蒂的同黨手裡可能抱了哪本書。此外，聖經有好多個版本，他應該無法假設兩本的編頁會一模一樣。這本書一定經過標準化。他知道他的第534頁跟我的第534頁長得一樣。」

「但符合這些條件的書很少。」

「的確。說到這裡，我們就有救了。尋找的範圍縮小到標準化書籍，幾乎人手一本。」

「布雷蕭[2]！」

「華生，有點難。布雷蕭的詞彙很神經質很簡潔，但非常貧乏。他選的詞彙應該無法傳達平常的訊息。不考慮布雷蕭了。字典呢，我認為根據同樣的理由，也不能算在內。還有呢？」

「年鑑！」

「太好了，華生！如果你沒抓到重點，那我就看走眼了。年鑑！先來說說惠特克年鑑聲稱自己具備的特質吧。很普遍。一定有頁數。分成兩欄。雖然早期的詞彙很含蓄，但如果我沒記錯，後來也變得很饒舌。」他從桌上拿起年鑑。「這是第534頁，第二欄，字數很多。我覺得，應該來自英屬印度的貿易和資源。華生，把這幾個字寫下來！第十三個詞是『馬拉他人』。我有點擔心，出師不利。第一百二十七個詞是『政府』，還算有意義，不過跟我們、跟莫里亞蒂教授都沒有關係。再試試看吧。馬拉他政府做了什麼？哎呀！下一個詞是『豬鬃』。親愛的華生，謎題還沒解開！沒有其他詞了！」

注2：指喬治・布雷蕭（George Bradshaw），他的作品叫《布雷蕭手冊》（*Bradshaw's Guide*），彙整了火車時刻表跟旅遊指南。

出自《銀行家之死》
作者：史蒂夫・湯普森

夏洛克
這麼看來。數字——代表出處。

約翰
書的代號？

夏洛克
頁數。以及這一頁上的字詞。

約翰
好。那麼⋯⋯15跟1⋯⋯意思是⋯⋯

夏洛克
翻到第十五頁，第一個字或詞。

約翰
OK。然後呢？什麼意思？

夏洛克
看是什麼書。一本書只能用一次。碼書就是這點令人討厭。看看這些書，堆得愈來愈高了。

夏洛克
一定是他們兩個都有的書——

地夫的建築，融合得天衣無縫。所以能上場的或許不需要跑太遠。然後我們讓外景配合卡地夫攝影棚的內景。」

「卡地夫有很多不可思議的拍攝地點，」馬克·加蒂斯證實上述說法。「廢棄的老戲院跟倉庫——令人讚嘆，看起來很壯觀——不過貝克街上的建築就不能造假。倫敦的拍攝費用很貴，所以每次到倫敦拍三四天外景的時候，我們能拍多少就拍多少：聖保羅大教堂、泰晤士河、『小黃瓜』[3]、特拉法加廣場、中國城……鏡頭下的倫敦很現代、充滿刺激，因為我們希望夏洛克的倫敦活力十足，引人入勝。」

倫敦跟卡地夫一樣，到處都有人拍片，所以要拍攝也不容易。在《銀行家之死》裡，夏德山德森銀行的場景在倫敦金融城的42塔，蘇·維裘回憶，「《白教堂血案》拍攝的地方只隔兩號，一直有車子來來去去。我們趁彼此休息時趕快拍。另一個大問題則是路人會對著鏡頭看。我們只好偽裝起來，不讓別人看出來這裡有組亂七八糟的拍攝團隊，也派出配角來護衛拍攝。」

「倫敦本身有種特別的色調和特質，」史蒂夫·湯普森指出，「在倫敦五分鐘就力道十足，因為燈柱、郵筒、計程車和紅色

注3：聖瑪利艾克斯30號，位於倫敦金融城的商業大樓，因形似小黃瓜而被暱稱為Gherkin。

《新世紀福爾摩斯》第一季　　　　　　　　　　　銀行家之死

70　**外景：博物館——晚上**　　　　　　　　　　70

　　從博物館出來——

　　　　　　　　　　夏洛克

　　我們得找到姚素玲——

　　　　　　　　　　約翰

　　如果她還沒死！那個暗號——表示他接下來要殺掉她。

　　　　　　　　　　夏洛克

　　那就是為什麼我會在那間公寓裡找到他——他在等她。

　　後面傳來聲音。

　　　　　　　　　　阿茲

　　夏洛克！

　　他們轉過身。阿茲在那兒——連帽上衣跟球鞋都髒兮兮的。

　　　　　　　　　　約翰

　　哇，看看是誰來了——

　　　　　　　　　　阿茲

　　我發現了一個東西，你應該會想知道。

　　　　　　　　　　夏洛克

　　他們來過了。一模一樣的油漆。約翰，踩到鐵
道上。找同樣的顏色。如果我們要解出暗號，
就需要更多證據。

　　　　　　　　　　約翰

　　你要去哪——？

　　轉身對著阿茲——但那小伙子已經走了。

　　　　　　　　　　約翰

　　早該知道了。

74　**外景：倫敦南岸——晚上**　　　　　　　　　74

　　約翰循著鐵軌，一直朝北走。有幾個遊民睡在紙箱改成的床
上。約翰摸黑走過他們旁邊，盡量遮掩臉上的尷尬之色。

　　　　　　　　　　約翰

　　呃——抱歉，讓我擠過去好嗎？

　　遊民哼了一聲——神色猙獰。

　　　　　　　　　　遊民

　　這是我的地盤。

　　　　　　　　　　約翰

　　我只想看看那面牆——你可以移過去一點嗎？

　　　　　　　　　　遊民

　　給我五鎊。

　　　　　　　　　　約翰

　　什麼？

　　　　　　　　　　遊民

　　你要我挪開，就給我五鎊。

　　　　　　　　　　約翰

　　OK。

　　約翰把手伸進口袋。

　　　　　　　　　　遊民

　　十鎊。

　　　　　　　　　　約翰

　　不是說五鎊嗎？

　　　　　　　　　　遊民

　　你答應得太快了。

　　　　　　　　　　　　　　　切至：

　　夏洛克繼續往南走。月亮照亮了塗鴉——在月光下看起來是灰
色。

> **約翰**
> 啊。我真那麼說嗎？（呼吸聲。她微笑）如果說，我在模仿別人，你應該不相信吧──

她忽然拿出一把小小的左輪手槍，抵住約翰的太陽穴。他扭動了一下。

> **國劇演員**
> 夏洛克・福爾摩斯──我把你的照片貼在牆上。你知道嗎？

舉起電話──給他看她拍的照片──幾十張都是約翰的照片。

> **國劇演員**
> 你的朋友約翰，寫的部落格很不錯──我每天都拜讀。我好好研究了你一下，該研究的都研究了。但是你──你根本不認識你最忠誠的粉絲。（呼吸聲）我姓單。

一拍。約翰瞪著小個子女人。

> **約翰**
> （驚訝，迷惑）
> 你姓單？不是「山」？

> **國劇演員**
> （發出清脆的笑聲）
> 四聲單，不是二聲山。「高雅」的意思。

她用手機連上網路。

> **國劇演員**
> 「世界上再沒有我的好友夏洛克無法解決的謎團。」
> 來試試看吧。

她扳起扳機。

> **國劇演員**
> （柔聲低語）三次，我們想殺了你跟你的搭檔：中國城的公寓、博物館、今晚的劇院。殺手瞄不準，代表什麼意思呢？

> **國劇演員**
> 空包彈。博物館那槍。還有在素玲家裡的打鬥──我們讓你搭檔脫身了。如果我們要殺你，福爾摩斯先生，我們早就下手了。我們只想勾起你的好奇心（揮動手槍）。有人以為他們跟到了什麼特別的東西，殺這種人才好玩。我們還沒找到我們要的東西，不過沒關係。現在，有人變成我們的嗅探犬，會帶我們去找。就是夏洛克・福爾摩斯。

她對他輕輕嗅了嗅。

> **國劇演員**
> 咬貓尾巴的老鼠自尋毀滅。

> **約翰**
> 中國的諺語嗎？

> **國劇演員**
> （一拍。笑容消失了）
> 你拿到了嗎？

的倫敦公車等無聊的小東西就傳達出鮮明
的信號。在倫敦拍幾天，故事的視覺衝擊
絕不能忽視。42塔尤其令人讚嘆——本身
的宏偉規模就充滿戲劇性。我寫了好多頁
來描述這棟閃亮的摩登建築，他們選的地
點非常完美。」

內景：**夏德山德森銀行。**
　　　白天18
夏洛克跟約翰進了銀
行。巨大的高科技中
庭。**透明電梯**；內部開
窗；交易所占了好幾
層。裝飾用色大膽——
紅色和**藍色**（跟彭博新
聞社的紐約總部一樣
——比較像夜店，不像
銀行）。一排排**數位時
鐘**報出紐約、倫敦和東
京的時間。倫敦是中午
十二點；香港晚上八
點。紐約是早上七點。
同時，員工對著電子眼
揮揮識別證。**防盜門**猛
然開啟（沒有證件，就
不能到這裡上廁所）。

　　　約翰
你不是說我們要去銀
　　行……

121　**內景：博物館——古董室——白天**　121

國古董室。女皇帝的雕像，金色和黑色。

博物館館長、夏洛克和約翰的六隻眼睛看著她。人像的服裝跟她千年前大婚時穿的衣服一模一樣，整體裝束也包含頭上的綠色塑膠髮夾，是複製品。

　　　　　博物館館長
女皇武則天。古代中國唯一的女皇帝。這套衣服當然是複製品。她活在一千四百年前，沒留下遺物。

　　　　　夏洛克
你確定嗎？

　　　　　博物館館長
你聽過謠傳吧。中國人找到一件又一件未出土的藝品。她不論留下什麼，價值都會高達數百萬英鎊。

夏洛克取出髮簪。

　　　　　夏洛克
我想——你能不能找個地方放這支髮簪，讓別人看到？

鏡頭轉到博物館館長臉上，眼睛瞪得大大的。她看著髮簪，立刻知道這東西價值連城。

122　**內景：博物館——中庭／入口——白天**　122

夏洛克跟約翰離開博物館。安迪在門口等他們。

　　　　　安迪
她失蹤前對我說過——有的東西要很努力看，才能看出價值。我覺得她很可愛，但說真的，我沒想到她會這麼勇敢。

約翰苦笑，走了過去。然後走回來。

　　　　　約翰
捐助人的名單——藝廊牆上那份。需要捐多少錢？

他把賽巴斯欽・威爾克斯的信封遞給安迪。安迪打開信封，眼睛睜得圓圓的。

　　　　　安迪
一定夠。用誰的名字？

　　　　　約翰
三個字。

　　　　　安迪
當然了。「福與華[4]」

　　　　　約翰
不是。不是。

123　**內景：博物館——白天**　123
鏡頭拉近到牆上的捐助人姓名。「深深感謝您給考古博物館的慷慨捐獻——」雕刻家正在牆上刻鑿的名字。「姚素玲」。

注4：福爾摩斯跟華生。

導演和場地管理為《銀行家之死》勘景時拍下的照片：
位於卡地夫的威爾斯歷史博物館（上圖和左下）和史旺西的中央圖書館（右下）。

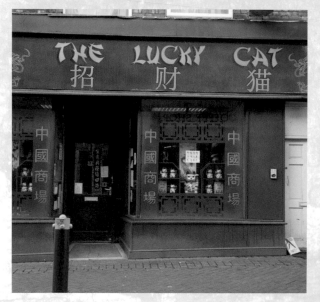

紐波特的商店，改裝成招財貓商店（最上面）；倫敦主教門的蘇格蘭皇家銀行（下圖）。

4

好戲要開始了

編導福爾摩斯，
挑出飾演莫里亞蒂的人選

「這個很好玩⋯⋯」

「**寫**《致命遊戲》讓我膽戰心驚，」馬克·加蒂斯回憶，「令人驚惶的挑戰，因為是第一季的結局。

「根據最初的構想，我寫了六十分鐘的劇本，本來要當第二集。劇裡有幅維梅爾的畫不見了，夏洛克認為這幅畫不是真跡。在原本的格式裡，他花了一個小時才解出謎題，換成電影長度後，被我縮減成十分鐘。那場冒險裡我最喜歡的地方都縮進短短的十分鐘裡——你只能不斷往前跑，分秒必爭。」

為了爭取時間，馬克寫的第一季完結篇最早開始拍攝，而史提芬·莫法特寫的第一集則最後拍。兩個故事都由保羅·麥格根掌舵，他拍過很多得獎電影，包括《關鍵密碼》、《天王流氓》和《移動城市》。

「我正在洛杉磯工作，經紀人打電話來告訴我，馬克·加蒂斯、史提芬·莫法特和蘇·維裘想跟我談BBC要拍的《新世紀福爾摩斯》，我就去倫敦找他們。他們已經拍了六十分鐘的試播集，但現在要拍成九十分鐘，所以想要從頭來過——問我有興趣嗎？那時候，我不算拍過電視劇；我在美國拍過電視的試播集，不過其他時間都在拍電影。他們給我看了試播集，詳盡討論內容。我覺得六十分鐘真的不夠長：太短了，無法探究人物，無法建立風格。拍攝試播集的時候，除了介紹人物，也要說故事。夏洛克的角色很獨特，有很多瑣碎的怪癖和習性，需要花時間來告訴觀眾，同時也要在第一集裡創造

出令人嘆服的故事。所以，改成九十分鐘非常重要。看了最初的劇本後就明白了。

「近幾年來，電影和電視之間的差距已經縮小。以前我們老找藉口說電視製作品質不如電影，現在卻習慣了高品質的電視節目。兩者都想達到同樣的目的和戲劇效果。而電視的好處則在於可以訴說更長的故事，當然能吸引更好的編劇。拍電影的時候導演最大——拍電視的時候則是編劇最大，得調整心態才行。

「我剛拍完一部電影，劇本讓我不怎麼滿意。有時候，在電影界，你覺得可以趁拍攝的時候把劇本改好，但我早就發誓，除非劇本會讓我興奮不已，不然我絕不插手。所以能跟馬克、史提芬和蘇聯手在電視上說故事，我覺得備受鼓勵，利用我的電影手法來呈現劇本內容。我的工作就是要讓劇本活起來，更有視覺效果。」

保羅小時候很迷柯南·道爾的原創故事，現在他則要複習這些故事。「全套我都買了，還坐下來大聲讀給女友聽。真的很有趣。道爾很厲害，知道什麼時候要讓情節更緊張。故事都不長，通常到最後一段還覺得平淡無奇，卻一下子高潮迭起！我記得重讀的時候，也在心裡想像是什麼樣子。透過閱讀，想像力比螢幕呈現出來

的更有力量，所以我一定要去發掘我想像的世界是什麼樣子，不要受之前的電影或影集影響。」

攝製開始後，保羅提供的意見立刻產生影響力。「馬克跟史提芬還在寫劇本，我就先去找阿威爾‧溫‧瓊斯，我們合作無間，重新設計貝克街221B號（參閱第52至58頁）。沒有人認為要把221B建成挑高倉庫或現代公寓——我們不追求簡約風或高科技，我們想要親切的感覺。我們都同

意，不一定要追求現代感。我也在卡地夫勘了幾次景，但卡地夫不太適合裝成倫敦——就那麼一條街道——所以我們決定要多在倫敦拍一些外景。蘇跟我去倫敦看過要在哪裡拍攝。他們已經在北高爾街拍了貝克街的場景，我們決定繼續利用，開展下去。我覺得能多看到一點倫敦很不錯，因為這座城市也是很重要的角色，我不希望倫敦給人與世隔絕的感覺。」

他們開始拍攝馬克的劇本。「史提

芬‧莫法特臭名在外，最會拖劇本，」保羅觀察到，「對他來說，其實很聰明。先拍馬克的劇本，就不需要立刻一一介紹所有的東西，可以先試試水溫。不過，要拍史提芬的第一集，我們要很有自信，知道夏洛克的個性，要怎麼呈現出來。《粉紅色研究》一開始，我們五分鐘內就全部端上桌——夏洛克看到的東西、文字、靜止鏡頭、手機、記者會上的『錯、錯、錯』……我希望大家過了這五分鐘就能放輕鬆，了解影集的表現手法。拍完了簡介跟《致命遊戲》，到了第二季，就可以讓夏洛克人在野外還坐在沙發上，沒人覺得奇怪。你要勇敢，對觀眾說：這是我們的節目。」

馬克的劇本打了草稿出來，保羅發現「有很多場景要用到手機、電腦等東西。那是很重要的關鍵。我說，『要是能照我的風格來，我才拍。』我堅決反對，不讓手機螢幕出現在畫面上——那根本就是浪費我的時間，大家都知道手機螢幕長什麼

《新世紀福爾摩斯》第一季　　　　　　　　　　　　　　　　　致命遊戲

3　**內景：露西家──晚上**　　　　　　　　　　　　　　　　　　　3

很整潔的米黃色房子。年輕人小威跟女友露西正在看電視。小威面帶憂慮，心不在焉。

　　　　　　　露西
沒關係啦。說真的，我知道你不喜歡。
下次我們看僵屍片吧。

　　　　　　　小威
什麼？噢，好啊。

　　　　　　　露西
親愛的，怎麼了？你一整個晚上都很奇──

小威站起來，走到窗邊。街上橘色的燈光灑在他臉上。

　　　　　　　露西（繼續說話）
小威，怎麼回事？

　　　　　　　小威
露西，我得出去一下。

　　　　　　　露西
什麼？

　　　　　　　小威
得去找一個人。很重要。重要得不得了。

　　　　　　　露西
你在開玩笑吧？這麼晚了──

　　　　　　　小威
我搭計程車去。一下子就回來。

　　　　　　　露西
什麼？你要去找誰？

　　　　　　　小威
不能再拖了。對不起。早該解決──

他搖搖頭。

　　　　　　　小威（繼續說話）
對不起。

他抓起外套，又跑回來，親親她。

　　　　　　　小威（繼續說話）
愛你。

　　　　　　　露西
小威！

　　　　　　　小威
我馬上回來。

他走了。前門砰一聲關上。她一個人留在家裡。只聽到電視的聲音。

刪減片段

19 內景:貝克街.廚房兼實驗室──晚上 19

夏洛克俯身看著顯微鏡。旁邊有三杯冷掉的茶。

哈德森太太(O.S.)
真不知道為誰辛苦為誰忙。

夏洛克仍把眼睛貼著顯微鏡。哈德森太太用托盤端著剛泡好的茶進入畫面。

哈德森太太(繼續說話)
我不是你的管家。

夏洛克突然往後一靠,雙眼放光,有種勝利的感覺。

夏洛克
毒藥。

哈德森太太
(態度軟化)我知道。一定是咖啡因的緣故。要不要喝洋甘菊茶?

夏洛克
聰明。太聰明了。

哈德森太太
你現在又怎麼了?

夏洛克突然往後一靠,雙眼放光,有種勝利的感覺。

夏洛克
肉毒桿菌。地球上最可怕的一種毒藥!

47 內景:豪宅──白天 47

拉武用托盤送茶進來。

肯尼
謝謝你,拉武。

貓咪用身體繞住拉武的腳踝。

肯尼(繼續說話)
所以,你的攝影師馬上就到嗎?我不想催你們,但你們要快一點。我要安排喪禮的事情,很雜……

約翰
我懂,我明白。我們只想換個有趣的角度。「悲劇過後,康妮的弟弟重返正常生活」。

肯尼
噢,太好了,我喜歡。

門鈴響了。

拉武
恕我失陪。

約翰
應該是他到了。

樣子,《新世紀福爾摩斯》應該更有新意。我第一個想到,要讓觀眾進入夏洛克的腦袋。所以一開始,你們等於站在舞臺最前面,看到犯罪現場。然後鏡頭轉到夏洛克身上,看到他的推論過程,你看到他看到的東西,用新的方法展開場景。

「我常用這個手法,讓編劇和製作人都覺得很刺激,有無限可能。編劇方式跟著改變,讓他們用不同的方法思考。在很多最緊張的時刻,人物對著電話螢幕或電腦講話──一點也**不**戲劇化──發覺到這個問題,促使我們想到要在螢幕上秀出文字。先有想法再放文字,等於後見之明,沒什麼作用;必須真的放到畫面上。所以攝影指導史提夫.勞斯把畫面分成三塊:三分之一是班奈迪克或馬丁,三分之二框住文字。看當下的情況,文字在畫面上移來移去,感覺比較有意義,而不是後來才丟上去的東西。

「看到《粉紅色研究》最終的版本,看過一開始雷斯垂德跳上樓梯問夏洛克,『你要來嗎?』,我知道我們的作品獨一無二。第一版的音樂比較陰鬱。我轉頭對剪接師查理.菲利浦斯說:『大錯特錯了,因為夏洛克覺得很**興奮**──我們應該反

Local News
Greenwich
Waterloo
Battersea

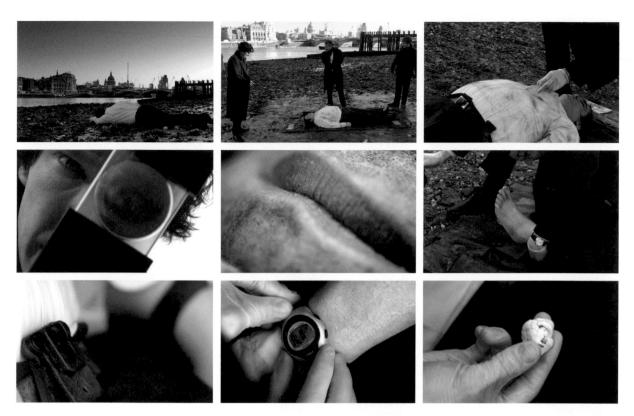

其道而行。所以我們換成歡欣鼓舞的音樂。
重看覺得太棒了，因為我們沒看過死亡和
謀殺**會令人興奮**的影集。真的沒想到。後來
跟一群人再看一次，我心想，『應該還不錯
吧。』」

理・菲利浦斯負責剪接《新世紀福爾摩斯》一到三季中的五集：《粉紅色研究》、《致命遊戲》、《情逢敵手》、《地獄犬》和《無人靈車》。「每天都有樣片送來，」他說，「快傍晚的時候到，可是要處理一整晚，所以我會第二天才剪接。基本上，在拍攝某集的時候，我會一個一個處理場景。我要求一整天的樣片按著拍攝順序排列，然後依序看一遍——就能看到當天發生了什麼事，聽到場記板拍下前後的講話聲，很有用，因為你能看到每段鏡頭跟前面的有什麼不一樣。也就是說，我能更明白他們想要什麼，可以用我得到的資訊剪接出導演想要的東西，很快把場景組合起來。

「《新世紀福爾摩斯》是我第一次跟保羅・麥格根合作，不過我之前跟蘇・維裘合作過，她這次又找我。我幫她剪過兩次喜劇，也幫史提芬・莫法特的《化身博士》做過兩集的視覺效果，而我們也想把《化身博士》的效果用在《新世紀福爾摩斯》上。保羅跟我面談，在第一次面試的時候，我了解他想傳達出什麼樣的畫面。他多半在說我們可以重新討論他怎麼描述發生了什麼事給約翰聽，更深入了解夏洛克看到了什麼。他說想用靜物攝影機拍出閃現在螢幕上的細節，我們

看到的就是夏洛克看到的東西。

「在《致命遊戲》中，我們試了第一次，細看停屍間裡躺在板子上的康妮・普林斯的屍體。現在回想起來，不如之後製作的連續鏡頭那麼細緻，因為我們邊剪邊構思。《致命遊戲》最早開拍，也最先剪接，那時候我們才想到不少風格特色，覺得應該行得通。保羅的攝影指導史提夫・勞斯手機上有個程式，可以把影像連結起來變成電影，他拍了幾張場記的照片，繞著他們轉圈拍影片。他有個做停格動畫的東西，他問我，如果我拿到靜態照片，能不能做出類似的成果。當然可以，因為我發現，可以拍靜態照片，然後載入剪接軟體，創造出動態影像。所以他們拍了照片，我塞到軟體裡，調整速度。可以慢慢加速，然後在恰當的時刻突然凝住。拍片的時候，保羅不時會來看我在做什麼，等他回去，就可以拍出更好的鏡頭，我們逐漸磨合——來來回回，我處理樣片，他則說，『如果這麼拍的話就很好……』一開始就成功了，我們覺得成果一定很不錯。

「《致命遊戲》的劇本要觀眾看到約翰、麥考夫和夏洛克互傳的簡訊，知道他們說了什麼——我們需要大約三十五個特寫鏡頭，近拍拿在手裡的手機，螢幕上則是正確的文字。保羅很討厭為了繼續故事而突然剪個特寫鏡頭出來。他一心希望每樣東西都自然出現，鏡頭左右轉動靠近，流暢地推過螢幕靠近目標，但有這麼多支手機，畫面不可能優雅。所以，他乾脆不要拍攝手機上的簡訊。他們拍了兩個星期，我問他，要怎麼弄出這些畫面——因為我在剪接場景，卻少了這些鏡頭——他說，我們不要用拍的：『直接放在畫面上吧。』

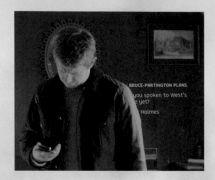
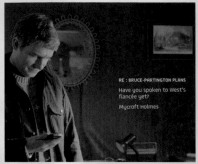

我聽了覺得有點怕……

「我的第一個畫面是約翰在死去警衛的家裡，收到麥考夫的簡訊。保羅拍了馬丁·費里曼在公寓裡的鏡頭，身旁是阿威爾·溫·瓊斯那塊漂亮的牆面，畫面很好看，馬丁站在左側，右側則是一大面牆。我想到，把簡訊放在牆上如何？約翰掏出手機，簡訊出現在牆上——所以觀眾會明白，簡訊其實不在牆上，而是在約翰的腦袋裡，但跟著保羅的風格，很自然地出現。等約翰把手機收起來，他走到簡訊前，你可以說那些字就被他擦掉了。然後，剪成寬螢幕的比例，我也縮小牆上的文字。

「然後我試了不同的做法：我把文字掛在空中，讓文字跟著攝影機移動——比方說約翰的手臂動了——文字跟著影像，看起來就在框框裡，不像黏在上面。效果真的不錯，也很有特別風格。保羅開始拍攝可以放文字的鏡頭。最經典的畫面則是約翰坐在自己的臥房裡看夏洛克傳來的簡訊——保羅在約翰背後留下空間，可以把簡訊放得很大。

「同時，我們開始研究怎麼從這幅影像過渡到另一幅。我想找方法平行拍攝影像，然後分割，或用劃鏡讓傳入的影像融入傳出的影像，讓文字和劃鏡同時成形。我只用了一種字型。我總覺得不管我做什麼，都可以像線外剪接一樣重現。我做不出品質完整的成品。我覺得我們還在設計風格，不想搞砸了，所以我們找了彼得·安德森工作室來製作文字，採用統一的字體。

「我跟保羅玩得很開心，幫《粉紅色研究》裡夏洛克調查女屍的過程加上文字。保羅有個握把攝影機——裝在伸縮棒上的攝影機——可以舉起來，伸到房間裡的另一頭。我們可以拍下連續的過場效果，來搭上文字——比方說繞著女屍的戒指等等。呈現文字的方法因此相當重要，所以我要確定線上剪接師，原始焦點特效公司的史考特·辛奇克里夫，會精準

複製每一個字。這不是什麼指導原則,而是我們想要的成果。史考特正是理想的人選——他重現我做的每件事,有些真的複雜到難以描述。

「有時候我會在原始影像旁邊堆出額外的影像,在移動的時候就不會露出螢幕的黑色邊緣,也可以推進到另一個影像。

「同樣的,配音也幾乎完成了。在天文台的場景裡,機器開始倒轉跟閃爍的時候——我配了所有的聲音,用剪接軟體的外掛程式加入倒轉跟快速前進的噪音,然後交給卡地夫的棒音效公司:『抱歉,拜託你們做出一樣的東西。』」

《新世紀福爾摩斯》第一集播出時,觀眾和評論家嘖嘖稱奇,文字的外觀和風格除了新穎,也簡單俐落地敘述故事。不過大家都不明白,其實是在剪接室裡開發出來的;很多人以為是後製加上的視覺效果。「那就不可能了,」查理聲明。「如果用後製,視覺效果就不會給你那麼完整的敘事;一定要在剪接的時候加上文字,然後完成加工。事實上,我在剪接的時候不只加文字跟配音,因為成為負責敘事的線外剪接師前,我當過負責潤飾的線上剪接師,負責文字、視覺效果和飛來飛去的圖片。我一直不願意等後面再加視覺效果,我喜歡自己做,盡量貼近我想要的最終成果。也就是說,跟我合作的人會發現,他們不需要創造,只要能忠實重現我的作品就好。

「對我來說,這部戲是我這輩子最好的一部作品。我很高興能接下這份工作。」

福爾摩斯對福爾摩斯

出自《布魯斯—帕廷頓計畫》
作者：亞瑟・柯南・道爾爵士

「我知道，」我喊，往沙發上那堆紙跳過去。「對了，對了，就在這裡，沒錯！卡多根・威斯特，星期二早上被人發現死在地鐵站的年輕人。」

福爾摩斯坐起身來，神情緊張，菸斗叼在嘴邊。

「華生，一定很嚴重。讓我哥哥改變習慣的死亡事件絕對不普通。他怎麼可能跟這件事有關係？我記得，很平淡無奇。那個年輕人顯然從火車上掉下來死了。沒有人搶劫他，也沒有明顯的理由讓人懷疑涉及暴力。不是嗎？」

出自《致命遊戲》
作者：馬克・加蒂斯

麥考夫
（舉高手上的文件）
安德魯・威斯特。朋友都叫他「小威」。公務員。今天早上被人發現陳屍在巴特西車站的鐵軌上。頭被打爛了。

約翰
跳到火車前面？

麥考夫
似乎這麼假設才合邏輯。

約翰
但是呢？

麥考夫
但是？

約翰
嗯，如果只是意外，你也不會來了。

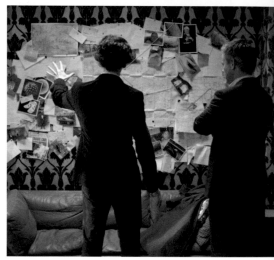

「我也很喜歡《粉紅色研究》裡他們橫越倫敦追逐計程車的場景：追緝過程只占四行——一個晚上怎麼夠？我覺得很驕傲，在製作《致命遊戲》的時候，已經奠定了表達方式，所以可以做些稀奇古怪的事。我們的想法是透過夏洛克的腦袋：他可以判斷哪邊有停止標誌、單行道跟交通號誌。所以我自己帶著我的Canon EOS 5D相機出門，拍下所有的標誌，也拍了所有奇怪的角度。然後一天晚上，我們讓他們跑了一整晚，穿越倫敦的蘇活區——『跑吧！我會把鏡頭剪在

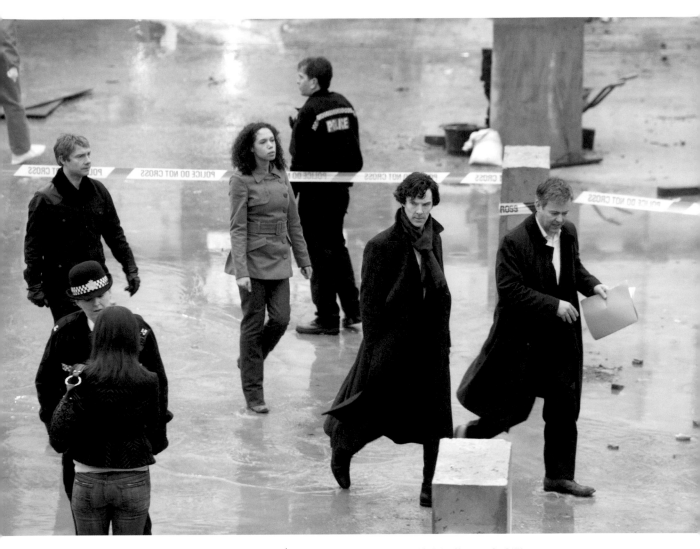

一起！』那個場景的衝擊力恰到好處，增強敘事的力道，把所有的元素結合在一起：敘事、優質演出、行動、螢幕上的文字、偷窺夏洛克的腦袋，讓觀眾看到他在想什麼、如何思考以及思考速度有多快——幾乎讓他變成了超人。我覺得很高興——如果沒拍好，觀眾就會覺得被騙了。大家都覺得很興奮他這麼聰明，能懂這個人。有時候，電影裡的聰明人就像鏡子裡的迷霧——『他聽起來好像很聰明，但我看不出他聰明在哪裡。』能在電影中表現出角色的腦力，會讓觀眾覺得

很滿足。我跟查理在剪接室裡花了不少時間整理所有的鏡頭。

「拍電影的時候，據說拍好的只有八成能上銀幕。由於時間緊迫，製作《新世紀福爾摩斯》的預算雖然充裕，也還是電視節目的預算，不能花好幾天拍攝不會用到的東西。我們盡量緊縮，一起反覆討論劇本——多半在餐廳裡（討論完又忘了，只好從頭來過）。等拍完了開始剪接，或許剪掉了兩個場景，只因為這兩個場景就**該**剪掉。

馬克和史提芬最能了解為什麼——他

出自《布魯斯—帕廷頓計畫》
作者：亞瑟・柯南・道爾爵士

「什麼技術文件？」

「啊，這就是重點！還好，消息還沒傳出去。要是傳出去了，新聞界會興奮死了。那個卑鄙的年輕人偷走了文件，就是布魯斯—帕廷頓潛水艇的設計圖。」

麥考夫・福爾摩斯說話的態度很嚴肅，讓人覺得他接下來的話題非常重要。我跟他弟弟滿心期待，端坐聆聽。

「你們應該聽過吧？我以為大家都有所耳聞。」

「只聽過這個名字。」

「這份文件重要到無法形容，在所有政府的機密中，嚴謹看管程度可謂居冠。相信我，布魯斯—帕廷頓出任務的時候，在巡航半徑範圍內絕對不可能發動海戰。兩年前，有人透過政府支出提案夾帶一筆為數可觀的款項，想獨占這項發明。我們竭盡全力保密。設計圖極其錯綜複雜，包含三十多種獨立的專利設計，每一項都是整體的必要元素，都存在兵工廠旁祕密辦公室裡非常難開的保險箱裡，辦公室配有防盜門窗。設計圖絕對不會不聲不響就被偷走了。如果海軍總工程師想查看設計圖，連他都得去伍利奇的兵工廠辦公室申請。可是，一名年輕辦事員陳屍倫敦市中心，我們卻在他的口袋裡找到設計圖。在政府眼中，真是糟到極點。」

「你們找回來了嗎？」

「沒，夏洛克，沒有！那就是我們最苦惱的，還沒找回來。伍利奇丟了十份設計圖，七份在卡多根・威斯特身上。三份最重要的不見了——被偷了，消失了。夏洛克，你一定要立刻放下手邊的事。你平日最愛治安法庭裡那些微不足道的謎題，別管了。卡多根・威斯特為什麼拿走文件？不見的在哪裡？他怎麼死的？他的屍體怎麼會在那裡？怎麼樣才能撥亂反正？找出這些問題的答案，就算報效國家。」

「麥考夫，你為什麼不自己破案？你深思熟慮的程度不下於我。」

「或許吧，夏洛克。但問題在於查明細節。告訴我你找到什麼詳細資料，我可以坐在扶手椅裡提供出眾的專家意見。但要東跑西跑、交叉盤問鐵路警衛，以及戴著單邊眼鏡被人推倒在地上——我做不來。不行，只有你才能釐清問題。如果你很想在下一次的榮譽名單上看到你的名字——」

出自《致命遊戲》
作者：馬克・加蒂斯

麥考夫
英國國防部正在研究新的飛彈防禦系統，叫作布魯斯—帕廷頓計畫。設計圖都存在隨身碟上。

約翰
存隨身碟，不太聰明的做法喔。

麥考夫
（面露難堪）不只一份，但很機密，而且不見了。

約翰
（大樂）最高機密？

麥考夫
非常機密。我們認為隨身碟一定被威斯特拿走了，不能冒險讓機密落入壞人手中。夏洛克，你得把設計圖找回來。不要讓我逼你。

夏洛克
倒想看看你怎麼逼我。

一片寂靜。

麥考夫
好好想一想吧。

麥考夫臉上稍微抽搐了一下，他碰碰下巴，又握了約翰的手。

麥考夫（繼續說話）
再會了，約翰。（若有所指）
希望很快就能再見面。

們是大師，對福爾摩斯瞭若指掌，也很了解電視節目的結構。你會從他們身上學到很多東西，因為他們不浪費，也知道我們拍攝的時間有多趕，所以他們不認為角色需要冗長的獨白。《新世紀福爾摩斯》沒有長達十頁的場景，但每個場景都力道十足，每句話都用到了，還有獨特的節奏。有時候，會覺得劇本有點長，但我會想辦法留住長度，因為我知道觀眾喜歡夏洛克喋喋不休，他說話的方式和節奏令人目眩神迷。我們想辦法讓班奈迪克·康伯巴奇迅速熟背台詞，所以編劇和班奈迪克之間的關係很重要。班奈迪克很懂得如何詮釋史提芬和馬克的詞語，充滿動力，不像在讀劇本。這就是為什麼成品能感覺如此流暢。

「馬丁·費里曼的表現也很令我驕傲。華生醫生的角色從來沒人好好演過，總是演成一個笨手笨腳的白痴。他的表達方法讓我覺得很得意。我覺得約翰·華生比較難演，而馬丁的演出非常成功。第一次跟BBC簡報時，我們碰到問題，這名男主角心地不夠良善、說話不得體、有點自戀，而且有種優越感——不會討觀眾喜歡。BBC的人擔心他會引人反感。我們說，馬丁的角色基本上就是我們，看著夏洛克的人。所以夏洛克說了很蠢很笨的話，約翰可以告訴他，他說錯話了。觀眾同時也想說同樣的話——所以可以透過約翰來發聲。夏洛克可以是夏洛克，因為觀眾能發表意見，而作為觀眾，你可以信賴馬丁，在適當的時機說出適當的話。

「第一季裡只拍了這些我扮演麥考夫的劇照，因為我的身分很機密！」馬克·加蒂斯透露。

馬克 · 加蒂斯，1966年10月17日生於塞奇菲爾德

精選電影作品

2015	《科學怪人》德特韋勒
	《我們這種叛徒》比利 · 麥特洛克
2006	《戀愛學分》班博 · 加斯科因
2005	《紳士的啟示聯盟》多個角色
2003	《光彩年華》房屋仲介

精選電視作品

2014	《冰與火之歌：權力的遊戲》泰克 · 奈斯托瑞斯
2012	《喬治 · 詹利探案》史蒂芬 · 格羅夫斯
	《我欲為人》斯諾先生
2011	《絳紅雪白的花瓣》小亨利 · 雷肯
	《神祕博士》甘托克
2010–2014	《新世紀福爾摩斯》麥考夫 · 福爾摩斯
2010	《月球急先鋒》卡佛教授
	《憂心那男孩》麥爾坎 · 麥克拉倫
	《殺機四伏》吉爾斯 · 肖克羅斯牧師
2009	《克莉絲蒂的名偵探白羅》李歐納 · 伯恩頓
2008	《理性與感性》約翰 · 達斯伍
	《畸屋》策展人
	《瘋城記》傑森 · 葛里芬

精選電影作品

2007	《化身博士》羅伯特 · 路易斯 · 史提芬生
	《神祕博士》拉撒路教授
	《柳林風聲》鼴鼠
2006	《芬妮之懼》強尼 · 克拉多克
2005	《歡樂癲地》安布羅斯 · 查普菲爾
	《夸特馬斯實驗》約翰 · 派特森
2004	《瑪波小姐探案》隆納德 · 霍斯
	《卡特里克》彼得
2003–2005	《睡衣夜》葛倫 · 霸柏
1999–2002	《紳士聯盟》多個角色
2001	《我的鬼搭檔》蠟吉警官
	《屋事生非》仲介

精選舞台劇作品

2013	《王者逆襲》
2012	《55日》
	《招募官》
2010	《節日的祝福》
2007	《我的母親》
2005	《紳士聯盟支持你》
2003	《藝術》
2001	《紳士聯盟》

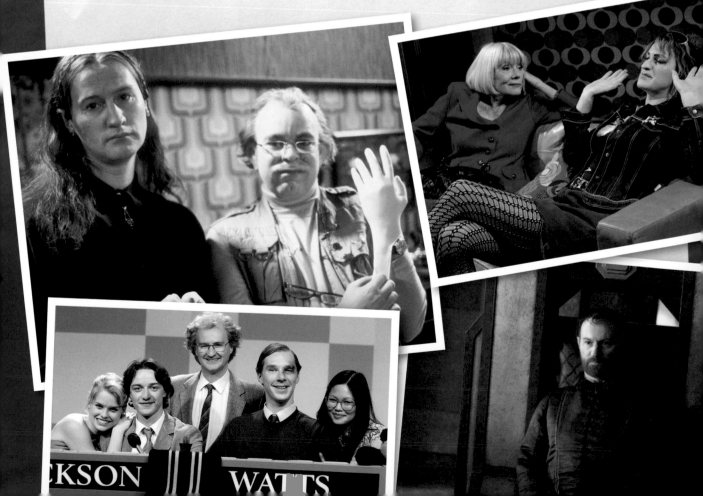

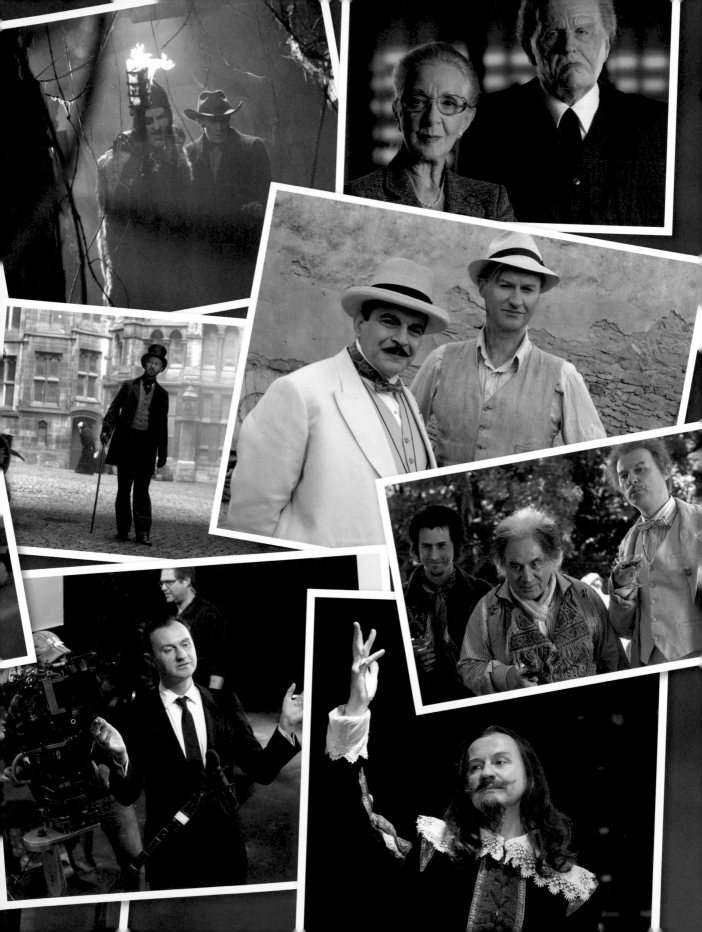

安德魯・史考特，

1976年10月21日生於愛爾蘭都柏林的教堂鎮

得獎紀錄

最佳男配角
《新世紀福爾摩斯》（美國獨立製片與電視聯盟獎，2013）

最佳影集男配角
《新世紀福爾摩斯》（美國獨立製片與電視聯盟獎，2013）

最佳影集男配角《新世紀福爾摩斯》（英國學術電視獎，2012）

外圍劇場傑出成就獎《誘拐》（勞倫斯奧利弗獎，2005）
劇場觀眾票選獎《富貴浮雲》（2005）
最佳男主角《死屍》（美國獨立製片與電視聯盟，2003）

精選電影作品

2014	《自由之丘》謝默斯神父
	《驕傲大聯盟》葛汀
	《失控》唐納
2013	《單身派對》德文
2012	《海堤》艾利克斯
2010	《沉默的東西》傑克
	《追趕活屍》哈特・艾略特辛伍
2009	《安東契訶夫的決鬥》賴夫斯基
2003	《死屍》湯米・麥甘
2001	《賣菸女》提姆
2000	《諾拉》麥可・鮑德金
1998	《史威堤巴瑞特》丹尼
	《搶救雷恩大兵》海灘上的士兵
1997	《狂飲》保羅
1995	《韓國》伊蒙・道爾

精選電視作品

2010–2014	《新世紀福爾摩斯》吉姆・莫里亞蒂
2013	《拍拖男女》克里斯汀
2012	《小鎮》馬克・尼克拉斯
	《代罪羔羊》保羅
	《黑暗救贖》達連・貝文
2011	《危情時刻》亞當・勒雷
2010	《加邏律師》瓊斯隊長
	《赤裸裸的藍儂》保羅・麥卡尼
	《戰地神探》詹姆士・德弗羅
2008	《真情謊言》貝瑞
	《約翰亞當斯傳》威廉・史密斯上校
2007	《核戰秘錄》安德烈・薩哈羅夫
2005	《夸特馬斯實驗》維農
2004	《我的電影人生》瓊斯
2001	《諾曼第大空降》約翰・霍爾大兵，外號「牛仔」

精選舞台劇作品

2011	《皇帝與加利利人》
2010	《那根》
	《生活的設計》
2008	《海堤》
2006	《垂降的時刻》
	《瀕死之城》
2005	《誘拐》
	《富貴浮雲》

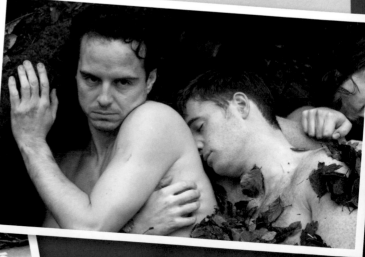

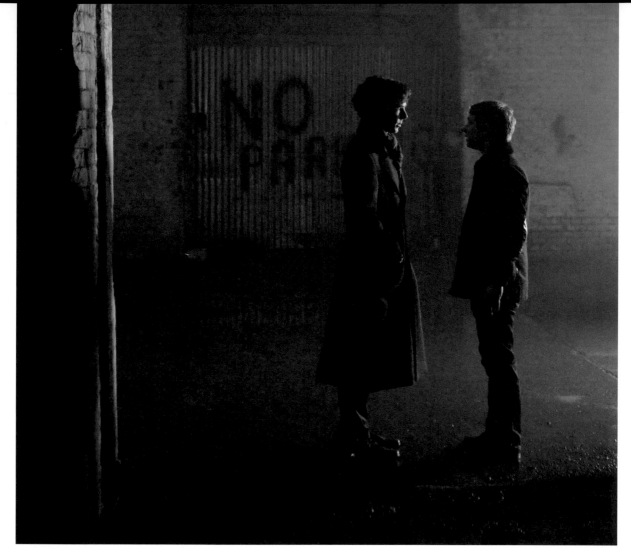

諸如此類的事情；我不覺得有幫助。但我最喜歡的場景則在《最終的問題》的法庭裡，警衛必須從莫里亞蒂的口袋裡取出口香糖。觀眾可以看出他愛開玩笑，還有他的性向。那是一個描繪人物的好方法，因為他很少上場，很少看到他跟別人在一起。所以我有一段短短的時間跟配角共處，說服她配合演出我的密友。

「很特別的是，影集一播出就大為成功，不光看收視率和評論家的反應——大家立刻就愛上了《新世紀福爾摩斯》，我們都沒碰過這種狀況吧。通常，影集要花很久的時間才能深入觀眾的心。但在《致

命遊戲》播出前，《新世紀福爾摩斯》已經成為熱門話題，看過的人不計其數，廣受喜愛，而且才播了兩集。我很怕等莫里亞蒂在最後十分鐘出來，就被我搞砸了。所以我要使盡渾身解數，讓觀眾大吃一驚。基本上在那個時候，你不需要把我這種人跟邪惡畫上等號。我覺得大家對我都沒有敵意。

「《致命遊戲》在電視上播出時，我正在老維克戲院排戲，我當然不能告訴別人我也參與演出。演員紛紛進來，都在討論《新世紀福爾摩斯》：『你看了嗎？好棒喔，好好看。』我只能假裝我還沒看過。

出自《血字的研究》
作者：亞瑟·柯南·道爾爵士

他博學多聞，卻也無知可笑。對於當代文學、哲學和政治，他似乎從來沒聽過。我引述湯瑪斯·卡萊爾，他問這人是誰、有什麼功績，問得非常幼稚。然而，我無意中發現他不知道哥白尼的學說和太陽系的結構，真的大吃一驚。十九世紀的文明人居然不知道地球繞著太陽轉，實在太奇怪了，我不懂為什麼。

「你似乎很驚訝，」他看著我吃驚的臉，微微一笑。「現在我知道了，只好盡我所能忘記。」

「忘記！」

「我告訴你，」他解釋，「我認為人的腦原本就像空著的小閣樓，你必須用你選的家具來裝飾。傻瓜碰到什麼破爛東西都放在裡面，所以對他有用的資訊可能被擠出來了，或者也只能跟他幾乎找不到的其他東西堆在一起。技術熟練的工匠就很小心，慎選要放進大腦閣樓的東西。他只有能幫自己完成工作的工具，但他的工具分類眾多，用最完美的順序排列。你如果以為這個小房間的牆壁有彈性，可以隨便亂擠，那就錯了。看房間的大小，你要學習新知，就必須忘記之前記住的東西。因此，一定不能讓無用的事實擠掉有用的東西。」

「太陽系怎麼不重要！」我抗議。

「對我來說是什麼鬼東西？」他很不耐煩地打斷我，「你說我們繞著太陽轉。如果我們繞著月球轉，對我或我的工作來說也沒有什麼差別。」

出自《致命遊戲》
作者：馬克·加蒂斯

夏洛克
說好話？（讀出部落格文字）「夏洛克一眼就能看穿每個人、每件事。不過，他對某些事情無知到了極點，實在令人難以相信。」

約翰
等等，我不是那個意思——

夏洛克
怎樣，你說「無知到了極點」是好話嗎？我告訴你，我不在乎首相是誰，也不在乎誰跟誰上床——

約翰
也不在乎地球繞著太陽轉？

夏洛克
噢，又來了。那不重要。

約翰
不重要！小學生就學過了！你怎麼可能不知道？

夏洛克
就算我知道，也刪除了。

約翰
刪除？

夏洛克
聽好了——

他用細長的手指戳戳自己的太陽穴。

夏洛克（繼續說話）
這是我的硬碟。只放有用的東西才合理。真的有用的東西。普通人在腦子裡塞了太多垃圾，就沒辦法找到真有用的東西。你懂嗎？

約翰
可是太陽系——！

夏洛克
又有什麼關係？我們就繞著太陽轉啊！要是地球繞著月球或……像泰迪熊一樣繞著花園轉，根本沒差別。作用才重要。不動的話，腦子會腐敗。把這句話放在你的部落格裡。不對，你最好不要再強迫其他人接受你的意見了。

然後等星期一到了戲院，一位很棒的英國女演員瑪姬‧麥卡錫來了，她說，『你……你就是莫里亞蒂……什麼？！不會吧？！』看到熱衷演戲的人也這麼激動，感覺太好了。

「那一集的敘事感很強──會是誰，他是什麼模樣……為了試鏡，他們寫了臨時的場景。我那時候正在演舞台劇，正要上台，就收到電子郵件，信裡有第二天要試鏡的臨時劇本。對話非常精采，最後就是《致命遊戲》結尾的游泳池場景，也是莫里亞蒂的正式上場。

「『我要把你的心燒出來』：感覺很可怕。碰到這樣的台詞，你一定要知道一個人的外表不一定反映出他的內心。我希望能讓觀眾坐立難安──不論他們對我有什麼感受。」

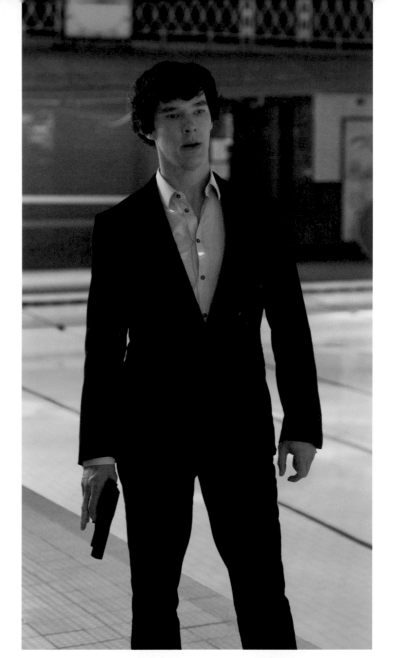

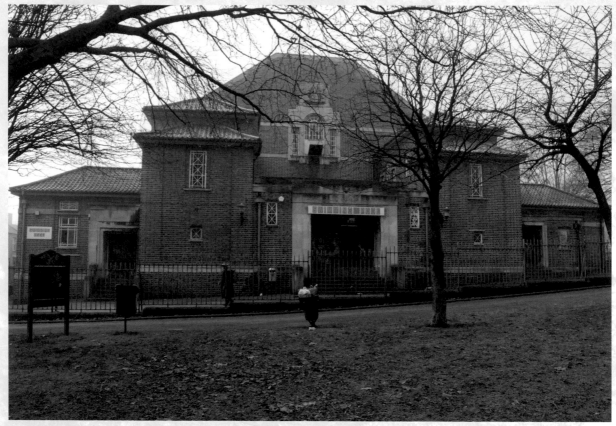

「我以前住在貝德明斯特，」馬克‧加蒂斯說，「走五分鐘就到《致命遊戲》結局的游泳池。我以前常去那裡游泳。
如果要拍一部爛片，就是我個人的傳記電影，你一定不敢相信其中的巧合：1991年，我去布里斯托的這個游泳池游泳，
現在居然在這裡拍《新世紀福爾摩斯》……真荒謬。」

《致命遊戲》勘景時拍下的照片：倫敦的巴特西火車站（對頁右下）；
倫敦的泰晤士河岸線（上右）；倫敦的歐克索塔（上）。

拍攝貝克街爆炸情景的現場（上圖）；康妮和肯尼·普林斯家的場景（左下）；
〈失竊的維梅爾〉展出的場景（對頁左上）和那幅畫（對頁下圖）。

No	Scene	03/12/2009	Construction	Prop
Sherlock Episode 3				
FX Cut Down Draft		03/12/2009		
	3 x shots & 2 bloodbags			40
85	INT. BAKER STREET. DAY.			
	John's Laptop			
	Breakfast			
86	EXT. BAKER STREET. DAY.			
87	EXT. CORNER SHOP. DAY.			
	Carton of milk & repeats (Beans ?)			
88	INT. BAKER STREET. HALL. DAY.			
89	INT. BAKER STREET. DAY.			
	Computer graphics			
90	EXT. BAKER STREET. DAY.			
	Translight			
91	EXT. POLICE STATION. MEXICO. DAY.		500	
	Snow			
92	INT. POLICE STATION. CELL. MEXICO. DAY.			

No	Scene	01/01/2010	Construction	Prop
Sherlock Episode 3				
Draft 8		01/01/2010		
000	Office furniture			100
	Lighting			50
	Strong box			400
	German envelope			
	I phone			
	Wilting pot plants			0
13	EXT. BAKER STREET. DAY.			
	Cab			
	Intercom			
14	EXT. BAKER STREET REAR. DAY.			
	Rusty Bell			
	Paint Finish			

《致命遊戲》的行程表（上圖）。

高智商才是新趨勢

醜聞和配角……

「小伙子！又來一個了！」

「沒有人在乎，」保羅・麥格根表示，「我們在威爾斯和倫敦拍第一季的時候，就是一群在街上拍戲的人。沒有人知道班奈迪克・康伯巴奇是誰。」

那時是2010年1月到4月。《新世紀福爾摩斯》第一季在2010年7月8月播出，觀眾反應熱烈，到了2011年5月，第二季開始製作，立刻面臨幾項新挑戰。「那時，我們也面臨『第二張專輯症候群』[1]，」保羅說，「第一季這麼成功，再製作第二季，真的會讓你擔心──你希望不只跟第一季一樣好，還要更好。可是我們只拍三集，所以更會被人拿著放大鏡細看。在美國，一季可能就有二十三集，在這裡卻只有三集──要每集都一樣好，實在要求太高。而且我們要拍三集完整的**電影**，二十二天就要拍完一集。舉個例子吧，我拍《科學怪人：屠魔大戰》的時候，花了六十五天。電影當然規模更

大、臨時演員更多、預算更高。每個鏡頭都要有電影的感覺。《新世紀福爾摩斯》雖然像部電影，卻仍有限制，一天要拍一個以上的場景。有時候我們一天要拍七八頁劇本，因為班奈迪克的台詞很長，要一天拍完不容易。」

第二個挑戰則是拍片現場突然來了一群群粉絲。「看到街上那麼多人，的確很讓人擔心，」保羅坦承。「對演員來說，很難，對我這個導演呢，那麼一大群人在旁邊就很難處理。不過，《新世紀福爾摩斯》的粉絲很守規矩，禮貌得不得了。」

第二季的第一集跟前面一樣，最後開拍。影集的視覺語言確立後，整個團隊都想探索新的點子，尤其是兩個場景，當夏洛克和艾琳・阿德勒推論登山客怎麼死的，融合了攝影棚內以及外景的角色（和家具）。史提芬・莫法特寫劇本的靈感來自保羅在第一季率先創造的「夏洛克視角」技巧，用充滿風格的夢幻手法來呈現這些場景。保羅還想更進一步……

「我的絕招：床，」保羅微笑。「我本來也走攝影這一行。我在音樂影帶裡

注1：指樂團花了很久的時間心力，創造出無數作品，才出第一張專輯，因為非常成功而必須在短時間內做出第二張專輯，反而品質不如第一張。

Sc.	LOCATION	D/N	CAST	ACTION PROPS	GENERAL PROPS	DRESSING	MAKES/ GUNS	SFX/ S
26PT	INT. 221B BAKER STREET	DAY	SHERLOCK MARRIED COUPLE	LAWYER'S BUSINESS CARD		SOME EXTRA DRESSING FOR THE CHANGE OF TIME DURING THIS SC.		
26PT	INT. 221B BAKER STREET	DAY	JOHN SHERLOCK BUSINESS MAN	JOHN'S NOTEPAD AND PEN??? OR IS HE TYPING ON LAPTOP??		SOME EXTRA DRESSING FOR THE CHANGE OF TIME DURING THIS SC.		
6PT	INT. 221B BAKER STREET	DAY	JOHN SHERLOCK GEEKY YOUNG MAN	JOHN'S NOTEPAD AND PEN??? OR IS HE TYPING ON LAPTOP??				
6PT	INT. 221B BAKER STREET	DAY	JOHN SHERLOCK	JOHN'S LAPTOP				
3 9	INT. 221B BAKER STREET	DAY	JOHN SHERLOCK	JOHN'S LAPTOP				
4 9B	INT. 221B BAKER STREET	DAY	JOHN SHERLOCK	JOHN'S LAPTOP				
5 14	INT. 221B BAKER STREET	M	MRS HUDSON PHIL	BAG OF THUMBS		EMPTY PIZZA BOXES, DIRTY COFFEE CUPS CLUEDO BOARD SKEWERED TO WALL WITH A KNIFE DRESSING FOR INT. FRIDGE	BAG OF THUMBS	CRASH
6 15	INT. 221B BAKER STREET	M	SHERLOCK PHIL					JUDO M

Sc.	LOCATION	D/N	CAST	ACTION PROPS	GENERAL PROPS	DRESSING	MAKES/ GUNS	SFX/ S
7 89	INT. 221B BAKER STREET	M	MYCROFT SHERLOCK JOHN MRS HUDSON		CLEANING STUFF FOR MRS HUDSON BREAKFAST +REP FOR JOHN AND SHERLOCK SHERLOCK'S MOBILE MYCROFT'S MOBILE NEWSPAPER - SHERLOCK SHERLOCK'S VIOLIN		NEWSPAPERS	PRAC
8 27	INT. 221B BAKER STREET	DAY	SHERLOCK PHIL	SHERLOCK'S BEDSHEET SHERLOCK'S LAPTOP				
28 CONT.	EXT. COUNTRY ROAD	DAY	CARTER YOUNG POLICEMAN JOHN	JOHN'S LAPTOP? LAPTOP BAG?	SOCO GEAR FOR SA'S POLICE GEAR FOR SA'S	OUTLINE OF BODY SOCO GEAR TENT POLICE TAPE		
29 CONT. 27	INT. 221B BAKER STREET	DAY	SHERLOCK PHIL	SHERLOCK'S BEDSHEET SHERLOCK'S LAPTOP				
30PT CONT. 8 29	INT. 221B BAKER STREET	DAY	SHERLOCK PHIL MRS HUDSON PLUMMER 2X MEN IN SUITS	SHERLOCK'S BEDSHEET SHERLOCK'S LAPTOP	EAR PIECES FOR THE SUITED MEN???			TI ON CL.
21 8 40	INT. 221B BAKER STREET	DAY	SHERLOCK PHIL MRS HUDSON PLUMMER 2X MEN IN SUITS	SHERLOCK'S BEDSHEET SHERLOCK'S LAPTOP SHERLOCK'S CLOTHES - SEE COSTUME - cont. 43	EAR PIECES FOR THE SUITED MEN???			
				ACTION PROPS	GENERAL PROPS	DRESSING	MAKES/ GUNS	S

每集的每個場景都有詳細的敘述……所有的細節！

用過，決定再來一次。我們來真的，用了半張丹尼‧哈格雷夫斯跟特效小組製作的氣動床。真的很簡單。最好的點子都很簡單。因為我們已經確立了視覺語言，身為導演，我可以盡情發揮創意。也需要編劇合作，所以在拍《情逢敵手》的時候，史提芬分享他想到的文字跟點子，我們彼此提出異議。他會說，『我要給你很大的場景，會用到飛機。』可以，我們做得到！所以敘事的視覺效果更上一層樓。我們現在有兩個角度：夏洛克異於常人的視角，還有透過文字的詮釋。」

現在**閃回**到先前的場景，但用**夏洛克的視角**。菲爾坐在方向盤後，想發動車子——鏡頭**停格**在他身上。

現在夏洛克走過菲爾身旁（**實際上**在艾琳家裡漫步，跟她閒話，**視覺上**仍在倒敘鏡頭裡行走）。

鏡頭回到登山客身上，還在**停格**。他站在那裡，似乎**凝望**著天空。

夏洛克從停格的登山客**身後**走出來（實際上還是在艾琳家裡漫步，但**拼接**到倒敘鏡頭裡）。

鏡頭跳到艾琳，仍坐在**沙發**上——但沙發移到了**野外**。在她身後，我們看到菲爾坐在車子裡。

這次坐在方向盤後的是夏洛克，不是菲爾。他有點**茫然**，有點困惑。影像有點**變形**，扭曲了——**如夢似幻**。來到夏洛克剛才漫步經過的地方，**艾琳**出現了。

夏洛克
我……我不……

鏡頭拉近艾琳——現在更有**風格**，身周一片**黑暗**。

艾琳・阿德勒
噤聲，沒事。
（親親他的臉頰）我只是來還你外套。

「我們看到他腦袋裡的煞車都猛踩下去了」

「我」覺得夏洛克最怕失控，」班奈迪克・康伯巴奇指出，「在第二季有兩次：一次在《地獄犬》，碰到毒霧，另一次則在《情逢敵手》，艾琳・阿德勒幫他下了藥。他深怕自己被降服，任人處置，他怕醒過來以後，不知道發生了什麼事跟自己做了什麼。我很愛演出他失

《新世紀福爾摩斯》第二季　　　　　　　　　　　　　情逢敵手

1　**內景：游泳池——晚上**
　　　　　　　　　　　　　　　　　　　　　　　　　　1

夏洛克
（看看手機）有人給你更好的價錢嗎？

吉姆
噢，別擔心，時候馬上到了。因為我們有個問題要一
起解決，你跟我。你知道是什麼問題嗎？

夏洛克
我很有興趣。

吉姆
大問題。最好的問題。最終的問題。好玩的是，我已
經告訴你是什麼問題了。夏洛克，我會再來找你——
但要過一陣子。

他轉身離開，對著手機講話。

吉姆
如果你說的那個東西真的在你身上，我會讓你變成大
富翁。如果你沒有，我就把你做成鞋子……

控的場景。看到自信滿滿的角色完全消除了優越感，會讓觀眾非常興奮。艾琳·阿德勒下了麻藥後，我真的很期待能展露他的缺點，透露軟弱的一面，符合他本來就有的嗑藥習慣，但要演出這個角色，最好能讓他的個性慢慢成形，持續探索他的盲點在哪裡。夏洛克展現出人性弱點，能學新的東西，或不肯學習的時候，才能真正引發大家的關切。」

　　《情逢敵手》名聲大噪，也因為有幾個袒身露體的場景。「白金漢宮那幾場太棒了，」班奈迪克說，「首次透露出麥考夫和夏洛克的家庭生活，讓觀眾知道這對兄弟不是憑空冒出來的金頭腦，他們確實有家有親人。麥考夫上場的時候，他們就像一對咯咯傻笑的小學生，一句話就說清楚了他們的童年。夏洛克圍著床單，坐在白金漢宮裡面，場景很突兀，卻選在此刻讓他們的兄弟關係具體化，實在很酷。」

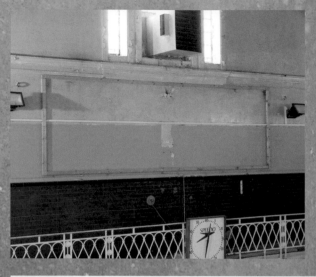

《情逢敵手》一開始當然要解決第一季懸而未決的結局，也就是要回到貝德明斯特的布里斯托南區游泳池──離《新世紀福爾摩斯》最初在這裡拍攝，已經過了一年多。建築物裡的游泳池長三十公尺，建於1931年，列為二級歷史建築，根據英國文化遺產機構的定義，為「對全國人民來說都很重要，具備特殊利益」。因此建築物和構造都受到保護，但無法防止布里斯托市議會重新裝潢……

「拍攝《致命遊戲》的時候，我們並沒有改動什麼，」阿威爾‧溫‧瓊斯回想起當時的情況。「海報等東西早就在了，我們拍的時候沒取下來。一年後，我們去為第二季勘景，發現改得完全不一樣。海報不見了，牆壁也粉刷過……所以我們得大做修改，符合《致命遊戲》的樣子，重做所有的海報跟裝潢（下），拍攝結束後再恢復原狀。」製作團隊沒留下參考照片，這項突如其來的工作更加艱難：「我們在第一季的游泳池場景沒拍照片，因為莫里亞蒂的身分要保密。」

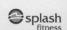

刪減片段

7　內景：聖巴的走廊——白天　　　　　　　　　　　7

夏洛克跟約翰從走廊那一頭朝著我們走來，跟在莎莉‧唐娜文後面。一名年輕警官背對我們，跟他們擦身而過。

年輕警官

（對約翰說）我好喜歡《宅男譯員》。

莎莉‧唐娜文

對啊，那篇寫得不錯。

44　內景：白金漢宮——大廳——白天　　　　　　44

麥考夫

當然不是。他們暗中監視別人都是為了錢。

夏洛克

算你有理。

約翰

但你要找夏洛克——我來幹什麼？

侍衛官

麥考夫，我也有同樣的疑問。

麥考夫

我的寶貝小弟在他自己的世界裡是天才，不過關於這個案件，我們需要有良心的天才——我弟弟通常會委託別人。

約翰

喔，太好了，所以我是吉明尼小蟋蟀[2]。

福爾摩斯兄弟同聲大笑——難得有意見相同的時候。

麥考夫

事實上，說得真好。

夏洛克

是啊，對不對？

侍衛官

（口氣嚴厲）我認為，不該再浪費時間了。

麥考夫

當然，你說的沒錯。

他從公事包裡已經取出了一個信封，現在從裡面抽出照片，遞給夏洛克。

麥考夫

你知道這個女人是誰嗎？

46　內景：白金漢宮——大廳——白天　　　　　46

鏡頭轉到夏洛克身上，他把照片轉過來給約翰看了一下，似乎想看看約翰認不認得照片上的人。約翰正在小口喝茶，差點錯過了照片正面。

夏洛克

——不過她真的很有吸引力。約翰，你該擦一下胸前的衣服。她是誰？

然後The Woman上場了……「艾琳‧阿德勒知道怎麼利用自己的優勢和女性身分來得到自己想要的東西。她很聰明，跟夏洛克一樣，知道如何恰到好處地利用愛情、傾慕、性感、魅力和才智。她騙了夏洛克，他也確實在兩人的愛情遊戲中為她所惑，不過沒有完全迷失。他也知道這是一場遊戲，從一開始就保持警戒。兩人初次碰面，就能看得出他很謹慎，但是他一無所獲，因為她光溜溜地出現，不給他任何線索。」

> 破天荒第一次，我們看到他的腦袋**猛踩煞車**，只能**目瞪口呆**。因為艾琳‧阿德勒站在他面前，**一絲不掛**（請注意這個裸露鏡頭。我們知道她沒穿衣服，但什麼也看不到。跟夏洛克一樣，我們一定會**避開目光**）。

「我們第一次碰面，真的很精采，」蘿拉‧普沃說，「扮裝蹩腳的夏洛克‧福爾摩斯裝成牧師，她決定逼他露出真面目。她穿上『戰袍』，讓他的計畫泡湯。那時候真的很可愛，夏洛克有生以來第一次無法解讀別人。他覺得很困惑，也很受吸引。

「那場戲拍起來不算特別難。我們清過場，保羅‧麥格根的態度很令人敬重，大家知道什麼都不會露出來，也知道並不是因為這個原因才拍這場戲。所以只要用很

注2：經典故事《木偶奇遇記》中的重要角色，是小木偶的良心，經常坐在小木偶的肩膀上，引領他走上正道。

特別的拍法，讓大家什麼都看不到。六小時就拍完了！」

「沒有那麼久，」保羅回憶。「我對蘿拉說，『或許要一整天，或許只要一個半小時——就看你了。』第一次看到劇本的時候，有種『該怎麼拍啊』的感覺。我緊張得要命，晚上睡不著，不是因為裸露，而是我看過裸戲拍成很下流的樣子。我想到上面裝了小櫻桃的奶油麵包、薩克斯風的音樂……想到以後就滿腦子都是那些東西。到片場那天，我還沒想出來。我知道我想要更自然的情節，而不是拿奶油麵包當擋箭牌！我必須仰賴蘿拉對我有信心，能拍得很恰當。我告訴攝影師，什麼都不看就對了——這樣比較簡單，『**你得在這條線後到奶油麵包後面**』就很難懂。所以，演員不會受限，攝影機的移動也不會受限。只等蘿拉說，『好，我要脫衣服了。』她很有勇氣，這場戲就靠她完成。她知道鏡頭在哪裡，所以她知道攝影機的位置，我們也知道怎麼避開敏感部位。拍完第一次，我們就知道怎麼拍了，因為該遮住的都遮好了。感覺天衣無縫，場景的重心也不是裸露，而是更重要的戲劇效果。」

結果，英國媒體當然比演員和製作小組更激動、更惱怒。「BBC因播出猥褻的色情鏡頭而遭到狠批」，某份報紙的標題擲地有聲，「《新世紀福爾摩斯》在晚上九點前出現裸露鏡頭的案件」。

「夏洛克・福爾摩斯本人也解不出來的**謎題**——BBC怎麼會覺得這些鏡頭適合**闔家觀賞**？」

根據報導，推特上有三個人抱怨裸露鏡頭，BBC又忙著澄清，催促哈慈伍德製作公司好好反省……「最有趣的是，」蘇・維裘指出，「報紙把他們聲稱遭到觀眾抱怨的照片都印出來了。我們當然每個畫面都好好檢查了一下，什麼也看不到。蘿拉的勇氣真令人欽佩，而且她美呆了。」

「她的行業有很多種說法」

「**我**們正在討論要找誰演艾琳・阿德勒，」蘇說，「我們沒聽過蘿拉的名字，但她的經紀人要她來試鏡，我們就把劇本寄過去了。她拍了錄影帶給我們，我們看完後提了幾點意見，然後她親自過來試鏡。」

「我剛拍完另一部BBC影集，」蘿拉回憶，「搭上回洛杉磯的飛機，因為我住在那裡。我在飛機上讀《新世紀福爾摩斯》的劇本，心想，『快讓這飛機掉頭，我要回去試鏡！』回到家，我立刻錄了兩三個場景，寄給他們。哈慈伍德的回應很親切，『你能不能搭飛機過來跟我們見面呢？』我才剛搭了十個半小時的飛機，雖然我很想立刻回倫敦去，可是對我來說沒好處。我跟選角凱特・羅德絲・詹姆斯說了，她說馬克、史提芬和蘇有些事情要對

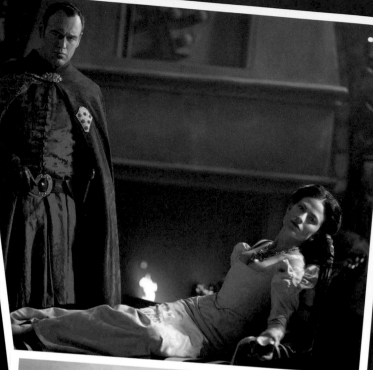

蘿拉・普沃，1980年9月1日生於艾塞克斯的濱海紹森德

精選電影作品

2014	《明日邊界》凱倫・洛德
2011	《心碎的語言》紫羅蘭
2010	《遺產》戴安・蕭

精選電視作品

2014	《佛萊明》安・歐尼爾
2013–2014	《達文西的惡魔》克芮絲・歐西尼
2013	《皮囊》維多利亞
2012–2014	《新世紀福爾摩斯》艾琳・阿德勒
2012	《升溫》安妮特
2011	《英國特警隊》艾倫・華茲
2010–2012	《噬血真愛》克勞汀・柯蘭
2010	《特殊關係》實習生
2009	《羅賓漢》伊莎貝拉

精選舞台劇作品

2014	《吉普賽人》
2012	《凡尼亞舅舅》
2008	《大遊行丘》
2006	《過去五年》

我說。我說，『我能不能厚臉皮一點，請你把注意事項給我——我的時間比你們晚八小時，我可以重拍影帶。然後，如果我還有希望，請你們通知我，我明天一起床就搭飛機回去。』第二天早上七點，我接到電話，要我回英國。所以不到七十二小時，我就踏上歸途直奔倫敦、班奈迪克、史提芬、蘇、每個人，突然成真了。我跟班奈迪克開會，讀了幾個場景，很合得來。第二天早上，我聽說我被選中了，下個星期一就要正式讀劇本。我記得那時候

馬丁剛拿了英國電影電視藝術學院獎，影集得到艾美獎提名，大家對《新世紀福爾摩斯》都充滿信心和熱情，而且很有感染力。我走進去的時候，就知道接下來的五個星期絕對畢生難忘。

成員數名：蘿拉·普沃與史提芬·莫法特和馬克·加蒂斯一起出席英國電影電視藝術學院獎頒獎典禮。

　　「扮演艾琳・阿德勒的挑戰在於要了解她的行事因由。她不光是控制狂、自私自利、非常自戀。其實她有點不正常，有點迷失，有時候也很容易受傷。所以我覺得很好玩，可以決定什麼時候讓那好強權威的面具滑下來。夏洛克和艾琳說的話永遠讓人猜不透，因為他們兩個都不肯誠實，害怕一誠實就露出了弱點。我邀他來

晚餐，牽起他的手，他卻在測我的脈搏──在那樣的親密時刻，卻無法辨明是誠懇，還是開玩笑、逗弄或操控。他解開密碼的時候，或許是兩人對彼此最坦承的一刻，她卻馬上恢復成原來的模樣，說她只是在玩遊戲……

　　「在夏洛克的生命中，每名女性顯然都有特定的目的，但她們的共通點則是

都很愛他。比方說茉莉、哈德森太太、艾琳・阿德勒──她們都迷上了這個嚴重受損的不正常男人，全心包容他。」

《新世紀福爾摩斯》第二季　　　　　　　　情逢敵手

52　內景：白金漢宮──大廳──晚上　　　　　52

夏洛克
一點也不難推論出來。誰的照片？

侍衛官
對我的雇主來說很重要的人。

夏洛克
家人？朋友？遠親？

侍衛官
現在我們寧可不要說得那麼具體。

夏洛克
匿名客戶、匿名受害人──要不要我矇上眼睛去調查？

約翰
你們什麼都不能說嗎？

麥考夫
只能說，是一個年輕人。（遲疑）一名年輕女性。

《新世紀福爾摩斯》第二季　　　　　　　　情逢敵手

夏洛克
……約翰，或許你該把杯子放回盤子上。

約翰把杯子舉在半空中不動，現在小心翼翼地放下。

侍衛官
我們認為，如果這些照片公開，整個國家就要天翻地覆了。福爾摩斯先生，你可以幫我們嗎？

夏洛克
怎麼幫？

《新世紀福爾摩斯》第二季　　　　　　　　情逢敵手
　　　　　　　　　　　　　　　　　　　　66

66　內景：艾琳的臥房──白天
凱特
你要穿哪一件？

艾琳・阿德勒
戰袍。

凱特
算他走運。

門鈴響起。

凱特
是他嗎？

艾琳・阿德勒
應該是。

凱特
按門鈴？他以為我們就會開門嗎？

艾琳・阿德勒
他一定覺得能說服我們開門。去看看他用什麼理由吧。

出自《波宮秘史》
作者：亞瑟・柯南・道爾爵士

「簡單說：五年前，我去華沙待了一陣子，結識了一位知名女探冒險家，艾琳・阿德勒。想必你也聽過這個名字吧。」

[……]「我看看！」福爾摩斯說，「嗯！1858年，生於紐澤西。女低音——嗯！史卡拉歌劇院[3]，嗯！華沙帝國歌劇院的首席女歌手——讚！從歌劇舞台退休——哈！住在倫敦——想當然爾！據我所知，陛下跟這位年輕女性有所糾纏，寫給她一些有失身分的信件，現在想把這些信拿回來。」

「確是如此。但怎麼——」

「兩人私下結婚了嗎？」

「沒有。」

「沒有法律文件或證書嗎？」

「沒有。」

「那我就不懂陛下的意思了。如果這位年輕女性拿信出來勒索他或另有目的，怎麼證明信是真的？」

「筆跡是我的。」

注3：米蘭的知名歌劇院。

「噗，噗！偽造的。」

「我私人的信箋。」

「偷來的。」

「我的私人銘章。」

「仿造的。」

「我的相片。」

「買來的。」

「我們兩人都在相片裡。」

「天啊！那可糟了！陛下確實犯下不檢的行為。」

「我瘋了——失去理智。」

「你嚴重危害自己的聲譽。」

「我那時只是王儲。我年紀太輕。我現在才三十歲。」

「一定要找回來。」

「我們試過，失敗了。」

「陛下一定要付款。一定要買回來。」

「她不會賣。」

出自《情逢敵手》
作者：史提芬・莫法特

侍衛官
我的雇主有……問題。

麥考夫
有件事曝光了，很棘手，而且很有可能變成犯罪事件——在最需要幫助的時候，親愛的弟弟，有人提起你的名字。[……]

他從公事包裡已經取出了一個信封，現在從裡面抽出照片，遞給夏洛克。

麥考夫
你知道這個女人是誰嗎？

照片是一個女人的大頭照，豔麗無雙。[……]

夏洛克
不知道。[……]她是誰？[……]

麥考夫
艾琳・阿德勒。在她那一行外號The Woman。

約翰
她那一行？

麥考夫
她的行業有很多種說法——她喜歡SM女王的稱號。[……]可以說，她提供娛樂性的斥責給喜歡這調調的人，顧客也願意付費享受。

[……]鏡頭移到夏洛克臉上。他皺皺眉，面帶嫌惡，把床單擺在桌上。

夏洛克
我假設這個姓阿德勒的女人握有那些猥褻照片。

侍衛官
福爾摩斯先生，你的反應很快。

夏洛克
一點也不難推論出來。誰的照片？

侍衛官
對我的雇主來說很重要的人。[……]

夏洛克
有幾張照片？

侍衛官
顯然為數不少。

夏洛克
是阿德勒小姐跟這位年輕女士的合照嗎？

麥考夫
是，沒錯。

夏洛克
我猜猥褻的情境也有好幾種。

麥考夫
聽說，可以用五花八門來形容。

一片寂靜。他們默默吸收資訊。[……]

侍衛官
我們認為，如果這些照片公開，整個國家就要天翻地覆了。福爾摩斯先生，你可以幫我們嗎？

夏洛克
怎麼幫？

侍衛官
你願意接這個案子嗎？

夏洛克
什麼案子？付錢給她吧。馬上付，全額付清。正如阿德勒小姐特別強調——時候到了，就要認輸。

「琥珀小姐眼淚奪眶而出，衝出了房間」

「**他**」們把艾琳·阿德勒寫進劇本的時候，媒體一直在吵要不要把她塑造成她那個樣子——該不該翹個屁股什麼的。我對那些話題都沒有興趣，」《新世紀福爾摩斯》中飾演茉莉·琥珀的露易絲·布瑞莉笑著說，「我覺得很有趣的是，The Woman和劇裡另一個女人之間的對比。蘿拉是個大美女，在《新世紀福爾摩斯》裡，她非常迷人。艾琳·阿德勒簡直就是男性心目中的女神：一抹紅唇、無瑕的皮膚、美麗對稱的五官、漂亮的貓眼……而小茉莉呢，跟老鼠一樣。她是你的好朋友，跟你一起癱在沙發上看《新世紀福爾摩斯》。她很普通，不是很棒嗎！

「我覺得茉莉一開始只是個好玩的小轉折。那時候我不知道他們本來只讓她出現在第一集。結果班奈迪克跟我在螢幕上的效果還不錯，茉莉頗能引起觀眾共鳴，所以他們決定她要留下來。我不覺得他們想為《新世紀福爾摩斯》創造新的固定角色，但個性愈來愈鮮明。所以一集一集過去，你可以為茉莉的成長畫條線，她在第二季裡也變得很重要。感覺她跟著影集一起成長。」

蘇·維裘證實她的說法。「茉莉在第一集上場，本來只為了開唇膏的玩笑，沒有計畫讓她留下來。但我們很喜歡露易絲·布瑞莉跟她的表演，史提芬和馬克也很喜歡寫她的戲份。所以她變成第一個不在原創故事裡的固定角色。

「她跟夏洛克之間的關係非常重要。他信任她，她也費了一番心力去了解他。大

福爾摩斯對福爾摩斯

出自《布魯斯—帕廷頓計畫》
作者：亞瑟・柯南・道爾爵士

「我必須謝謝你，」福爾摩斯說，「讓我注意到這件案子，確實能展現出有趣的特色。那時候我觀察到報紙的評論，但梵諦岡雕玉[4]的小問題正讓我忙碌不堪，因為答應了教宗的請求，我非常焦慮，英國有幾件有趣的案子我就沒跟上。你說，這篇文章涵蓋了所有公開的事實？」

出自《情逢敵手》
作者：史提芬・莫法特

——夏洛克，皺著眉頭，靈光一閃，想到了——伸手去開保險箱的門——
夏洛克
梵諦岡雕玉！

鏡頭轉到約翰身上，聽到那幾個字，也知道意思——怎麼了？

出自《希臘語譯員》
作者：亞瑟・柯南・道爾爵

「……多年來，我一直是倫敦的首席希臘語譯員，各大飯店都知道我的名字。」

出自《情逢敵手》
作者：史提芬・莫法特

約翰在電腦上打字，夏洛克氣嘟嘟地從他身後偷看。

夏洛克
「宅男譯員」，什麼東西？

家一看就知道她愛死他了，不過她在三季中能拋開過去。她知道他們最後不會在一起，但她放下他後，卻找了一個跟夏洛克幾乎一模一樣的男友。她現在變成一個很棒的角色，在第三季裡面更閃閃發光。」

露易絲覺得茉莉讓觀眾看見夏洛克原本不為人知的一面。「第二季的重心在夏洛克的人性上——到了第二季結尾，他的人性更加鮮明，在這段旅程上，茉莉扮演很重要的角色。我們第一次聽到他說『對不起』，就是對著茉莉，在這一幕，馬丁・費里曼的反應慢了一拍，演得很好。就像觀眾覺得約翰・華生代表自己，茉莉也是觀眾的代表。我覺得透過她，你們可以更了解夏洛克。」

注4：Vatican Cameos，出現在《巴斯克維爾的獵犬》裡，是道爾隨口提到的案件名稱，但相關作品並不存在。夏洛克喊這兩個字就是給約翰打暗號，提示接下來的行動。

夏洛克

……她今晚要跟他見面，從她的**化妝**跟**衣著**就能看出來。她顯然想彌補自己嘴巴跟胸部的尺寸——

他邊說邊拿起包裹，一看之下——

——**僵住**了，這輩子從沒這麼**尷尬**過。禮物的對象是夏洛克。令人難堪的沉寂。大家迴避彼此的目光——因為大家都看到，**火車要出軌**了。

最後：鏡頭轉到茉莉身上——很痛苦，**泫然欲泣**。

Dearest Sherlock
Love Molly x x x

茉莉

你總愛說**很難聽**的話。每次都這樣，只會**毒舌**，每次，每次都這樣……

火車出軌愈發嚴重。大家連看都不敢看夏洛克一眼。

鏡頭轉到夏洛克身上：就連他——或許是有生以來第一次——也**明白**了。他看看大家——沒人幫忙——正想轉身離開……但不行。**不能這麼遜**！他努力鼓起勇氣，但……

夏洛克

對不起。**請你原諒我**。

約翰、哈德森太太、雷斯垂德——瞠目結舌。什麼？第一次聽到。什麼？？

露易絲・布瑞莉，1979年3月27日生於北安普敦郡的波澤特

精選電影作品

2013	《美味不孤單》	史黛拉
2011	《金盞花大酒店》	髮型師
2010	《魯賓斯一家團圓》	蜜莉・魯賓斯

精選電影作品

2014	《闖膛街》	艾蜜莉亞・弗萊恩醫生
2013	《布朗神父》	伊蓮諾・奈特
2012	《狄更斯特別節目》	
	耐麗・特蘭特／史古基／小提姆	
2011	《法網遊龍：英國》	瓊安・維克利
2010–2014	《新世紀福爾摩斯》	茉莉・琥珀
2008	《巴比倫飯店》	克羅伊・麥考特
2007	《綠色》	愛比
2006	《馬約犯罪現場》	
	哈瑞特・泰特警官，外號「風衣夾克」	
2005	《英格蘭後宮》	蘇西
	《荒涼山莊》	茱蒂・史謨伍德
2002–2004	《急診室》	羅珊・柏德

精選電影作品

2014	《茱莉小姐》
2012	《特洛伊婦女》
	《生日》
2011	《欽差大臣》
2008	《凡尼亞舅舅》
2007	《小奈爾》
2006	《散場過後》
2005	《阿卡迪亞》
2001	《與蘇珊娜一同滑落》

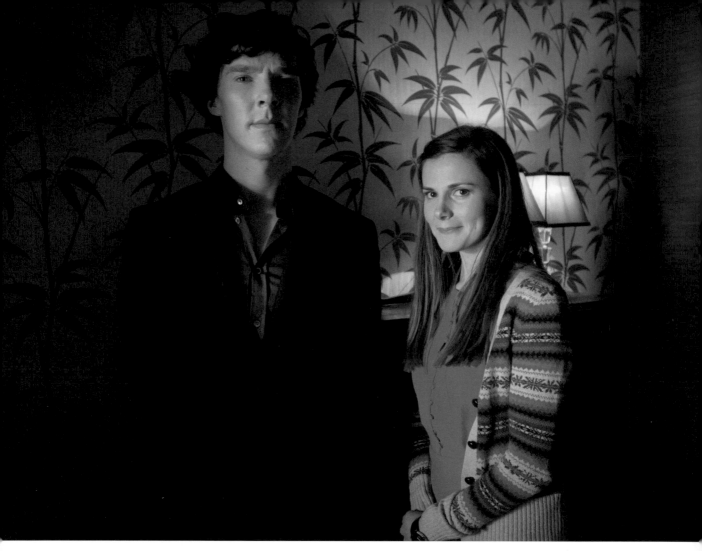

　　「不完全算是殘酷喜劇，」露易絲繼續說，「儘管有點殘酷。我在《粉紅色研究》裡負責訴說平凡女孩愛上他、但不知如何表達的故事。她不知道怎麼變成能引起他反應的女人。她用自己卑微的方法，塗了唇膏，問他要不要去喝咖啡。我懂這一幕為什麼能讓人會心一笑，因為如果你覺得要冒很大的風險，要邀人出去就變得很困難。

　　「班奈迪克的天分太誇張了，能演得像機器，也能表現出人性。我第一次看他演夏洛克，則是在試播集讀劇本的時候。

他跟馬丁坐在主位，就這麼讀了起來，沒有故作姿態。然後氣氛立刻變了，因為他們兩人的化學作用──大家都瞪大了眼睛，真的很不一樣。跟班奈迪克合作非常棒，有好多場戲就我們兩個人，我很喜歡那種親密合作的感覺。他每拍一次就試一種不同的方法，很大膽。有自信的演員才會這樣──沒自信的演員演來演去都一樣，或許只會稍做調整，因為他們很怕最後剪出來的結果不好。班奈迪克可以每次都有變化，剪接的結果也非常好。」

「哈德森太太離開貝克街？英格蘭就完了」

「**在**」原創故事裡，福爾摩斯跟華生醫生有個管家，也是他們的房東，會送馬芬給他們吃，進進出出，戲份不多，比較像被占了便宜的女僕，」史提芬・莫法特指出。「現在沒有這種人了，所以在《新世紀福爾摩斯》裡，他們有個房東，但是——為了符合原著精神——他們把她當成管家。每天都期待她送上食物，照顧他們的起居。她真的很有母性，但偶爾仍喜歡挑明了她不是管家，他們住的房子是她的財產。」

哈德森太太的聲音突然從廚房裡傳出來。

哈德森太太
太**丟臉**了，要你的寶貝弟弟去冒險。麥考夫・福爾摩斯，畢竟**家人**才會陪我們一輩子！

麥考夫
噢，**閉嘴**啦，哈德森太太！

夏洛克　　　約翰
（震怒）　　（震怒）
麥考夫！　　喂！

兩人對他怒目而視，麥考夫發覺他**做了不該做的事情**。

麥考夫
（對哈德森太太說）
抱歉。

哈德森太太
謝謝你！

夏洛克
不過，還是請你**閉嘴**吧。

「她是有史以來最囉嗦的哈德森太太，」蘇說，「她知道自己的想法，她不接受沒禮貌的行為……夏洛克跟約翰當然很看重她。在《情逢敵手》裡，他們討論要讓她搬出221B號，夏洛克完全無法接受。

優娜・斯塔布斯，1937年5月1日生於赫福郡的韋林花園市

精選電影作品

2007	《天使》	道森小姐
1969	《生死不渝》	瑞塔
1967	《百分之十先生》	朵洛西亞小姐
1965	《麗莎的三頂帽子》	芙蘿拉
1964	《美好人生》	芭芭拉
	《船夫》	伴娘
1963	《暑假》	珊蒂

精選電視作品

2013	《解經七律文件》	錢伯斯小姐
	《小椋鳥》	莫莉
	《升溫》	辛西亞
2012	《國家劇院現場實錄》	亞歷山大太太
2011	《荒涼百寶店》	好拼寫姑媽
2010–2014	《新世紀福爾摩斯》	哈德森太太
2009	《心靈手巧》	葛蘭莎
	《度假笑傳》	戴安娜・威頓
2007–2009	《迷霧：牧羊犬的故事》	芬恩
2006	《瑪波小姐探案：死亡不長眠》	伊迪絲・帕哲
	《東區人》	卡洛琳・畢夏

2005	《凱瑟琳・塔特秀》	卡蘿安及烏蘇拉
2004	《追尋真善美》	凱絲・慕根
2003	《土生土長》	喬伊
2000	《急診室》	瓊安・班維爾
1998–2000	《最遜女巫》	蝙蝠小姐
1998	《殺機四伏》	賽琳娜・珍寧絲
1996	《機翼：傳承》	費
	《三角波》	吉莉・匹君
1995–1997	《心跳》	安西亞・考利
1995	《虛有其表》	慕迪太太
1989	《棘手事業》	布里茲太太
	《金龜車跑得快》	普拉格太太
1987–1989	《地下的華澤爾・古米治》	莎莉大嬸
1985–1986	《禍福與共》	瑞塔
1985	《快樂家庭》	女修道院院長
1981	《生死不渝……》	瑞塔
1979–1981	《華澤爾・古米治》	莎莉大嬸
1979	《非常大酒店》	愛莉絲
1971	《福爾摩斯的對手》	凱蒂・哈里斯
1966–1974	《生死不渝》	瑞塔
1960	《根尼史雷德的奇異世界》	公園裡的女孩

精選舞台劇影作品

2012	《愛彌兒與偵探》
	《深夜小狗神祕習題》
2005	《社群的中堅》
2004	《唐・卡洛》
2001	《明星特質》
1986	《卡通的祕密生活》
1977	《噢，波特先生》
1972	《膽小鬼》

一點都不行。他們非常護著她，她現在也是很重要的角色。」

蘿拉·普沃很欽佩優娜·斯塔布斯的表現。「有幾次，夏洛克對哈德森太太很無禮，就像對待陌生人一樣，你可以看到她有多傷心，因為她很在乎夏洛克。她每次打開冰箱，都不知道會看到什麼鬼，她也能坦然接受『夏洛克就是這樣』，我很喜歡這個橋段的笑點。她的角色讓我們喜歡上一個一點都不可愛的人。哈德森太太和夏洛克之間的**親子**關係真的很棒。」

夏洛克走向哈德森太太。溫柔地撩起她的衣袖──手臂上留下了**疤痕**。被**緊抓**的地方則有指痕。他的指頭移到她襯衫上撕裂的地方──很溫柔。她被暴力對待──現在還瑟瑟**發抖**。

尼爾森
我問過她了──她似乎什麼都不知道。不過福爾摩斯先生，你知道我要什麼，對不對？

夏洛克眼神凌厲，瞪著尼爾森──目光有如**冰冷的藍光雷射**。

夏洛克
我應該知道。

鏡頭轉到尼爾森身上──文字浮出來繞著他轉。「頸動脈」。「肋骨」。「顱骨」。「肺」。「眼睛」。「喉嚨」。「頸動脈」。「動脈」出現在他身上好幾個地方。夏洛克·福爾摩斯，正在選定**目標**。

「你相信我是在度假嗎？」

「夏洛克覺得雷斯垂德是白痴，」史提芬宣稱，「但我們很快就會看到，雷斯垂德很聰明，也是很好的警察。他聰明到能知道有人比他更聰明。在原始的福爾摩斯故事裡有句話，華生觀察到平庸的人看不到比自己更高明的東西，有才能的人才能認出天才；雷斯垂德就有認出天才的才能，也願意忍受夏洛克的屈辱貶低，要他幫忙破案。碰到解不開的罪案，他夠聰明，知道超越了自己的等級，少有人能這麼聰明。」

「雷斯垂德是很好的警察，」蘇·維裘說。即使沒有夏洛克，他也是很好的警察。就某種程度而言，他也看顧夏洛克。他碰到麻煩，一定會去找夏洛克，但夏洛克碰到麻煩，他也一定會出現。他懂夏洛克。魯伯特·格雷夫斯讓雷斯垂德這個角色活起來。在《情逢敵手》中，夏洛克告訴他他老婆仍在跟體育老師幽會，魯伯特在雷斯垂德臉上表現出種種情緒。你看著他發覺自己以為沒事了，她卻還沒切斷外遇——他的演技完全到位。

馬克表示同意。「以警察是笨蛋為主題，可以延伸出不少情節，我們真的要拋棄這個想法——在以前的電影裡，雷斯垂德探長簡直沒腦袋！我們的重點是，雷斯垂德是蘇格蘭警場最好的警察，但他不是福爾摩斯。在原著裡，雷斯垂德常說一句話，意思是『福爾摩斯先生，還好你站在天使那一邊……』」

魯伯特・格雷夫斯，1963年6月30日生於薩默塞特的濱海韋斯頓

得獎紀錄

外圈劇評人特殊成就獎《情迷》（1999）
最佳男主角《親密的關係》（蒙特婁世界電影節，1996）
最佳影片《忘記她是他》（蒙特婁世界電影節，1996）

精選電視作品

2014	《特克斯和凱科斯群島／永不屈服》
	史特林・羅傑斯
	《白王后》史坦利爵士
	《國家祕密》菲力克斯・達雷爾
2012	《神祕博士》瑞德
2011	《天堂島疑雲》詹姆斯・拉凡德
	《重案組女警》尼克・沙維奇
	《敏感事件》馬克・布雷瑞克
2010-2014	《新世紀福爾摩斯》雷斯垂德
2010	《懸案神探》亞德利安・勒溫
	《單身老爸》史都華
	《法網遊龍：英國》約翰・史密斯
	《路易斯探長》艾列克・皮克曼
	《沃蘭德探長》阿爾弗雷德・哈德柏格
2009-2011	《加達律師》亞瑟・希爾爵士
2009	《瑪波小姐探案：黑麥滿口袋》蘭斯・佛特斯裘
2008	《上帝之審判》莫迪凱
	《午夜惡魔》丹尼爾・卡斯格雷夫
	《靈幻奇緣》約翰・加瑞特中校
	《新超時空警探》丹尼・摩爾
2007	《超完美告別》羅伯特
2005	《可恥的浪費》莎士比亞
	《英國特警隊》威廉・山普森
2003	《查理二世：權力與激情》
	白金漢公爵，喬治・維利爾斯
	《福賽斯世家：出租》年輕的喬里恩・福賽斯
2002	《福賽斯世家》年輕的喬里恩・福賽斯
2000	《像你這樣的女孩》派崔克・史丹迪士
1996	《荒野莊園的房客》亞瑟・杭丁頓
1994	《開火》大衛・馬丁
1987	《戰情起伏》賽門・波德史東

精選電影作品

2012	《女飛人》大衛・鄧波
2010	《鐵娘IN工廠》雷克西
2009	《黑金法網》雷克西
2007	《等候室》喬治
	《V怪客》多明尼克
2002	《巔峰殺戮》傑佛瑞
2000	《狂愛迷情》喬瑟夫・李斯
1999	《埃及豔后》屋大維
1996	《忘記她是他》保羅・普倫蒂斯
1996	《親密的關係》哈洛德・加皮
1996	《清白之眠》亞倫・泰瑞
1991	《天使裏足之處》菲利浦・黑瑞頓
1988	《一掬塵土》約翰・比佛
1987	《墨利斯的情人》艾列克・史卡德
1985	《窗外有藍天》佛瑞迪・霍尼丘奇

精選舞台劇作品

2006	《死裡逃生》
2004	《默劇》
2003	《不要緊的女人》
2002	《象人》
2001	《直言不諱》
2000	《看門人》
1999	《情迷》
1998	《冰人來了》

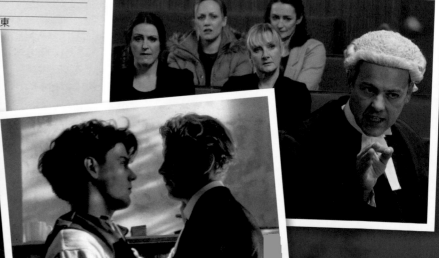

新的一集,新外景地。製作小組在倫敦的伊頓廣場拍攝艾琳·阿德勒住所的外觀(上圖);
倫敦的巴特西是《情逢敵手》的幾個景點(下圖)。

白金漢宮的場景在倫敦金匠大廈的起居室（左上）；麥考夫跟約翰在「快餐咖啡店」會面時，就在北高爾街的咖啡廳內拍攝（右上）；麥考夫的家（下圖）。

艾琳・阿德勒家的內景在紐波特拍攝。
道具之後又帶到威爾斯鄉間拍攝夏洛克跟艾琳討論登山客死因的場景。

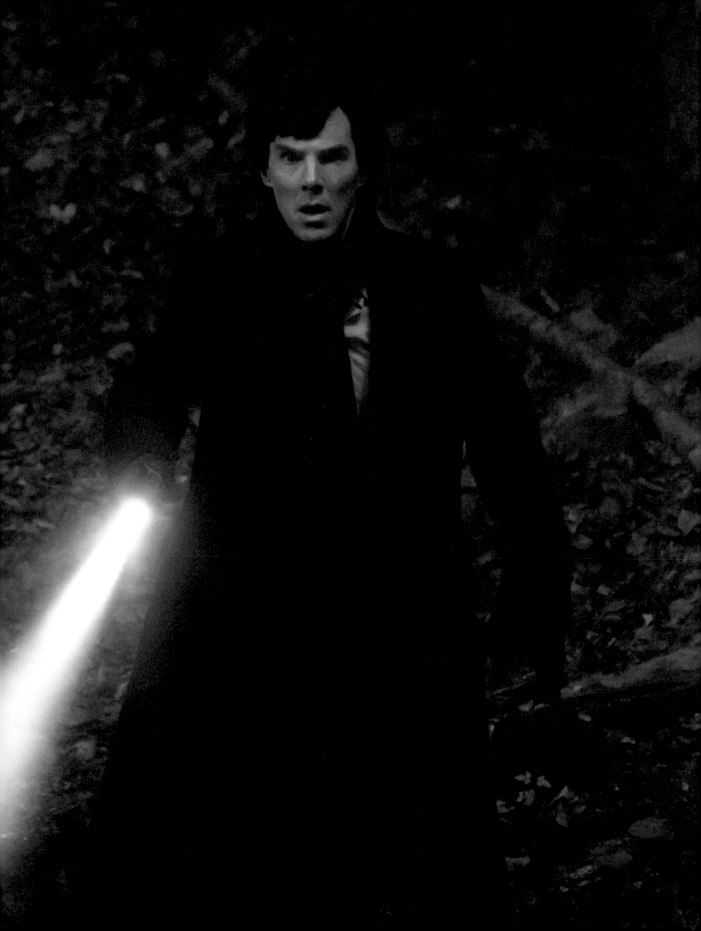

夏洛克
（突然勃然大怒）
我**沒有問題**！懂嗎？你要我**證明**嗎？要嗎？

他環顧四週，
神情狂亂。

夏洛克（繼續說話）
我們在找一條狗，對嗎？**大得要命**的狗！你的優秀理論！尋犬！太好了。很好。對！從哪裡開始？

他東看西看。有個男人（四十多歲，**邋裡邋遢**）身穿顏色鮮豔的毛衣，靜靜進食，同桌的女人（六十多歲）穿著**體面**。

夏洛克（繼續說話）
他們呢——文字從兩人身旁**迸發**出來：耶誕節。傷疤。衣著襤褸。高跟鞋。破損。前菜。甜點。婚戒。首飾。廉價。毛髮。及膝。

夏洛克（繼續說話）
——**感傷**的寡婦跟她兒子，**失業**的漁夫？
答對了。

《新世紀福爾摩斯》第二季　　　　　　　　　　　　　　地獄犬

22　**內景：巴斯克維爾──服務區走廊──白天**　　22

燈光微弱的長廊。濃烈的消毒水味。里昂斯出現，夏洛克跟約翰緊跟在後。

　　　　　　　約翰
　　　你們常出去嗎？我的意思是，常離開巴斯克維爾嗎？

　　　　　　　里昂斯
　　　不一定，長官。有點像在潛水艇上出任務。很少浮上水面呼吸。我們可以到餐廳放鬆一下，但也只能看《獅子王》，早就看膩了，你懂吧。

他們穿過一扇門。夏洛克透過門上嵌的圓形玻璃偷看裡面。

夏洛克的視角：玻璃水槽外站了另一個身穿白袍的科學家。他戴著外科口罩。那間房白得發亮。到處都是顯微鏡跟電腦螢幕。

數字形成金色的花紋，像電話線的形狀，把螢幕分成兩半。

我們跟夏洛克、約翰和里昂斯留在螢幕這邊。另一邊有個女人，我們只能看到她的背面，她拿起了電話。

《新世紀福爾摩斯》第二季　　　　　　　　　　　　　　地獄犬

42　**外景：巴斯克維爾──檢查站──晚上**　　42
里昂斯下士一身跑步裝備，跑回基地。他對著值勤的憲兵點點頭──
　　　　　　　憲兵

　　　長官晚安。

──刷了識別證。嗶！
要進入基地前，有個東西吸引了他的目光。遠遠的在沼澤那邊，光線一閃一閃。他皺皺眉，進了基地。

《新世紀福爾摩斯》第二季　　　　　　　　　　　　　　地獄犬

34　**外景：格林朋村──亨利家──晚上**　　34
夏洛克和約翰穿過一條林蔭大道，來到亨利家。

　　　　　　　夏洛克
　　　（褲袋裡塞了《賽馬郵報》）
　　　你看到了嗎？威脅說要打賭，那種人就會告訴你消息。如果我提議給他一千鎊，他才不會告訴我們這麼多！

沒想到亨利家這麼壯觀。古老破舊的溫室搭上非常現代的擴建（玻璃拉門、保全燈）。他們穿過野草蔓生的破敗溫室，來到前門。夏洛克按了門鈴，對約翰伸出手。

　　　　　　　約翰
　　　不行，我要留著。

　　　　　　　夏洛克
　　　不能留著，又不是真的打賭。

　　　　　　　約翰
　　　你欠我的。

　　　　　　　夏洛克
　　　有嗎？

　　　　　　　約翰
　　　有啊。

門開了，亨利在門框中間。

　　　　　　　亨利
　　　嗨，請進，進來吧。

他們進了門──

出自《巴斯克維爾的獵犬》
作者：亞瑟・柯南・道爾爵士

「……巴利摩在審訊時提出不實的陳述。他說屍體旁邊的地上沒有痕跡。他什麼也沒看到。但我看到了——有點遠，看起來才印下不久，很清楚。」

「腳印？」

「腳印。」

「男人的，還是女人的？」

莫提摩醫生看了我們一眼，神情古怪，回答問題時，壓低了嗓門，細聲低語：

「福爾摩斯先生，是頭巨犬的足印！」

我承認，聽到這句話，我渾身震顫了一下。醫生的聲音帶著激動，表示他的話也把自己嚇到了。

福爾摩斯很興奮，往前靠過去，眼中閃爍著嚴厲而一本正經的光芒，代表他很有興趣。

「你看到了？」

「就跟我看到你一樣清楚。」

「你什麼也沒說？」

「說了有什麼用？」

「是什麼樣子？為什麼別人都沒看到？」

「標記離屍體大約二十碼，沒有人覺得異常。要是我沒聽過傳說，我也不會注意到。」

「沼地上有很多牧羊犬嗎？」

「當然有，但這不是牧羊犬的足跡。」

「你說那條狗很大？」

「碩大無匹。」

出自《地獄犬》
作者：馬克・加蒂斯

> 亨利
> 那腳印該怎麼說？

> 約翰
> 等等，我不是那個意思——

> 夏洛克
> 應該是掌印吧，什麼都有可能——所以也是無中生有。
> 我跟你一起去德文郡——請你喝下午茶吧。

又開始往外走。

> 亨利
> 福爾摩斯先生……那是一頭巨犬的足印！

鏡頭在夏洛克的後腦勺上，他突然停下腳步。慢慢轉身。看著亨利，他有興趣了。

> 夏洛克
> 再說一次。

> 亨利
> 我看到掌印——很大，很——

> 夏洛克
> 不對，不對。你剛才說的話。
> 再說一次，要跟剛才一模一樣。

鏡頭在亨利臉上。一臉疑惑，有點侷促不安。跟同樣困惑的約翰交換了個眼色，後者點點頭。就聽他的話吧。

> 亨利
> 福爾摩斯先生……那是一頭巨犬的足印。

鏡頭到夏洛克身上：雙眼發光，心裡開始盤算。

> 夏洛克
> ……這個案子我接了。

「那其實是夏洛克破題的方法，」馬克繼續說，「他不可能親眼目睹，卻**真的**看到了，要怎麼解釋呢？我們不能讓夏洛克就這麼上場，他太聰明了，一出來故事就完了。」

「我們必須改變故事的結構，」史提芬·莫法特表示贊同。「在道爾的原著《巴斯克維爾的獵犬》裡，福爾摩斯一直到故事的終了，才出現在達特穆爾。可以看得出道爾為什麼要讓他在台下等這麼久：他一上場，就不好玩了。『你看到的不是幽靈狗，而是一個男人帶著一條狗。』我們改編後，他一現身就提高風險，因為理性大師看到了幽靈狗，也真的嚇到了。什麼都有可能。」

「書裡說，」馬丁·費里曼指出，「華生離開倫敦，前往達特穆爾，他發現自己一直都是一個人。我們的版本裡兩個人都在。夏洛克跟約翰同甘共苦，差點被嚇掉半條命。」

獵犬對地獄犬

◆ 在原著小說中，亨利·巴斯克維爾爵士疑似受害人。羅素·托維飾演現代版的亨利·奈特，失去了爵士的稱謂，卻保留了相同意思的姓氏（原文中為騎士或爵士之意）。

◆ 在福爾摩斯的名言中，最出名的就是「排除了一切不可能的因素之後，剩下來的東西再怎麼不可思議，必然就是真相」。原本出自小說《四簽名》，現在稍做改動後納入了《地獄犬》。

◆ 在道爾的小說裡，巴利摩是巴斯克維爾大莊園的管家，華生抓到他用燈籠跟妻舅打暗號。他的妻舅亨利·謝爾頓入獄後從達特穆爾監獄脫逃。他也是個很大的幌子。

◆ 馬克·加蒂斯留下了在沼澤瞥見光線一閃一閃的橋段，最後揭露了光源，卻是好幾輛車子在黑暗中搖晃，還有人上氣不接下氣地說：「謝爾頓先生，你又來了！」謝爾頓先生在dogging，也就是俗稱的「車震」。「如果有所謂的超笑話，就是這個了！」馬克·加蒂斯說[1]。

注1：因為dogging源自狗（dog），也是本集的主題。

「我不知道晚上怎麼能睡
得著，你呢？」

 實說，」導演保羅・麥格根坦
承，「我們有點跳出舒適圈。
目前為止，只有這集的背景不是倫敦，讓
我覺得有點緊張。我也很興奮，因為這是
最經典的福爾摩斯故事，不過我真覺得壓
力很大。」

此外，《地獄犬》也是特效最多的
一集。「一般而言，」保羅說，「我不喜
歡仰賴別人，但在這集裡，我必須仰賴電
腦生成的圖像。要怎麼才能成功？首先，

把特效小組當上帝一樣敬畏！不過，也需
要反覆實驗，從錯誤中學習。拍電影的時
候，有更多時間預視[2]，先畫圖，把所有東
西概念化。但在這裡，很多主要場景基本
上都是空白鏡頭；所有的情節都在分鏡腳
本裡，但我們**其實**不知道看起來會是什麼
樣子。所以我們把這一集帶入一個比較不
熟悉的境地。並不是說成果不好，只是過
程很難。我還會做獵犬的惡夢。要用視覺
方法來呈現這個恐怖故事，真是艱鉅的任
務。」

注2：pre-visualise，視覺預覽，是電影拍攝流程的環節。

小心獵犬！！

禁止擅入

危險

管制區內的物質可能造成嚴重損害。
按《官方機密法令》，管制區嚴格禁止通行。

BEWARE
THE
HOUND!!

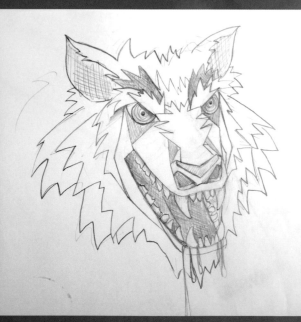

H.O.U.N.D.
Liberty, In

獵犬初始的構想：龐大、真實、兇猛、強健、比特犬的外型。拍攝階段一直遵循這個構想，然後建造模型。在剪接的時候，他們發現獵犬離演員太遠，感覺不出大小。
重新設計後改走科學怪人路線，切開再重組的實驗犬，有種超自然的惡魔優勢，強調牠碩大可怕的特質

利用在現場收集的資料以及在拍攝前產生山谷的光達[4]掃描，就可開始製作動畫。

動畫用來留存確切的幾何形狀，因為自然環境變化多端，在攝影棚內很難「靠肉眼」重現。

注4：LIDAR（Light Detection And Ranging），以高頻率發射雷射光速進行掃描，可在短時間內得到大量的點位資訊。

怪獸在Maya[5]中用自訂工具進行骨架設定，並用外掛程式來達到肌肉鼓起、收縮和抖動的效果。
自訂變形工具可以把獵犬剝皮稱重，給牠結實的外觀。

細部則在Mudbox[6]中繪製，顏色用Mari[7]創造——
可以讓獵犬具備高解析度、如相片般真實的皮膚質地。

注5：Autodesk的動畫編輯軟體。
注6：Autodesk的3D數位雕塑與數位繪製軟體。
注7：3D繪圖工具。

卡地夫附近大森林地質公園裡的三熊洞，
在戲裡是陰森恐怖的閻羅谷（上圖）；要求「真」獵犬裝死（下圖）。

勘景照，格拉摩根谷聖依拉略的灌木酒館內外，
這是戲裡的十字鑰匙餐廳（左上跟下圖），在拍攝時拍下的分景劇照（右上）。

梅瑟蒂德菲爾的戴納弗亞姆斯液體天然氣儲備基地,巴斯克維爾實驗室的外觀(上圖)。
內部在紐波特拍攝(下圖)。
「那張照片是一隻真的大老鼠,」馬克・加蒂斯說,「在《地獄犬》中拍攝實驗室連續鏡頭時用到的標本。」

巴利摩少校的辦公室（上圖）；亨利·奈特在格林朋村的家（左下）。
《地獄犬》開拍兩天後，馬丁·費里曼贏得英國電影電視藝術學院獎的最佳男配角（右下）。

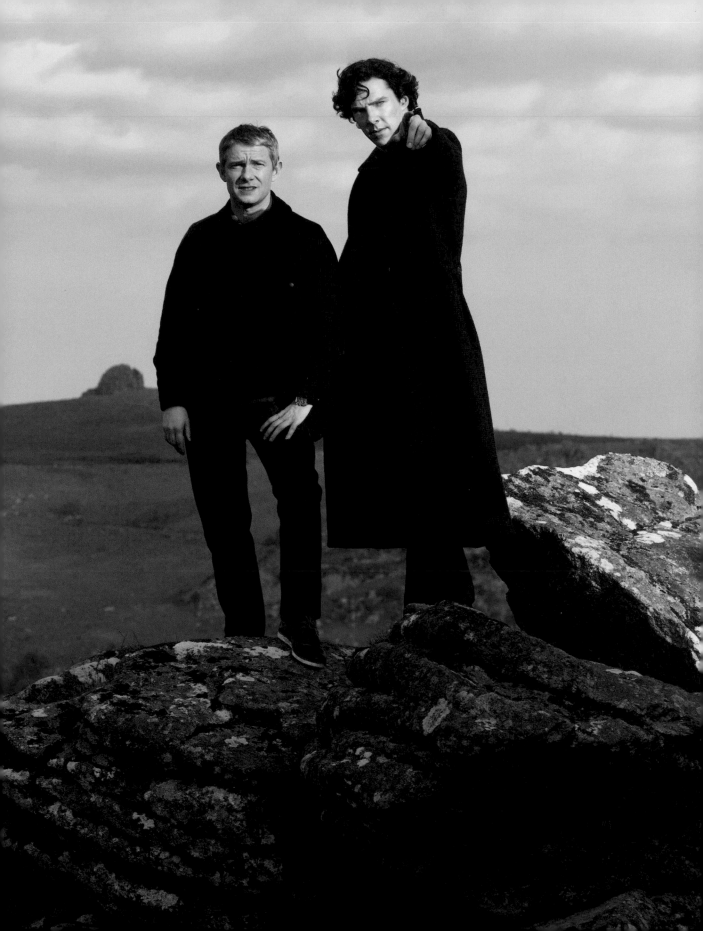

劇情高潮

衝突、音樂、踏上墜落之路……

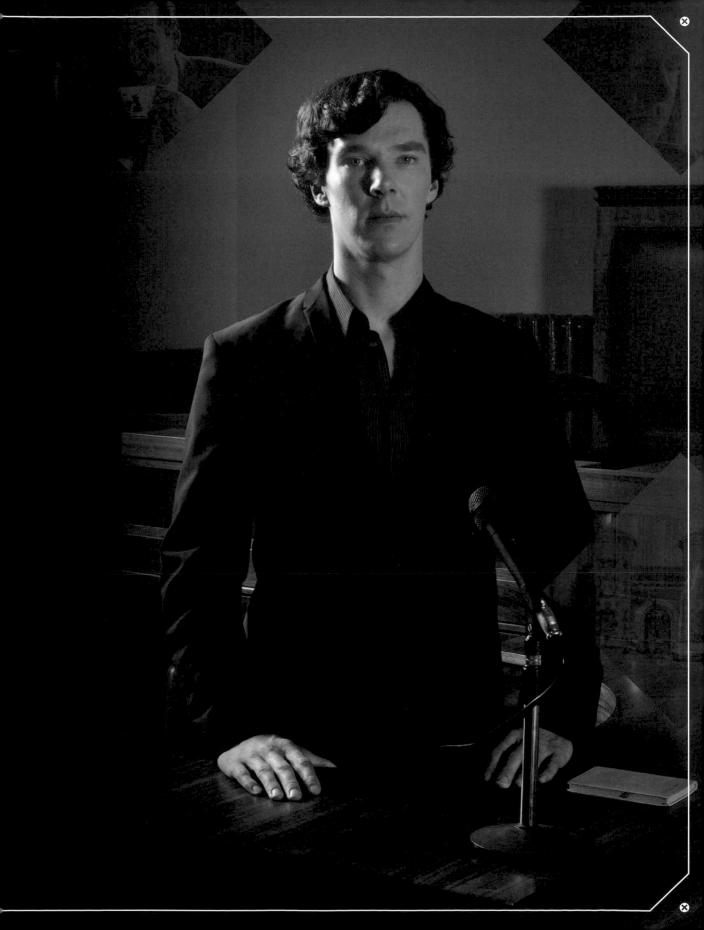

「我們已經派最優秀的人去調查了」

偵督察雷斯垂德或許認為夏洛克站在天使這一邊，但他的同事不完全抱持同樣的想法。在《新世紀福爾摩斯》一二季裡，雷斯垂德的手下對這位顧問偵探頗有疑慮，在《最終的問題》裡到達頂點，夏洛克的名聲一敗塗地。

「夏洛克對雷斯垂德一副頤指氣使的樣子，雷斯垂德的手下他更不看在眼裡，」馬克‧加蒂斯指出。「兩人結識數年，警方愈來愈討厭夏洛克，尤其是安德森和唐娜文。莎莉‧唐娜文更認為夏洛克本人就遊走在犯罪邊緣。」

「安德森覺得他的腦袋跟夏洛克‧福爾摩斯一樣好，」演員強納森‧艾瑞斯說，「太可笑了。他當然沒有夏洛克聰明。不過他也不是笨蛋；他的法醫技巧高超，夏洛克很尊重他的專業，隨著劇情演進，也愈發看重他。但他應該覺得很糗，看著夏洛克不甩鑑識科學，利用演繹法跳得比誰都快。簡直是種魔法，比安德森的做法厲害多了。從一開始，就看到夏洛克跟安德森同時出現在犯罪現場。在《粉紅色研究》中，鑑識小組收到撤離命令，好讓夏洛克大展神威——安德森覺得既尷尬又惱怒。他跟其他在犯罪現場的警官都穿了紙衣和橡膠套鞋，免得污染現場。夏洛克卻直接晃進來，到處留下塵土和細菌，沒有科學設備，卻能推論出受害人從哪裡來、要到哪裡去，還少了個行李箱……

「在第一季裡，我們看到夏洛克不斷羞辱安德森，令他無地自容，可是安德森卻認為自己才是夏洛克‧福爾摩斯。安德森對夏洛克的演繹躍進無動於衷，覺得他一定有毛病。到了第二季的結尾，安德森和唐娜文愈來愈懷疑他，所以把夏洛克逼到盡頭，他們也推了一把……」

> **安德森**
> （站在門口）到這裡就**結束**了。我們不知道他們接下來去哪裡。畢竟，什麼線索也沒有。
>
> **夏洛克**
> 是啊，安德森。什麼線索也沒有。除了他的**鞋子尺寸**、**身高**、**步伐**和走路的**速度**。

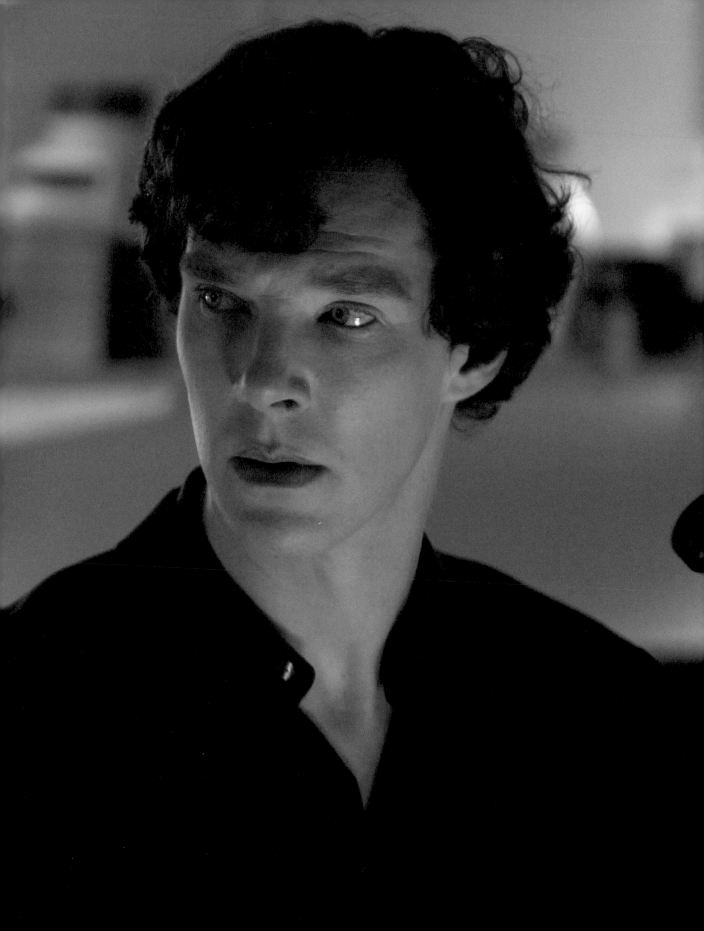

文內特・羅賓森，1981年生於約克郡里茲

精選電視作品

2014	《天堂島疑雲》蘿倫・康培斯
2013	《薇拉》柯妮・法蘭克斯
	《援助》珍妮
2010–2014	《新世紀福爾摩斯》巡佐莎莉・唐娜文
2009	《滑鐵盧大道》海倫・霍普威爾
	《希望之泉》喬西・波瑞特
2008	《激情》米娜

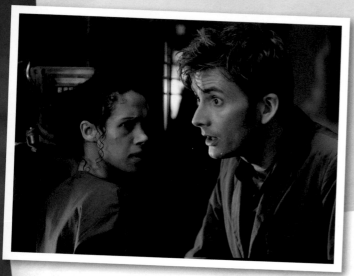

精選電視作品 (續)

2007	《神祕博士》艾比・勒那
	《醫生團體》凱蒂・瓦特斯
	《飛天大盜》蒂娜
	《派對動物》凱瑞
2004	《醫生團體》梅蘭妮
2005	《急診室》克絲蒂・伊凡斯
2004	《藍色謀殺》安德麗亞
	《墨菲定律》艾咪
2003	《床第之間》崔西・伊利斯
2000	《醫生團體》凱絲・畢克斯塔夫

精選電影作品

2011	《閃電奇蹟》漢娜
2006	《新娘向後跑》芝娜
2005	《天使薇拉卓克》牙買加女孩

精選舞台劇作品

2011	《哈姆雷特》
2011	《溫柔的汽油彈》
2009	《更黑暗的海岸線》
2008	《戰爭與和平》

強納森・艾瑞斯，生於1971年

精選電視作品

2014	《心戰》亞倫・蒙塔哥
2013	《白教堂血案》辦事員
2012	《窺男誌克》班・普倫德加斯特
	《皇家律師》連恩・金恩醫生
	《觀光客》伊恩
2011	《新花招》大衛・克勞利
2010–2014	《新世紀福爾摩斯》菲利浦・安德森
2010	《小屋》麥可法頓醫生
	《英國特警隊》阿茲斯・艾貝克
	《我欲為人》聞播報員
2009	《理想》瑞奇
2008	《沃蘭德探長》阿爾賓森
	《少年魔法師梅林》馬修
2008	《骨跡迷蹤》傑夫・格林伍德
	《鐵娘子柴契爾夫人：崛起》史丹利・索沃德
2007	《我的家庭》錢寧先生

精選電影作品

2013	《醉後末日》領隊
2010	《格列佛遊記》小人國的科學家
2009	《璀璨情詩》杭特先生
2008	《天衣無縫》波爾

精選舞台劇作品

2005	《推銷員之死》
1995	《名揚四海：音樂劇》

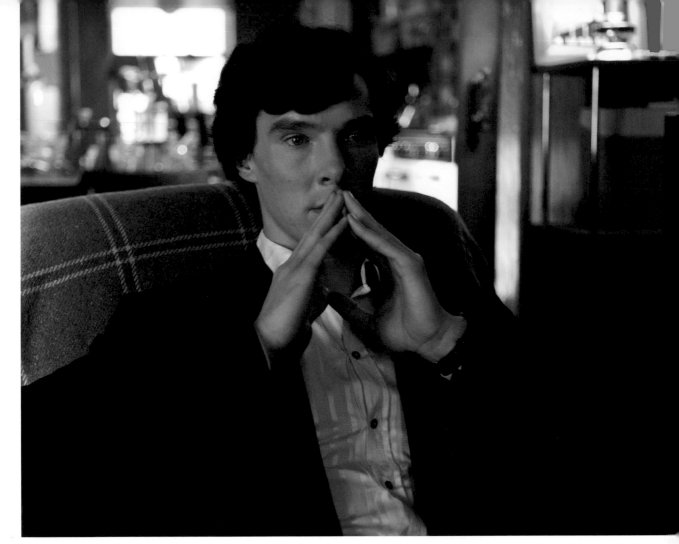

「來玩吧。塔丘。」

把夏洛克逼到走投無路的工作落在編劇史蒂夫‧湯普森身上，還有新導演托比‧海恩斯。托比第一次執導的影片是2003年的短片《尋找艾爾鮑里》，之後他拍了不少電視劇，例如《升溫》、《聖橡鎮少年》、《校園特務》、《霍爾比警探》、《英國特警隊：代號9》、《我欲為人》和《關鍵五日》。2009年，BBC威爾斯的《神祕博士》製作團隊邀他去執導史提芬‧莫法特寫的兩集完結篇，也是第十一任博士麥特‧史密斯頭一季主演的結局。托比後來又拍了2010年的耶誕特輯和2011年那一季的前兩集。

「2010年的耶誕節前，我正在收尾《神祕博士》的幾集，」托比回憶，「接到電話問我要不要拍一集《新世紀福爾摩斯》。一開始我不知道如何回應。想到自己能跟保羅‧麥格根同台較勁，我很興奮，又膽戰心驚。保羅拍的第一季就電視節目來說，真的是全壘打——太傑出了——所以我有點緊張，怕跟這位好萊塢導演一比就糗了。但是，不用馬上決定——隔年的四月吧——所以我前往澳洲度假，二月底的時候，我在那裡決定要接拍《新世紀福爾摩斯》。我小時候就很喜歡《神祕博士》，也希望能接

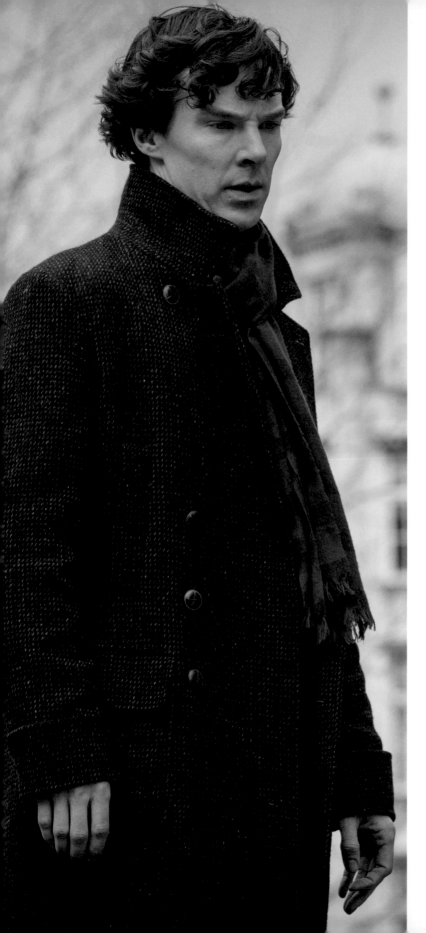

觸這個角色，長大後能當這部戲的導演真是太棒了。福爾摩斯則是另一個電視上的偶像，我從小也很迷他——我看過原著小說，也很喜歡電視上傑若米·布瑞特扮演的福爾摩斯，以及克萊夫·梅利森的廣播劇。我真的很愛這位純粹的英雄，從宇宙間神氣十足的神祕博士到地球上神氣十足的夏洛克·福爾摩斯，其實相去不遠。下定決心後，就很容易覺得志得意滿。

「然後我去舊金山參加漫畫書、科幻小說和電影的動漫博覽會WonderCon。我跟尼爾·蓋曼一起開座談會，廣告新一季的《神祕博士》。現場大約有三千人，有人問到接下來我要做什麼，我說我要拍個小影集，叫作《新世紀福爾摩斯》，大家都瘋了！看到他們的反應，我發覺這部戲真的不簡單。

「哈慈伍德製作公司一開始沒說清楚我會拍哪個故事，我真的很想拍《地獄犬》。因為《巴斯克維爾的獵犬》是最典型的福爾摩斯故事，字裡行間流露出可怖，我最愛恐怖故事。而且，拍過《神祕博士》後，我知道《地獄犬》很合我導戲的感覺。然後他們告訴我，我不會拍《地獄犬》，我要接手完結篇《最終的問題》，很簡單。

「另一個要素則是一集就是九十分鐘長的劇情片，我第一次拍這種電視節目，覺得很有吸引力。在四個星期內拍完一部電影，感覺好畏懼，讀過劇本初稿後，看到要投入的努力，更提心吊膽——第三幕很隨興寫進了汽車追逐戲，我好惶恐！預算和時間表還是電視的規格，同一條走廊要從每個可能的角度拍。劇本有一百一十二頁，通常一頁要一分鐘。但第一季的成

出自《最後一案》
作者：亞瑟・柯南・道爾爵士

「我覺得我可以大膽說，華生，我並沒有虛度光陰，」他指出，「如果我的生命在今夜就要終結，我也會平靜面對。我在這裡，便讓倫敦的空氣更加甜美。處理了一千多件案子後，我還沒發現我把能力發揮在錯誤的地方。最近，我比較想研究大自然提供的問題，而不想去管社會的虛假狀態應該負責的膚淺問題。華生，等我抓到或滅絕全歐洲最危險、最有能耐的罪犯，我的偵探生涯就圓滿了，你的回憶錄也可以來到尾聲。」

出自《最後一案》
作者：亞瑟・柯南・道爾爵士

「是的，」我匆匆忙忙走過去。「希望她的病情沒有惡化，對嗎？」
他臉上閃過驚訝的神色，他眉毛一動，我的心臟就彷彿變成了胸腔裡的鉛塊。
「這不是你寫的？」我從口袋裡掏出信來。「旅館裡沒有一位生了病的英國女人？」
「當然沒有！」他喊。「但是信箋上有旅館的標記！哈，一定是那個高高的英國人寫的，你走後他就來了。他說──」
我不等旅館老闆解釋，恐懼帶來的震顫讓我立即跑下村中的街道，奔向剛才下來的那條小徑。

出自《修道院公學》
作者：亞瑟・柯南・道爾爵士

「很重要！」訪客雙手一舉。「你沒聽說荷德尼西公爵的獨生子被綁架了嗎？」
「什麼！你說前任內閣大臣？」
「正是。我們努力不讓媒體報導，但昨天晚上全球酒吧傳出了一些謠言。我以為你已經聽說了。」

出自《最終的問題》
作者：史蒂夫・湯普森

夏洛克
　　是真的。琪蒂寫那些關於我的東西都是真的。我捏造出莫里亞蒂這個人。我是騙子。每個案件，所有的演繹。報紙說的都對。告訴雷斯垂德。還有哈德森太太。還有茉莉。誰願意聽就說給他聽吧。我為了一己私利捏造出莫里亞蒂。沒有人能那麼聰明。我調查過你。那時候我們還沒碰面。我想到方法來打動你。約翰，我耍了花招。只是假的魔術。不要。別動。留在原地。看著我。我要你幫我。這通電話。這就算是我的遺言。總得留下遺言。

出自《最終的問題》
作者：史蒂夫・湯普森

他走到門口，哈德森太太出現在自己的公寓門口，身邊有個穿著連身服的工人。

哈德森太太
噢，華生醫生！你嚇了我一跳呢。

約翰
但是──

哈德森太太
沒事吧？我說警察那邊呢？夏洛克都解決了嗎？

鏡頭到約翰身上：他渾身發冷，感覺到可怖。

約翰
噢，天啊。

他拔腿就跑，留下前門大開著。

出自《最終的問題》
作者：史蒂夫・湯普森

夏洛克
綁架。

雷斯垂德
洛福斯・布魯爾。派駐美國的大使。

約翰
（疑惑）他不是在華盛頓嗎？

雷斯垂德
不是他。他的小孩。

約翰
什麼？

雷斯垂德
（讀出筆記）麥克斯跟克勞黛特。分別是七歲跟九歲。
唐娜文給他們看照片。天使模樣的小孩。

雷斯垂德（繼續說話）
他們念聖奧得慈。

唐娜文
在薩里，很高級的寄宿學校。

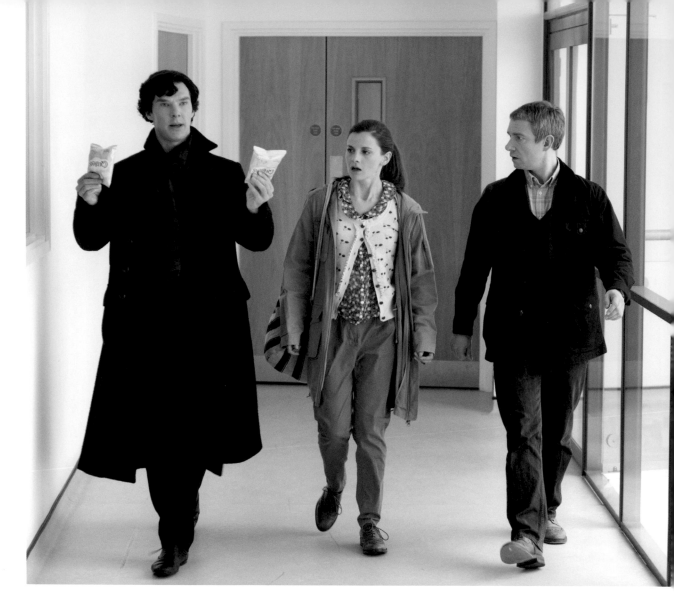

功奠定了基礎，所以要拍完結篇更讓我驚恐無比。讀劇本的時候，心裡一直想，『那絕對不可能』，不過導演就要負責在看完劇本後，想出方法來拍出這些複雜的大場面。

「拍片時樂趣十足。剪接很艱難：五個星期不夠，用了七個禮拜。剪接的重點在於讓你覺得問題根本無法解決，所以解開了才能讓人印象更深刻。剪接師提姆·波特的表現很精采，對這部戲很有責任感。跟保羅·麥格根配合的剪接師是查理·菲利浦斯，查理是提姆的背後靈，就像保羅

是我的背後靈──我們都希望在偉大導師的推動下，能表現得更好。我們想拍出一連串轉動的報紙，很早就開始討論了，但我們覺得連續鏡頭可能太多了。組合整集的畫面後，卻發現真的需要那一串鏡頭，所以我們用美術部門準備的報紙剪接出來。」

刪減片段

《新世紀福爾摩斯》第二季　　　　　　　　　　　　　　　　最終的問題

2　外景：藝廊／計程車——白天　　　　　　　　　　　　2

從藝廊出來，走到街上——

　　　　　　　夏洛克
高功能的心理變態，記得嗎，約翰？我從不說「請」
和「謝謝」這些……慢吞吞的話。

　　　　　　　約翰
心理變態，我懂。「高功能」是什麼意思？

對著記者頷首，他們紛紛離開，去寫報導。

　　　　　　　約翰（繼續說話）
看看他們，都回去寫報導了。

　　　　　　　夏洛克
我知道。

　　　　　　　約翰
寫你的事情。

　　　　　　　夏洛克
所以呢？

鏡頭轉到約翰身上，面帶苦惱，看著記者。

　　　　　　　約翰
小心。就這樣，就是要小心。

《新世紀福爾摩斯》第二季　　　　　　　　　　　　　　　　最終的問題

24A　內景：珠寶館——白天　　　　　　　　　　　　24A

被打碎的玻璃箱，地上都是碎玻璃。現在用警戒帶隔開——
鑑識小組在地上摘取證據。夏洛克、約翰、雷斯垂德站在封
鎖區外觀看。

　　　　　　　雷斯垂德
應該不可能。那塊玻璃強韌得不得了。

　　　　　　　夏洛克
或許吧。

他的目光往下一移，定睛看著某個東西。

夏洛克的視角。我們逐漸拉近到碎玻璃間一片閃爍的東西
——吉姆的鑽石。

　　　　　　　夏洛克（繼續說話）
（轉頭對著雷斯垂德）他在哪裡？你們把他帶到哪
裡去了？我要莫里亞蒂

　　　　　　　雷斯垂德
嗯，他也要找你呢。

《新世紀福爾摩斯》第二季　　　　　　　　　　　　　最終的問題

36　**內景：貝克街221B號──晚上**　　　　　　　36

回到貝克街──閃光燈直閃。門重重甩上。哈德森太太探頭出來。新衣服，鮮豔的妝容。我們從沒看過她這麼耀眼。

　　　　　　　　　哈德森太太
看到你們上電視了。約翰看起來很帥。

　　　　　　　　　夏洛克
你塗了唇膏？

　　　　　　　　　哈德森太太
萬一他們從窗外拍到我怎麼辦？可不想丟臉。

約翰和夏洛克吹起口哨，重重踏著階梯上樓。

《新世紀福爾摩斯》第二季　　　　　　　　　　　　　最終的問題

49　**內景：貝克街221B號──白天**　　　　　　　49

　　　　　　　　　吉姆
學會了。因為我欠你一次墜落。夏洛克·福爾摩斯。我欠你。

外面傳來聲音。夏洛克看看窗外。夏洛克的視角。雷斯垂德下了巡邏車。跑過來。約翰跟著他。轉身。吉姆不見了。廚房裡的燈搖來搖去──通往臥房的門砰的一聲。他從後面走了，下了消防梯。

雷斯垂德衝進來，約翰跟在後面。

　　　　　　　　　雷斯垂德
莫里亞蒂……？

夏洛克搖搖頭。拿起蘋果。莫里亞蒂用刀子在上面刻了三個字母「IOU」（我欠你）。

《新世紀福爾摩斯》第二季　　　　　　　　　　　　　最終的問題

54　**內景：第歐根尼俱樂部──白天**　　　　　　　54
　　　　　　　　　約翰
偷走他所有的藍色小精靈？打破他的人物公仔？

　　　　　　　　　麥考夫
我知道你想保護他。遠離「可憎命運的磨難」。不知道是你的醫生天性使然嗎？還是別的？士兵的弱點。英雄崇拜。

　　　　　　　　　約翰
講完了嗎？

站起來離開。

　　　　　　　　　麥考夫
我們都知道會發生什麼事，約翰。莫里亞蒂著魔了。發誓要毀掉唯一的敵人。

史蒂夫·湯普森負責劇本，他說雄心壯志也靠眾人協力才能達成。「史提芬和馬克規劃了情節，然後找我一起編劇。所以他們來找我，說要拍《波宮秘史》、《巴斯克維爾的獵犬》跟《最後一案》，我負責第三個故事──很重要，重心就是夏洛克之死。讀過故事後，要再迅速翻閱幾次。我們常用其他故事的橋段，還有其他福爾摩斯故事的版本。」莫里亞蒂在《最終的問題》裡受審的場景便是對前輩致敬：貝索·羅斯朋的第二部福爾摩斯電影《福爾摩斯探險記》。電影一開始，莫里亞蒂被控謀殺但無罪釋放，之後密謀從倫敦塔盜取御寶。要描繪吉姆·莫里亞蒂闖入倫敦塔，《新世紀福爾摩斯》的製作團隊又碰到新難關。「劇本寫好了，」史蒂夫接著說，「然後，在開拍兩個星期，我們被告知不能在倫敦塔拍攝。根據法規，不能演出女王財產被盜的情節。」

「倫敦塔的人本來願意合作，」托比證實。「他們一點問題也沒有。然後我們去勘景。他們帶我們去看倫敦塔的滑鐵盧兵營，放御寶的地方，我說，『太好了，這就是他可以把御寶偷走的地方。』官員說，『對不起，你說什麼？』『噢，莫里亞蒂會闖進來偷走御寶。』『喔！恐怕不行呢。』開車追逐穿過倫敦塔──沒問題。偷走御寶──想都別想。所以倫敦塔突然就出局了，我們最後在卡地夫城堡拍攝。」

「坐在絲網正中央
的蜘蛛」

「**第**」一天拍攝就很精采，」史蒂夫回憶。「安德魯‧史考特和班奈迪克‧康伯巴奇在貝克街221B號，各自演出自己的台詞。」

主旨：綠衣女子
🖥 ▾ **寄件者：**史提芬‧莫法特
收件者：托比‧海恩斯
寄件日期：2011年6月4日，08:52

這是羅斯朋碰上莫里亞蒂的場景，我們超愛，也依樣畫葫蘆。不用盲從，不過想法就是這樣，我也滿喜歡的。就樓梯上的手法，和小提琴。不過，如果你喜歡老派的娛樂效果，羅斯朋跟亨利‧丹尼爾（教授）挺不錯的。

史提芬

主旨：回覆：綠衣女子
🖥 ▾ **寄件者：**托比‧海恩斯
收件者：史提芬‧莫法特
寄件日期：2011年6月4日，09:26

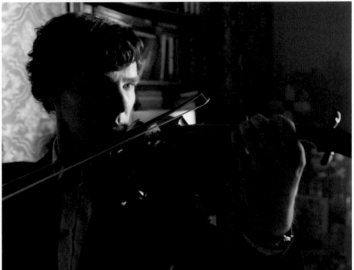

酷。等我連到無線網路，就立刻來看。我很喜歡我們這集裡的樓梯／小提琴橋段，覺得效果不錯。我真想讓JM現身的時候不要看到臉，很邪惡……一小段就好，比方說這裡跟在倫敦塔（嗚～嗚～）！
我倒沒想到要向經典致敬！

從我的iPhone傳送，雖然有O2[1]擋路

主旨：回覆：綠衣女子
🖥 ▾ **寄件者：**史提芬‧莫法特
收件者：托比‧海恩斯
寄件日期：2011年6月4日，09:28

不完全是致敬，只是偷一點不錯的敘事手法。

「馬克跟史提芬給我看了不少福爾摩斯的電影，」托比說，「《綠衣女子》裡有一段很不錯，莫里亞蒂來到貝克街的福爾摩斯家。就敘事來說，跟《最終的問題》裡那一場彼此呼應，所以我們也要翻拍在電影裡。我們真正呼應的地方則是拍攝莫里亞蒂的雙腳上樓梯的樣子。

注1：位於英國倫敦的O2體育館，2007年啟用，裡面的熱點
會阻擋點對點傳輸。

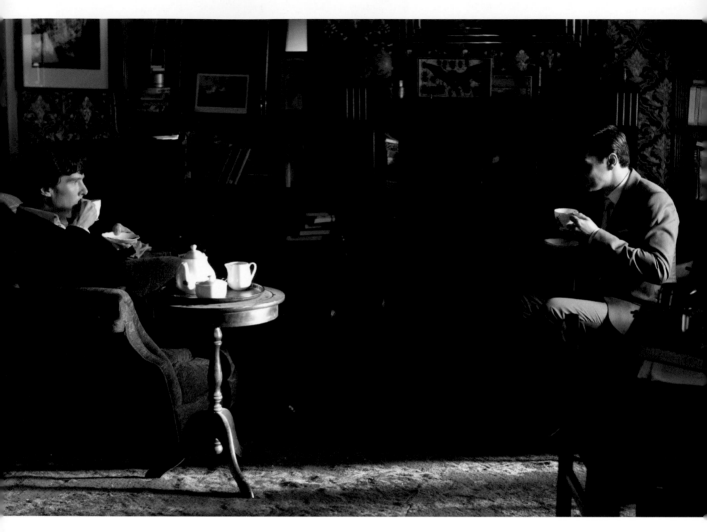

　　我準備了自己的迷你分鏡腳本;我想要結結實實地繃緊局面,近拍側臉,讓鏡頭內的主題很靠近邊緣,帶來一種棘手的感覺。這個場景很重要——劇本有八頁——那天我們還排好了要拍另一組場景。拍電視節目的話,一天六頁算排得很緊,一天三頁就還好。第一天就夠壯觀了:長達八頁的對峙,還有夏洛克跟約翰看報紙,或許也要拍假人掛在半空中的場景。不過我知道,莫里亞蒂那場要拍很多鏡頭。我們那天沒真的拍完。保羅·麥格根打電話來,告訴我,『集中注意力。如果需要鏡頭,一定要拍到,如果沒拍到,不要排別的工作。』他人真好,卻讓我更焦慮了!拍攝《最終的問題》時,保羅給我的影響遠超過其他人。

　　「跟安德魯·史考特合作很有趣。他什麼都敢,勇氣十足,而且會一直試不一樣的東西。所以每次拍攝都很不一樣。有些台詞他改成歌劇唱出來——好瘋狂。他把自己逼上了新的境界。我很喜歡跟他合作,不過要取景的角度更多了。」

「我覺得莫里亞蒂一定要有種戲謔的態度，」安德魯聲明。「莫里亞蒂很好笑，他覺得這一切都很好玩，觀眾也一樣——要跟他一起笑。」他舉出莫里亞蒂在《情逢敵手》裡的街頭場景就是很好的例子。「那場戲很好玩，因為結合了倫敦，你看到莫里亞蒂對著大笨鐘噴出覆盆子。因為我們在一個知名景點，我第一次發覺大家都認識這個角色，認得出劇組，也認出我來。我發覺莫里亞蒂在眾人心目中不斷成長。我很驚訝，因為他出現的時間相對來說很少，史提芬跟馬克一直讓他藏身幕後，很少讓他出來。看不到的威脅可能比事物本身更令人害怕。」

安德魯也很喜歡偷盜御寶的場景。「拍《新世紀福爾摩斯》最好玩的地方就是很嚴肅的事情卻能引發絕對的混亂，但莫里亞蒂不需要認真。感覺要跳舞才對。我不知道他們會配上《喜鵲賊》，但音樂放出來，感覺太妙了。」

「音樂很重要，」馬克·加蒂斯指出，「沒有音樂，你才會注意到音樂有多重要，有了音樂才完整。音樂傳達出效果後，真的讓人心滿意足——情緒高漲，同時配樂陪著你走完旅程。像《新世紀福爾摩斯》這樣的冒險片，一定要搭上很壯麗的電影配樂。」

「在片場，在沒有對話的連續鏡頭，我會播放音樂來幫助演員進入情況，引導他們追上劇情高潮，」托比說，「我們想到用羅西尼的《喜鵲賊》配上莫里亞蒂的大買賣。一開始我會從劇本中想像一個畫面，那首曲子似乎正好適合這場搶劫。」

《新世紀福爾摩斯》第二季　　　　　　　　　　　最終的問題

56A　**外景：貝克街——白天**　　　　　　　　56A
約翰和夏洛克上了警車。

夏洛克
麥考夫怎麼樣？

約翰一臉疑惑——他怎麼知道？從味道嗎……

夏洛克（繼續說話）
皮革亮光劑。威士忌的酒味。（對街上比比手勢）他在打聽我們的新鄰居。

約翰
你早就知道了。

夏洛克
我知道大白天有四組窗簾都拉上了。要問「裡面的人是誰？」才有意思。

約翰抬頭一看——的確，四組窗簾拉得緊緊——分屬這條街上的四所公寓。鏡頭拉近到抬頭看這幾棟房子的夏洛克臉上——他皺皺眉——還有其他東西！牆上有塊塗鴉——與牆壁緊密交織，仔細看的話是三個字母：I.O.U。鏡頭回到夏洛克——變得活力十足，興致勃勃。

夏洛克（繼續說話）
來了！

約翰
抱歉，你說什麼？

夏洛克
沒事。沒事。

《新世紀福爾摩斯》第二季　　　　　　　　　　　最終的問題

83　**內景：蘇格蘭警場，案件管理室——晚上**　83
一片黑暗。唐娜文坐在電腦前。她在播放拍到克勞黛特·布魯爾的監視錄影帶。在影片裡，夏洛克進了房間，小女孩尖叫。尖叫聲不絕於耳。鏡頭定在她尖叫的臉上。敲門聲傳來。安德森進來了。

安德森
看到你的簡訊了。

唐娜文
有個東西要給你看。

《新世紀福爾摩斯》的配樂如果不是羅西尼、巴哈或比吉斯,就是大衛‧阿諾和麥克‧普萊斯的作品,這兩位常常得獎的大師做過無數的電影和電視配樂。麥克的作品包括《時光痕跡》、《臭臭先生》、《作家想太多》和《冏男四賤客》,而大衛最出名的就是五部龐德電影的原聲帶、《ID4星際終結者》、《大英國小人物》以及倫敦2012年奧運開幕式。

「首先,要想到中心主題,」大衛回憶,「找個方法譜出跟電影和角色相關的音樂。所以我們跟史提芬、蘇和馬克討論了很多次,麥克跟我找到共同點,創造出最能代表這部戲的聲音。要用什麼手法呢?電音、合成、古典交響樂、樂團,還是爵士?要找出一套聲音。所以一開始要確定手法。我們一起製作了試播集,一切就成形了。

「重要的角色都很不一樣。夏洛克是團謎,高功能心理變態,遊走在犯罪邊緣,在他聰明得不得了的腦袋裡,也懷著英雄主義。他酷愛死亡和嚴重案件,分析其中的細節。他也會出師不利。所以我們想用音樂來描述夏洛克,讓觀眾欣賞他的決心和技能,也享受電影般的呈現。也要讓人覺得劇情壯闊、不容小覷,既危險又華美,同時很荒謬。

「就某種程度而言,約翰‧華生比較難懂。從阿富汗回來的軍醫能引起一點共鳴,除了吸收夏洛克的理論,他並非完全無用。他有自己的過往跟人生,也有疑慮跟情緒。所以我們覺得,從一開始他想起戰爭的體驗時,就要創造出在現實中能引起共鳴的東西。

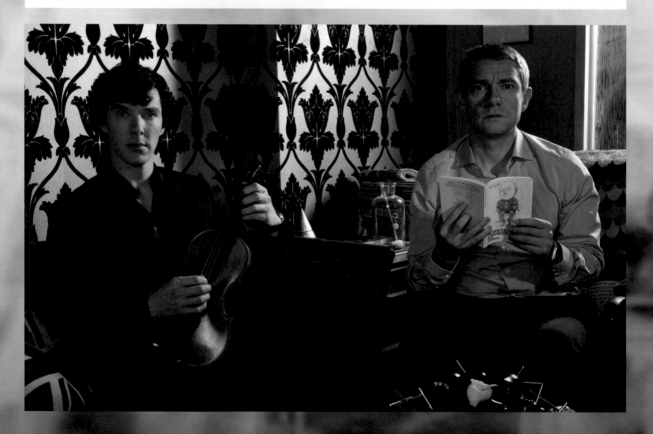

「導演跟製作人都想在錄製前聽聽看試聽帶，才能在正式錄製前做好改動。所以我們先錄了不少曲子，有些是真人演奏，有些用合成器和取樣機。最後變成背景音樂，我們再找樂團演奏真正的樂器。團員的耳機裡會播放打拍子的曲子，讓他們明白場景的步調，確定音樂能配合影像——比方說，夏洛克從螢幕的一頭走到另一頭，轉頭看看，我們得知道要花幾秒和幾個鏡頭。樂團再配合正確的速度演奏。」

麥克‧普萊斯指出，現場演奏的準備工作可能挺困難複雜。「最保守地說，我們編曲的速度很快很快，因為一集有九十分鐘，每集都要配樂。要寫出每個人負責的音符，得要畫下不少點！需要很多人才能完成；作曲團隊必須全心投入跟貢獻。大衛跟我都有助手、程式設計師、管弦編曲家和編曲人——這麼多人努力工作，確保在錄製前一切都完美無缺，才能找樂團成員上場。然後就很快了，在錄音室裡造成轟動，因為速度雖快，成果卻很驚人。我負責指揮，我的耳機裡傳來打拍子的聲音，還有背景音樂用的樂器，此外我也聽到控制室裡大家給我的指令。很好玩。

作曲家大衛‧阿諾。

那時候，樂團通常還沒看到拍攝的鏡頭，不過就在我面前，我也會接收其種種技術資訊。」

「等樂團進來後，」大衛說，「音樂就活了起來，充滿個性。真能改變樂聲給人的感覺，改變觀眾對影集的看法。」

馬克同意。「的確不一樣。弦樂帶來很特別的感覺，尤其想到夏洛克‧福爾摩斯，我們總會聯想到小提琴。大衛跟麥克為影集寫的主題曲很棒，有種驅動力。」

「我拍片時一定要配樂，」托比說，「身為導演，我要吸收高概念的想法，幫忙揭露人性的元素。了解角色的位置，用精湛的手法移動攝影機來配合——我們要追求情緒上的衝擊，但不要感情用事。音樂就是很重要的元素。導演史蒂芬‧佛瑞爾斯是我在國家電影電視學院的導師，他教給我一件很重要的事，就是別干涉其他有才華的人，讓他們做好自己的工作。你必須相信自己，但也要能變通，不要變成別人的阻礙。」

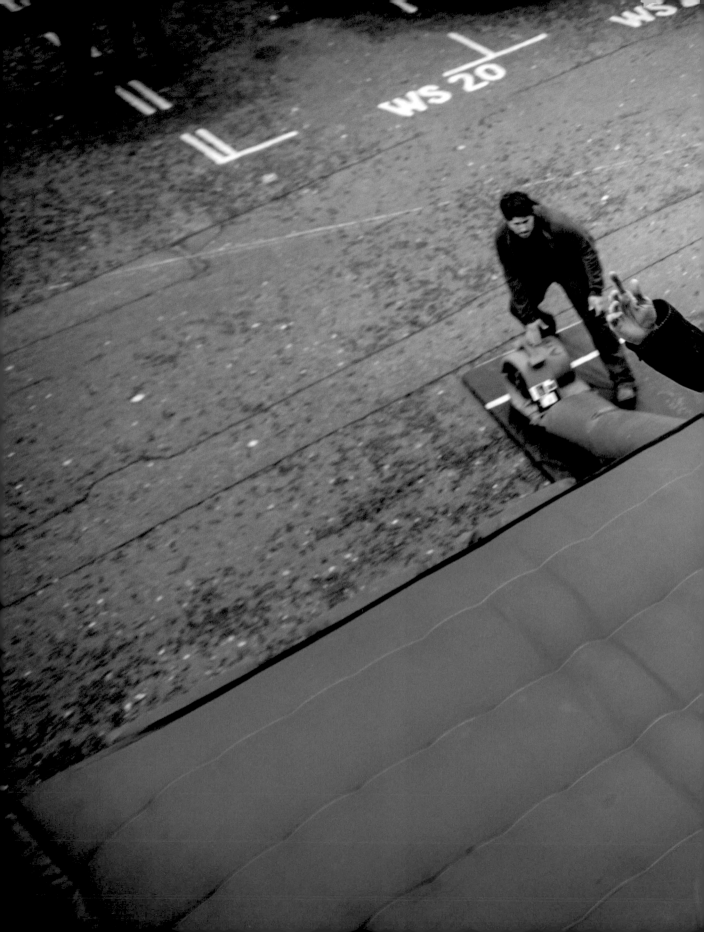

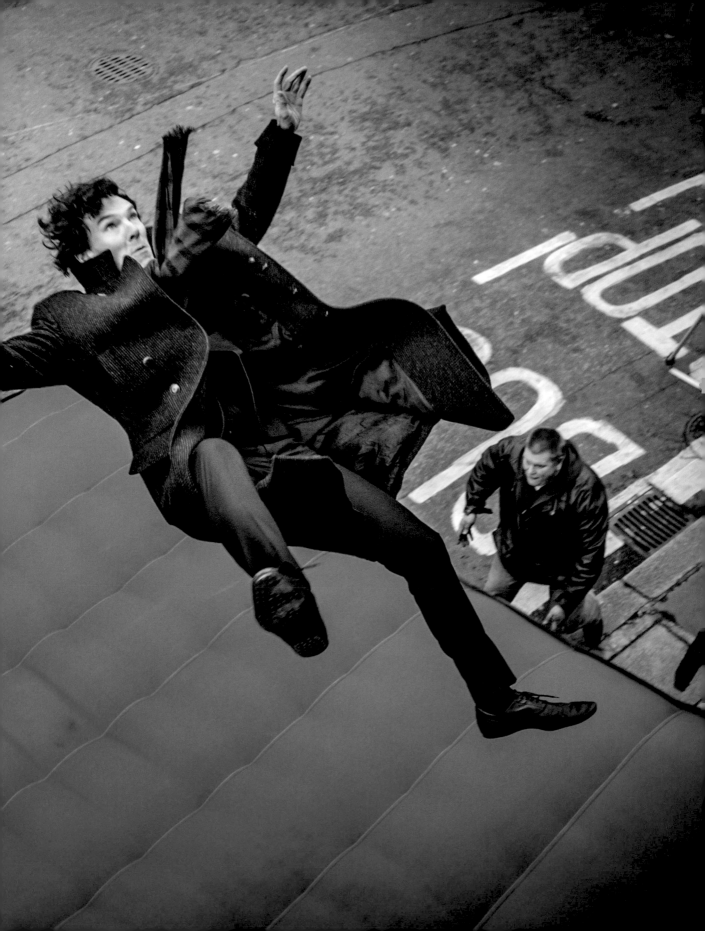

《新世紀福爾摩斯》第二季 最終的問題

100 **內景：公寓──晚上** 100

吉姆（繼續說話）
你不可以打我。你一根手指都不可以碰到我！

夏洛克
夠了。別演了，立刻給我停止！

吉姆，瞪著他，面帶驚恐，但深受吸引。

吉姆
天啊，看看你。你好像以為一切都是真的。你到底有
多瘋啊？

琪蒂
瘋到捏造出自己的超級壞蛋，讓自己看起來是好人。
（對著約翰）華生醫生，拜託你想一想。死對頭？
犯罪首腦？你覺得是真的嗎？哪有人能編出這麼多謊
言？

鏡頭到約翰身上──感覺他那一瞬間變成石頭。然後──吉
姆跳了起來，衝過走廊，砰一聲關上臥房門。夏洛克追了過
去。門鎖了！他踢了一下，再一下。門啪地開了。吉姆不在裡
面。約翰朝著窗戶跳過去。夏洛克把他拉了回來。

夏洛克
他會安排埋伏。

琪蒂站在他們後面的走廊上。

琪蒂
你知道嗎，夏洛克‧福爾摩斯──看著
你，我完全知道你是什麼人。你。好。
嗯。心。

夏洛克，大步邁過她身邊。

《新世紀福爾摩斯》第二季 最終的問題

107E **外景：聖巴的屋頂──白天** 107E

夏洛克
你做得太明顯了。把約翰弄走。

吉姆
你發現了？

夏洛克
拜託喔！

吉姆
好吧……我希望只有我們兩個人。不要電燈泡。
（微笑）你知道嗎？你就是自作自受。我只輕輕
扯了一條線出來。憎惡，都是你創造出來的──
我只幫你拉出來而已。

夏洛克
還不算你贏。

吉姆
不算嗎？

夏洛克
不算。我還是能證明我的清白。證明你編造出完
全虛假的身分……

吉姆
你自殺，就簡單多了。

「來玩吧。
聖巴的屋頂。」

「結局的高潮什麼時候出現?在哪裡?討論情節的時候,我們一直在問這個問題,」史蒂夫·湯普森指出。「星期一上班的時候,最熱門的話題是什麼?夏洛克之『死』就是我們的熱門話題。我們知道衝擊力無與倫比,但猜不到有多嚴重。之後幾個月,我去學校參觀,第一個問題總是『夏洛克要怎麼活過來?』我也不敢相信,《泰晤士報》跟《衛報》開了網頁,大家都在猜他怎麼假死。有些人差點就猜到了,也有人的提議很出色,我們後來加進了原本就有的想法。」馬克·加蒂斯找了心靈魔術師戴倫·布朗的團隊,跟他們討論出原本的想法。「蘇、托比、馬克跟我和這些幻術專家坐下來討論,讓他們告訴我們他們覺得我們會怎麼做。」

「讀劇本的時候,」托比回憶,「我說,『他死了,沒辦法挽回。』我們要找出解決方法,才能構思怎麼拍攝,所以整部片都要配合夏洛克這場絕技——我要讓觀眾相信,就像夏洛克能讓約翰相信。戴倫·布朗跟他的團隊告訴我們怎麼樣讓一個人跳樓後仍安然無恙。很簡單:高樓上有塊布條,大到能藏住滑道。所以關鍵在於那棟大樓不能完全映入觀眾的視線。」劇本初稿出來的時候,選的樓房跟最後不一樣。

「劇本裡本來寫,夏洛克進了還沒完全蓋好的『碎片大廈』[2],跳下來讓大家都以為他死了。他會落進碎片大廈旁邊的鷹

注2:The Shard,倫敦最高的大樓。

架裡，屍體從鷹架上落下來——但那麼高的樓上並沒有鷹架。通行也是問題：要進沒蓋好的大樓很麻煩，進去拍片就有衛生安全問題。此外，如果找替身來拍，他也死定了——不加入一堆電腦生成影像，像《復仇者聯盟》電影那麼多，根本拍不出來。我們覺得，不想用電腦生成影像干擾夏洛克之死帶來的衝擊。而且會在大白天拍，電腦生成影像會有很多曝光的地方。那麼……一定要在碎片大廈嗎？

「約在同時，我們去了聖巴醫院，因為那集有些場景在那裡拍，我覺得在那裡跳樓也不錯。高度夠，屋頂也很適合拍戲：有些平台可以利用。我們可以讓替身從屋頂跳到下面六呎的地方就好，因為屋頂也有好幾層。我瞇起眼睛看著頂樓，幻想夏洛克站在邊緣的樣子，結果差點被轉圈的雙層公車撞到。勘景的人把我拉開，我看著公車遠去。停車場中間是矮矮的救護車站，只有花園裡的小屋那麼高，所以公車要繞著救護車站轉出去。從我那個角度，再加上聖巴的大小，公車通過這個圓環，停在公車站的時候，聖巴會被救護車站完全遮住。就像視覺幻象。我發現這棟小房子能蓋住雙層巴士，然後我發覺我們有機會表演魔術了。

導演托比‧海恩斯準備拍攝第二季的高潮，
除了到聖巴勘景，還有為數眾多的分鏡腳本。

圖1：這張照片是聖巴的外觀跟外面的救護車站。注意：救護車站只有一層樓，卻能擋到聖巴二樓中間的高度……

圖2：……也高到能擋住雙層巴士──這兩張照片同時間拍攝。

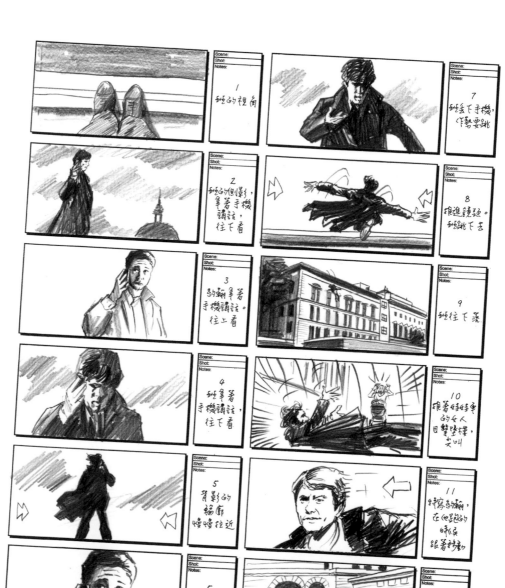

「我想說服蘇、史提芬、馬克跟史蒂夫在聖巴拍攝。我想好了所有的細節，來推銷我的概念——大家的接受度都比我想像的還高，其實我不需要那麼認真！」過了幾個星期，托比跟製作小組在聖巴會面，準備拍攝。「我們計畫早上拍特技場面，下午拍夏洛克跟莫里亞蒂長達八頁的對話。結果，下雨了，我們只好放棄屋頂上的對話。」

「天氣糟到讓人不敢相信，」安德魯‧史考特回憶，「根本沒辦法拍，不過我們還是拍了些排練的鏡頭。所以班奈迪克跟我既然有機會重拍，就可以好好調校這個場景；那是最後的攤牌，根據道爾原著裡出名的瀑布場景，摻雜了不少多變的要素。當然有驚險的元素，還有夏洛克怎麼裝死的謎題，但我也感受到寬恕。我真的很喜歡我們握手那一刻——第二次拍攝的時候，灑下來的光線非常美。你也知道，這段的劇本完美出眾。」

餘私家偵探夏洛克·福爾摩斯
——以其驚人的演繹能力
而聲名大噪——又破案了！

專家
夏洛克
破解懸案

By Luke Rumbelow

Amateur sleuth Sherlock Holmes - famous for his amazing powers of deduction - has done it again!

Boffin Sherlock has solved a case that has Metropolitan police baffled for nearly thirty years. The case concerning dangerous madman Peter Ricoletti - top of Scotland Yard's 'Most wanted' list - a killer who has remained at large despite an investigation spanning two continents...

假天才
自殺

騙人的
偵探
跳樓身亡

From Luke Rumbelow

SUPER-SLEUTH Sherlock Holmes, who has recently been exposed as a fraud has decided to end his life. Was the shame too much to bare? Or was this his plan all along? The Sun Endeavours to find out the truth.

Out-of-work actor Richard Brook revealed exclusively to THE SUN that he was hired by Holmes in an elaborate deception to fool the British public into believing Holmes had above-average detective skills.

'He had the whole 'Moriarty' cover cooked up from the beginning, and invented all the crimes,' said Brook. 'All I had to do as learn my lines.'

夏洛克：驚人的真相

（哩友理查·布魯克提供內幕）　　　　獨家報導

來自琪幕·萊利的獨家報導

超級私家偵探夏洛克·福爾摩斯今日遭人暴露是個騙子，他剛吸收的粉絲一定大為震驚。
失業男演員理查·布魯克對《太陽報》獨家透露，福爾摩斯雇用他，精心設計騙局，愚弄英國大眾，讓社會相信福爾摩斯具備超乎常人的「偵探技巧」：布魯克認識福爾摩斯多年，最近才把他當成好朋友，他說，一開始太缺錢了，後來才發現自己別無……

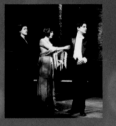

拍攝《最終的問題》時，美術部門創造出所有的東西，包括泰納的名畫、報紙和載玻片，
也幫忙把拍攝地點的鏡頭轉成電腦上的監視器畫面，並為莫里亞蒂的分身理查·布魯克偽造身分證明。

倫敦的聖巴醫院：很重要的救護車站（最上面）跟屋頂（上圖）；
灑血……（左下）；班奈迪克・康伯巴奇跟安德魯・史考特討論最終的場景（右下）。

馬克‧加蒂斯跟演過福爾摩斯的道格拉斯‧威爾默在第歐根尼俱樂部（右上）；
班奈迪克‧康伯巴奇和托比‧海恩斯在紐波特的拍攝地點，聖武洛斯墓園（左下）。

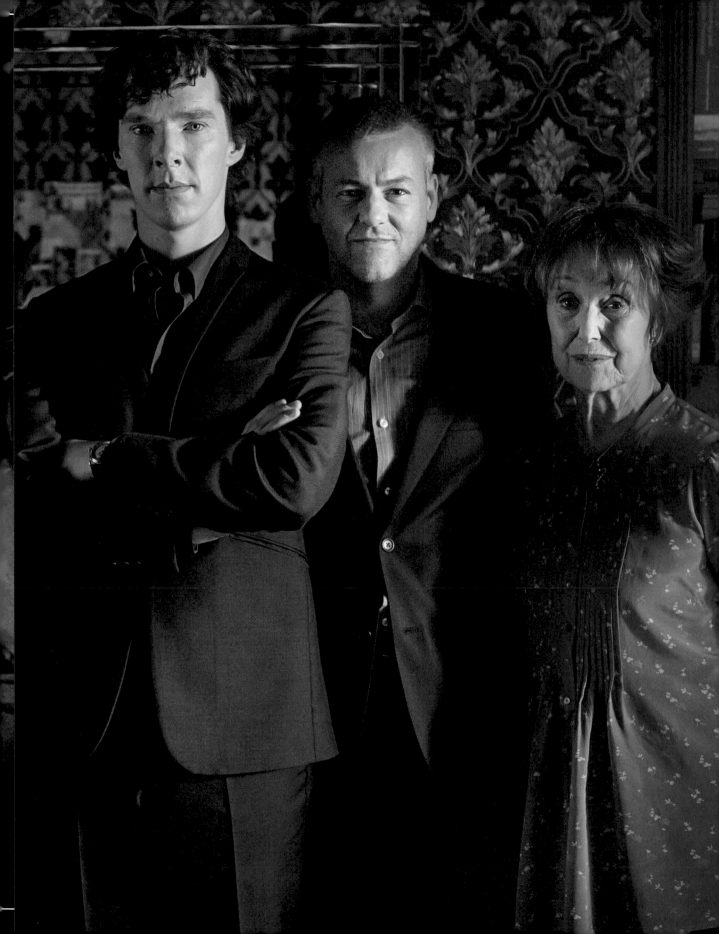

「夏洛克・福爾摩斯，快回貝克街」

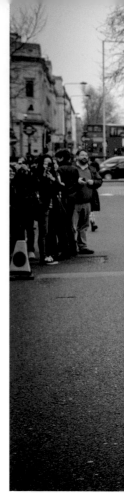

部影集都有扣人心弦的高潮，班奈迪克・康伯巴奇應該覺得很困擾，」蘇・維裘說。

「每次班奈迪克覺得可以剪頭髮了，我們就要接回前面的高潮，一切就要從兩年前的結局開始。」

「真的變成英國的熱門話題，」班奈迪克微微一笑。「能參與這個『熱門節目』真的很有趣。從此可以看出編劇的能力，一季三集的影集結局居然能讓人掛念兩年之久。這兩年，大家一直問我，『你怎麼活下來的？』嗯，只有一個人問我，夏洛克死了，接下來怎麼演——要進入靈界嗎？所以，可能還是有人不明白！」

「我們在第二季拍了『三大集』，」馬克・加蒂斯說，「所以第三季感覺駕輕就熟。一切有條不紊，不像第二季那麼輕鬆，但算快了。一如以往，每個想法都讓我們雀躍。我們討論《米爾沃頓》討論了好久——這也是我們最愛的故事——總覺得米爾沃頓很容易改成現代的角色。我們覺得詐欺專家永遠不會消失——一直都在，只是改成別的身分。我們可以把米爾沃頓設成第三季的高潮，在前兩集不著痕跡地提到他。史提芬一直很嚮往能寫米爾沃頓，所以知道要寫進完結篇的時候，我說，『噢，天啊，輪到我寫第一集了！』

「一開始，當然要讓夏洛克死而復生。大家都覺得道爾的《空屋》就是讓夏洛克・福爾摩斯回來的好藉口，另一個難題則是我們知道要解釋個半天。我們沒想到夏洛克從醫院屋頂上跳下來會變成全球的熱門話題，鄉民的理論都好精采——在YouTube上發表演說之類的東西——出乎我們的意料之外。我們知道會造成衝擊，不過沒料到會變成這種現象。所以，我們當然不能光用一開始的兩分鐘說明他怎麼脫身。跟前面的結局不一樣，當是開玩笑

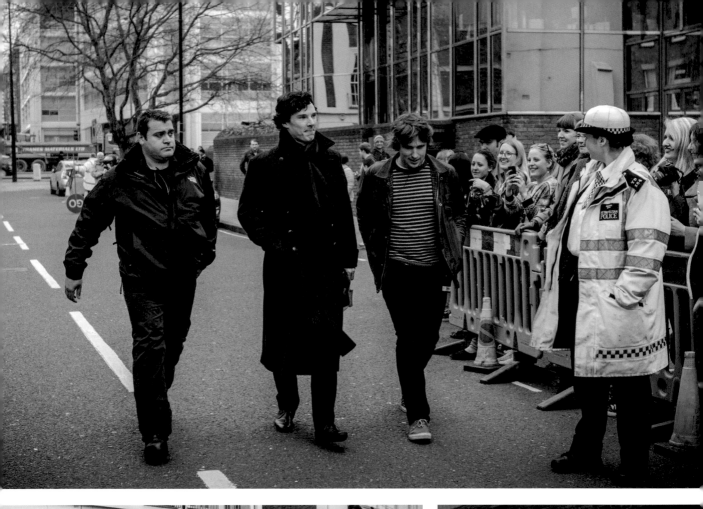

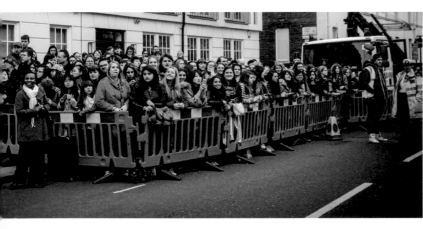

《新世紀福爾摩斯》第二季　　　　　　　　　　　無人靈車

23　內景：餐廳——晚上　　　　　　　　　　　　23

> 約翰
>
> 兩年！兩年了！我以為……我以為……（哽咽）你死了！你害我傷心得要命。怎麼會這樣？你怎麼假死的？？

夏洛克看到一堆食物從送餐窗口出來，抓了一些。

> 夏洛克
>
> 你一定餓壞了。要薯條嗎？來根薯條吧！

約翰甩開了食物。

> 夏洛克
>
> 不想吃薯條？

約翰握緊了拳頭。

> 夏洛克（繼續說話）
>
> 等等！等等！別動手，你會後悔——我要問你一個問題！讓我問你一個問題！

《新世紀福爾摩斯》第二季　　　　　　　　　　　無人靈車

8　外景：山邊——白天　　　　　　　　　　　　8

令人屏息、蓋滿白雪的山頭。石牆間半隱半現，有棟寺廟。天馬旗在風中飄盪。

字幕：西藏。

　　　　　　　　　　　　　　　　　　　　　切至：

9　內景：寺廟——白天　　　　　　　　　　　　9

一排光頭喇嘛，身穿紅色僧袍，正在祈禱。氣氛寧靜，香煙裊裊。

　　　　　　　　　　　　　　　　　　　　　切至：

鏡頭切到一雙光腳上，住持進來，慢慢移過陰影。身穿長袍的住持走到喇嘛前面，眾喇嘛低頭祈禱。住持的手進入鏡頭，在喇嘛頭上輕點賜福。他的手到了最後一個喇嘛頭上——

轟！

——把喇嘛的頭打到大理石地板上！喇嘛痛苦嚎叫，抬頭一看——從長袍裡掏出一把巨大的.44 Magnum左輪手槍！住持猛地一踢，踢中他的臉，又準又狠，讓他飛過了石板。

注意：《無人靈車》劇本初稿的這個場景後來經過改編，出現在第三季的前傳《福至如歸》裡，2013年的耶誕夜在網路上播出。

就算了，不行。然後我們想拍個假的開頭，愈無法無天愈好，幾乎聽得到大家下巴掉下來的聲音，因為實在太蠢；接著及時扭轉乾坤，讓觀眾發現只是安德森的理論。想到這一點後，我們發覺可以拍出好幾種可能。

「我覺得很有趣，設計出好多假開頭，研究彼此之間要隔多久，還有要讓約翰鬱鬱寡歡到什麼時候，這時大家都希望能看到兩人重聚。那種緊繃感挺好玩，你知道大家想要什麼，但如果你想吊他們的胃口，他們反而想一直看，因為得不到渴望

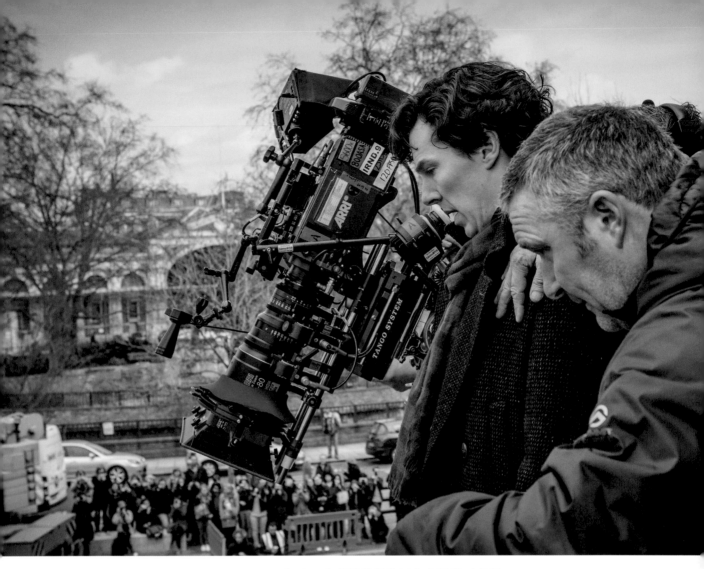

的東西。

　　「我心裡想到《蘇門達臘巨鼠》，道爾著作中最有名的『祕辛』，如果不需要用到巨鼠，就能拍這個故事，應該很有趣。結果有個點子，夏洛克發現恐怖分子的標記，大事發生時居民會棄城逃亡。我最愛倫敦地鐵，也很想寫跟地鐵有關的故事⋯⋯

　　「所以《無人靈車》的情節其實是讓夏洛克回來的麥高芬[1]，也要處理史提芬跟我很看重的東西，尤其是原著中的華生醫生，很輕易就接納福爾摩斯死而復生的事實。我們總覺得他用文字隱瞞了真相——他其實昏倒了，還得要福爾摩斯施救！」

注1：McGuffin，在劇情中很重要卻子虛烏有的東西，可能是推展劇情的物件、人物或目標。一開始就出現，讓觀眾滿心期待，一定要追下去。

「身為觀眾，看到這個人為最好的朋友哀傷不已，你一定無法轉開目光，」班奈迪克說，「我從來沒看過這麼好的演技。馬丁·費里曼在墓園裡的演出非凡出眾，精湛表現出男人壓抑的情緒，努力習慣現在只剩下自己一個人。」

第三季開拍前，影迷對《新世紀福爾摩斯》的喜愛已經攀上高峰。「網路上好多文章，」強納森·艾瑞斯說，「在拍貝克街的外觀時，我到北高爾街的拍攝地點，那裡搭了防撞欄，好多人——圍了十多圈吧，不知道幾百個還是幾千個——盯著我們看。心裡有點害怕。」

「北高爾街有點嚇人，」亞曼達·艾賓頓也有同樣的感覺，她戲裡戲外都是馬丁·費里曼的妻子。「總有一大群影迷在那裡等，目不轉睛看著我們，很多年輕女孩。拍第二季的時候我常去探班，看了

真不敢相信；能參與第三季，親身體驗，更覺得驚人。有點像當年披頭四引起的狂熱。班奈迪克跟馬丁如果在場，空氣中就激盪著歇斯底里。我能明白——我想起小時候愛上了流行歌手，碰不到他們會讓我難過落淚。

亞曼達・艾賓頓，1974年2月生於北倫敦

精選電視作品

2014	《新世紀福爾摩斯》梅麗・摩斯坦
2013	《百貨人生》瑪寶小姐
2012	《我欲為人》高爾姐
2011–2013	《塵封舊案》路薏絲・門羅探長
2010	《已婚未婚其他》芭比絲
2009	《瘋城記》卡洛琳
2008	《哈雷街》蘇西・林恩
	《克莉絲蒂的名偵探白羅》布萊克小姐
	《升溫》女兒
2007	《賣出》柔伊

2007	《怪醫馬丁博士》伊莎貝
	《法案》瑞秋・因斯
2007–2008	《岳母大人》希奧班・凱西
2006	《遊船酒會第三集》李歐妮
2005	《遊船酒會第二集》李歐妮
	《出軌》凱瑞・霍德
	《羅賓森家族》波莉
2005–2007	《熟男熟女》不同的角色
2004	《老師們》莎拉
	《柏納的手錶》索妮亞

精選電影作品

2004	《紅樓豔史》
2002	《狩獵派對》
2002	《結婚大作戰》

《有一群死忠影迷，真的愛死了約翰和夏洛克，」在第三季飾演梅麗・摩斯坦的亞曼達・艾賓頓說。「她們對《新世紀福爾摩斯》愛逾性命，非常保護約翰和夏洛克。所以要小心戒懼，因為她們要夏洛克跟約翰在一起。梅麗這個角色不能介入約翰和夏洛克，但要融入這段關係。

「梅麗在書裡出現的篇幅不長；她很快就死了。她是華生醫生忠誠溫柔的妻子。戲裡的梅麗也一樣對約翰忠誠，深愛著他，但她更有膽量，更獨立，個性堅強。在第三季開頭，為了修復約翰和夏洛克之間的關係，她扮演催化劑的角色——她看得出約翰深陷痛苦之中，想跟夏洛克恢復情誼，延續之前的關係，但他不肯低頭。」

馬丁・費里曼記得，蘇・維裘和馬克・加蒂斯之前都跟亞曼達合作過。「第二季的時候，

他們跟我討論誰來演梅麗·摩斯坦比較好，我提到亞曼達，馬克說，『噢，太好了，正符合我們的想法。』約翰和夏洛克之間的關係對這部戲來說當然非常重要，我們密切相連，所以要加入的角色不能破壞平衡。我們不想變成三人幫，新的角色要能提供補足的功用，也要有自己的個性。劇本和亞曼達的表演都達成了目標。

「這部戲早已得到肯定，亞曼達非常緊張，也很興奮，因為她也是劇迷。她有點心煩，對我來說也有點怪，因為我好幾年沒跟她同台了，也因為班奈迪克、亞曼達跟我之間的化學作用起了變化。不過我覺得她適應得很快，也適應得很好。」

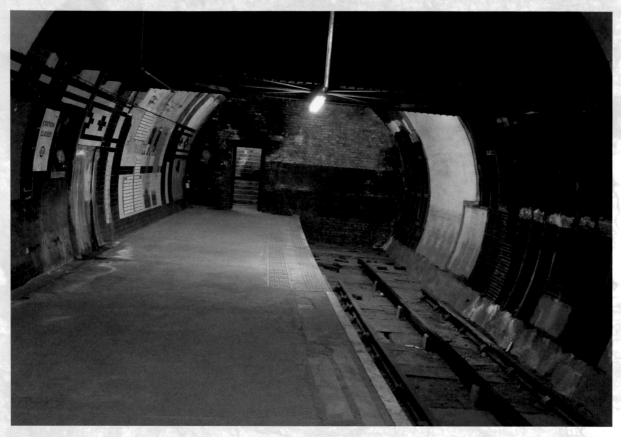

蘇門達臘路的場景在倫敦已經關閉的地鐵站奧德維奇拍攝，
不過夏洛克和約翰進入的虛構地鐵站其實在西敏站和查令十字站。地鐵列車的場景則在卡地夫的上船攝影棚搭設。

福爾摩斯對福爾摩斯

出自《賴蓋特之謎》
作者：亞瑟・柯南・道爾爵士

吾友夏洛克・福爾摩斯八七年春天因過度勞累而生病，過一陣子才恢復健康。荷蘭－蘇門答臘公司案的緣由和莫波吐依茲男爵驚人的陰謀在大眾心中仍記憶猶新，和政治財務牽扯不清，很不適合寫入這一系列的草稿。

出自《無人靈車》
作者：馬克・加蒂斯

麥考夫
你很忙。

夏洛克
（聳肩）莫里亞蒂的組織。花了兩年的時間才瓦解。

麥考夫
你確定真的瓦解了？

夏洛克
拼圖的最後一塊在西伯利亞。

麥考夫
很好。你在那裡把莫波吐依茲男爵調查得一清二楚。他的陰謀真狠。

夏洛克
很驚人。

麥考夫
不論如何。你現在安全了。

粉絲看戲的地點不只北高爾街。這次，大家都從上季結尾的高潮推論出製作團隊會回到夏洛克之「死」的場景。「大家都知道聖巴，」班奈迪克指出，「車來車往，周末也一樣，附近有酒吧跟餐廳，所以隨時都有很多人，還沒把我們那一大群『現場觀眾』算在內。頗⋯⋯有趣，對史提芬、蘇和馬克或許也是個大問題。在拍《新世紀福爾摩斯》的時候，一定會帶上這所街頭戲院。不過我們盡量尊重這些粉絲；她們對喜愛節目的製作過程很有興趣。」

「回到聖巴準備拍攝的時候，」蘇透露，「我們真的很感謝第二季結局帶來的衝擊。電話亭上有貼紙，牆上有塗鴉，寫了『夏洛克不死！』和『我相信夏洛克！』我們得全部清理乾淨，才能恢復兩年前拍攝《最終的問題》的樣子。」

回頭討論夏洛克自殺的魔術，後製也需要搞點花招。第三季由新成立的視覺特效公司Milk負責，成員多半在前兩季就參與過製作。「在第二季結尾拍攝夏洛克跳樓的時候，」尚-克勞德・德古阿拉回憶，「我們只要把鋼絲去掉就好。兩年後，蘇打電話來，問要在同個鏡頭加上彈性帶需要多少錢。我心裡想，『太糟了！』我們在放映室重看，大家看到彈性帶，都面露失望——真能成功轉移大家的注意力。」

彈性帶的「解釋」也讓露易絲·布瑞莉在這一季裡得到最回味無窮的一刻。「班奈迪克從窗戶飛進來，在我唇上重重一吻。我們跟電影裡一樣慢動作接吻，好可怕。重拍了幾次，我簡直如坐針氈，」露易絲大笑。

外景：聖巴醫院。
白天。
夏洛克朝著人行道落下——**雙手亂揮**——然後他往上**彈回去**，原來腰間綁了彈性帶！約翰仍趴在路上，**暈頭轉向**。

切至：
內景：聖巴醫院。
白天。
哐啷！！夏洛克**撞碎**了窗戶的玻璃，彈性帶仍綁在身上。茉莉·琥珀在另一邊等他。他像龐德般**冷靜**解開背帶，**吻了**她的唇，**從容走向**後方的走廊。

出自《空屋》
作者：亞瑟・柯南・道爾爵士

[……]我才進了書房五分鐘，女傭就進來說有人想見我。沒想到，竟然是陌生的古書商，他尖瘦的臉龐框在一頭白髮中，手上夾了起碼十多本珍貴的書籍。

「先生，你似乎沒想到會看到我，」他說，嘶啞的聲音聽起來很生疏。

我承認他說的沒錯。

[……]「我是你的鄰居，你應該在教堂街街口看過我

的小書店，我很高興能見到你。先生，或許你自己也收藏古書；這裡有《英國鳥類總覽》、《卡圖盧斯》和《聖戰》──價格都很便宜。再加五本書，就可以填滿第二層的空隙。現在看起來很不整齊，對不對？」

我轉過頭，看看背後的書櫃。再轉過頭來，只看到福爾摩斯站在書桌另一邊對我微笑。

出自《無人靈車》
作者：馬克・加蒂斯

約翰舉起放樣本的玻璃罐。

約翰
別擔心。慢……（覺得可疑）……慢慢來。

他對面坐了一名老人，西科勞先生。頭戴羊毛帽，一臉白色大鬍子，戴著墨鏡，滿口濃重的外國口音。

約翰
聽起來，像某種感染。你平常都去看威爾納醫生，對嗎？

西科勞先生
對啊，照顧我跟我兒子。我在教堂街的街角開了一家小店。賣雜誌跟DVD。這裡有幾個美女，你喜歡嗎？

約翰斜眼看著老人。黑眼鏡、鬍子……

西科勞先生在骯髒的提袋裡亂翻。

西科勞先生（繼續說話）
《拜樹人》，夠嗆。又辣又有勁喔。
《英國鳥類總覽[2]》──樣的東西。

約翰
（小心翼翼）不用了，我不用，謝謝。

西科勞先生
《聖戰》呢？聽起來有點無聊，我知道，其實一點也不枯燥。主角是修女，道袍上都是洞──

約翰突然對著西科勞先生撲過去，拉下他的羊毛帽。

約翰
王八蛋！

西科勞先生
什麼？

約翰
你要什麼？你來就是要折磨我嗎？

他用力扯老人的鬍子。

西科勞先生
哇！你說什麼？救命啊！

用力再扯一下。

約翰
貼個蠢鬍子，就以為可以假裝沒事嗎？

他從老人臉上扯下了墨鏡。

西科勞先生
（喊叫）救命啊！這個人瘋了！

約翰
你知道嗎？裝得一點也不像！從哪裡買來的？他媽的……

約翰看著老人的眼睛，臉都垮了。

約翰（繼續說話）
……整人玩具……店嗎……

　　自從《最終的問題》播出後，幾個月來，粉絲和評論家提出了無數的可能，《無人靈車》裡轉移注意力的彈性帶便從當中汲取靈感。為了表達影迷的看重，雷斯垂德舊時的鑑識專家菲利浦‧安德森也變成一名粉絲。「夏洛克自殺後，安德森變了很多，」強納森‧艾瑞斯指出。「他覺得自己也要負責，深感內疚，所以想說服自己夏洛克還活著。他召集同好成立粉絲團，大家在一起討論夏洛克怎麼假死，提出的理論愈來愈瘋狂。粉絲團叫作『無人靈車』，馬克和史提芬太聰明了，用這種方法提到影迷熱烈的回應。網路上有好多假

死的理論，我們演了一點現實的情況，感覺真好玩。」

─────「宛若聖壇」─────

絲、媒體和公眾表達出強烈的興趣，促使哈慈伍德製作公司和BBC開始思索重回螢幕的宣傳策略。2013年11月29日星期五，一台靈車在倫敦四處穿梭，公布《無人靈車》的播放日，棺木上的花朵排成「2014年1月1日，《新世紀福爾摩斯》」，車窗上的花紋剪成正式的回歸新季主題標籤：#SherlockLives（夏洛克不死）。前一個星期六，在《神祕博

福爾摩斯對福爾摩斯

出自《空屋》
作者：亞瑟・柯南・道爾爵士

「……我們搖搖晃晃，踩在瀑布邊緣上。不過，我略懂**巴頓術**，也就是日本的摔角系統，派上用場不只一次。我溜出了他的掌握……」

出自《「格洛里亞斯科特」號三桅帆船》
作者：亞瑟・柯南・道爾爵士

「……然後，就在一瞬間，謎題的鑰匙就在我手裡，我看到從第一個詞開始，每隔三個詞，就能組成可能讓老崔佛絕望的訊息。」

出自《吸血鬼》
作者：亞瑟・柯南・道爾爵士

「華生，瑪迪達・布理格斯不是年輕女性的名字，」福爾摩斯的聲音中帶著懷念。「是一艘船，跟蘇門達臘的巨鼠有關，這個故事還不能公諸於世。」

出自《最後一案》
作者：亞瑟・柯南・道爾爵士

……如果我現在被迫要清楚陳述他的事業，就是因為這些不明智的好鬥之人攻擊他，想清除他的記憶，在我認識的人中，我認為他最好，也最有智慧。

出自《無人靈車》
作者：馬克・加蒂斯

夏洛克（旁白）
等我邀莫里亞蒂上了屋頂，我算出有十三種可能性。我想盡一切努力逃避死亡。第一個方案，用力跳進醫院停在路邊的卡車，裡面裝滿了洗衣袋。不可能。角度太陡了。第二，一種日式摔角系統……

出自《無人靈車》
作者：馬克・加蒂斯

梅麗
有人寄給我這個。我以為跟聖經有關。垃圾信。不過不是。是跨越碼。

鏡頭到夏洛克身上：驚訝的表情一閃而過。他看著電話。
夏洛克
（點頭）每隔兩個詞的第三個詞。從第一個開始。

出自《無人靈車》
作者：馬克・加蒂斯

霍華
蘇門達臘路，福爾摩斯先生！你提到蘇門達臘路。一定有什麼！我知道我有印象。

出自《無人靈車》
作者：馬克・加蒂斯

約翰
但我沒有更好的朋友了。你就是最好的。在我認識的人裡最好，也……最有智慧。

士》五十周年的特輯後，BBC立刻播出前導預告，發布主題標籤。《新世紀福爾摩斯》在網路上早就勢不可當，更準備襲捲推特……

11月23日星期六，有31,898則推文提到#SherlockLives，隔天又有18,867次。11月29日又是一波高潮，一天就58,989次，馬克·加蒂斯的一則推文則被轉推了6,099次。BBC One也參與行動，那個星期五把頻道的推特名稱改成#SherlockLives。

在1月1日播出當天，#SherlockLives出現了98,533次，不過故事還沒完。《無人靈車》片長八十六分鐘，在播放時出現了369,682條相關推文，在一開始時最多一分鐘有7,744則，平均每分鐘2,046則。社交媒體分析商SecondSync記錄到《新世紀福爾摩斯》引發大量回應，遠超過之前的成就：

「比較第三季第一集和第二季第一

Mark Gatiss ✔
@Markgatiss

Follow

Sherlock Holmes, consulting detective. Much missed by friends & family. In *living* memory. Jan 1st 2014! #SherlockLives

9:44 AM - 29 Nov 2013

6,875 RETWEETS **3,735** FAVORITES

集的推特統計數字，證實《新世紀福爾摩斯》在這兩年的間隔中已經不可同日而語。第三季第一集產生的數量是第二季第一集的六倍。《情逢敵手》共有61,948則推文，剛開始播出時最多，每分鐘1,347則，最後平均下來，每分鐘只有370則，和《無人靈車》的每分鐘2,046則比起來少多了。」

馬克・加蒂斯為《無人靈車》寫的劇本需要幾種華麗的特效……

《拿到劇本後,我們會拆分出我們覺得需要特效的鏡頭,」Milk的尚-克勞德・德古阿拉說,「然後跟製作人和導演開會,詳細討論他們要什麼,研擬出這一集的特殊效果鏡頭,然後估算成本。」

「那個時候一定要合理,」Milk的執行長威爾・柯恩接著說。「蘇會保留一筆款項給影集,但總有變數,也可能變化多端。製作人很懂怎麼分配成本,這裡省下的錢就可以用在那裡。導演、攝影指導和藝術指導能決定什麼一定要,什麼算奢侈。我們或許會簡化某些東西,或乾脆砍掉。拍攝前要先決定預算,但拍攝時的發展或許跟預期的不一樣,在剪接的時候也有可能進一步簡化。導演和剪接師會來跟我們一起看完剪接成果,確切告訴我們他們想要什麼。我們會盡量等到剪輯不會再更動以後才來研究應該有幾個鏡頭,所以我們做出來的東西最後不會被剪掉。不過,實際上而言,剪輯永遠不可能停止更動,除非大家都看過了,也覺得很滿意。」

決定Milk的工作內容後,

拍攝相關的連續鏡頭時,尚-克勞德會到拍攝地點和攝影棚拜訪。「我通常就自己過去,」他說,「我一天只看得到一兩個鏡頭,一整天基本上就在那裡晃來晃去。我會收集必要的資訊,好在數位環境中重現同樣的場景。比方說,如果子彈橫過鏡頭,我們得知道子彈從哪裡開始、在哪裡離開槍管、打中什麼地方等等。」拍攝《無人靈車》的時候,他們仿造了地鐵車廂,我以為他們拍完會賣掉,但特效總監丹尼・哈格雷夫斯跟我很

堅持，要把這段車廂用慢動作炸掉，讓一顆很寫實的大火球滾過車廂。我們一直跟蘇囉嗦，說不會把車廂弄壞，只是有些地方可能會留下小小的焦痕……她同意了，我們讓十幾二十顆火球通過車廂。什麼都沒弄壞，不過車廂變成**黑色**！」

威爾‧柯恩認為，《新世紀福爾摩斯》的視覺效果也是配角。「我們的工作主要就是為了幫夏洛克說故事——接景、手機上的小塊影像等細節。我們合作的導演想挑戰電視節目的敘事極限，能跟他們合作，參與製作團隊，實在讓我們覺得很榮幸。這部影集可說是英國最精密的一齣電視劇。」

尚-克勞德表示同意。「《新世紀福爾摩斯》的製作完全不受限。他們採納的新技術、慢動作鏡頭、用到的鏡頭類型——都太棒了。」

「實驗還沒完，剪接也是，」威爾做出結論。「精采絕倫的劇本，出眾的演技，讓這部戲非常特別，但其他的小細節才構造出與眾不同的感受。如果我沒參與，我真的會很嫉妒那些有機會的人。你能在第四季開拍前把這段話告訴蘇嗎？」

特效總監丹尼‧哈格雷夫斯覺得地鐵車廂那幕是大展身手的好機會。「阿威爾‧瓊斯造的車廂內部好棒，我們讓演員在場，拍完所有的鏡頭。然後再拍底板鏡頭——夏洛克坐在車廂的左邊。我們鎖定攝影機，也就是留在固定的位置，綁定骨架，該量的都量好。第二天，我帶著手下跟滅火作業組來，我們準備了高效能攝影機，叫作Phantom，每秒可以拍七百五十個畫面。高速拍攝火焰時，看起來就很驚人。我們用的壓力容器叫作丙烷發射器，是個壓縮缸，一頭有快開閥——閥門用空氣控制。我拿著點火箱，上面的按鈕可以按我的心意選擇打開閥門的速度，將丙烷射到明火上——車廂地板上放了引火物。用預先測試過的

壓力放出一大團氣體，就能造出漂亮的橘色火球。我們試了好幾次，每次把容器挪動幾公尺，每次都做出同樣的效果，然後生出一個滾過車廂的大火球。可以用電腦生成，但我很想親手試試看，因為這樣火球才能和周圍的環境相互影響。火焰漫燒到座位和窗戶上，到處亂轉，我們丟了幾張紙，用慢動作拍攝——沒辦法用電腦生成影像取代！所以我們製作出滾過車廂的火球，然後跟剪接結果接在一起，接上電腦生成特效，讓火球衝上通風管，炸開國會大廈，觀眾會看到兩種特效匯合了，組成一套大特效。」

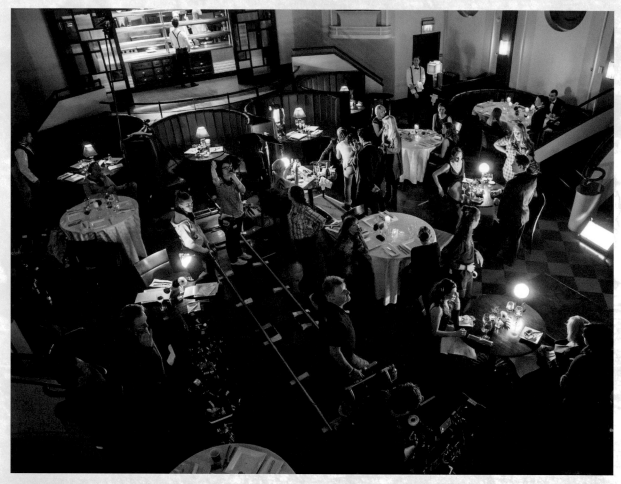

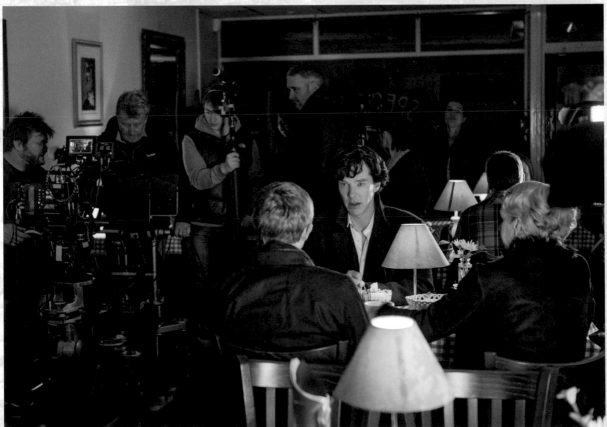

在「團聚」這家「幽暗、奢華、昂貴」的餐廳裡，夏洛克嚇了約翰一跳。
餐廳外部在倫敦的梅莉本路拍攝，內部卻在切爾滕納姆的「黃水仙」。

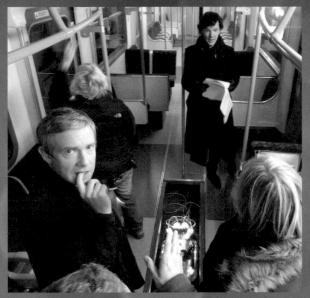

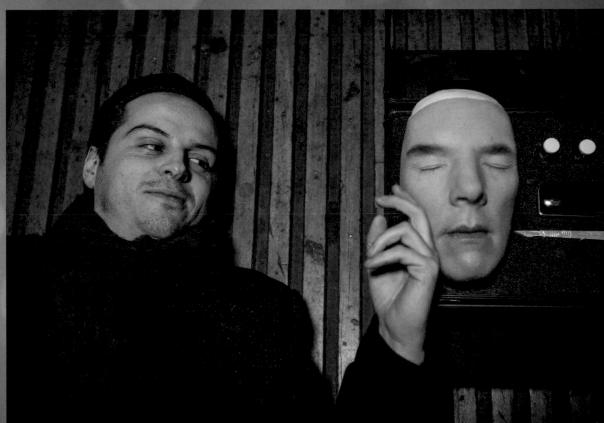

美術部門提供形形色色的場景跟道具,包含真實的地鐵車廂,
化妝部門則做出了班奈迪克・康伯巴奇的人皮面具……

福至如歸

《無人靈車》播出前，先播了七分鐘的迷你影集《福至如歸》，由史提芬和馬克合寫，2013年的耶誕夜在線上播出。同時，在《粉紅色研究》裡按心理醫生的指示而開的「約翰·華生醫生個人部落格」也復活了。

在《致命遊戲》和《情逢敵手》等節目中曾提到或看到的部落格，網址在www.johnwatsonblog.co.uk，文章由喬瑟夫·李德斯特撰寫。「影集開播後，蘇·維裘、史提芬·莫法特和馬克·加蒂斯找我去開會，」喬瑟夫回憶。「那時候仍有很多編劇在寫不同的劇本，他們知道我幫《火炬木》和《莎拉簡大冒險》寫過劇本。也知道我很喜歡福爾摩斯，曾幫《神祕博士》和《火炬木》寫過虛構網站，要我也幫《新世紀福爾摩斯》寫。」

個人記事
約翰·華生醫生

10月5日

福至如歸

前幾天葛列格來了，帶來很多夏洛克的東西。基本上都是垃圾。沒有一樣東西能透露他的個性跟身分。從物品看不出來。反正實物沒有那種功能。人都有自己的東西、相片、家具、書……但不等於我這個人。只是多年來累積下來的東西，沒有意義。

不過裡面有片DVD。夏洛克錄下了一段話，要在我慶生的時候播放。我們幾個人去了蘇活區的餐廳。其實挺棒，大家都來了。麥可、哈莉、葛列格、哈德森太太，就這幫人。不過夏洛克沒來。他不來，因為他「很忙」。他其實不忙，只是……有時候他跟大家就是格格不入。他不能靜下來，不能放輕鬆。我覺得，他就是孤僻吧。不過影片……透露他的另一面。對，他很沒禮貌。自大狂。顯然沒有同理心。不過我也忘了他有多好笑。他好有魅力。好……有人性。很奇怪，因為大多數人說從來沒碰過像他這麼沒人性的傢伙。不過他不是沒人性。他具備好人的條件。只是，他常常就這麼說出心裡的想法，不會為了顧全我們的感受而說謊。或許，大家都應該更像他一點，對不對？我們應該更誠實一點？或許他沒來慶生，也好……

現在，換我說實話了。我應該繼續寫部落格，提醒自己曾有過的愉快時光。我知道是為了我的心理健康，可是有意義嗎？我需要好好繼續過日子。我需要放下一切，繼續生活。那些不相信我的人留下的評論我都刪掉了，但我也累了。你們覺得我謊話連篇，可是都是真的。有很多人知道，我寫的都是事實。他們相信夏洛克。

我也遇到了一個人，應該轉移生活的重心。

所以，這是我最後一次發文。

夏洛克，你這個王八蛋，你在哪裡都沒關係。謝啦。

約翰

💬 本篇文章不許回應

MYCROFT
No choice. The PM insisted we go to
code red. Have there been any more?
ANTHEA sir.

「我們想幫影集加上網站——看完後還可以讀約翰的部落格。不過網站內容更成熟，不光介紹劇情，既然從事創意寫作，我不想光重述影集內容就好了。所以觀眾才會看到其他的部落格文章，評論裡有少許正在播出的故事情節，比方說約翰的姊姊哈莉喝不喝酒。感覺劇情更豐富了；部落格的主旨不在於幫你了解劇情，而是增添額外的風味。

刪減片段

《新世紀福爾摩斯》第三季　　　　　　　　無人靈車

22　內景：健身房——晚上　　　　　　22

鏡頭拉近到穿著運動鞋的雙腳，在跑步機上不斷踏步。往上拉，看到：麥考夫！從來沒看過他這副模樣，穿著灰色跑步裝束，滿臉通紅，精疲力竭。

他在看起來很貴的健身房裡，除了他沒有別人。電視上正在播新聞。標題：「恐怖威脅等級：紅色」。

麥考夫在機器上衝刺完最後一段，然後減緩速度，氣喘吁吁。他下了跑步機，用毛巾擦臉。然後，他偷偷掀起運動衫，拍拍肚子，看看腰圍。滿臉開心。有人清清喉嚨。麥考夫轉頭一看——好像做壞事被抓到。安西亞站在那裡，拿著牛皮紙資料夾。她瞥了電視一眼。

麥考夫
沒得選。首相堅持要上紅色警戒。又來了嗎？

安西亞
長官，同樣的訊息。

麥考夫
「別忘了，別忘了。」

他沉思。

麥考夫
還有……另一件事呢？

安西亞
長官，可能不太好。

她遞過資料夾。上面蓋了「最高機密」。他打開資料夾。

安西亞
他們一定會採取行動。

麥考夫細細閱讀。

麥考夫
天啊。

注意：這個場景來自《無人靈車》的草稿，最後重寫到第三季的第二集《三的徵兆》。

夏洛克
真有人**讀**你的部落格。

約翰
不然你以為**客戶**從哪裡來？

夏洛克
我有一個網站……

「夏洛克的網站叫《演繹法研究》，還有茉莉·琥珀的日記，我幫《致命遊戲》裡被謀殺的電視化妝師康妮·普林斯也寫了一個。就她一個，我覺得很好玩。從第二季開始，我們決定把重心放在約翰的部落格上，讓觀眾只去一個網站比較好。在虛構世界中，約翰的部落格讓他們名聲大噪，所以把重心放在這裡也合理。夏洛克的網站現在只跟著劇

情演進而更新。

「我會拿到劇本的草稿，然後跟BBC的互動劇情製作人喬‧皮爾斯從頭過一次，偶爾會跟蘇和史提芬討論。我們會聊可以做什麼——怎麼延續劇情高潮，但不要透露接下來的情節……？在第三季的首播短片裡，我們加了很多案件——約翰說雖然夏洛克死了，但仍有很多案件他還沒來得及寫。我們也開始放影片：新聞報導、《BBC早餐》等適合虛構網站的題材。

「規劃完成後就可以排列順序，但順序很難排——比方說，婚禮上提起的那些案件，我們不希望讓還沒看劇的觀眾覺得被雷到了，但在婚禮前得先在網站上發布這些案情。有一場是約翰在寫部落格，必須反映出來。我們得配合劇情來寫部落格。

「計畫批准後，我會先寫初稿，整批寄出去，等待BBC和哈慈伍德製作公司的意見，蘇、史提芬和馬克也會給我評論。我通常會寫兩三版，然後交出去就好，會有聰明人發布在網路上。我會用臉書和推特，其他的不會，所以我負責寫字，有時候指明要用什麼照片，尤其是文章很長的時候。有時候我會找可以搭配的照片：比方說〈東方快車餐廳謀殺案〉一文，讀者看到夏洛克收集的證據是我弄出來的。基本上那是我妹妹十八歲生日的照片——我可能也在幾張照片裡——幾張收據跟其他的東西。有一張照片是浴缸裡的屍體，其實是我扮的。

「我大多寫原創的短篇故事。一開始，我會找福爾摩斯的故事來改編，但

6月17日

「東方快車餐廳」謀殺案

夏洛克分解出最簡單的事實，破案了。

6月17日

無人靈車

嗯。
好吧。
你們都看到新聞了。

要怎麼開始呢？
最流行的主題標籤就能解釋：#sherlocklives

不知道最後影集裡會用什麼，有幾次他們拒絕我的提議，因為他們可能會把橋段用在以後的劇情裡。事實上，我們放棄了一篇文章，因為案件最後進了《三的徵兆》……」

「有生以來最艱難的工作」

「《三的徵兆》很奇怪，」史蒂夫‧湯普森說得直接了當。「由於一季的結構只有三集，一開始就一鳴驚人，收尾還要更上一層樓，所以問題來了，就是中間要怎麼演。

「史提芬和馬克說，『什麼才能讓觀眾真的嚇一跳？』我們討論了各種瘋瘋癲癲的想法，最後決定舉行婚禮，帶入更明顯的喜劇劇情。整個就很瘋狂，我們也很擔心，怕別人看了笑不出來。史提芬和馬克為夏洛克的伴郎致詞提供不少內容。我們吃了一頓午餐，蠢話連篇，討論單身派對和致詞……」

「我們早就決定讓華生夫人上場，」馬克‧加蒂斯回想當時的經過。「我們都覺得道爾設定的時機不太對：他在第二個故事裡讓華生結婚，然後只好把大多數的冒險設在之前單身的時候。所以我們覺得第三季正是華生步入禮堂的最佳時刻——

也只能這樣——好的朋友死了，他正準備繼續人生，夏洛克最好也在這個時候復活，一出場就搞出一團亂。決定了約翰要結婚，也決定了後續的走勢，第二集正好適合舉行婚禮。

「其實本來是隨口說說。史提芬‧莫法特說他小時候第一次在書裡看到華生醫生結婚了，他覺得福爾摩斯一定是伴郎，他的致詞也一定是史上最怪的一篇。我們聽了哈哈大笑，然後想，不就該這樣嗎？用這個梗當整集的骨幹——說來娛樂賓客的單身漢故事原來都是沒解決的案子，後來都解開了——感覺很有原創性，很刺激。

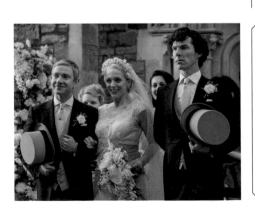

茉莉
葛列格……他要負責**致詞**！

一片寂靜。

茉莉（繼續說話）
在所有人面前。在場的都是**真人**，真的會**聽**他說什麼。

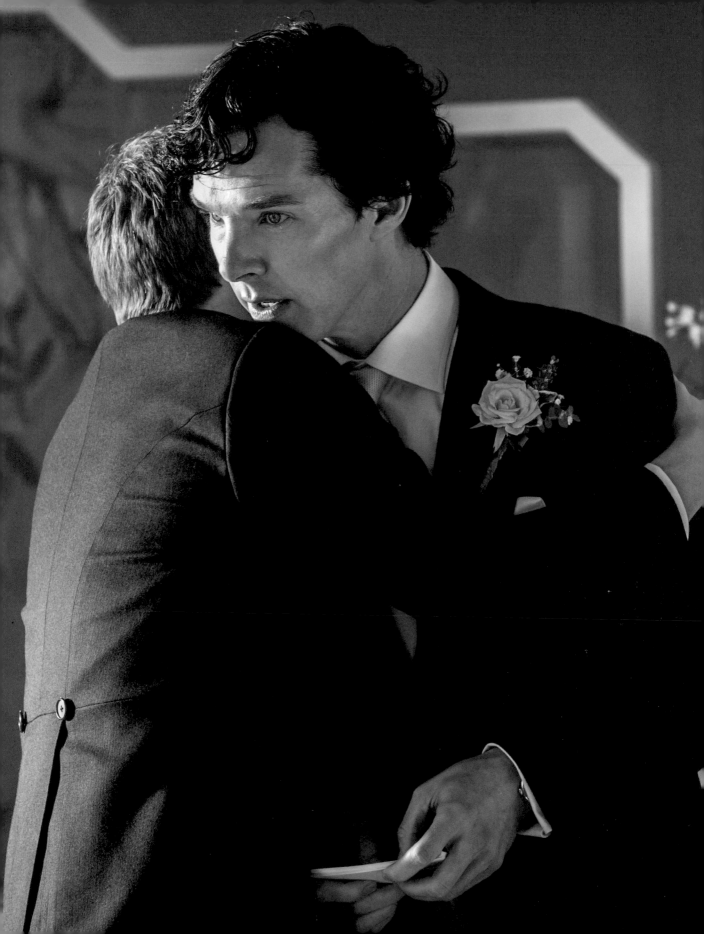

約翰和夏洛克的倫敦酒吧喝通關全在卡地夫拍攝,從聖瑪莉街的芙琳小貓開始,
再去磨坊道的卡努拍攝。最後兩個地點也在磨坊道:汽水吧,隔壁的閣樓則是最後一間。

「我們找史蒂夫·湯普森寫第二集，結果後來變成三人協力，因為劇情比我們想像的更複雜。敘事要流暢，但不能一發不可收拾。我們總說這部戲最重要的就是劇情發展：約翰不能老對夏洛克的演繹法嘖嘖稱奇——他仍覺得很驚奇，可是他不會告訴夏洛克，不然看起來就像個傻子——所以得用新的方法來表現。

「同樣地，也要找到方法讓夏洛克這個人不斷進步。他有點像小木偶：躡手躡腳地讓自己更有人性。一輩子都無法達成，可是他必須改變，否則整個故事就凍住了，何必拍攝呢？我們想展現出，他用自己略為笨拙、高功能的方法，來表達友善，表示他有多在乎，但他就是不知道該怎麼辦。所以他的方法是說出有史以來最無禮、最讓人生氣的伴郎致詞，最後轉了個彎，非常出色，他說，『我不知道為什麼我是你最好的朋友——事實上，我現在也不是了，看看你找到了誰。』我們知道這個方法的風險有點高，但我們希望大家認為他變得寬厚了，也因為第三集的事件會引發極大的變動。」

班奈迪克·康伯巴奇覺得拍攝致詞就像演獨角戲——連演五天。「嗯，感覺像五天。我們確實花了很長的時間拍攝，不過，其實才兩天吧。我覺得那是我們最費心思的演繹，無窮無盡——我擁有最棒的觀眾，幫我演完這場戲，趁我死背接下來的十二頁對話，他們都玩得很開心。這一集拍起來真的很愉快，太好玩了。」

約翰

夏洛克，老友。我聞了十八種不同的**香水**。試吃了九片不同口味的**蛋糕**，但吃起來都一樣。我喜歡**紫色**的伴娘禮服。

夏洛克
淡紫色。

《新世紀福爾摩斯》第三季 三的徵兆

20 內景：貝克街221B號──白天 20

夏洛克
噢，你說麥可・斯坦佛嗎？他人很好，不確定能不能處理所有的──

約翰
麥可人很好，他不是我最好的朋友。

夏洛克
……你媽呢？

約翰
死了，她也不能當伴郎。

夏洛克
死了？我跟某人的媽媽講過話，那不是你媽？

約翰
夏洛克，這是我一生中最重要、最鄭重的一天。

《新世紀福爾摩斯》第三季 三的徵兆

50 外景：公園──白天 50

約翰
沒有。

夏洛克
當然沒有。你很看重他。他是你以前最好的朋友，前任好友。隨便啦，你怎麼沒保持聯絡呢？

約翰
他斷了訊息。說來話長──他在那裡很不快樂。

夏洛克
拿了很多勛章吧，對不對？戰爭英雄。

《新世紀福爾摩斯》第三季 三的徵兆

64 內景：酒吧──晚上 64
爛醉如泥的夏洛克，在酒吧裡跟怒氣沖沖的混混打了起來。他指著混混的連帽上衣，大吼。

夏洛克
聽著，我告訴你──在你的……連帽衣上。那是萬寶路淡菸的菸灰！

混混
我從來不抽淡菸。女生才抽那種草！

夏洛克
（怒吼）菸灰我最懂！別說我弄錯了！

福爾摩斯對福爾摩斯

福爾摩斯對福爾摩斯
出自《米爾沃頓》

傍晚，我們出去散步，福爾摩斯跟我兩人，六點左右返回，冬日的傍晚冷到結霜。福爾摩斯轉亮燈火，燈光找在桌上的卡片上。他看了一眼，突然面露嫌惡，把卡片丟在地上。我撿起卡片，讀出內容：

查爾斯‧奧古斯塔斯‧米爾沃頓
蘋果舍
漢普斯特德
代理商

「他是誰？」我問。
「倫敦第一大壞蛋，」福爾摩斯回答，他坐下來，雙腿伸到火前。「背面有字嗎？」
我翻過卡片。
「六點半來電，查奧米，」我讀出來。

出自《三的徵兆》
作者：史蒂夫‧湯普森、馬克‧加蒂斯和史提芬‧莫法特

夏洛克收到一堆電報——讀訊息的聲音不帶感情或溫暖——他覺得這樁差事很難熬——

夏洛克（繼續說話）
「親愛的約翰和梅麗，為你們的大喜之日獻上最美好的祝福。送上我們的愛和……（真的要念出來嗎？）……黏呼呼的擁抱，史黛拉和泰德。」

約翰和梅麗聽得很開心。

夏洛克（繼續說話）
（拿起另一份）「對不起，我不能來參加……麥可‧斯坦佛……」（再拿起一份）「無限的愛……」

他結巴了一下。

約翰
怎麼啦？

夏洛克
（幾乎說不出口）
「……親親小寶貝。好多好多的愛跟好多好多的祝福，卡蜜。希望你們的家人也能看到。」

鏡頭在梅麗身上停了一拍，她轉過頭，非常感動。約翰緊握她的手。

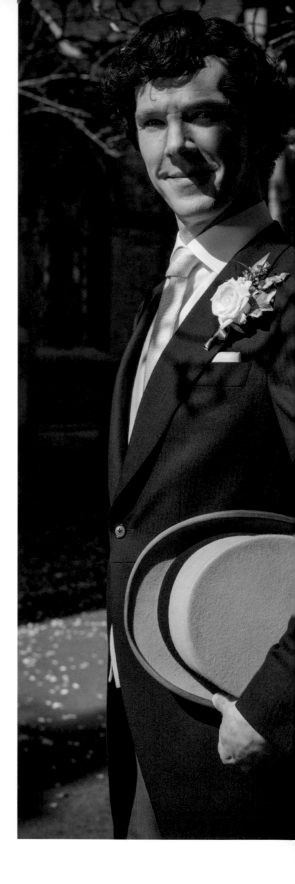

「那集拍起來好好玩，」亞曼達‧艾賓頓表示同意。「夏洛克這個瘋狂的心理變態得幫忙規劃婚禮，他決定親力親為，不放過所有的細節。伴郎致詞一開始很順利，但他心裡還掛念著沒解的案子，所以致詞中不時插入他對案情的想法，最後他研究出誰會死，來到驚人的情節高潮。等到致詞末尾，夏洛克和約翰突然往前衝，梅麗並沒有呆呆坐著，也跟上去了——透露出在下一集裡她的真實身分也會被揭露。」

「好吧，開始作戰！」

《三的徵兆》裡幾小時的婚禮拍了幾天，好玩的地方在於除了固定的角色，要打扮著裝的配角比其他集多得多。「那集感覺好像《今天暫時停止》，」《新世紀福爾摩斯》的化妝師兼髮型師克萊兒‧普里查-瓊斯笑著說。「拍了好幾天，所有的賓客和主要演員每天看起來都要跟前一天一樣。我們也要記得幫演員塗上厚厚的防曬產品，避免曬傷，不然他們在同一個場景裡變得愈來愈黑就不對了！」

克萊兒在《粉紅色研究》拍攝試播集的時候就加入《新世紀福爾摩斯》，她曾參與《我欲為人》、《神祕博士》、《瘋狂養老院》和《火炬木》等製作團隊。「做過這些節目後，那群製作人和編劇就認識你了，知道你的品質。我無意間發現《新世紀福爾摩斯》即將開拍，打電話過去說我有興趣。那是他們在卡地夫面試的最後一個下午，但他們要我過去，然後那天晚上他們打電話來，說希望我能加入他們。我負責試播集

和第一季；他們拍第二季的時候我已經排了其他工作，不過第三季我又回來了。」

開工了，一如以往，劇本的草稿出來。「一開始要從劇本去了解每個角色需要什麼，也要跟蘇‧維裘和導演討論。我們拿到初稿，我把角色分開，努力去了解每一個人的背景，記錄我覺得他們看起來該是什麼樣子。在角色發展的時候，一定要想到他們的生活風格跟居住環境。接著我參加定調會議，每個部門都要呈現想法。當然，每個人的想像力都很不一樣——坐在同一張桌子旁討論完了，也有好幾種想法。再來跟演員見面，他們也有自己的想法，都要納入考慮。

「還有，要跟服裝部門好好合作，創造出完成的形象。妝髮和服裝要能彼此搭配，不能彼此衝突，角色才有說服力。等定調會議結束，我再跟導演和服裝設計師開會，一頁一頁劃出劇本裡的角色，確認大家的目標都一樣。要等到跟演員見面，才知道要怎麼改變他們的外表，比方說膚色、刺青、假髮、髮色……比方說，確定班奈迪克‧康伯巴奇要演男主角時，他一頭赤褐色短髮，得做點改變。他們希望他的外型走拜倫風——馬克跟史提芬明確指定詩意的形象——馬克也說，夏洛克基本上是『夜行動物』，在黑暗中窺探倫敦，所以他要有蒼白的膚色跟深色頭髮。事實上，試播集裡的夏洛克比第一季更蒼白。

《三的徵兆》一開場就搶銀行，進行前置作業時在英格蘭銀行勘景拍下的紀錄照，
還有在搶案現場拍攝的連戲照片。

其他連戲照片，這個場景是夏洛克在蜉蝣男謊報的一處住所找線索。

威靈頓兵營的內景在卡地夫凱西公園的格拉摩根大樓拍攝。
實際特效小組提供淋浴間和血。

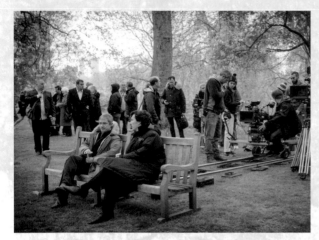

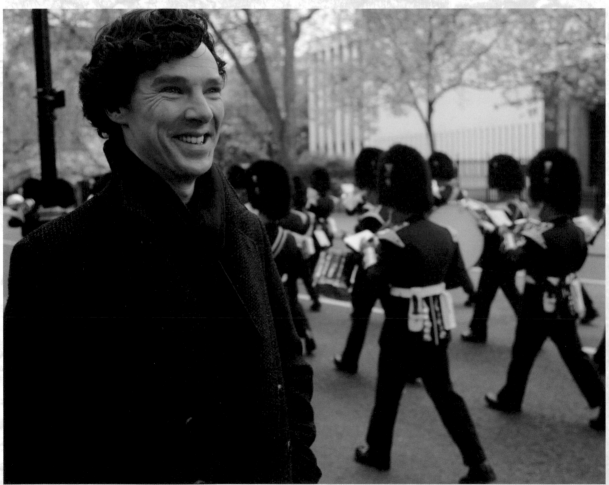

威靈頓兵營在西敏站附近的鳥籠道上，外景在實地拍攝。美術指導阿威爾‧溫‧瓊斯來到現場，
拍下班奈迪克跟步兵一起行進的照片，聞風而來的狗仔隊不知道他們在做什麼。鳥籠道上在兵營對面的長凳是由製作小組準備的。

福爾摩斯對福爾摩斯

出自《四簽名》
作者：亞瑟·柯南·道爾爵士

「好吧，我們的小鬧劇到此結束，」我們靜靜坐著抽菸，過了一陣子我才開口。「恐怕這是最後一次調查了，以後我再沒有機會研究你的方法。摩斯坦小姐已經首肯，願意接受我的求婚。」

他哼了一聲，非常陰沉。

「我就怕這檔子事，」他說，「我真的沒辦法恭喜你。」

我有點受傷。

「你有什麼理由不滿意我的選擇？」我問。

「沒有理由。我覺得她真的很迷人，對我們的工作也很有助益。她果決的個性非常適合；她從她父親的文件裡保留了阿格拉計畫，就是很好的例子。但愛情牽扯到情緒，什麼事情一情緒化，就跟我最看重的真實冷酷理性牴觸了。我永遠不會結婚，免得我的判斷出錯。」

「我相信，」我笑著說，「我的判斷應該經得起考驗。」

出自《三的徵兆》
作者：史蒂夫·湯普森、馬克·加蒂斯和史提芬·莫法特

夏洛克

約翰，對不起，我不能恭喜你。所有的情緒，尤其是愛，跟我最看重的純粹冷酷理性都互相牴觸。我好好想過了，在這個病態且道德淪喪的世界上，婚禮這種儀式很虛偽，華而不實，不合理性，太感情用事。

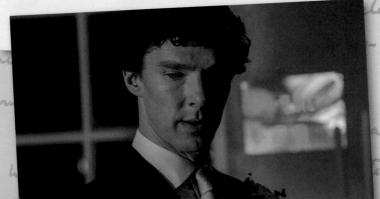

「《新世紀福爾摩斯》真的會要你超越極限，然後還要往前，」克萊兒又說，「你提出你的想法，但導演總會要你給他們多一點，探索所有的可能。比方說，在《粉紅色研究》裡，保羅·麥格根想要近拍受害人的手，很近很近，她在地板上刮出『Rache』。所以我們幫她裝了甲片，指甲下有小木刺，因為觀眾一定看得到這些額外的小細節。

「主要的成員有三個人——我負責班奈迪克，莎拉·艾斯特利-休斯負責馬丁，愛咪·萊利負責亞曼達·艾賓頓。其他演員則按時間需求分配。還好，第三季的時候來了一個實習生，幫了大忙。每集都排得很滿。就算只有兩個主角，也會讓你繃緊神經。在《粉紅色研究》裡，班奈迪克和計程車司機菲爾·戴維斯有一景就七頁長，分兩天拍攝。他們快熱死了，所以我們要一直確認他們的頭髮能夠連戲，最後剪接才會比較簡單。第三季的最後一集《最後誓言》裡，夏洛克中槍時，班奈迪克的表情變化多端，所以不論健康或死亡，各個階段我都要看顧他！

「我們通常在開拍前一個半小時到拍攝現場或攝影棚，所以有一個小時可以留給著裝和妝髮。一天多半要工作十二個小時，結束前有十五分鐘的卸妝時間，用舒服的熱毛巾幫演員擦臉。不過，有時候工時更長。在《三的徵兆》裡，我們要處理肖爾托少校的燒傷跟疤痕。劇本裡提到他側臉有條疤，但開拍時，我們覺得他應該受過更多傷，很多小疤連成這條疤。飾演肖爾托少校的阿利斯泰爾·帕特里連續七天都有戲份，所以我們要重複好幾次特殊

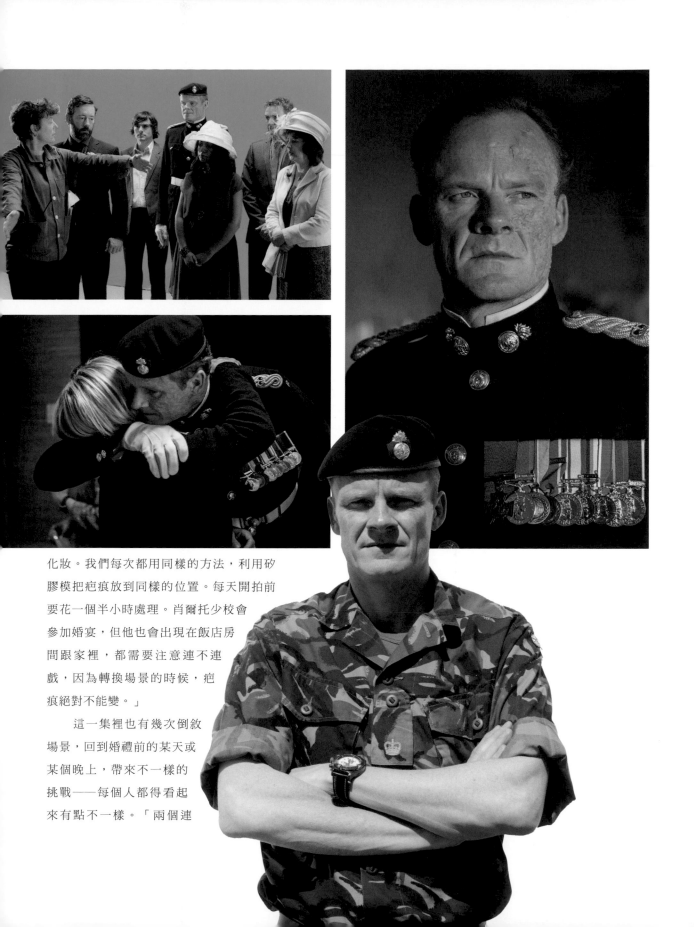

化妝。我們每次都用同樣的方法，利用矽膠模把疤痕放到同樣的位置。每天開拍前要花一個半小時處理。肖爾托少校會參加婚宴，但他也會出現在飯店房間跟家裡，都需要注意連不連戲，因為轉換場景的時候，疤痕絕對不能變。」

這一集裡也有幾次倒敘場景，回到婚禮前的某天或某個晚上，帶來不一樣的挑戰——每個人都得看起來有點不一樣。「兩個連

福爾摩斯對福爾摩斯

出自《身分案》
作者：亞瑟‧柯南‧道爾爵士

　　他從椅子上起身，站在拉開的窗簾間，凝視樓下晦暗灰濛的倫敦街道。我探頭一看，對面的人行道上站著一個體型龐大的女人，脖子上圍了一圈厚重的皮草，寬沿帽上插了一根紅色的羽毛，又大又捲，她的帽子模仿德文郡的公爵夫人，那位社交名媛喜歡賣弄風情，把帽子斜斜蓋在耳朵上。

　　從一身華服下，她抬眼看著我們的窗戶，姿態緊張，帶著遲疑，身體前後搖動，手指撥弄著手套的釦子。突然之間，就像跳離岸邊的泳者，她一鼓作氣衝過馬路，我們聽到門鈴發出急劇的鏗鏘聲。

　　「我看過這些症狀，」福爾摩斯把雪茄丟進火裡。「在人行道上搖擺，一定是**風流韻事**。她希望別人給她忠告，可是不確定她的問題是否微妙到說不出口。不過在這裡我們也能區別。女人被男人辜負了，就不會搖擺，通常的症狀是弄壞的電鈴線。這裡我們可以判斷是愛情問題，不過那位小姐不怎麼氣，比較覺得茫然或傷心。她親自來了，要解除我們的疑惑。」

出自《三的徵兆》
作者：史蒂夫‧湯普森、馬克‧加蒂斯和史提芬‧莫法特

約翰
她就要按門鈴了。沒，她改變心意了。她要按門鈴了，要走了，要走了，回來了──

夏洛克
她有案子要委託我們，她很無聊。這些症狀我都看過了。

約翰
嗯？

夏洛克
在人行道上搖擺，一定是愛情問題。

在一起的場景可能差了三個星期，」克萊兒解釋。「拿到分鏡劇本後，我們針對每個角色分解連戲的鏡頭：拉出每位演員的場景，標記化妝和頭髮的相關資訊──妝容在什麼階段。拍攝前一天，我們會拿到通告單，在上面寫下每位演員在每個場景的註記。拍攝《三的徵兆》時，幾乎每天都需要多請七名髮型師和化妝師來處理基本班底。」

> **夏洛克**
> 約翰人很好，說幾次他有多好都不夠。我**連邊都還沒沾到**。我可以聊他的那個多**深奧**多**複雜**，一整晚都沒問題……那個是……他的毛衣。

　　史提芬‧莫法特覺得說夏洛克‧福爾摩斯穿「戲服」就錯了。「他不穿戲服；他的衣服跟大家都一樣。看看原創小說，他很少真的披著因弗內斯斗篷出門，頭上還戴著獵鹿帽，在大多數電影裡也一樣。他多半穿著當代的服飾，以瀟灑為原則。夏洛克有點虛華，所以他喜歡打扮得帥氣一點──他知道自己該穿什麼。他很希望自己一出場就給人專業人士的感覺，而且也夠虛榮，知道怎麼樣才好看。所以我們把他打扮成時尚的帥哥，又用長外套和圍巾增添一點英雄感。他一進來，就變成最強勢的人。」

　　服裝設計師莎拉‧亞瑟同意史提芬的話。「夏洛克的衣著不是重點──他最在

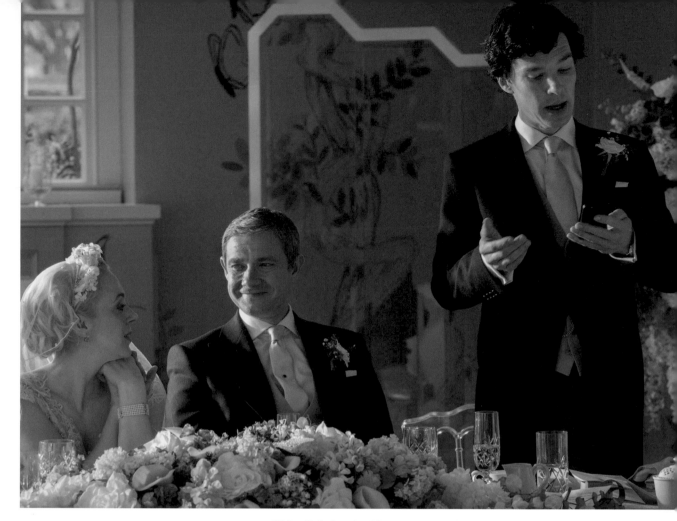

意工作，所以他穿的衣服要搭配角色，三季過去後，他的外型其實沒什麼變化。」

　　莎拉從1990年開始從事電視節目的服裝設計，她參加製作的節目不勝枚舉，從1990年代末期的《警察》和《惡女》開始，中期作品則有《足球伴侶》、《情人》、《霍爾比警探》，還有《獵殺行動》、《愛情與婚姻》和最近的《24反恐任務：再活一天》。「《新世紀福爾摩斯》決定要拍攝後，他們問我有沒有空。我本來住在卡地夫，他們正好想找住在威爾斯的人。我跟蘇·維裘見面，得到這份工作。蘇非常投入，馬克·加蒂斯和史提芬也是：他們喜歡自己動手，一定會在片場監督。我拿到劇本後跟他們開過會，導演也來了，我想到了一些

做法。然後我跟主要演員見面，他們當然也給我一些意見。大家都很投入，合作的範圍非常廣。

　　「我有一個服裝管理師、一個助手和一個實習生，所以人不算多。每件戲服我都親自處理，包括特約演員和臨時演員。開拍前，我們已經幫主要演員試過戲服，所以我可以把重心放在別人身上──我們都在拍攝當天試裝，事前不知道會碰到誰，也不知道每個人的長相。我隨身都帶著很多衣服，以備不時之需──配角需要穿適當的服裝，但結果不一定適合。

　　「第二季結束後，再回到聖巴拍攝第三季，那時候真的很難連戲，一群臨時

演員都穿著自己的衣服——過了兩年。真的好難。不過，一般來說，只要你知道接下來會怎麼樣，就搞定了。我會提早一個星期準備，開拍前一天全部弄好，萬一發生問題也不怕。每件衣物都標上了場景編號，以及需要哪些改動。

「開拍前一個小時我就到了，有時候更早。副導會排好所有的時程。我不想讓演員穿著戲服坐一個小時化妝，所以他們要先化妝，才能來換衣服。工作很忙，不過有組織就好了——如果你有條有理，就沒問題。我會帶很多衣服，上場的就很多件，有需要的話我會修改。班奈迪克和馬丁的不太需要改動，多半要幫其他人改。班奈迪克的乞丐服就是我準備的。有些東西要特別訂做：偶爾出現的領帶、手帕、背心、拖鞋，艾琳·阿德勒的行頭有幾件是我做的——有些平日的衣服，還有一些性感的服裝。不過大多數的衣服都是買來的。

「試播集的服裝設計師是雷·霍爾曼，

我從他那邊繼承了夏洛克的長外套，不過就這一件。我們試過再做一件，可是在製作的時候就發現跟我們想要的不一樣。我們有三件外套，萬一弄破了或要用到替身，就可以派上用場。這件大衣真的很好看。

「我希望班奈迪克的線條很俐落，因為他的體型很適合，所以我們選的衣物都以外型輪廓為出發點。我們幫班奈迪克試的第一套西裝就很不錯——他同意，我也同意。我們試完裝，大家都很喜歡。好的開始是成功的一半。我們用Spencer Hart的西裝搭配Dolce & Gabbana的襯衫，因為我們需要配合班奈迪克的身高和體型，這兩個牌子很時髦又不花俏，剪裁完美，襯衫也很合纖瘦的班奈迪克。這幾套西裝其實是他最先試的衣服。他很堅持自己表演驚險動作，所以很多套西裝都弄破了。每套西裝我們都買了三套，多加一件外套。

「原本的鞋子是聖羅蘭，後來換成Poste，又換成TK Maxx的鞋子。我把鞋底都換成比較厚的，因為班奈迪克常在倫敦跑來跑去。我們也希望鞋跟不要太高，因為班奈迪克比馬丁高多了。

「至於馬丁，因為約翰本來是軍人，但已經脫離了之前的生活，我們覺得他跟夏洛克比起來，要隨便一點。他通常穿經典款Loake靴和格子襯衫，配上Uniqlo的牛仔褲，這些其實都是馬丁自己建議的，外面再搭編織毛衣。我們心目中的毛衣要有一點點不一樣——不要成衣店那種，不要太流行，要有質感，條紋也可以，或許有點圖案……我希望他看起來有點學院風，有點居家，但不要老氣。」

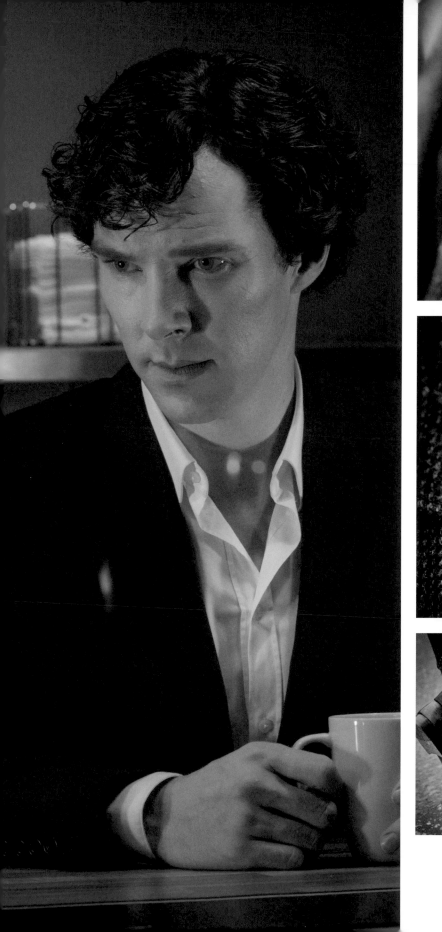

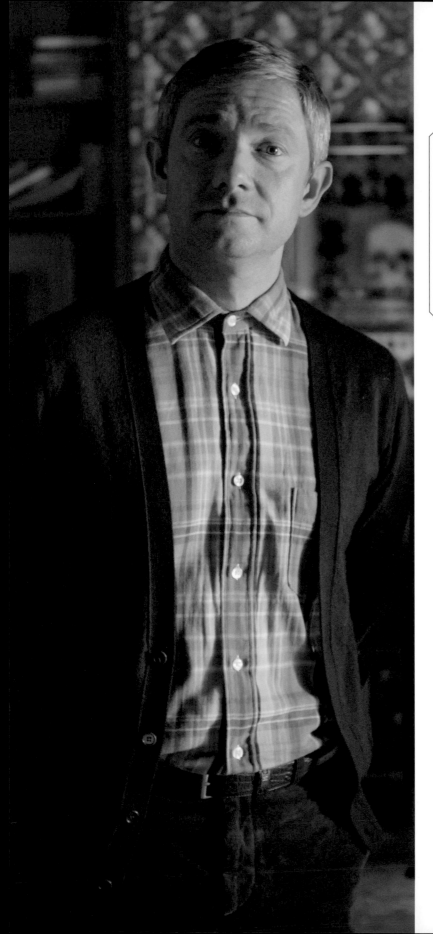

鏡頭到約翰身上：**很挫敗**。他慢慢放開吉姆，走到旁邊。雷射光回到約翰身上。吉姆**拉平**了西裝。

吉姆
嘖，這可是**Prada**。

《致命遊戲》來到劇情高潮，莫里亞蒂現身，馬克・加蒂斯在劇本裡指明他的西裝是Prada，莎拉卻改成Vivienne West-wood。「剪裁很適合安德魯，我們覺得顏色也很特別。配上Spencer Hart的小圓領襯衫和Alexander McQueen的領帶，讓他充滿威脅感，真棒。

「亞曼達・艾賓頓在第三季加入時，我們知道她的角色具有神祕的過往，必須在戲服上反映出來。可以說，我讓她看起來像個家庭主婦，一點也不邪惡。挑選梅麗的婚紗時，我覺得亞曼達有種古典美人的感覺，我希望能用戲服表達，但不要太過分。所以我們選了古典風格的禮服，配上古董蕾絲。

婚禮和婚宴的場景拍了好幾天，婚紗也帶來新的挑戰。「結過婚的人如果曾一整天穿著婚紗，就知道第二天衣服會變成什麼樣！不過我們沒有預算再準備一件。所以想像一下吧——那件禮服她穿了九天，上面有古董蕾絲，纖弱無比。她要跳舞，要跑上樓梯，好多好多動作⋯⋯每

「子彈時間」[1]紙花

只有在拍電視影集的時候，撒小片的彩色紙花才會用到特效。
約翰和梅麗的婚禮上撒下的紙花由丹尼·哈格雷夫斯和Real SFX特效公司提供。

注1：Bullet time，用多部攝影機在同一個瞬間從不同角度拍攝同一個動態物
　　體，再利用連續畫面呈現出物體不動、空間卻在旋轉的效果。

天等拍攝結束，我就要把禮服縫回原樣，第二天再把亞曼達塞回去。希望這件衣服每天穿了十二個小時、連續九天後還能安然無恙，或許是苛求，可是最後還是拍完了。我必須想辦法把縫線藏起來，不過因為蕾絲很多，痕跡也不明顯。」

連戲照片非常重要，對服裝跟妝髮都一樣。「在拍攝的日子，除了特約演員和臨時演員需要著裝，」莎拉指出，「整集裡還有不少倒敘場景，男主角每個場景都要換衣服。不過沒關係，要用的戲服我都留著，可以再派上用場。班奈迪克跟馬丁當然也需要男士早禮服[2]。我們本來想讓馬丁穿軍服，卻聽說不可以，因為約翰·華生已經退伍了。所以為安全起見，穿早禮服就好。」

加入《新世紀福爾摩斯》後，莎拉覺得她在《三的徵兆》裡表現最好——「推特上有很多人問我服裝的問題，想知道婚紗跟其他衣服的細節」——不過下一集讓她更引人注目：2014年，莎拉跟服裝管理師凱麗·渥佛德因《最後誓言》獲得艾美獎提名最佳迷你影集／電視電影／特別節目服裝獎。「我們有馬格努森，很強硬的角色，穿著時髦昂貴的西裝，夏洛克則打扮成街友，約翰舉行婚禮，要開始另一段人生……」

注2：早禮服是西服中第二正式的裝扮，下午六時之前穿著。上裝齊膝，顏色最好是黑或灰，胸前僅有一釦。黑色外套需搭配灰色背心跟白色軟胸式或普通軟領襯衫。褲深灰色，稱為柳條褲。需打領帶（非領結）及穿黑皮鞋。

婚紗照片集

約翰和梅麗

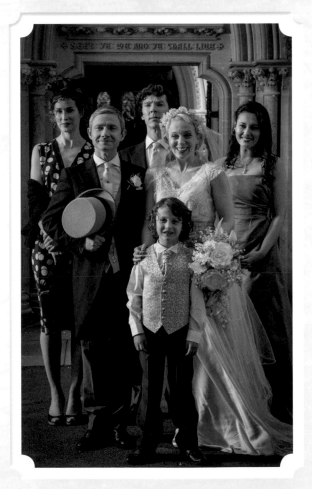

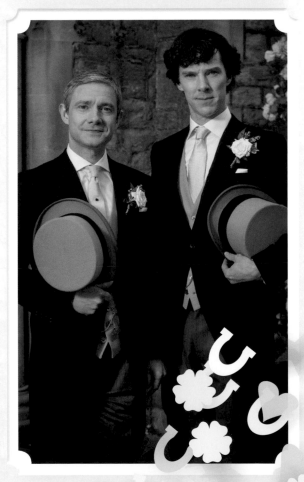

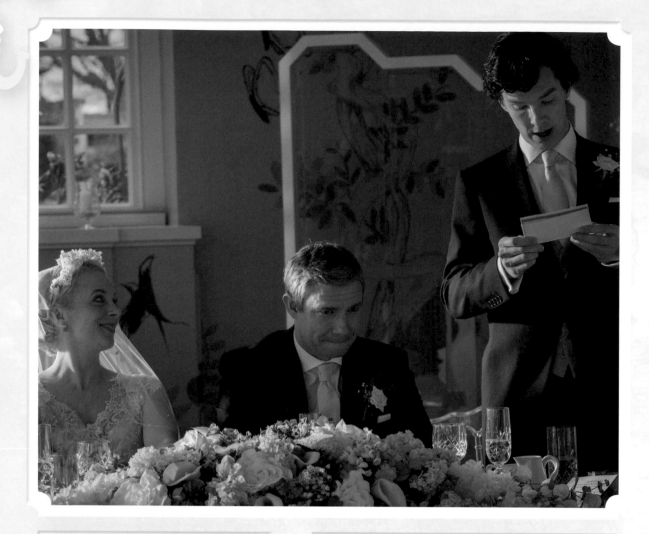

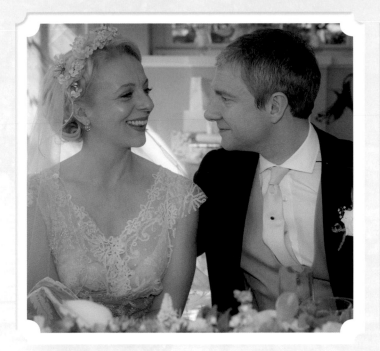

10

龍潭虎穴

特效、在螢幕上加字……

MISS ME ?

「跟電影不一樣」

「**婚**禮那集對我們來說算輕鬆。衛兵在淋浴間裡遇刺,但那不是真的淋浴間,所以水、蒸汽和流血的特效都是我們做的。我們也負責紙花……

「我們做了從茶杯裡跳出來的眼球……然後我們做了第三季的結尾,工程浩大。」

「我們」是總部在卡地夫跟曼徹斯特的實際特效公司Real SFX,老闆是丹尼・哈格雷夫斯,他以前曾擔任過《莎拉簡大冒險》、《巫師大戰外星人》、《達文西的惡魔》、《神祕博士》和許多其他節目的特效設計師。「做完《神祕博士》,我就加入《新世紀福爾摩斯》。正好我也決定要成立自己的公司,美術指導愛德華・湯瑪斯跟阿威爾・溫・瓊斯要我們負責《新世紀福爾摩斯》的試播集。拍第一季的時候我再度參與,跟阿威爾共事,兩人在工作上的關係愈來愈密切。所以我算是老班底了,幫忙呈現影集的外觀。

「你或許已經聽說了,每個部門都會拿到劇本的草稿——我們都很急著看,才知道劇情是什麼。就算我們不知道第二季結尾他怎麼活下來,拿到劇本總讓人很興奮。我們會細讀劇本,劃出要做實際特效的地方:子彈擊中、起火、下雨,需要真實感覺的地方,然後我們會參加定調會議。每個部門的頭頭跟史提芬、馬克和蘇開幾個小時的會,導正我們的方向,讓劇本裡的想法成真。那時候有種友誼賽的感覺,Milk想用電腦生成效果,我卻想用

Real SFX的團隊製作夏洛克中槍的場景配備。

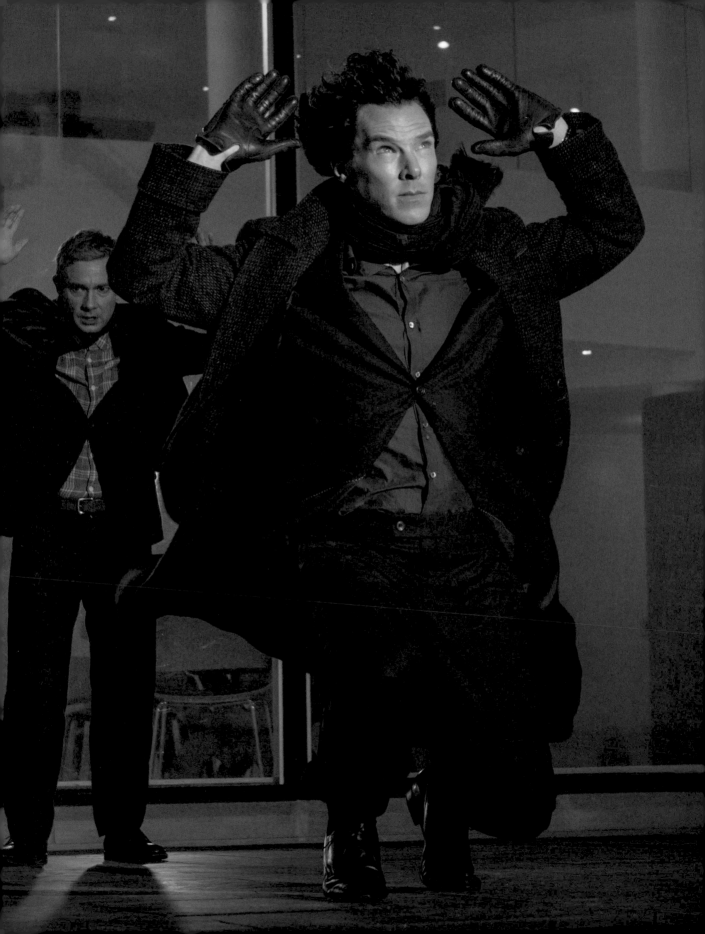

Oh, I see! You give me the big dark eyes,
and the deep, deep voice, and I'm
supposed to lie for you.

—————— 刪減片段 ——————

《新世紀福爾摩斯》第三季 　　　　　　　　　　　最後誓言

21　內景：聖巴的實驗室——黎明　　　　　　　　　　21

茉莉
沒事？

她轉頭看著夏洛克。

茉莉
你要我跟他們怎麼說？

他看了她一眼。

夏洛克
你覺得你該告訴他們什麼，就告訴他們。

茉莉
噢，我懂了！你用深色的大眼睛看著我，用低沉的嗓音
說話，我就該幫你撒謊。

她打了他一巴掌，又一巴掌，再一巴掌。他站在那裡，毫無反
應。

茉莉
你竟敢拋棄你與生俱來的優勢，你竟敢背棄朋友的愛。
說對不起。

《新世紀福爾摩斯》第三季 　　　　　　　　　　　最後誓言

21　內景：聖巴的實驗室——黎明　　　　　　　　　　21

維金斯
這是他的襯衫嗎？？

夏洛克立刻轉頭看著維金斯。

夏洛克
……你說什麼？

維金斯
所以你才知道騎腳踏車的事。對不起啦，應該把機會
讓給你。

夏洛克
做什麼？

維金斯
賣弄。

夏洛克
（興致來了）賣弄？？

維金斯
因為我知道你是誰——你一來我就知道了。我是那
個部落格的忠實讀者。最近沒什麼更新，我以為你
退休了。

夏洛克
拆夥了。襯衫你怎麼說？

維金斯
嗯，有摺痕，對不對？前面有兩條摺痕。最近剛摺好，
但不是新的。（對著約翰）你今天晚上穿衣服的時候一
定很匆忙，你所有的襯衫都摺得好好的。但是為什麼？
可能因為你每天都騎腳踏車去上班，到了之後再沖澡，
然後穿上你帶來的衣服。你習慣把襯衫摺起來，才方便
帶出門。

實際效果。但有些東西我做不到，有些東西他們做不到。我們合作密切，也合力贏了一座英國電影電視藝術學院獎。我總爭取要用特效。製作人跟製片經理可能會很擔心，就怕被特效耽誤，但我還是努力爭取。

「通常等定調會議過了三個星期，我們就開始拍攝，沒什麼時間了解跟準備，到了中間會覺得更快。對我來說沒關係，因為也沒時間擔心。雖說如此，我確實有很多時間可以拿來做實驗，去片場前就抓到效果。《新世紀福爾摩斯》的特效不算多，但有很多元素——讓文字成真的氣氛和火焰等等東西——觀眾可能沒發覺我們用了特效。Milk跟我加入了一些特質，營造出節目的特色。不光是爆炸而已，我們放了很多假的東西，可是看起來像真的。

「舉個例子，我常在威爾斯的221B內

景攝影棚外造雨或造雪，在背景裡，窗外落下的東西會讓場景很有真實感。我們會在攝影棚裡的窗外造雪，等切到外景時，拍到積雪，看起來很真，也跟前面連貫。或者你會看到夏洛克的廚房實驗室裡有東西在冒氣或冒泡，覺得很真實。」

丹尼‧哈格雷夫斯在拍攝現場工作。

— 277 —

丹尼在第三季的開頭《無人靈車》裡就體驗到在《最後誓言》裡要面對什麼情況。「馬丁‧費里曼困在火堆裡⋯⋯我們要做出火堆的外型——裡面沒有馬丁，但要讓班奈迪克‧康伯巴奇扒開，鑽到裡面去。那在拍攝現場拍完了。然後我們讓馬丁進了火堆，在攝影棚裡拍攝。班奈迪克和馬丁都很喜歡親自上陣表演特技，讓製作人很驚慌——我也很驚慌，因為我要負責效果，也要保護他們的安全。

「第二季的時候，《情逢敵手》有一個班奈迪克上場的特效，他後面的床翻起來，然後切到貝克街，他躺在床上。《最後誓言》裡，夏洛克中槍了，這個效果再度出現。我們讓班奈迪克倒下去，躺在一個裝置上，呼應《情逢敵手》的場景。拍起來真的不簡單。

毫不遲疑，眼睛眨也不眨，**梅麗開槍了**。滅音槍輕響了一下——變得好可怕，**安靜到空氣嘶嘶作響**。

夏洛克又停了下來，只能站在原處。他**皺起眉頭**，彷彿想到了什麼——臉上只有**一絲絲驚訝**。他歪歪頭，彷彿想弄清楚答案。

梅麗
對不起，夏洛克。
真的很抱歉。
夏洛克低頭看看襯衫前襟。
胸口的血漬愈來愈大。

26 **內景：貝克街221B號——早上** 　　　　26

安德森
對不起，夏洛克，這是為你好。

班吉
（對著安德森）噢，就是他啊，對嗎？聽你說，還以為他應該比較高。（對著夏洛克）他是你的忠誠粉絲。

夏洛克
你們是誰？在我家做什麼？我認識你們嗎？

班吉
你說他過目不忘。

夏洛克
我會刪除。

班吉
真的嗎？真聰明。

夏洛克
謝謝你的誇獎，我等一下就刪除。

麥考夫進來了，約翰跟在後面。

麥考夫
你那個小粉絲俱樂部的成員。禮貌點，他們很可靠，甚至願意在你稱為家的有毒垃圾堆裡搜查。夏洛克，你現在是名人了，可不能養成吸毒的習慣。

27 **內景：貝克街221B號——白天** 　　　　27

夏洛克
裡面存了最多全世界最機密最危險的資訊。亞歷珊卓圖書館，都是祕密跟醜聞。不在電腦上，他很聰明，知道電腦可能被駭。全是紙本，放在這所房子的地窖裡。只要這圖書館還在，你認識的人都沒有個人自由可言。

約翰
我們就是要去找這傢伙？

夏洛克
我約了兩個小時後在他的辦公室碰面。你覺得呢？

約翰
我覺得很奇怪，你居然又吸毒了。

夏洛克
當然，原因很明顯。

敲門聲傳來，哈德森太太看了看門口。

哈德森太太
有人來了，你們沒聽到嗎？

29 **內景：貝克街221B號——白天** 　　　　29

馬格努森
不管怎樣，挺好玩。

他朝門口走去。

夏洛克
如果你無意跟我談判，為什麼要來？

馬格努森
你是夏洛克·福爾摩斯，你很有名。我有興趣。

夏洛克
有什麼興趣？

馬格努森
對你有興趣。我沒收藏過偵探。

他走了，手下跟著走了。鏡頭轉到約翰身上——滿臉厭惡，壓制不住怒火。

約翰
天啊！

37 **內景：查奧馬[1]塔／入口大廳——晚上** 　　37

夏洛克
我會告訴她，我跟她交往只是幌子，只為了侵入她老闆的辦公室。我想，她應該會跟我分手，不過，你比較懂女人。

約翰
她會難過得要死。

夏洛克
我們都要分手了，自然會難過。

約翰
夏洛克！

夏洛克
別擔心——等我們分了，她絕對不會想到我。馬格努森一定會因為這件事把她開除。

電梯叮的一響，夏洛克開心地大步走出電梯。因他的話而無比震驚的約翰過了一秒才跟出來——

注1：Charles Augustus Magnussen，馬格努森的全名，取譯名第一個字合成查奧馬。

毒窟在卡地夫的標特街拍攝（對頁）；馬格努森倫敦辦公室的地點（上圖）。

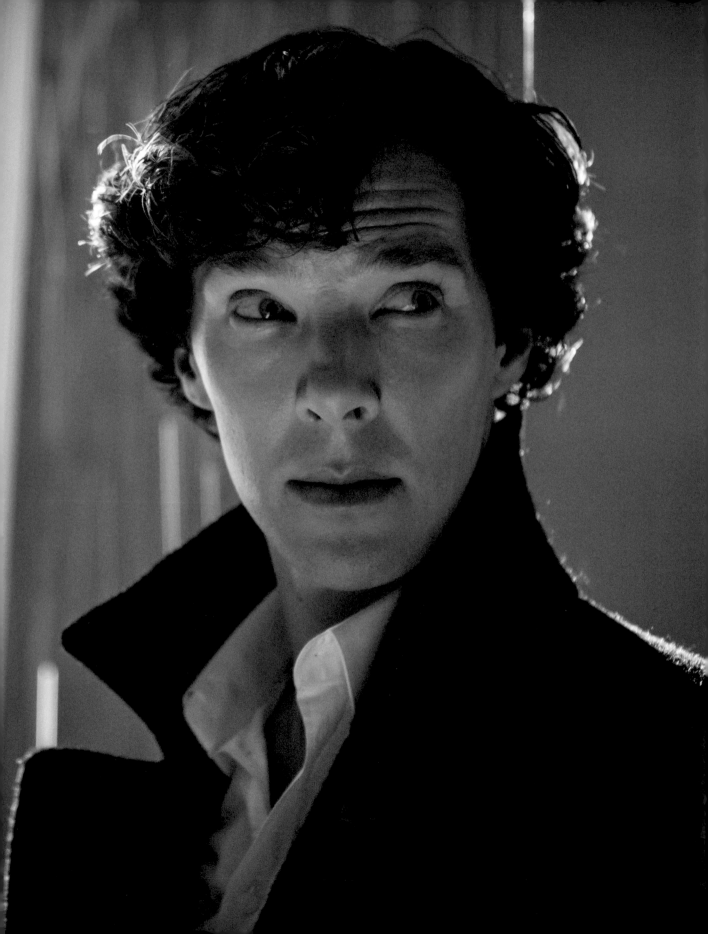

「第一項挑戰是導演尼克·赫倫要一個很精確的子彈孔，在襯衫上打出來，但不要有血，因為在那一刻，他不相信自己中槍了。觀眾覺得他一定穿了防彈背心，他還活著，還沒倒下去。然後我們提供的血流出來，不過我覺得Milk在彈孔上緣畫了兩滴血，直徑只有一公釐。

茉莉
還有，躺下吧，**重力會**影響我們。
倒下吧。

整間房開始**傾斜**。夏洛克的膝蓋**發軟**──他慢**動作**向後倒，慢到讓人覺得好痛苦。

「尼克要讓班奈迪克倒在可以轉動的裝置上，保障他的安全。我本來要做一個可以裝在西裝裡的裝置，不過可以想像，每次要脫下來，就要脫下整套西裝。所以我們把裝置藏在西裝裡。班奈迪克很忙，很難約時間，我跟他能碰面的時間很短：我得走到他的拖車裡，幫他量身，按照他背部的輪廓打造裝置──結果還是不合！我必須當天就改好。我喜歡自己做，不用機器操作，保持人類控制的元素。我們把裝置裝在地板上，上面的彈性繩連到場景另一邊的支架上，然後我們目測裝置的位置和班奈迪克。我們壓力很大，不能讓他摔下來；他現在是大明星，身價好幾百萬！那套鏡頭拍了兩次。老實說，可能是我做過最難的效果，拍出來的結果很不錯。我很驕傲能參與其中。」

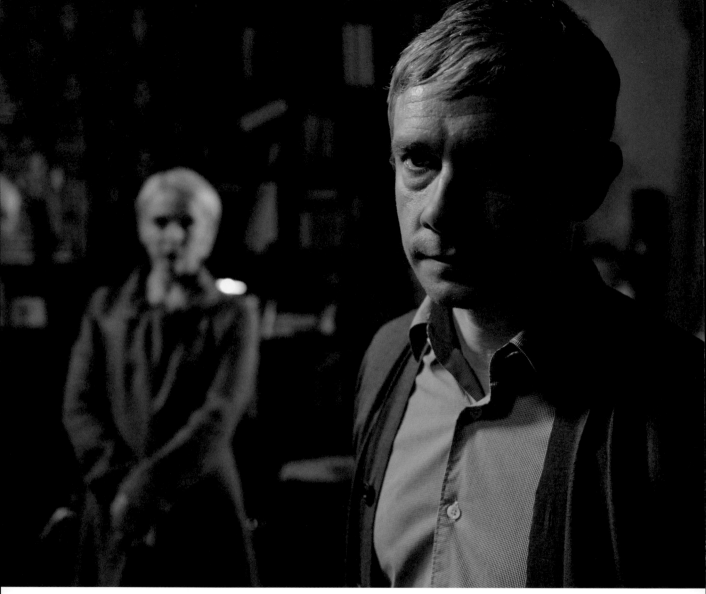

「福爾摩斯先生，那位不是
——斯莫伍德小姐」——

擊夏洛克的人就是梅麗・華生，約翰的妻子。「她是殺手，」亞曼達・艾賓頓說，「幫美國中情局跟許多其他可疑的組織工作。她殺人取得報酬，而且她殺人不為了好玩，而是因為她的技術很好。她一直瞞著約翰，現在換了新的身分，認為她的祕密不會有人發現。」

班奈迪克・康伯巴奇覺得很有趣，夏洛克自始至終一直都支持梅麗。「他看得出她能讓約翰幸福，她對約翰的愛也超越她從前最黑暗的過往。夏洛克覺得她努力隱瞞身分，只是為了維護對約翰的愛情，但約翰只覺得受到背叛。第三季裡，約翰要接受很多事：最好的朋友死而復生，他自己跟殺手結婚了。這一季裡他的磨難可不少。」

在固定角色中，約翰・華生到了《最後誓言》的結尾，角色發展也到了新的層次。而露易絲・布瑞莉認為，觀眾應該想不到茉莉過了三季裡會有這樣的發展。

「第一次看到她,她好羞怯,一心只想討好別人,愛上一個不會愛她的人。不過她有其他的特質,也是她的長處:溫和、善良、堅定、忠誠,雖然安靜卻觀察敏銳。我覺得在三季中,她愈來愈有自信,所以到了第三季結尾,她的行為也會讓觀眾嚇一跳。」

《新世紀福爾摩斯》第三季　　　　　　　　　　　　　最後誓言

82　內景:夏洛克的單人病房——晚上　　　　82

　　　　　　　　　　約翰
天曉得——在倫敦找到夏洛克在哪裡,見鬼了。

鏡頭轉到雷斯垂德和醫護小組。

　　　　　　　　　　醫生
他用了嗎啡。

　　　　　　　　　　雷斯垂德
對,他有那個習慣。

鏡頭轉到約翰和梅麗身上。

　　　　　　　　　　約翰
所以他騙了我們。

　　　　　　　　　　梅麗
騙我們?

　　　　　　　　　　約翰
他說他不知道誰開槍打他,其實他知道。

　　　　　　　　　　梅麗
為什麼?

　　　　　　　　　　約翰
因為夏洛克‧福爾摩斯出門只有一個理由。追捕某人。

鏡頭轉到梅麗臉上。非常恐懼。她就是夏洛克追捕的對象。

《新世紀福爾摩斯》第三季　　　　　　　　　　　最後誓言
　　　　　　　　　　　　　　　　　　　　　　97

97　內景:貝克街221B號——晚上

　　　　　　　　　　梅麗
你為什麼要幫我?

　　　　　　　　　　夏洛克
因為你救了我一命。

　　　　　　　　　　約翰
……什麼?對不起,你說什麼?

　　　　　　　　　　夏洛克
(咳嗽,氣喘)到目前為止,不管怎樣都行。

門鈴響了。

　　　　　　　　　　夏洛克
(呼喊)哈德森太太,不要再偷聽了,去開門。

哈德森太太從門口伸進頭來。

　　　　　　　　　　哈德森太太
你自己為什麼不去開?

　　　　　　　　　　夏洛克
因為我內傷,不當施力而惡化,又抽了兩包菸,我快死了。

　　　　　　　　　　哈德森太太
你不就一向都這樣嗎!

她一扭頭,走了。

　　　　　　　　　　夏洛克
我碰巧碰到你跟馬格努森的時候,你有問題。

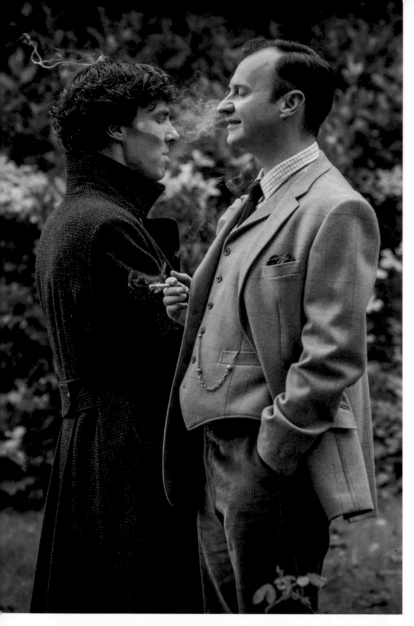

當約翰發現夏洛克在毒窟裡，茉莉的反應或許最令人驚奇。

「把攝影機擺到某幾個角度，就可以假裝打人巴掌，」露易絲微微一笑，「某幾個角度則必須真的來。在這一景，有兩次我真的碰到班奈迪克的臉，好嚇人，不過我應該打了二十來下，比例不高。來點不同的動作也不錯。」

「我好痛苦」

《**最**》後誓言》裡也有福爾摩斯的家庭生活，比從前各集透露更多夏洛克的生活背景。「麥考夫和夏洛克之間的關係很有意思，」蘇·維裘說，「兄弟倆很愛鬥，總說自己比另一個聰明。他們幾乎無法忍耐彼此，但在麥考夫內心深處，他非常在意夏洛克。我們看到麥考夫不惜付出一切，只為了照顧愛惹麻煩的弟弟。第三季一開始，麥考夫就祕密前往塞爾維亞營救夏洛克，最後把他直接帶回英國。在《最後誓言》，他甚至坦承如果夏洛克死了，他也會心碎。」

夏洛克的**母親**
探頭到門外。

母親
你們兩個在**抽菸**嗎？

他們立刻把香菸
藏起來。

麥考夫　　夏洛克
沒有！　　是麥考夫。

福爾摩斯對福爾摩斯

出自《歪唇男人》
作者：亞瑟・柯南・道爾爵士

[……]比較遠的那頭，有個小炭盆，裡面的煤炭還在燃燒，旁邊的三腳木凳上坐了個瘦高的老人，下巴頂在兩個拳頭上，手肘靠著膝蓋，凝視著火光。

我走進去，面色灰黃的馬來侍從匆匆拿著菸槍過來，還有一份菸劑，示意我坐到空位上。

「謝謝。我馬上就要走了，」我說，「我朋友艾薩・惠特尼在這裡，我有話跟他說。」

右邊有人動了動，發出驚呼聲，透過昏暗，我看到了惠特尼，蒼白憔悴，儀容不整，他也盯著我看。

「天啊！這不是華生嗎，」他說。

[……]我穿過兩排臥鋪間的狹窄通道，憋著氣免得吸入藥物令人昏沉的可怕氣味，尋找管理人的身影。走過坐在炭盆旁的高個子身邊，我覺得有人拉了我的衣服，聽到低聲說話，「走過去，然後回頭看我。」這幾個字清晰地傳入我耳中。我低頭一看，只有可能來自我旁邊的老人，但他依然跟剛才一樣凝神不動，很瘦，皺紋很多，老到彎下了腰，鴉片槍在兩個膝蓋

中間懸蕩，彷彿他的手指已經拿不住菸管了。我費盡力氣克制自己，才沒有驚呼出聲。他轉過身，除了我之外，沒有人能看到他。他的體型變壯，皺紋消失，無神的雙眼重新放出了光芒，在那兒，坐在火邊對著我的驚訝表情露齒而笑，不是別人，就是福爾摩斯。他微微招手，要我靠過去，等他稍微轉身對著其他人，面孔立刻變了，變成雙唇合不起來的衰弱老人。

出自《最後誓言》
作者：史提芬・莫法特

內景：廢棄的屋子——樓上——黎明
約翰在樓上的房間裡東看西看，大聲叫嚷。

　　　　　　　　約翰
以撒？以撒・惠特尼？

在臭氣沖天的陰暗房間裡，他細看每個縮在床上的人。
有一個人掙扎著坐起來……

　　　　　　　　約翰
以撒？

約翰走過去。以撒快二十歲了——看起來嗑藥嗑翻了，非常悲慘。

　　　　　　　　約翰
哈囉，以撒。

　　　　　　　　以撒
華生醫生？我在哪裡？

　　　　　　　　約翰
在宇宙的屁眼，跟地球的人渣在一起。

　　　　　　　　以撒
你特地來找我嗎？

　　　　　　　　約翰
你以為我在這裡有很多朋友嗎？

躺在以撒後面的那個人扭動身子，坐了起來。他是夏洛克・福爾摩斯，睡眼惺忪地看著約翰。

　　　　　　　　夏洛克
噢，哈囉，約翰。沒想到你也來了。

約翰目瞪口呆——怎麼？？？？？

　　　　　　　　夏洛克
你也特地來找我嗎？

出自《四簽名》
作者：亞瑟・柯南・道爾爵士

　　他微笑面對我的憤怒。「或許你沒錯，華生，」他說，「我猜對身體有不良的影響。不過，我覺得刺激的感覺超越一切，腦袋會變得很清晰，副作用就那麼一下下而已。」

　　「但是你好好想一想！」我的口氣很誠摯。「算算看成本！或許像你說的，腦袋會受到刺激，變得很興奮，但無法控制，很病態，可能會改變人體組織，起碼會讓你一直覺得很虛弱。你也知道，你身上出現了很不祥的反應。得不償失。光是為了消磨時間，又何必拿自己與生俱來的卓越能力冒險？別忘了，我不光是你的朋友，我也是醫生，對人的體質有一定的了解。」

出自《最後誓言》
作者：史提芬・莫法特

　　　　　　約翰
　　怎樣？沒事吧？

夏洛克靠在牆上，靜靜看著他們。

　　　　　　茉莉
　　沒事？

她轉頭看著夏洛克。她打了他一巴掌，又一巴掌，再一巴掌。他站在那裡，毫無反應。

　　　　　　茉莉
　　你竟敢拋棄你與生俱來的優勢，你竟敢背棄朋友的愛。說對不起。

出自《米爾沃頓》
作者：亞瑟・柯南・道爾爵士

　　「華生，當你站在動物園裡的蛇群前，看到那種滑溜的有毒生物，眼神死氣沉沉，平平的面孔非常邪惡，會不會覺得毛骨悚然，心存畏怯？對，米爾沃頓就給我那種感覺。我這輩子處理過五十件謀殺案，其中最糟糕的都不像這傢伙讓我這麼嫌惡。不過，我還是得跟他打交道——沒錯，是我邀他來的。」

出自《最後誓言》
作者：史提芬・莫法特

　　　　　　夏洛克
　　OK，就是馬格努森。馬格努森是條鯊魚。我只能用這個方法來形容他。約翰，你去過倫敦水族館的鯊魚缸嗎？站在玻璃外看。牠們的臉很平，很滑溜。眼神死氣沉沉。他就是那樣。我碰過殺人犯、心理變態、恐怖份子、連續殺人犯。沒有人能像查爾斯・奧古斯塔斯・馬格努森讓我這麼想吐。

格羅斯特郡的這棟豪宅是戲裡馬格努森的蘋果舍。

馬格努森的記憶宮殿在攝影棚內造景粧點,陳設如果不是買來,就是特別訂做。

拉斯・米克森，1964年5月6日生於丹麥的格萊薩克瑟

精選電影作品

2014	《動物做夢之時》索爾
	《北歐工廠》丹尼爾
	《女兒們》浩何
2012	《出糗麥克斯3——羅斯基爾德》亨寧
	《看門人的故事》佩爾
	《高富帥失足記》彼得・卡爾森
2011	《殺戮元兇：狙擊手》馬格努斯・比斯卡德
2010	《非洲歷險記》維克多
2009	《獵頭者》馬丁・文哲
	《逃亡》托瑪斯・亞吉爾
2008	《火焰與檸檬》福洛德・雅各布森，外號「烏鴉」
	《頂級陰謀》馬克・德勒洪
2007	《西西莉》拉斯・N・達姆卡德
	《亡魂島》巫師

精選電視作品

2014	《新世紀福爾摩斯》查爾斯・奧古斯塔斯・馬格努森
2013	《城堡》索倫・瑞文
2011	《在其他情況下》艾瑞克・尼爾森
	《殺戮元兇》馬格努斯・比斯卡德
2007	《謀殺拼圖》特羅斯・哈曼
2004-2007	《更好的時光》仁斯・奧圖・克拉格

「馬格努森是媒體大亨,在這集裡觀眾會看到他握有知識的力量,知道別人的隱私。他喜歡觀察別人,找出他們的弱點。他知道每個人的祕密,據說他把所有的文件都藏在家裡的地窖裡。他們找到了那棟房子,不可思議的蘋果舍——裡面住的該是龐德電影裡的壞人吧!最好能在裡面待幾天,好好參觀一下。但事實上他也有記憶宮殿,跟夏洛克一樣。

「所以我選擇**不要**把他演得威脅感十足,因為他給人的威脅無時無刻都在,是熱門話題——那種人連根小指頭都不用動一下。他有權有勢,嗓門也不用拉高。他只要告訴別人他知道他們想幹什麼,他們有什麼小祕密。就夠了。所以我的演法很平靜——有時候太平靜了,只好重來,才能加快步調!我覺得這個角色很難演,因為我第一次用英語演戲。而且要跟第一流的演員共同演出第一流的劇本,我可不想搞砸了。

「我從來沒看過這樣的劇本,很聰明,很懂得怎麼誤導觀眾。從一開始,在詢問的時候,你就看到戴著眼鏡的馬格努森,在眼鏡上,你看到房間裡他所有對頭的資訊都浮現出來了。所以每個人——觀眾跟夏洛克——都遭受誤導,相信馬格努森擁有某種電腦或裝置。那才妙不可言,讓夏洛克對這個人束手無策。

「蘇・維裘跟我的經紀人聯絡,問我要不要跟她碰面,討論演出《新世紀福爾摩斯》的事,那時候我正在倫敦東區拍電影,快要拍完了。我沒看過這部影集,工作也排得很緊,我說,『不行,我不能去找她,她得來找我,』談工作可不能這

麼談！不過她真的來找我了，我們坐下來聊了一下，然後他們把劇本送來，也給我看了前面幾集。我看得目瞪口呆──太棒了，我真的很想接這部戲。

JOHN GARVIE

MP ROCKWELL SOUTH
ADULTERER (SEE FILE)
REFORMED ALCOHOLIC
PORN PREFERENCE: NORMAL
FINANCES: 41% DEBT (SEE FILE)
STATUS: UNIMPORTANT

馬格努森的視角，閃爍的鏡片往上抬──視線穿過鏡片：
摘要顯示。**文字流**過馬格努森的視線──就像夏洛克看到的文字，但顯然此處的出自電子儀器。3D投影到鏡片上。
加維臉旁的**游標抖動**──面孔辨識軟體。他的名字**閃動**，出現在他的臉旁邊。

約翰・加維
羅克韋爾南區國會議員
姦夫（參見檔案）
已經戒酒的酒鬼
喜歡的色情片：正常
財務狀況：41%為債務
（參見檔案）
地位：**不重要**
下面為紅色文字
（特別顯著）
致命傷：殘障的女兒
（參見檔案）

「馬格努森存在於真實世界，他的權勢來自真正存在的人，別人的悲劇就是他的力量。他跟莫里亞蒂不是同一類型的大壞蛋，他祕密行事，不能現身，一直躲躲藏藏。兩個人只有一個共同點，就是大壞蛋。我覺得，如果要對抗夏洛克・福爾摩斯，一定要壞透了。」

《新世紀福爾摩斯》的風格特殊，影像也是一大功臣。「舉個例子吧，影集播出後，好多其他節目也開始在螢幕上顯示簡訊！」蘇·維裘指出，「保羅·麥格根在拍《致命遊戲》的時候，不想一直近拍手機的螢幕，他覺得螢幕很無聊，想找個方法把文字放在螢幕上。我記得那時候史提芬說，他覺得那個想法很糟，不過他經過剪接室，保羅跟查理·菲利浦斯正在操弄文字——比方說放在背後的牆上，往前移的時候就縮小，電話移動的時候字體也跟著移動——史提芬覺得看起來很出色。那時候，他還在寫《粉紅色研究》，到『粉紅色女郎』那一景，就在劇本裡細細寫下所有的影像。因此，第一季裡有不少影像一開始都是查理用Avid剪接軟體弄出來，然後我們重製，或在線上階段加以修飾。這時候就交給彼得安德森工作室。」

彼得安德森工作室是BBC威爾斯和哈慈伍德製作公司委任的影像設計公司，為影集提供許多螢幕上的文字。蘇一開始找彼得幫忙製作片頭，「隨口提到片裡會用到的影像——『如果你不介意也接下來的話……』——結果當然不止！

「製作片頭的時候，我們希望能讓觀眾進入夏洛克的腦袋三十秒，所以在節目一開始，觀眾就可以當夏洛克。他看著別人，彷彿他們是微小的昆蟲，然後你突然看到最細微的東西，除他以外，沒有人會注意到——或許是外套上的頭髮，或許是一滴血，但得出的結論不容小覷。等於換個視角：節目一開始就說：『夏洛克眼中的世界與眾不同，歡迎加入。』

「我們用Underground P22這種字體，1916年為倫敦地鐵設計的字型。這種字型在倫敦流傳已久，卻非常低調，才會被我們選中。字型本身其實是老式打字機的密碼，如果你拔掉活字球，每個字母都會打出不同的標記，也是一個詞彙，可以把祕密藏在裡面……我們沒用到密碼，不過這個字型一創造出來就有祕密。

「要製作影像時,他們拿劇本給我們看,『看看這些場景,能想到方法來呈現嗎?』我們研究出該是什麼樣子,要用什麼字體……從我們想到的開始,加上其他能用的題材。在《銀行家之死》裡面,有一度夏洛克會想到中文字,我們跟導演尤若斯·林恩討論,要怎麼用影像呈現,而且要接續前面那集。夏洛克轉過頭,思索,牆上的3D符號就跟著他。到那個階段,我們已經相信,影像也是敘事的元素。

「到了第三季,夏洛克碰到梅麗的時候,他打量她,一大串文字出現,『騙子』一詞則藏在層層文字後面,在《最後誓言》裡才從圍繞她的文字拼貼中浮現出來。那一刻真美妙──兩集無縫接軌──編劇一直在暗示,她是『騙子』,把線索藏在一整組演繹後,在第三集夏洛克發現他的演繹百分之百正確……很簡單的例子,但是很棒,告訴觀眾夏洛克把事情想得多透徹。

「第三季裡有好多地方我們把印刷文字應用得淋漓盡致,用灰塵和熱力等元素更進一步,讓文字更加具體:字母在塵土裡成形,多一層象徵,更能發揮說明的作用。

「我們拿到的場景沒有特效也沒有次序,相當不成熟──用電子郵件寄過來的低解析度mp4檔案。我們用這些檔案來創造『會變成這樣』的動畫,把一系列測試寄給導演。等大家都滿意了,我們就只把文字送過去,然後上傳到線上剪接裡合成。我們給的文字層就是該有的樣子,放上去就好了。

「我覺得《新世紀福爾摩斯》改變了電視史的遊戲規則,劃下重大的里程碑。我們可以自由創作,設定和實現適合劇本的做法。編劇、導演和剪接師的看法結合在一起,邁出了這一步,我們很榮幸能全程參與。」

「一絲微笑」

因此，在這一季裡，夏洛克變得愈來愈有人性，不過速度非常緩慢，而劇情的高潮則是他殺了人。「那就是關鍵時刻，」馬克・加蒂斯說。「我們討論了很久，因為我覺得沒有人幫福爾摩斯定過罪名。他遊走法律邊緣，做過不少事，放過不少人，決定什麼時候他可以不守法。」

夏洛克對著馬格努森開槍，對照到《米爾沃頓》裡，福爾摩斯放走了殺害米爾沃頓的兇手。「結尾很殘暴，」馬克指出。「她把她的鞋子擠進米爾沃頓的臉。至於馬格努森，我覺得夏洛克消滅了禍害，不是謀殺。我認為他真心痛恨馬格努森——痛恨他的一切。那就是世界運作的方式。我覺得整集裡最令人膽寒的地方是馬格努森說整個英國就像個培養皿，如果成功了，他會拿真正的國家來測試。」

《最後誓言》來到結尾，又掀起了一陣推特旋風，主題標籤#didyoumissme（想念我嗎）和#MoriartyLives（莫里亞蒂不死）變得非常熱門。令人震驚的露臉讓提及莫里亞蒂和演員安德魯・史考特的次數多達74,447次。莫里亞蒂怎麼可能復生？

「我不知道，」安德魯只有一個答案。「我確實很希望不管在不在螢幕上，不管是死是活，莫里亞蒂都不會離開。但我說真的：我不知道。」

馬克・加蒂斯知道。「2015年1月，我們要拍特輯，然後開拍第四季的三集。史提芬跟我合寫特輯的劇本，2014年8月底，我們再度開會，分享進度。又到國外碰面了——這次在洛杉磯（蒙地卡羅去膩了）！很特別的特輯——只能說這麼多。」

以前，史提芬和馬克會說三個詞，提示未來一季有什麼內容。第二季的三個詞是「女人」、「獵犬」和「墜樓」，第三季則是「菸斗」、「拖鞋」和「床鋪」（來自馬克的推文）或「巨鼠」、「婚禮」和「誓言」（史提芬去參加2012的愛丁堡國際電視節時說的）。那麼……接下來的四次冒險，也該重複同樣的傳統嘍？

「我可以說一個，」馬克微微一笑。「幽靈……」

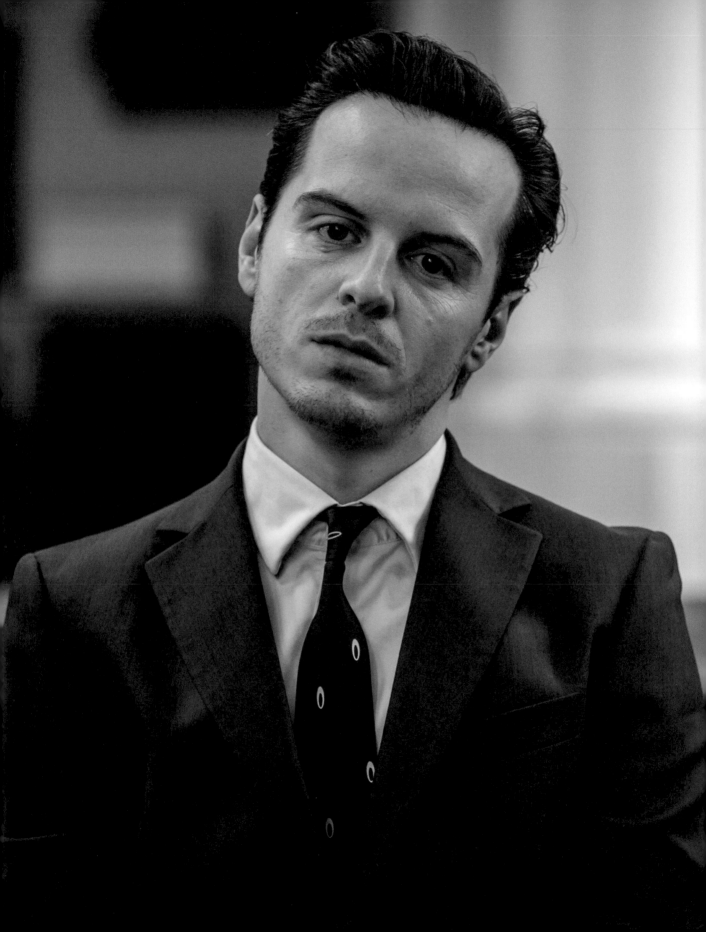

記憶宮殿

實用資訊

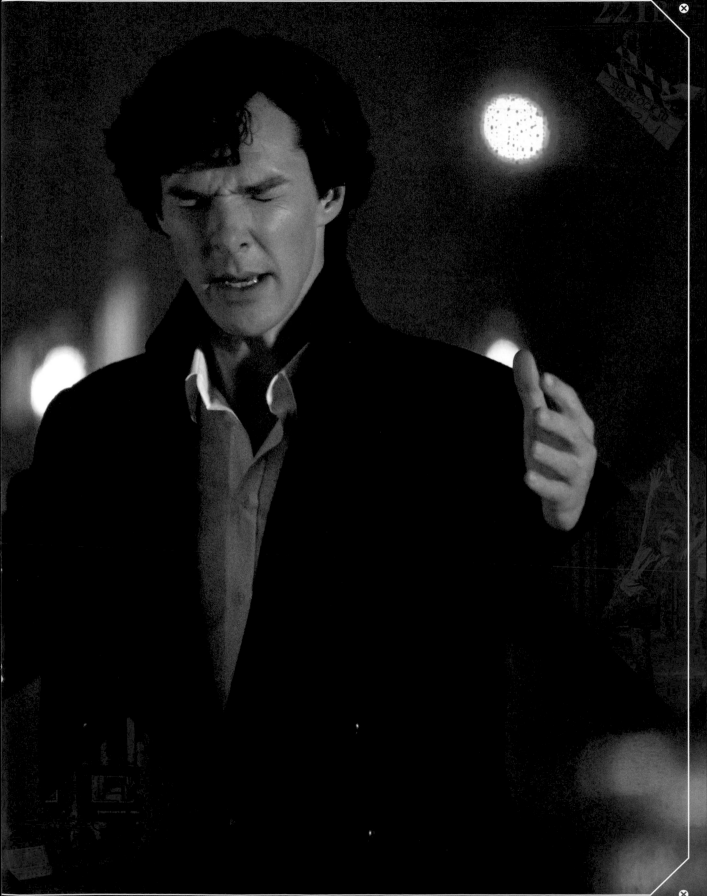

粉紅色研究（原始版）

拍攝日期：2009年1月1日─1月12日
未播出（DVD發行：2010年8月30日）
片長：55分14秒

編劇 ..史提芬・莫法特
製作人 ...蘇・維裘
導演 ..柯奇・吉德諾克
監製 ..貝若・維裘、
　　　　　　　　　　　　　　　　史提芬・莫法特、
　　　　　　　　　　　　　　　　馬克・加蒂斯

演員表

夏洛克・福爾摩斯........................班奈迪克・康伯巴奇
約翰・華生醫生............................馬丁・費里曼
雷斯垂德探長............................魯伯特・格雷夫斯
哈德森太太............................優娜・斯塔布斯
安德森醫生............................強納森・艾瑞斯
茉莉・琥珀............................露易絲・布瑞莉
莎莉・唐娜文............................札薇・艾希頓
安傑羅............................約瑟夫・隆
麥可・斯坦佛............................大衛・奈利斯特
艾............................坦尼雅・莫迪
無名計程車司機............................詹姆士・哈柏
計程車司機............................菲爾・戴維斯

製作人員

BBC監製 ...JULIE SCOTT
執行製片 ...KATHY NETTLESHIP
攝影指導 ...MATT GRAY
美術指導EDWARD THOMAS（愛德華・湯瑪斯）

美術設計 ARWEL WYN JONES（阿威爾・溫・瓊斯）
剪接師 ...NICK ARTHURS
選角KATE RHODES JAMES
　　　（凱特・羅德絲・詹姆斯），選角導演協會
服裝設計RAY HOLMAN（雷・霍爾曼）
化妝設計 ...
CLAIRE PRITCHARD-JONES（克萊兒・普里查-瓊斯）
錄音師 ...BRIAN MILLIKEN
音樂DAVID ARNOLD（大衛・阿諾）、
　　　　　　　MICHAEL PRICE（麥克・普萊斯）
第一副導 ...PAUL JUDGES
第二副導 ...LISA MARSH
第三副導 ...DAVID CHALSTREY
場務 ...LOWRI DENMAN、
　　　　　　　　　　　　RUSSELL TURNER
場地管理 ...PAUL DAVIES、
　　　　　　　　　　　GARETH SKELDING、
　　　　　　　　　　　RUSSELL TURNER
製作協調 ...KATE THORNTON
劇務 ...KEVIN PROCTOR
製作場務 ...HARRY BUNCH
製片會計 ...JENNINE BAKER
場記 ...NON ELERI HUGHES
跟焦員 ...MARTIN PAYNE
打板工作人員 ...RACHEL CLARK
器械師 ...DAN INMAN

收音器操作員 ...BRADLEY KENDRICK
燈光師 ...PAUL JARVIS
燈光助理 ...LLYR EVANS
後補藝術指導 ...CIARAN THOMPSON
後補道具JOHN JONES、JULIA CHALLIS
後補木工 ...PAUL JONES
道具師 ...MATTHEW IRELAND
道具JAYNE DAVIES、IAN DAVIES
佈景師 ...JOELLE RUMBELOW
搭景經理 ...MATT HYWEL DAVIES
服裝總監 ...CHARLOTTE MITCHELL
服裝助理 ...SARA MORGAN
化妝師SARAH ASTLEY-HUGHES（莎拉・艾斯特利-休斯）
線上剪接師 ...SIMON O'CONNOR
調色師 ...KEVIN HORSEWOOD（凱文・豪斯伍德）
音響效果總監 ..STEVE GRIFFITHS
對白編輯 ...PETE GATES
對白錄音編輯 ...KALLIS SHAMARIS
混音師 ..HOWARD BARGROFF（霍華・巴格洛夫）
視覺特效總監 ...CHRIS MORTIMER
片頭PETER ANDERSON STUDIO
　　　　　　　　　　（彼得安德森工作室）

第一季

軍醫華生，受傷後從阿富汗歸國，孤單一人，沒有朋友。

夏洛克・福爾摩斯，當代最聰明最有智慧的人，孤單一人，沒有朋友。2010年在倫敦，小說史上最長遠的友誼關係即將再度展開。最出名的偵探、最難解的神祕案件、最刺激的冒險和誓不兩立的死敵，都從霧中現身。夏洛克・福爾摩斯一向跟得上時代——而世界卻愈來愈老。他回 來了，一如以往——急躁、現代、難相處、危險。雷斯垂德探長是蘇格蘭場最棒的警探，但他知道自己比不上這位名叫夏洛克的奇怪年輕人。

拍攝日期：2010年1月11日-4月18日
額外工作日：2010年4月19日-23日

《新世紀福爾摩斯》第一季獲得獎項

英國電影電視藝術學院電視獎
最佳影集
最佳男配角（馬丁・費里曼）

英國電影電視藝術學院電視藝術獎
劇情片剪接（查理・菲利浦斯）

英國電影電視藝術學院電視藝術獎
劇情片導演（尤若斯・林恩）
劇情片攝影指導（史提夫・勞斯）
美術指導（阿威爾・溫・瓊斯）
化妝髮型（克萊兒・普里查-瓊斯）
電視影集

加拿大班芙國際電視獎
連續劇
最佳影集

加廣播獎
最佳影集

傳播記者協會獎
最佳男主角（班奈迪克・康伯巴奇）

犯罪驚悚片獎
最佳男主角（班奈迪克・康伯巴奇）
最佳劇集獎

愛丁堡國際電視節年度頻道獎
全球最佳節目獎

匹巴迪獎
娛樂類節目

歐洲獎
年度最佳電視影集劇情片
（粉紅色研究）

皇家電視協會節目獎
最佳影集

皇家電視協會藝術獎
原創片頭音樂（麥克・普萊斯）
原聲帶與影片剪接（查理・菲利浦斯）
影像增強效果（凱文・豪斯伍德）

衛星獎
最佳迷你影集

電視影評人協會獎
電視、迷你影集和特輯傑出成就

電視鬥牛犬獎
最佳影集
最佳剪接（查理・菲利浦斯與馬莉・伊凡斯）

電視票選獎
最佳新影集

粉紅色研究

片長：88分6秒
BBC One首播：2010年7月25日星期天，晚上9.00–10.30
觀眾：923萬

編劇..史提芬・莫法特
製作人..蘇・維裘
導演..保羅・麥格根
監製........貝若・維裘、史提芬・莫法特、馬克・加蒂斯
Masterpiece[1]執行製作..............................蕾貝卡・伊頓
BBC執行製作..班森・瓊斯

演員表

夏洛克・福爾摩斯..............................班奈迪克・康伯巴奇
約翰・華生醫生..............................馬丁・費里曼
雷斯垂德探長..............................魯伯特・格雷夫斯
哈德森太太..............................優娜・斯塔布斯
茉莉・琥珀..............................露易絲・布瑞莉
巡佐莎莉・唐娜文..............................文內特・羅賓森
艾拉..............................坦尼雅・莫迪
海倫..............................希歐班・修列特
派特森爵士..............................威廉・史考特-馬森
瑪格麗特・派特森..............................維多利亞・威爾斯
蓋瑞..............................西恩・楊
吉米..............................詹姆斯・鄧肯
政務助理..............................路絲・艾佛略特、
 塞魯斯・洛
貝絲・達文波特..............................凱蒂・莫
記者..............................班・格林、普拉迪普・傑、
 伊莫根・史勞特
麥可・斯坦佛..............................大衛・奈利斯特
珍妮佛・威爾森..............................露薏絲・布雷肯-理查斯
安德森..............................強納森・艾瑞斯
安西亞..............................莉莎・麥克艾利斯特
安傑羅..............................史坦利・陶森
計程車乘客..............................彼德・布魯克
傑夫遜・霍普..............................菲爾・戴維斯

製作人員

執行製片 KATHY NETTLESHIP
剪接師..........CHARLIE PHILLIPS（查理・菲利浦斯）
製作設計..............................ARWEL WYN JONES
 （阿威爾・溫・瓊斯）
攝影指導..............STEVE LAWES（史提夫・勞斯）
音樂..................DAVID ARNOLD（大衛・阿諾）、
 MICHAEL PRICE（麥克・普萊斯）
選角..............................KATE RHODES JAMES
 （凱特・羅德絲・詹姆斯），選角導演協會
服裝設計................SARAH ARTHUR（莎拉・亞瑟）
化妝設計..................CLAIRE PRITCHARD-JONES
 （克萊兒・普里查-瓊斯）
錄音師................................. RICHARD DYER

第一副導..............................TOBY FORD
第二副導..............................PAUL MORRIS
第三副導..............................BARRY PHILLIPS
場地管理............IWAN ROBERTS、PETER TULLO
劇本監製............LLINOS WYN JONES
製作協調..............................CERI HUGHES
劇務..............................JANINE H JONES
製作場務..............................HARRY BUNCH
製作會計..............................ELIZABETH WALKER
特技指導..............................LEE SHEWARD
特技..............................JAMES EMBREE、
 MARCUS SHAKESHEFF、
 PAUL HEASMAN
跟焦員..............................JAMES SCOTT
打板工作人員..............................CHRIS WILLIAMS
攝影助理..............................CLARE CONNOR
器械師..............................DAN INMAN
器械助理..............................STEVE SMITH
燈光師..............................LLYR EVANS
燈光助理..............................JOHN TRUCKLE
電工..............................GAWAIN NASH、
 BEN PURCELL、
 CLIVE JOHNSON
收音機操作員..............................JOHN HAGENSTEDE
音響助理..............................GLYN HAMER
助理剪輯..............................LEE BHOGAL
藝術指導..............................DAFYDD SHURMER
後補藝術指導..............................NICK WILLIAMS
特效總監..............................DANNY HARGREAVES
 （丹尼・哈格雷夫斯）
製片採購..............................LIZZI WILSON
道具師..............................NICK THOMAS
道具..............DEWI THOMAS、JULIA CHALLIS
服裝總監..............................CERI WALFORD
服飾助理..............................LOUISE MARTIN
化妝師..............SARAH ASTLEY-HUGHES（莎拉・艾斯
 特利-休斯）、EMMA COWEN
後製總監..............................SAM LUCAS
混錄調音..............................ALAN SNELLING
音效剪接師..............JEREMY CHILD（傑瑞米・查德）
音效剪接總監.....DOUG SINCLAIR（道格・辛克萊）
調色師....KEVIN HORSEWOOD（凱文・豪斯伍德）
線上剪接師..............................SCOTT HINCHCLIFFE
視覺特效總監..............................JAMES ETHERINGTON
片頭與影像設計PETER ANDERSON STUDIO
 （彼得安德森工作室）

額外製作人員

協管助理..............................JO HEALY
樣片場務..............................WAYNE HUMPHREYS、
 DELMI THOMAS
協同選角..............................JANE ANDERSON
場務........JENNY MORGAN、LLOYD GLANVILLE
會計助理..............................TORI KEAST
佈景師..............................JOELLE RUMBELOW
分鏡腳本繪製師..............................JAMES ILES
後補地毯工..............................PAUL JONES
搭景組長..............................MARK PAINTER
見習地毯工..............................JOSEPH PAINTER
組長..............................CHARLIE MALIK
陳設道具..............................MATT IRELAND、
 RHYS JONES、
 JAYNE DAVIES
第二攝影機操作員..............................MARK MILSOME
第二攝影機跟焦員..............................JAMES SCOTT
第二攝影機打板工作人員..............................LYDIA HALL、
 ELLIOT HALE、
 JESSICA GREENE
見習服裝師..............................SHERALEE HAMER
後製..............................PEPPER POST
後製音響..............................BANG POST PRODUCTION
搭建工..............................BRYAN GRIFFITHS
發電機整備員..............................SHAUN PRICE
小組主任........BECCY JONES、TOM STOURTON
視覺特效..............................THE MILL
視覺特效人員..............................KAMILA OSTRA
BBC宣傳..............................GERALDINE JEFFERS
BBC影片宣傳..............................ROB FULLER
哈慈伍德製作公司宣傳.....................ANYA NOAKES
攝影師..............................COLIN HUTTON
小組司機............COLIN KIDDELL、ROB DAVIES、
 ROB McKENNA
小巴司機....NIGEL VENABLES、RAY ROBINSON
健康安全顧問..............................JASON CURTIS
小組護士...................RUTH GIBBS、JOHN GIBBS
設施..............................ANDY DIXON FACILITIES
供餐..............................CELTIC FILM CATERERS

注1：美國PBC旗下的製作公司。

銀行家之死

片長：88分27秒
BBC One首播：2010年8月1日星期天，晚上9.00–10.30
觀眾：807萬

編劇 史蒂夫・湯普森
製作人 ... 蘇・維裘
導演 尤若斯・林恩
監製 貝若・維裘、史提芬・莫法特、馬克・加蒂斯
Masterpiece執行製作 蕾貝卡・伊頓
BBC執行製作 班森・瓊斯

演員表

夏洛克・福爾摩斯 班奈迪克・康伯巴奇
約翰・華生醫生 馬丁・費里曼
哈德森太太 優娜・斯塔布斯
莎拉 柔伊・泰爾佛
茉莉・琥珀 露易絲・布瑞莉
姚素玲 嘉瑪・陳
安迪・加爾布萊思 艾爾・威佛
賽巴斯欽・威爾克斯 柏提・卡佛
艾迪・范孔恩 丹・波西恩
偵緝督察迪莫克 保羅・雀克
布萊恩・路奇斯 霍華・柯金斯
博物館長 珍妮絲・艾卡
阿茲 .. 傑克・班斯
社區警察 約翰・麥克米倫
亞曼達 奧莉薇雅・普雷
店員 .. 潔姬・陳
國劇演員 莎拉・林
診療室接待員 姬莉安・艾莉莎
票房經理 史蒂夫・佩吉克
德國遊客 菲力浦・班哲明

製作人員

執行製片 KATHY NETTLESHIP
剪接師 MALI EVANS
製作設計 ARWEL WYN JONES
（阿威爾・溫・瓊斯）
攝影指導 STEVE LAWES（史提夫・勞斯）
音樂 DAVID ARNOLD（大衛・阿諾）、
MICHAEL PRICE（麥克・普萊斯）
選角 KATE RHODES JAMES
（凱特・羅德絲・詹姆斯），選角導演協會
服裝設計 SARAH ARTHUR（莎拉・亞瑟）
化妝設計 CLAIRE PRITCHARD-JONES
（克萊兒・普里查-瓊斯）
錄音師 RICHARD DYER
第一副導 NIGE WATSON
第二副導 BEN HOWARD
第三副導 BARRY PHILLIPS
場地管理 PETER TULLO、NICKY JAMES

劇本監製 LLINOS WYN JONES
製作協調 CERI HUGHES
製作協調 JANINE H JONES
製作場務 HARRY BUNCH
製片會計 ELIZABETH WALKER
特技指導 LEE SHEWARD、
MARC CASS、
ANDREAS PETRIDES
特技 JAMES EMBREE、
MARCUS SHAKESHEFF、
NRINDER DHUDWAR、
WILLIE RAMSAY、
MARK ARCHER
攝影機操作員 MARK MILSOME
跟焦員 MARTIN SCANLAN、JAMES SCOTT
打板工作人員 .. EMMA FRIEND、CHRIS WILLIAMS
攝影助理 CLARE CONNOR
器械師 DAN INMAN
器械師助理 STEVE SMITH
燈光師 LLYR EVANS
燈光助理 PAUL JARVIS
電工 GAWAIN NASH、
BEN PURCELL、
CLIVE JOHNSON
收音器操作員 JOHN HAGENSTEDE
音響助理 GLYN HAMER
助理剪接師 LEE BHOGAL
藝術指導 DAFYDD SHURMER
後補藝術指導 TOM PEARCE
特效總監 DANNY HARGREAVES
（丹尼・哈格雷夫斯）
製片採購 SUE JACKSON POTTER
道具師 NICK THOMAS
道具 DEWI THOMAS、JULIA CHALLIS
服裝總監 CERI WALFORD
服飾助理 LOUISE MARTIN
化妝師 SARAH ASTLEY-HUGHES
（莎拉・艾斯特利-休斯）、
AMY RILEY（愛咪・萊利）
後製總監 SAM LUCAS
混錄調音 ALAN SNELLING
音效剪接師 JEREMY CHILD（傑瑞米・查德）
調色師 KEVIN HORSEWOOD（凱文・豪斯伍德）
線上剪接師 SCOTT HINCHCLIFFE
片頭與影像設計 PETER ANDERSON STUDIO
（彼得安德森工作室）

額外製作人員

協管助理 JO HEALY
樣片場務 WAYNE HUMPHREYS、
DELMI THOMAS
協同選角 JANE ANDERSON
場務 ENNY MORGAN、LLOYD GLANVILLE
會計助理 TORI KEAST
佈景師 JOELLE RUMBELOW
分鏡腳本繪製師 JAMES ILES
後補地毯工 PAUL JONES
搭景組長 MARK PAINTER
見習地毯工 JOSEPH PAINTER
組長 CHARLIE MALIK
陳設道具 MATT IRELAND、
RHYS JONES、
JAYNE DAVIES
第二攝影機跟焦員 JAMES SCOTT
第二攝影機打板工作人員 LYDIA HALL
見習服裝師 SHERALEE HAMER
後製 PEPPER POST
後製音響 BANG POST PRODUCTION
音效剪接總監 DOUG SINCLAIR（道格・辛克萊）
搭建工 BRYAN GRIFFITHS
發電機整備員 SHAUN PRICE
小組主任 BECCY JONES、TOM STOURTON
視覺特效 THE MILL
視覺特效總監 JAMES ETHERINGTON
視覺特效人員 KAMILA OSTRA
BBC宣傳 GERALDINE JEFFERS
BBC影片宣傳 ROB FULLER
哈慈伍德製作公司宣傳 ANYA NOAKES
攝影師 COLIN HUTTON
小組司機 COLIN KIDDELL、
ROB DAVIES、
ROB McKENNA
小巴司機 NIGEL VENABLES、RAY ROBINSON
健康安全顧問 JASON CURTIS
小組護士 RUTH GIBBS、JOHN GIBBS
設施 ANDY DIXON FACILITIES
供餐 CELTIC FILM CATERERS

致命遊戲

片長：89分20秒

BBC One首播：2010年8月8日星期天，晚上9.00–10.30

觀眾：918萬

編劇 ... 馬克・加蒂斯
製作人 蘇・維裘
導演 保羅・麥格根
監製 貝若・維裘、史提芬・莫法特、馬克・加蒂斯
Masterpiece執行製作 蕾貝卡・伊頓
BBC執行製作 班森・瓊斯

演員表

夏洛克・福爾摩斯 班奈迪克・康伯巴奇
約翰・華生醫生 馬丁・費里曼
雷斯垂德探長 魯伯特・格雷夫斯
哈德森太太 優娜・斯塔布斯
莎拉 柔伊・泰爾佛
茉莉・琥珀 露易絲・布瑞莉
吉姆 安德魯・史考特
巡佐莎莉・唐娜文 文內特・羅賓森
貝沙 馬修・尼德漢
地鐵警衛 克莫・席維斯特
亞倫・威斯特 山・涉拉
哭泣女人 黛博拉・摩爾
露西 蘿倫・克雷斯
害怕的男人 尼可拉斯・賈德
孟克佛德太太 卡洛琳・索羅串里吉
尤爾特先生 保羅・亞伯特森
盲眼女士 瑞塔・戴維斯
康妮・普林斯 黛・柏裘
肯尼・普林斯 約翰・塞森斯
拉武 史提芳諾・布拉斯奇
遊民女孩 金妮・史帕克
茱莉 艾莉絲・林托特
溫徹斯拉小姐 海登・葛妮
喬 道格・艾倫
戈倫 約翰・勒拔
凱恩斯教授 琳恩・法列

製作人員

執行製片 KATHY NETTLESHIP
剪接師 CHARLIE PHILLIPS（查理・菲利浦斯）
製作設計 ARWEL WYN JONES
　　　　　　　　　　　　（阿威爾・溫・瓊斯）
攝影指導 STEVE LAWES（史提夫・勞斯）
音樂DAVID ARNOLD（大衛・阿諾）、
　　　　　　 MICHAEL PRICE（麥克・普萊斯）
選角 KATE RHODES JAMES
　　　（凱特・羅德絲・詹姆斯），選角導演協會
服裝設計 SARAH ARTHUR（莎拉・亞瑟）
化妝設計CLAIRE PRITCHARD-JONES
　　　　　　　　（克萊兒・普里查-瓊斯）

錄音師 RICHARD DYER
第一副導 TOBY FORD
第二副導 BEN HOWARD
第三副導 BARRY PHILLIPS
場地管理PAUL DAVIES、PETER TULLO
劇本監製 LLINOS WYN JONES
製作協調 CERI HUGHES
協管助理 JO HEALY
製作場務 HARRY BUNCH
製片會計 ELIZABETH WALKER
特技指導 LEE SHEWARD
特技 ASON HUNJAN、
　　　　　　　　　 JAMES EMBREE、
　　　　　　　 MARCUS SHAKESHEFF
跟焦員 MARTIN SCANLAN
打板工作人員 EMMA FRIEND
攝影助理 CLARE CONNOR
器械師 DAN INMAN
器械師助理 TEVE SMITH
燈光師 LLYR EVANS
電工 GAWAIN NASH、B
　　　　　　　　　　 EN PURCELL、
　　　　　　　　　　 CLIVE JOHNSON
收音器操作員 JOHN HAGENSTEDE
音響助理 GLYN HAMER
助理剪接師 LEE BHOGAL
藝術指導 DAFYDD SHURMER
後補藝術指導 NICK WILLIAMS
特效總監DANNY HARGREAVES
　　　　　　　　　（丹尼・哈格雷夫斯）
製片採購 SUE JACKSON POTTER
道具師 NICK THOMAS
道具DEWI THOMAS、JULIA CHALLIS
服裝總監 CERI WALFORD
服飾助理 LOUISE MARTIN
化妝師SARAH ASTLEY-HUGHES
　　　　　　（莎拉・艾斯特利-休斯）、
　　　　　　 AMY RILEY（愛咪・萊利）
後製總監 SAM LUCAS
混錄調音ALAN SNELLING
音效剪接師 JEREMY CHILD（傑瑞米・查德）
音效剪接總監DOUG SINCLAIR（道格・辛克萊）
調色師 ...KEVIN HORSEWOOD（凱文・豪斯伍德）
視覺特效總監 JAMES ETHERINGTON
片頭與影像設計PETER ANDERSON STUDIO
　　　　　　　　（彼得安德森工作室）

額外製作人員

樣片場務WAYNE HUMPHREYS、
　　　　　　　　　 DELMI THOMAS
協同選角 JANE ANDERSON
場務 JENNY MORGAN、
　　　　　　　　　 LLOYD GLANVILLE
會計助理 TORI KEAST
佈景師 JOELLE RUMBELOW
分鏡腳本繪製師 JAMES ILES
後補地毯工 PAUL JONES
搭景組長 MARK PAINTER
見習地毯工 JOSEPH PAINTER
組長 CHARLIE MALIK
陳設道具MATT IRELAND、
　　　　　　　　　 RHYS JONES、
　　　　　　　　　 JAYNE DAVIES
第二攝影機操作員 MARK MILSOME
第二攝影機跟焦員 JAMES SCOTT
第二攝影機打板工作人員LYDIA HALL、
　　　　　　　　　 ELLIOT HALE、
　　　　　　　　 JESSICA GREENE
見習服裝師 SHERALEE HAMER
後製PEPPER POST
後製音響 BANG POST PRODUCTION
燈光助理JOHN TRUCKLE、
　　　　　　　　　 PAUL JARVIS、
　　　　　　　　　 SAM KITE、
　　　　　　　　 CHRIS DAVIES
搭建工 BRYAN GRIFFITHS
發電機整備員 SHAUN PRICE
小組主任 BECCY JONES、
TOM STOURTON
視覺特效THE MILL
視覺特效人員 KAMILA OSTRA
線上剪接師SCOTT HINCHCLIFFE
BBC宣傳 GERALDINE JEFFERS
BBC影片宣傳ROB FULLER
哈慈伍德製作公司宣傳 ANYA NOAKES
攝影師 COLIN HUTTON
小組司機COLIN KIDDELL、
　　　　　　　　　 ROB DAVIES、
　　　　　　　　 ROB McKENNA
小巴司機 ... NIGEL VENABLES、RAY ROBINSON
健康安全顧問 JASON CURTIS
小組護士 RUTH GIBBS、JOHN GIBBS
設施ANDY DIXON FACILITIES
供餐 CELTIC FILM CATERERS

第二季

哈慈伍德製作公司贏得多重獎項的《新世紀福爾摩斯》，由班奈迪克‧康伯巴奇和馬丁‧費里曼主演，在觀眾引頸期盼下，再度登上BBC螢幕，播出第二季的三集九十分鐘電影：《情逢敵手》、《地獄犬》和《最終的問題》。第一集於2012年1月1日在BBC One首播。

拍攝日期：2011年5月16日-8月19日　　額外工作日：2011年8月22-24

《新世紀福爾摩斯》第二季獲得獎項

威爾斯電影電視藝術學院獎
化妝髮型（美妮爾‧瓊斯-路易斯）
美術指導（阿威爾‧溫‧瓊斯）

英國電影電視藝術學院電視獎
最佳男配角（安德魯‧史考特）
特別獎（史提芬‧莫法特）

英國電影電視藝術學院電視藝術獎
劇情片剪接（查理‧菲利浦斯）
劇情片音響（霍華‧巴格洛夫、傑瑞米‧查德、約翰‧慕寧、道格‧辛克萊）
編劇（史提芬‧莫法特）

英國奇幻獎
最佳電視節目

傳播記者協會獎
最佳男主角（班奈迪克‧康伯巴奇）

犯罪驚悚片獎
最佳劇集獎
最佳男主角（班奈迪克‧康伯巴奇）
最佳男配角（馬丁‧費里曼）

電視影評人特選獎
最佳影片或迷你影集
最佳男主角（班奈迪克‧康伯巴奇）

美國愛倫坡獎
最佳電視影集劇本（史提芬‧莫法特）

干邑偵探小說獎
最佳國際影集獎

FREESAT衛星電視平台獎
年度最佳娛樂節目

金德比電視獎
最佳影片／迷你影集男主角（班奈迪克‧康伯巴奇）
最佳影片／迷你影集男配角（馬丁‧費里曼）

愛爾蘭電影電視學院獎
最佳電視節目男配角（安德魯‧史考特）

愛丁堡國際電視節年度頻道獎
全球最佳節目獎
最佳票選節目獎

英國國家電視獎
最佳電視偵探（班奈迪克‧康伯巴奇）

泛美電影與電視記者協會獎
最佳迷你影集或電視電影
最佳迷你影集或電視電影選角
最佳迷你影集或電視電影編劇（史提芬‧莫法特、史蒂夫‧湯普森、馬克‧加蒂斯）

皇家電視協會節目獎
最佳影集
最佳劇情片編劇（史提芬‧莫法特）

衛星獎
最佳電視迷你影集／電視電影男主角（班奈迪克‧康伯巴奇）

首爾戲劇獎
最佳迷你影集——銀鳥獎

南岸天空藝術獎
最佳影集

電視鬥牛犬獎
影集
音樂

熱門電影獎
最熱門電視節目

TV.COM獎
最佳影集
最佳影集演員（班奈迪克‧康伯巴奇）

維珍媒體獎
年度最佳節目
最佳電視演員（班奈迪克‧康伯巴奇）

情逢敵手

片長：89分35秒
BBC One首播：2011年1月1日星期天，晚上8.30–10.00
觀眾：1066萬

編劇 史提芬・莫法特
製作人 蘇・維裘
導演 保羅・麥格根
監製 馬克・加蒂斯、史提芬・莫法特、貝若・維裘
Masterpiece執行製作 蕾貝卡・伊頓
BBC執行製作 班森・瓊斯

演員表

夏洛克・福爾摩斯 班奈迪克・康伯巴奇
約翰・華生醫生 馬丁・費里曼
哈德森太太 優娜・斯塔布斯
雷斯垂德探長 魯伯特・格雷夫斯
麥考夫・福爾摩斯 馬克・加蒂斯
吉姆・莫里亞蒂 安德魯・史考特
茉莉・琥珀 露易絲・布瑞莉
偵緝督察卡特 丹尼・韋伯
侍衛官 安德魯・哈維爾
尼爾森 陶德・波伊斯
珍奈特 烏娜・卓別林
羞怯男人 理查・康寧漢
已婚女人 蘿絲瑪莉・史密斯
生意人 賽門・索普
年輕宅男 安東尼・克松斯
鬼祟男人 慕尼爾・凱爾丁
菲爾 納森・哈莫
年輕警察 路克・紐伯利
普朗默 達瑞爾・拉斯奎瓦斯
凱特 蘿莎琳・哈爾斯戴德
射手 彼得・派德瑞羅
小女孩 安諾・尼夫西
伊蘭娜・尼夫西
美女 托瑪辛・蘭德
艾琳・阿德勒 蘿拉・普沃

製作人員

執行製片CHARLOTTE ASHBY
剪接師 CHARLIE PHILLIPS（查理・菲利浦斯）
製作設計ARWEL WYN JONES
（阿威爾・溫・瓊斯）
攝影指導FABIAN WAGNER
音樂DAVID ARNOLD（大衛・阿諾）、
MICHAEL PRICE（麥克・普萊斯）
選角KATE RHODES JAMES
（凱特・羅德絲・詹姆斯），選角導演協會
服裝設計SARAH ARTHUR（莎拉・亞瑟）
化妝及髮型設計MEINIR JONES-LEWIS
（美妮爾・瓊斯-路易斯）
錄音師OHN MOONEY（約翰・慕寧）
第一副導FRANCESCO REIDY
第二副導JAMES DeHAVILAND
第三副導HEDDI-JOY TAYLOR-WELCH
場地管理GARETH SKELDING、PETER TULLO
製片會計ELIZABETH WALKER
劇本監製NON ELERI HUGHES
製作經理BEN HOLT

製作協調SIÂN WARRILOW
小組主任RHYS GRIFFITHS、
RICHARD LONERGAN、
GERAINT WILLIAMS
製作場務SANDRA COSFELD
特技指導 GARETH MILNE
特技MARK ARCHER、PAUL KULIK
攝影機操作員MARK MILSOME
跟焦員 JAMIE PHILLIPS、LEO HOLBA
打板工作人員 LEIGHTON SPENCE、
SVETLANA MIKO
見習攝影師 ED DUNNING
器械師 DAI HOPKINS
器械師助理OWEN CHARNLEY
燈光師JON BEST
燈光助理JP JUDGE
電工 STEVE WORSLEY、
STEVE SLOCOMBE、
ED MONAGHAN
音響維護工程師................STUART McCUTCHEON
音響助理 ABDUL ABMOUD
助理剪接師 BECKY TROTMAN
藝術指導總監DAFYDD SHURMER
後補藝術指導JULIA BRYSON-CHALLIS
特效總監DANNY HARGREAVES
（丹尼・哈格雷夫斯）
製片採購BLAANID MADDRELL
道具師 PHILL SHELLARD
道具DEWI THOMAS、JACKSON POPE
服裝總監CERI WALFORD
服裝助理KELLY WILLIAMS、
DOMINIQUE ARTHUR
化妝髮型師 HANNAH PROVERBS、
LOUISE COLES
後製總監SAM LUCAS
混錄調音HOWARD BARGROFF（霍華・巴格洛夫）
音效剪接JEREMY CHILD（傑瑞米・查德）
音效剪接總監DOUG SINCLAIR（道格・辛克萊）
調色師 ...KEVIN HORSEWOOD（凱文・豪斯伍德）
線上剪接師SCOTT HINCHCLIFFE、
BARRIE PEASE
電腦影像 STEPHEN HOLLAND
視覺特效總監JEAN-CLAUDE DEGUARA
（尚-克勞德・德古阿拉）
片頭PETER ANDERSON STUDIO
（彼得安德森工作室）

額外製作人員

見習製片 CHRISTINE WADE、
BRENNIG HAYDEN（與威爾斯媒體學院合作）
選角助理JASON HALL
第二助理剪接師.................... STEVEN WALTHAM
場務DANIELLE RICHARDS
見習副導演CLARA BENNETT
（與威爾斯媒體學院合作）

會計助理SINEAD GOGARTY
佈景師JOELLE RUMBELOW
影像設計師LUKE RUMBELOW、
DALE JORDAN JOHNSON
美術部門助理......................... REBECCA BROWN
見習影像設計師.................... CAMILLA BLAIR
後補木工PAUL JONES
後補搭建工KEITH FREEMAN
搭景經理MARK PAINTER、SCOTT FISHER
粉刷組長STEVEN FUDGE
布景粉刷.....................JOHN WHALLEY
地毯工CHRISTOPHER DANIELS
見習搭景工JOSEPH PAINTER、
CHRISTOPHER STEVENS
組長CHARLIE MALIK
道具人員RHYS JONES
陳設道具 PHILLIP JONES
見習攝影師MEGAN TALBOT、
STEPHEN FIELDING（與威爾斯媒體學院合作）
見習化妝髮型師............................LISA PUGH、
SASKIA BANNISTER
後製PRIME FOCUS
後製音響BANG POST PRODUCTION
見習場景管理...................CHANELLE SAMWAYS、
MELODY LOUISE BRAIN
（與威爾斯媒體學院合作）
視覺特效THE MILL
BBC宣傳GERALDINE JEFFERS
哈慈伍德製作公司宣傳ANYA NOAKES
劇照攝影師COLIN HUTTON
小組司機COLIN KIDDELL、
JULIAN CHAPMAN、
PAUL DAVIES、
GRAHAM HUXTABLE
小巴司機NIGEL VENABLES
倫敦運輸總管SIMON BARKER
樣片場務GARETH WEBB
健康安全顧問....... ANN GODDARD c/o SAFON、
RHYS BEVAN c/o SAFON、
DAVE SUTCLIFFE
小組護士GLYN EVANS
設施ANDY DIXON FACILITIES
供餐 ABBEY CATERING

地獄犬

片長：88分22秒
BBC One首播：2012年1月8日星期天，晚上8.30–10.00
觀眾：1027萬

編劇	馬克・加蒂斯
製作人	蘇・維裘
導演	保羅・麥格根
監製	馬克・加蒂斯史提芬・莫法特、 貝若・維裘、 蘇・維裘
Masterpiece執行製作	蕾貝卡・伊頓
BBC執行製作	班森・瓊斯

演員表

夏洛克・福爾摩斯	班奈迪克・康伯巴奇
約翰・華生醫生	馬丁・費里曼
哈德森太太	優娜・斯塔布斯
雷斯垂德探長	魯伯特・格雷夫斯
麥考夫・福爾摩斯	馬克・加蒂斯
吉姆・莫里亞蒂	安德魯・史考特
亨利・奈特	羅素・托維
斯坦布萊頓博士	愛蜜莉亞・布爾摩
法蘭克蘭博士	克萊夫・曼托
巴利摩少校	賽門・佩斯利・戴
莫提摩醫生	莎夏・比哈
里昂斯下士	威爾・夏皮
佛萊契	史提芬・懷特
蓋瑞	高登・甘迺迪
比利	凱文・特雷諾
葛蕾絲	羅莎琳・奈特
小時候的亨利	山姆・瓊斯
主播	奇波・鐘

製作人員

執行製片	CHARLOTTE ASHBY
剪接師	CHARLIE PHILLIPS（查理・菲利浦斯）
製作設計	ARWEL WYN JONES （阿威爾・溫・瓊斯）
攝影指導	FABIAN WAGNER
音樂	DAVID ARNOLD（大衛・阿諾）、 MICHAEL PRICE（麥克・普萊斯）
選角	KATE RHODES JAMES （凱特・羅德絲・詹姆斯），選角導演協會
服裝設計	SARAH ARTHUR（莎拉・亞瑟）
化妝及造型設計	PAMELA HADDOCK
錄音師	JOHN MOONEY（約翰・慕寧）
第一副導	PETER BENNETT
第二副導	JAMES DeHAVILAND
第三副導	HEDDI-JOY TAYLOR-WELCH
場景管理	GARETH SKELDING
製片會計	ELIZABETH WALKER
劇本監製	NON ELERI HUGHES
製作經理	BEN HOLT
製作協調	SIÂN WARRILOW
小組主任	RHYS GRIFFITHS、 GERAINT WILLIAMS

製作場務	SANDRA COSFELD
特技指導	LEE SHEWARD、LÉON ROGERS
特技	ROB JARMAN、 MARCUS SHAKESHEFF、 RICHARD BRADSHAW
攝影機操作員	MARK MILSOME
跟焦員	JAMIE PHILLIPS、 LEO HOLBA
打板工作人員	LEIGHTON SPENCE、 SVETLANA MIKO
見習攝影師	ED DUNNING
器械師	DAI HOPKINS
器械師助理	OWEN CHARNLEY
燈光師	JON BEST
燈光助理	STEVE McGRAIL
電工	JP JUDGE、 STEVE WORSLEY、 STEVE SLOCOMBE
音響維護工程師	STUART McCUTCHEON
音響助理	ABDUL ABMOUD
助理音效剪接師	BECKY TROTMAN
藝術指導總監	DAFYDD SHURMER
後補藝術指導	ALEX MERCHANT
特效總監	DANNY HARGREAVES （丹尼・哈格雷夫斯）
製片採購	BLAANID MADDRELL
道具師	PHILL SHELLARD
道具	DEWI THOMAS、JACKSON POPE
服裝總監	CERI WALFORD
服裝助理	KELLY WILLIAMS、 DOMINIQUE ARTHUR
化妝髮型師	HANNAH PROVERBS、 LOUISE COLES
後製總監	SAM LUCAS
混錄調音	HOWARD BARGROFF （霍華・巴格洛夫）
音效剪接師	JEREMY CHILD（傑瑞米・查德）
音效剪接總監	DOUG SINCLAIR（道格・辛克萊）
調色師	KEVIN HORSEWOOD （凱文・豪斯伍德）
線上剪接師	SCOTT HINCHCLIFFE、 BARRIE PEASE
視覺特效總監	EAN-CLAUDE DEGUARA （尚-克勞德・德古阿拉）
片頭	PETER ANDERSON STUDIO （彼得安德森工作室）

額外製作人員

見習製片	CHRISTINE WADE、 BRENNIG HAYDEN（與威爾斯媒體學院合作）
選角助理	JASON HALL
第二助理剪接師	STEVEN WALTHAM

場務	DANIELLE RICHARDS
見習副導演	CLARA BENNETT （與威爾斯媒體學院合作）
會計助理	SINEAD GOGARTY
佈景師	JOELLE RUMBELOW
影像設計師	LUKE RUMBELOW、 DALE JORDAN JOHNSON
美術部門助理	REBECCA BROWN
見習影像設計師	CAMILLA BLAIR
後補木工	PAUL JONES
後補搭建工	KEITH FREEMAN
搭景經理	MARK PAINTER、SCOTT FISHER
粉刷組長	STEVEN FUDGE
布景粉刷	JOHN WHALLEY
地毯工	CHRISTOPHER DANIELS
見習搭景工	JOSEPH PAINTER、 CHRISTOPHER STEVENS
組長	CHARLIE MALIK
道具人員	RHYS JONES
陳設道具	PHILLIP JONES
見習攝影師	MEGAN TALBOT、 STEPHEN FIELDING（與威爾斯媒體學院合作）
見習化妝髮型師	LISA PUGH、 SASKIA BANNISTER
後製	PRIME FOCUS
後製音響	BANG POST PRODUCTION
見習場景管理	CHANELLE SAMWAYS、 MELODY LOUISE BRAIN （與威爾斯媒體學院合作）
視覺特效	THE MILL
BBC宣傳	GERALDINE JEFFERS
哈慈伍德製作公司宣傳	ANYA NOAKES
劇照攝影師	COLIN HUTTON
小組司機	COLIN KIDDELL、 JULIAN CHAPMAN、 PAUL DAVIES、 GRAHAM HUXTABLE
小巴司機	NIGEL VENABLES
樣片場務	GARETH WEBB
健康安全顧問	ANN GODDARD c/o SAFON、 RHYS BEVAN c/o SAFON、 DAVE SUTCLIFFE
小組護士	GLYN EVANS
設施	ANDY DIXON FACILITIES
供餐	ABBEY CATERING

最終的問題

片長：88分27秒
BBC One首播：2012年1月15日星期天，晚上8.30–10.00
觀眾：978萬

編劇 史蒂夫・湯普森
製作人 伊蓮・卡麥隆
導演 托比・海恩斯
監製 馬克・加蒂斯、
史提芬・莫法特、
貝若・維裘、
蘇・維裘
Masterpiece執行製作 蕾貝卡・伊頓
BBC執行製作 班森・瓊斯

演員表

夏洛克・福爾摩斯 班奈迪克・康伯巴奇
約翰・華生醫生 馬丁・費里曼
哈德森太太 優娜・斯塔布斯
雷斯垂德探長 魯伯特・格雷夫斯
麥考夫・福爾摩斯 馬克・加蒂斯
吉姆・莫里亞蒂 安德魯・史考特
茉莉・琥珀 露易絲・布瑞莉
琪蒂・萊利 凱瑟琳・帕金森
巡佐莎莉・唐娜文 文內特・羅賓森
安德森 強納森・艾瑞斯
艾拉 坦尼雅・莫迪
總警司 湯尼・匹茲
控方律師 傑・葛瑞菲斯
辯方律師 伊恩・哈拉德
法官 麥爾坎・雷尼
克勞黛特・布魯爾 希德妮・韋德
麥克斯・布魯爾 愛德華・霍同
銀行董事長 保羅・李歐納
典獄長 克利斯多福・杭特
監獄守衛 湯尼・衛
麥肯錫小姐 蘿倫・希爾頓
記者1 珊蔓莎-荷莉・班奈特
記者2 彼得・巴山
記者3 蕾貝卡・諾柏
藝廊負責人 羅伯特・班菲爾德
法院書記 伊凡・休・大衛
父親 麥克・穆勒
殺手 帕諾・馬斯提
第歐根尼俱樂部的紳士 道格拉斯・威爾默

製作人員

執行製片 CHARLOTTE ASHBY
剪接師 TIM PORTER
製作設計 ARWEL WYN JONES
（阿威爾・溫・瓊斯）
攝影指導 FABIAN WAGNER
音樂 DAVID ARNOLD（大衛・阿諾）、
MICHAEL PRICE（麥克・普萊斯）
選角 KATE RHODES JAMES
（凱特・羅德絲・詹姆斯），選角導演協會
服裝設計 SARAH ARTHUR（莎拉・亞瑟）
化妝及髮型設計 PAMELA HADDOCK
錄音師 JOHN MOONEY（約翰・慕寧）
第一副導 DAN MUMFORD
第二副導 JAMES DeHAVILAND
第三副導 HEDDI-JOY TAYLOR-WELCH

場地管理 GARETH SKELDING、
PETER TULLO
製片會計 ELIZABETH WALKER
劇本監製 NON ELERI HUGHES
製作經理 BEN HOLT
製作協調 SIÂN WARRILOW
小組主任 RHYS GRIFFITHS、
RICHARD LONERGAN、
GERAINT WILLIAMS
製作場務 SANDRA COSFELD
特技指導 LEE SHEWARD
特技 RAY DE-HAAN、
ROB JARMAN、
MARCUS SHAKESHEFF、
JORDI CASARES、
SÉON ROGERS、
ANDREAS PETRIDES、
MATTHEW STIRLING、
PAUL HEASMAN、
TOM RODGERS
攝影機操作員 MARK MILSOME
跟焦員 JAMIE PHILLIPS、LEO HOLBA
打板工作人員 LEIGHTON SPENCE、
SVETLANA MIKO
見習攝影師 ED DUNNING
器械師 DAI HOPKINS
器械師助理 OWEN CHARNLEY
燈光師 JON BEST
燈光助理 JP JUDGE
電工 STEVE WORSLEY、
STEVE SLOCOMBE、
ED MONAGHAN
音響維護工程師 STUART McCUTCHEON
音響助理 ABDUL ABMOUD
助理剪接師 BECKY TROTMAN
藝術指導 DAFYDD SHURMER
後補藝術指導 CIARAN THOMPSON
特效總監 DANNY HARGREAVES
（丹尼・哈格雷夫斯）
製片採購 BLAANID MADDRELL
道具師 PAUL AITKEN
道具 DEWI THOMAS、JACKSON POPE
服裝總監 CERI WALFORD
服裝助理 KELLY WILLIAMS、
DOMINIQUE ARTHUR
化妝髮型師 HANNAH PROVERBS、
LOUISE COLES
後製總監 SAM LUCAS
混錄調音 HOWARD BARGROFF
（霍華・巴洛洛夫）
音效剪接師 JEREMY CHILD（傑瑞米・查德）
音效剪接總監 DOUG SINCLAIR（道格・辛克萊）
調色師 .. KEVIN HORSEWOOD（凱文・豪斯伍德）
線上剪接師 SCOTT HINCHCLIFFE、
BARRIE PEASE
視覺特效總監 JEAN-CLAUDE DEGUARA
（尚-克勞德・德古阿拉）

片頭 PETER ANDERSON STUDIO
（彼得安德森工作室）

額外製作人員

見習製片 CHRISTINE WADE、
BRENNIG HAYDEN（與威爾斯媒體學院合作）
選角助理 JASON HALL
第二助理剪接師 STEVEN WALTHAM
場務 DANIELLE RICHARDS
見習副導演 CLARA BENNETT
（與威爾斯媒體學院合作）
會計助理 SINEAD GOGARTY
佈景師 JOELLE RUMBELOW
影像設計師 LUKE RUMBELOW、
DALE JORDAN JOHNSON
美術部門助理 REBECCA BROWN
見習影像設計師 CAMILLA BLAIR
後補木工 PAUL JONES
後補搭建工 KEITH FREEMAN
搭景經理 MARK PAINTER、SCOTT FISHER
粉刷組長 STEVEN FUDGE
布景粉刷 JOHN WHALLEY
地毯工 CHRISTOPHER DANIELS
見習搭景工 JOSEPH PAINTER、
CHRISTOPHER STEVENS
組長 CHARLIE MALIK
道具人員 RHYS JONES
陳設道具 PHILLIP JONES
見習攝影師 MEGAN TALBOT、
STEPHEN FIELDING（與威爾斯媒體學院合作）
見習化妝髮型師 LISA PUG、
SASKIA BANNISTER
後製 PRIME FOCUS
後製音響 BANG POST PRODUCTION
見習場景管理 CHANELLE SAMWAYS、
MELODY LOUISE BRAIN
（與威爾斯媒體學院合作）
視覺特效 THE MILL
BBC宣傳 GERALDINE JEFFERS
哈慈伍德製作公司宣傳 ANYA NOAKES
劇照攝影師 COLIN HUTTON
小組司機 COLIN KIDDELL、
JULIAN CHAPMAN、
PAUL DAVIES、
GRAHAM HUXTABLE
小巴司機 NIGEL VENABLES
樣片場務 GARETH WEBB
健康安全顧問 ANN GODDARD c/o SAFON、
RHYS BEVAN c/o SAFON、
DAVE SUTCLIFFE
小組護士 GLYN EVANS
設施 ANDY DIXON FACILITIES
供餐 ABBEY CATERING

第三季

拍攝日期：2013年3月18日–5月23日，7月29日–9月1日

《最終的問題》以毀滅結束，過了兩年，約翰·華生醫生決定繼續人生。聰慧漂亮的梅麗·摩斯坦打開了他的視野，帶來浪漫愛情。但夏洛克·福爾摩斯即將死而復生。雖然好友總希望死去的朋友能活過來，但約翰·華生卻覺得「成真了不一定是美夢」！

在全新的三場冒險裡，夏洛克和華生要面對倫敦地底下的難解謎團；一場名不符實的婚禮——專門勒索的查爾斯·奧古斯塔斯·馬格努森也要上場，他引人反感且極其可怕。神祕消失的男人是誰？皇家衛兵怎麼會在鎖起來的房間裡流血致死？兩位好友重逢後，卻受到威脅，是什麼祕密能將他們最珍視的東西吹得煙消雲散？

夏洛克回來了，一切還能跟以前一樣嗎？

《新世紀福爾摩斯》第三季獲得獎項

黃金時段艾美獎
傑出迷你影集編劇（史提芬·莫法特）
傑出迷你影集男主角（班奈迪克·康伯巴奇）
傑出迷你影集男配角（馬丁·費里曼）
傑出迷你影集攝影（奈維爾·奇德）
傑出配樂（麥克·普萊斯）
傑出迷你影集單鏡單鏡剪接（揚·麥爾斯）
傑出迷你影集、電影或特輯音響剪接（道格·辛克萊、史都華·麥可考恩、強·喬伊斯、保羅·麥克法登、威廉·艾佛略特、蘇·哈定）

電視票選獎
最佳戲劇
最佳男主角（班奈迪克·康伯巴奇）

《新世紀福爾摩斯》第三季獲得獎項提名

電視影評人特選獎
最佳影片
最佳影片或迷你影集男主角（班奈迪克·康伯巴奇）
最佳影片或迷你影集男配角（馬丁·費里曼）
最佳影片或迷你影集女配角（亞曼達·艾賓頓）

FREESAT衛星電視平台獎
最佳英國電視節目或影集
最佳電視影集

蒙地卡羅獎
最佳電視電影
傑出演員（班奈迪克·康伯巴奇）

NME[2]獎
最佳電視節目

犯罪驚悚片獎
最佳電視節目
最佳男主角（班奈迪克·康伯巴奇）
最佳男配角（馬克·加蒂斯）
最佳女配角（亞曼達·艾賓頓）

注2：英國最具指標性的流行音樂雜誌。

無人靈車

片長：86分29秒
BBC One首播：2014年1月1日星期三，晚上9.00–10.30
觀眾：1272萬

編劇 馬克・加蒂斯
製作人 蘇・維裘
導演 傑瑞米・拉佛令
監製 馬克・加蒂斯、
　　　　　　　　　　　　　　 史提芬・莫法特、
　　　　　　　　　　　　　　 貝若・維裘
Masterpiece執行製作 蕾貝卡・伊頓
BBC委製編審 班森・瓊斯

演員表

夏洛克・福爾摩斯...................... 班奈迪克・康伯巴奇
約翰・華生醫生 馬丁・費里曼
哈德森太太 優娜・斯塔布斯
雷斯垂德探長 魯伯特・格雷夫斯
麥考夫・福爾摩斯.................... 馬克・加蒂斯
吉姆・莫里亞蒂 安德魯・史考特
茉莉・琥珀 露易絲・布瑞莉
梅麗・摩斯坦 亞曼達・艾賓頓
安德森 強納森・艾瑞斯
霍華・席爾考特 大衛・芬恩
蘿拉 莎朗・魯尼
拷打人 托米・梅
點火的父親 瑞克・華登
柔伊 崔克西貝兒・哈洛威爾
記者1 雷斯・亞克波賈洛
記者2 吉姆・康威
記者3 妮可・亞如慕剛
西科勞先生 大衛・剛特
哈寇特先生 羅賓・賽巴斯欽
湯姆 艾德・柏奇
安西亞 莉莎・麥克艾利斯特
母親 汪達・文善
父親 提摩西・卡爾頓
戴倫・布朗 戴倫・布朗

製作人員

執行製片 DIANA BARTON
剪接師 CHARLIE PHILLIPS（查理・菲利浦斯）
製作設計 ARWEL WYN JONES
　　　　　　　　　　　（阿威爾・溫・瓊斯）
攝影指導 STEVE LAWES（史提夫・勞斯）
音樂 DAVID ARNOLD（大衛・阿諾）、
　　　　　　　 MICHAEL PRICE（麥克・普萊斯）
選角 KATE RHODES JAMES
　　　　　　（凱特・羅德絲・詹姆斯），選角導演協會
服裝設計SARAH ARTHUR（莎拉・亞瑟）
化妝及髮型設計........ CLAIRE PRITCHARD-JONES
　　　　　　　　　（克萊兒・普里查-瓊斯）
錄音師 JOHN MOONEY（約翰・慕寧）
第一副導...................TONI STAPLES

第二副導 MARK TURNER
第三副導DAISY CATON-JONES
場務PATRICK WAGGETT、CHRIS THOMAS
場地管理 BEN MANGHAM（倫敦）、
　　　　　　　　　 MIDGE FERGUSON
製片會計 NUALA ALEN-BUCKLEY
會計助理TIM ORLIK
劇本監製 LINDSAY GRANT
協同選角 DANIEL EDWARDS
製作經理 克萊兒 HILDRED
劇務ROBERT PRICE
小組主任 DAVID GUNKLE（倫敦）、
　　　　　　　 IESTYN HAMPSON-JONES
場景助理 MATTHEW FRAME、
　　　　　　　 SANTIAGO PLACER（倫敦）
製作場務 LLIO FFLUR
特技指導 NEIL FINNIGHAN
特技演員 WILL WILLOUGHBY、
　　　　　　　 KIM McGARRITY、
　　　　　　　 GARY HOPTROUGH、
　　　　　　　 CHRIS NEWTON、
　　　　　　　 TOM RODGERS
攝影機操作員 MARK MILSOME
跟焦員LEO HOLBA、HARRY BOWERS
打板工作人員 EMMA EDWARDS、
　　　　　　　 PHOEBE ARNSTEIN
見習攝影師 EVELINA NORGREN
器械師 ROBIN STONE──第一集
器械師助理BEN MOSELEY
燈光師TONY WILCOCK
燈光助理LEE MARTIN
電工 STEVE WORSLEY、WESLEY SMITH
電工／操作員GARETH BROUGH
收音員操作員BRADLEY KENDRICK
音響助理LEE SHARP
助理剪接師CARMEN SANCHEZ ROBERTS
第二助理剪接師GARETH MABEY
藝術指導總監 DAFYDD SHURMER
佈景師 HANNAH NICHOLSON
後補藝術指導 ... JULIA BRYSON-CHALLIS
製片採購 BLAANID MADDRELL
影像設計師 SAMANTHA CLIFF
美術部門助理MAIR JONES
道具師 NICK THOMAS
道具組長 CHARLIE MALIK
道具 DEWI THOMAS、
　　　　　　　 MARK RUNCHMAN、
　　　　　　　 RHYS JONES
搭景經理 MARK PAINTER
粉刷組長 STEVEN FUDGE

後補木工BEN MILTON
後補搭建工 KEITH FREEMAN
特效REAL SFX
服裝總監 CERI WALFORD
服裝助理 KELLY WILLIAMS
化妝髮型師 SARAH ASTLEY-HUGHES
　　　　　　（莎拉・艾斯特利-休斯）、
　　　　　　　 AMY RILEY（愛咪・萊利）
後製總監 SAM LUCAS
混錄調音 HOWARD BARGROFF
　　　　　　　（霍華・巴格洛夫）
音效剪接總監 DOUGLAS SINCLAIR
音效剪接師 STUART McCOWAN
　　　　　　（史都華・麥可考恩）、
　　　　　　　 JON JOYCE（強・喬伊斯）
對白剪接師 PAUL McFADDEN
　　　　　　（保羅・麥克法登）
調色師 KEVIN HORSEWOOD
　　　　　　（凱文・豪斯伍德）
線上剪接師SCOTT HINCHCLIFFE
視覺特效MILK
片頭PETER ANDERSON STUDIO
　　　　　　（彼得安德森工作室）

額外製作人員

額外內容編劇JOSEPH LIDSTER
美術部門實習 JULIA JONES
搭景學徒 JOSEPH PAINTER
攝影實習 VERONICA KESZTHELYI、
　　　　　　　 HANNAH JONES
見習服裝師 HANNAH MONKLEY
見習化妝師 REBECCA AVERY
後製PRIME FOCUS
後製音響 BANG POST PRODUCTION
視覺特效總監 ROBIN WILLOTT、
　　　　　　　 ROBBIE FRASER
BBC宣傳 RUTH NEUGEBAUER
哈慈伍德製作公司宣傳 IAN JOHNSON
劇照攝影師 ROBERT VIGLASKY、
　　　　　　　 OLLIE UPTON
小組司機JULIAN CHAPMAN、
　　　　　　　 COLIN KIDDELL、
　　　　　　　 KYLE DAVIES
小巴HERITAGE TRAVEL
健康安全顧問CLEM LENEGHAN
小組醫生GAVIN HEWSON、
　　　　　　　 GARRY MARRIOTT、
　　　　　　　 CERI EBBS
設施ANDY DIXON FACILITIES
供餐.ABADIA

三的徵兆

片長：86分6秒
BBC One首播：2014年1月5日星期天，晚上8.30–10.00

編劇 史蒂夫・湯普森、
　　　　　　　　　　　　馬克・加蒂斯、
　　　　　　　　　　　　史提芬・莫法特
影集製作人 蘇・維裘
製作人 蘇西・李加特
導演 柯姆・麥卡西
監製 馬克・加蒂斯、
　　　　　　　　　　　　史提芬・莫法特、
　　　　　　　　　　　　貝若・維裘
Masterpiece執行製作 蕾貝卡・伊頓
BBC委製編審 班森・瓊斯

演員表

夏洛克・福爾摩斯 班奈迪克・康伯巴奇
約翰・華生醫生 馬丁・費里曼
哈德森太太 優娜・斯塔布斯
雷斯垂德探長 魯伯特・格雷夫斯
麥考夫・福爾摩斯 馬克・加蒂斯
茉莉・琥珀 露易絲・布瑞莉
梅麗・摩斯坦 亞曼達・艾賓頓
巡佐莎莉・唐娜文 文內特・羅賓森
艾琳・阿德勒 蘿拉・普沃
詹姆士・肖爾托 阿利斯泰爾・帕特里
泰莎 愛莉絲・洛威
珍寧 雅思敏・愛克倫
大衛 奧利佛・蘭斯利
湯姆 艾德・柏奇
攝影師 賈拉爾・哈特利
聽差 亞當・格瑞佛斯-尼爾
母親 海倫・布萊德柏瑞
班布里吉 阿爾弗雷德・艾諾克
當值警官 提姆・奇平
瑞德少校 威爾・基恩
蓋爾 瑞菟・阿雅
夏洛特 喬芝娜・瑞奇
蘿賓 溫蒂・瓦森
維琪 黛比・夏森
房東 尼克拉斯・亞斯柏瑞

製作人員

執行製片 DIANA BARTON
剪接師 MARK DAVIS
製作設計 ARWEL WYN JONES
　　　　　　　　　　（阿威爾・溫・瓊斯）
攝影指導 STEVE LAWES（史提夫・勞斯）
音樂 DAVID ARNOLD（大衛・阿諾）、
　　　　　　　　MICHAEL PRICE（麥克・普萊斯）
選角 KATE RHODES JAMES
　　　　　（凱特・羅德絲・詹姆斯），選角導演協會
服裝設計 SARAH ARTHUR（莎拉・亞瑟）
化妝及髮型設計 CLAIRE PRITCHARD-JONES
　　　　　　　　　（克萊兒・普里查-瓊斯）
錄音師 JOHN MOONEY（約翰・慕寧）

第一副導 MATTHEW HANSON
第二副導 REBECCA CALLAS
第三副導 SARAH LAWRENCE
場務 PATRICK WAGGETT、CHRIS THOMAS
場地管理 BEN MANGHAM（倫敦）、
　　　　　　　　　　　ANDY ELIOT
製片會計 NUALA ALEN-BUCKLEY
會計助理 TIM ORLIK
劇本監製 LINDSAY GRANT
協同選角 DANIEL EDWARDS
製作經理 CLAIRE HILDRED
劇務 ROBERT PRICE
小組主任 DAVID GUNKLE（倫敦）、
　　　　　　　　IESTYN HAMPSON-JONES
場景助理 MATTHEW FRAME、
　　　　　　　　HAYLEY KASPERCZYK（倫敦）
製作場務 LLIO FFLUR
特技指導 GORDON SEED
特技演員 WILL WILLOUGHBY、
　　　　　　　　KIM McGARRITY、
　　　　　　　　GARY HOPTROUGH、
　　　　　　　　CHRIS NEWTON、
　　　　　　　　TOM RODGERS
攝影機操作員 MARK MILSOME
跟焦員 LEO HOLBA、HARRY BOWERS
打板工作人員 EMMA EDWARDS、
　　　　　　　　PHOEBE ARNSTEIN
見習攝影師 EVELINA NORGREN
器械師 JIM PHILPOTT
器械師助理 CHARLIE WYLDECK
燈光師 TONY WILCOCK
燈光助理 LEE MARTIN
電工 STEVE WORSLEY、WESLEY SMITH
電工／操作員 GARETH BROUGH
收音器操作員 BRADLEY KENDRICK
音響助理 LEE SHARP
助理剪接師 GARETH MABEY、
　　　　　　　　BECKY TROTMAN、
　　　　　　　　SHANE WOODS
藝術指導總監 DAFYDD SHURMER
佈景師 HANNAH NICHOLSON
後補藝術指導 NANDIE NARISHKIN
製片採購 BLAANID MADDRELL
影像設計師 SAMUEL DAVIS
道具師 NICK THOMAS
道具組長 CHARLIE MALIK
道具 DEWI THOMAS、
　　　　　　　　MARK RUNCHMAN、
　　　　　　　　IFAN RAMAGE
搭景經理 MARK PAINTER
粉刷組長 STEVEN FUDGE
搭景學徒 JOSEPH PAINTER
後補木工 BEN MILTON、MARK GOODHALL

後補搭建工 BRENDAN FITZGERALD
特效 REAL SFX
服裝總監 CERI WALFORD
服裝助理 KELLY WILLIAMS、
　　　　　　　　CLAIRE MITCHELL
化妝髮型師 SARAH ASTLEY-HUGHES
　　　　　　（莎拉・艾斯特利-休斯）、
　　　　　　AMY RILEY（愛咪・萊利）
後製總監 SAM LUCAS
混錄調音 HOWARD BARGROFF
　　　　　　　　（霍華・巴格洛夫）
音效剪接總監 DOUGLAS SINCLAIR
音效剪接師 STUART McCOWAN
　　　　　　（史都華・麥可考恩）、
　　　　　　JON JOYCE（強・喬伊斯）
擬音混音師 WILL EVERETT
對白剪接師 PAUL McFADDEN
　　　　　　（保羅・麥克法登）
調色師 KEVIN HORSEWOOD
　　　　　　（凱文・豪斯伍德）
線上剪接師 SCOTT HINCHCLIFFE
視覺特效總監 ROBIN WILLOTT、
　　　　　　ROBBIE FRASER
片頭 PETER ANDERSON STUDIO
　　　　　　（彼得安德森工作室）

額外製作人員

額外內容編劇 JOSEPH LIDSTER
美術部門助理 MAIR JONES
美術部門實習 JULIA JONES
攝影實習 VERONICA KESZTHELYI、
　　　　　　HANNAH JONES
見習服裝師 RUTH PHELAN
見習化妝師 SOPHIE BEBB
後製 PRIME FOCUS
後製音響 BANG POST PRODUCTION
視覺特效 MILK
BBC宣傳 RUTH NEUGEBAUER
哈慈伍德製作公司宣傳 IAN JOHNSON
劇照攝影師 ROBERT VIGLASKY、
　　　　　　OLLIE UPTON
小組司機 JULIAN CHAPMAN、
　　　　　　COLIN KIDDELL、
　　　　　　KYLE DAVIES
小巴 HERITAGE TRAVEL
健康安全顧問 CLEM LENEGHAN
小組醫生 GAVIN HEWSON、
　　　　　　GARRY MARRIOTT、
　　　　　　CERI EBBS
設施 ANDY DIXON FACILITIES
供餐 ABADIA

最後誓言

片長：89分9秒
BBC One首播：2014年1月12日星期天，晚上8.30–10.00
觀眾：1138萬

編劇史提芬・莫法特
製作人蘇・維裘
導演尼克・赫倫
監製馬克・加蒂斯、
　　　　　　　　　　　　　史提芬・莫法特、
　　　　　　　　　　　　　貝若・維裘
Masterpiece執行製作蕾貝卡・伊頓
BBC委製編審班森・瓊斯

演員表

夏洛克・福爾摩斯..................班奈迪克・康伯巴奇
約翰・華生醫生馬丁・費里曼
哈德森太太優娜・斯塔布斯
雷斯垂德探長.........................魯伯特・格雷夫斯
麥考夫・福爾摩斯..................馬克・加蒂斯
吉姆・莫里亞蒂安德魯・史考特
茉莉・琥珀............................露易絲・布瑞莉
梅麗・摩斯坦.........................亞曼達・艾賓頓
安德森強納森・艾瑞斯
斯莫伍德小姐.........................琳賽・鄧肯
珍寧雅思敏・愛克倫
比爾・維金斯.........................湯姆・布魯克
母親汪達・文善
父親提摩西・卡爾頓
以撒・惠特尼.........................凱爾文・鄧巴
約翰・加維............................提姆・瓦勒斯
司機葛倫・戴維斯
凱特・惠特尼.........................布莉姬・常根尼
保全馬修・威爾森
小時候的夏洛克.....................路易斯・莫法特
醫生大衛・紐曼
艾德溫爵士賽門・昆茲
班吉凱瑟琳・傑克韋斯
俱樂部服務生.........................威爾・艾許克羅夫特
保全傑德・佛瑞特
外科醫生傑米・賈維斯
查爾斯・馬格努森..................拉斯・米克森

製作人員

執行製片DIANA BARTON
剪接師YAN MILES（揚・麥爾斯）
製作設計ARWEL WYN JONES
　　　　　　　　　　　　　（阿威爾・溫・瓊斯）
攝影指導NEVILLE KIDD（奈維爾・奇德）
音樂DAVID ARNOLD（大衛・阿諾）、
　　　　　　　　　　MICHAEL PRICE（麥克・普萊斯）
選角JULIA DUFF，選角導演協會
服裝設計SARAH ARTHUR（莎拉・亞瑟）
化妝及髮型設計........CLAIRE PRITCHARD-JONES
　　　　　　　　　　（克萊兒・普里查-瓊斯）
錄音師JOHN MOONEY（約翰・慕寧）
第一副導SARAH DAVIES
第二副導HARDEY SPEIGHT
第三副導RACHEL STACEY、

CHARLIE CURRAN
場務PATRICK WAGGETT、
　　　　　　　　　　　　　CHRIS THOMAS、
　　　　　　　　　　　　　LUCY ROPER
場地管理BEN MANGHAM（倫敦）、
　　　　　　　　　　　　　TOBY ELIOT
製片會計DAVID JONES
會計助理SPENCER PAWSON
劇本監製LINDSAY GRANT
協同選角GRACE BROWNING
製作經理CLAIRE HILDRED
劇務ROBERT PRICE
小組主任.................DAVID GUNKLE（倫敦）、
　　　　　　　　　　　　　JAKE SAINSBURY
場景助理MATTHEW RISEBROW、
　　　　　　　　　　DARAGH COGHLAN（倫敦）
製作場務LLIO FFLUR
特技指導DEAN FORSTER
特技演員WILL WILLOUGHBY、
　　　　　　　　　　KIM McGARRITY、
　　　　　　　　　　GARY HOPTROUGH、
　　　　　　　　　　CHRIS NEWTON、
　　　　　　　　　　TOM RODGERS
攝影機操作員JOE RUSSELL
跟焦員THOMAS WILLIAMS、
　　　　　　　　　　JOHN HARPER
打板工作人員 DAN NIGHTINGALE、PETER
LOWDEN
見習攝影員SAMUEL GRANT
器械師GARY NORMAN
器械師助理OWEN CHARNLEY
燈光師MARK HUTCHINGS
燈光助理STEPHEN SLOCOMBE
電工ANDY GARDINER、
　　　　　　　　　　　　　BOB MILTON、
　　　　　　　　　　　　　GAFIN RILEY、
　　　　　　　　　　　　　GARETH SHELDON
電工／操作員GAFIN RILEY
收音器操作員STUART McCUTCHEON
音響助理LEE SHARP
助理剪接師GARETH MABEY
藝術指導總監DAFYDD SHURMER
佈景師HANNAH NICHOLSON
後補藝術指導 NANDIE NARISHKIN
製片採購BLAANID MADDRELL
影像設計師CHRISTINA TOM
道具師CHARLIE MALIK
道具組長MIKE PARKER
道具CHRIS BUTCHER、
　　　　　　　　　　　　　NICHOLAS JOHNSTON、
　　　　　　　　　　　　　STUART RANKMORE
搭景經理MARK PAINTER
粉刷組長STEVEN FUDGE
搭景學徒JOSEPH PAINTER

後補木工MARK GOODHALL
後補搭建工 MICK LORD、DAVID WHEELER
特效REAL SFX
服裝總監CERI WALFORD
服裝助理KATHRYN BLIGHT
化妝髮型師SARAH ASTLEY-HUGHES
　　　　　　　　　　（莎拉・艾斯特利-休斯）、
　　　　　　　　　　AMY RILEY（愛咪・萊利）
後製總監SAM LUCAS
混錄調音HOWARD BARGROFF
　　　　　　　　　　　　　（霍華・巴格洛夫）
音效剪接總監DOUGLAS SINCLAIR
音效剪接師STUART McCOWAN
　　　　　　　　　　（史都華・麥可考恩）、
　　　　　　　　　　JON JOYCE（強・喬伊斯）
擬音混音師WILL EVERETT
對白剪接師PAUL McFADDEN
　　　　　　　　　　（保羅・麥克法登）
調色師KEVIN HORSEWOOD
　　　　　　　　　　（凱文・豪斯伍德）
線上剪接師SCOTT HINCHCLIFFE
視覺特效總監ROBIN WILLOTT、
　　　　　　　　　　　　　ROBBIE FRASER
片頭PETER ANDERSON STUDIO
　　　　　　　　　　（彼得安德森工作室）

額外製作人員

額外內容編劇..........................JOSEPH LIDSTER
美術部門助理..........................ELIN STONE
美術部門實習JULIA JONES
攝影實習VERONICA KESZTHELYI、
　　　　　　　　　　HANNAH JONES
見習服裝師SAMUEL CLARK
見習化妝師DANNY MARIE ELIAS
第二助理剪接師JOEL SKINNER
後製PRIME FOCUS
後製音響BANG POST PRODUCTION
視覺特效MILK
BBC宣傳RUTH NEUGEBAUER
哈慈伍德製作公司宣傳...........IAN JOHNSON
劇照攝影師ROBERT VIGLASKY、
　　　　　　　　　　　　　OLLIE UPTON
小組司機JULIAN CHAPMAN、
　　　　　　　　　　　　　COLIN KIDDELL、
　　　　　　　　　　　　　KYLE DAVIES
小巴HERITAGE TRAVEL
健康安全顧問CLEM LENEGHAN
小組醫生GAVIN HEWSON、
　　　　　　　　　　　　　GARRY MARRIOTT、
　　　　　　　　　　　　　CERI EBBS
設施ANDY DIXON FACILITIES
供餐ABADIA